U0023584

兒童戲劇
的祕密花園

The Secret Garden of Children's Theatre

謝鴻文◎著

目錄

楔子：不到園林，怎知春色如許？ 　　　　　　　　1

　　一、請放下偏見，正視兒童戲劇 　　　　　　　2

　　二、臺灣匱乏不全的兒童戲劇理論研究 　　　　4

　　三、願為兒童戲劇的理論點燈 　　　　　　　　6

第一章　兒童的祕密 　　　　　　　　　　　　　　9

　　一、「童年」是一種社會的建構 　　　　　　　11

　　二、兒童觀的多面演進 　　　　　　　　　　　16

　　三、定義「兒童」 　　　　　　　　　　　　　18

第二章　遊戲是兒童戲劇的原動力 　　　　　　　　21

　　一、遊戲幫助兒童身心健康發展 　　　　　　　23

　　二、遊戲的美學意義 　　　　　　　　　　　　26

　　三、中國古代兒童的遊戲與戲劇 　　　　　　　29

第三章　儀式表演中的兒童身體觀 　　　　　　　　35

　　一、儀式兒童不宜的商榷 　　　　　　　　　　36

　　二、表演人類學vs.劇場人類學的啟發 　　　　38

三、儀式中的兒童身體意涵　　　　　　42

第四章　兒童戲劇是戲劇　　　　　　59

一、「三位一體」的戲劇定義　　　　　60
二、兒童戲劇的定義　　　　　　　　　62
三、兒童戲劇的構成要素　　　　　　　64

第五章　兒童戲劇的範疇　　　　　　69

一、讓兒童參與的戲劇教育活動　　　　72
二、給兒童觀賞的戲劇表演　　　　　　93

第六章　兒童戲劇的美學特徵　　　　109

一、立基於美學的觀察　　　　　　　110
二、詩性直觀的想像　　　　　　　　114
三、遊戲精神的實踐　　　　　　　　118
四、教育涵養的期盼　　　　　　　　120

第七章　興盛中的寶寶劇場　　　　125

一、《兒童權利公約》的精神落實　　126
二、寶寶劇場創作發展略述　　　　　128
三、寶寶劇場的美學特徵　　　　　　135

第八章　西方兒童戲劇發展　　　　　　　　　　　　145

一、十九世紀前兒童與戲劇表演管窺　　　　　　146
二、英國現代兒童戲劇發展略述　　　　　　　　151
三、歐洲其他地區現代兒童戲劇發展略述　　　　157
四、美國現代兒童戲劇發展略述　　　　　　　　161

第九章　日治時期臺灣兒童戲劇發展　　　　　　　167

一、臺灣兒童戲劇興起的成因　　　　　　　　　169
二、日本「正劇」、「新劇」的傳入　　　　　　170
三、「臺灣教育令」公布與西式教育實施　　　　176
四、日治時期臺灣兒童戲劇的傳播與實踐　　　　178

第十章　戰後臺灣兒童戲劇發展　　　　　　　　　197

一、1945年－1982年：依附官方政策主導時期　　198
二、1983年－1989年：專業兒童劇團開創時期　　205
三、1990年－1999年：兒童劇團穩健發展再創新時期　213
四、2000年後：多聲交響的兒童劇場成熟時期　　222

第十一章　兒童劇場的類型之一：偶戲　　　　　　237

一、材質類型　　　　　　　　　　　　　　　　240
二、操作手法區別　　　　　　　　　　　　　　265

第十二章　兒童劇場的類型之二：音樂劇及其他　273

　　一、音樂劇　274

　　二、默劇　277

　　三、黑光劇　279

　　四、新馬戲　280

　　五、兒童戲曲　282

第十三章　兒童劇創作的迷思　287

　　一、兒童劇要熱鬧？　288

　　二、兒童劇要五彩繽紛？　290

　　三、兒童劇一定要有互動？　292

　　四、嚴肅題材兒童劇不宜？　294

　　五、兒童劇表演就要裝可愛？　297

　　六、兒童劇要用兒語？　299

　　七、突破迷思，誠懇作戲　300

第十四章　兒童劇本創作的方法與技巧　303

　　一、素材蓄積　304

　　二、藝術構思　305

　　三、寫作實踐　309

　　四、童心情趣是兒童劇本的靈魂　313

第十五章　以圖畫書《野獸國》建構戲劇教育的歷程　　323

一、FunSpace樂思空間團體實驗教育的教學模式　　325
二、《野獸國》文本分析　　326
三、建構戲劇教育的實踐過程　　329
四、《野獸國》演出注入的創意　　331

結語：攀上兒童戲劇的魔豆　　337

一、尋找兒童戲劇「神聖的喜悅」　　338
二、看見兒童戲劇與社會文化的脈動　　341
三、巡禮兒童戲劇花園的感動　　343

參考文獻　　347

楔子：不到園林，怎知春色如許？

一、請放下偏見，正視兒童戲劇

二、臺灣匱乏不全的兒童戲劇理論研究

三、願為兒童戲劇的理論點燈

不到園林，怎知春色如許？

——明・湯顯祖《牡丹亭》

一、請放下偏見，正視兒童戲劇

請從想像一道光開始。

有一道亮燦燦的陽光降落在一棵樹上，樹上有一隻松鼠靜靜不動，不久飛來了一隻麻雀，在松鼠耳邊嘰嘰喳喳。

若以孩子的眼光欣賞這個畫面，可以想像成為一場戲：

麻雀：（問松鼠）你在發什麼呆啊？
松鼠：才不是發呆！是陽光問我，今天溫暖嗎？所以我要好好感受
　　　一下。
（麻雀學著閉上眼感受一會又急著睜開眼）
麻雀：好熱！好熱！我快被烤焦了！待在這不好玩，我要走了。
　　　（急飛走）
（一陣微微的風吹來，松鼠再次閉上眼，露出神祕的微笑）

尋常的大自然景象，當我們轉換童心之眼，一切就變得不同，幻象如戲，以大地為舞臺上演著，故事內容簡單卻可以有趣。因為有想像，所以有故事創造；因為有故事表演，所以有戲劇；因為有兒童，所以需要有兒童戲劇。然而，當我們想進一步探索兒童戲劇是什麼的時候，卻發現不解為何兒童戲劇常被許多蔑視、迷思障礙著，以至於許多人看不清它，甚至不認為它是藝術。

讓我再說一個故事。有一次，在臺北牯嶺街小劇場等著看戲入場前，我不經意聽見身旁兩位年輕女生的談話，甲女拿了一張某兒童劇團演

出文宣給乙女。乙女看了一眼，用非常輕鄙的語氣說：「兒童劇都幼稚死了！」

　　甲女：「不會呀！我上次看了一齣偶戲還蠻好看的。」
　　乙女：「妳真浪費錢！」

　　對於像我這樣長期從事兒童文學／兒童戲劇的教育、創作與評論研究的人來說，當下聽到這種對話，實在是很難過的事，真想衝過去跟乙女理論說：「不要這麼幼稚，一竿子打翻一條船。」

　　但我忍住沒這樣做，因為不可否認，臺灣許多兒童劇確實常給人如此印象。就我訪問所知，戲劇圈有人從來沒想過，也不願意跨足去編導演製作兒童劇的；就算有一部分人跨足了，但多數是抱著只是執行一份工作的心態，少了真誠創作的熱情，以及面對兒童該有的謙和態度，以為兒童好騙，隨便敷衍取悅一下就交差了事。以這種傲慢輕忽的態度面對兒童，當然把兒童劇的創作當作幼稚的小兒科，做出來的戲、表演出來的樣子就簡單幼稚了，然後惡性循環下去。比方演一個十歲男孩的角色，坐在地上哭泣耍賴，兩腳不停踢動，手還在兩眼旁作擦眼淚狀，嗚嗚嗚假裝在哭。若劇本如此描繪，演員也如此複製演出，完全是欠缺觀察，不夠理解現實中十歲兒童發展的偏差疏忽。兒童劇的幼稚化，正是這些人把它搞成低俗幼稚的。

　　我一方面坦誠確有此弊病，另一方面想藉此書來為兒童戲劇平反，因為用「幼稚」一詞就概括了兒童戲劇的面貌，是不智也不公平的。兒童戲劇像一座祕密花園，不瞭解它的人會誤解，以為它只是「兒戲」。只用「兒戲」心態看待與創作兒童戲劇的人，難掩歧視的心態，本身對兒童戲劇的誣衊態度就很可議！明代湯顯祖《牡丹亭》中杜麗娘初訪後宅花園，「不到園林，怎知春色如許？」的驚詫喟歎，轉用於此，意喻放下偏見，我們應該正眼面對，去關注兒童戲劇的深刻內涵，想想如何立足思考臺灣的兒童戲劇創作，同時放大視野去觀看全球兒童戲劇發展的歷史與現

況風貌，走進這座花園，仔仔細細探究巡禮一番，方會知道「原來姹紫嫣紅開遍」。

二、臺灣匱乏不全的兒童戲劇理論研究

　　既然我們肯定且正視兒童戲劇的重要，可惜臺灣長久以來對兒童戲劇的入門研究十分匱乏。外國研究翻譯不說，臺灣1980年後的兒童戲劇論述專書迄今只見陳信茂《兒童戲劇概論》、胡寶林《戲劇與行為表現能力》、黃文進和許憲雄合著《兒童戲劇編導略論》、鄭明進主編《認識兒童戲劇》、曾西霸《兒童戲劇編寫散論》、陳晞如《臺灣兒童戲劇的興起與發展史論（1945～2010）》、陳晞如《兒童戲劇研究論集》、劉仲倫《故事到劇場的循徑圖》等十多本，寥若晨星的著作，實在很難撐起完備的兒童戲劇理論體系，很難獲得學術界的重視，因此兒童戲劇在學術界始終很邊緣。

　　研究為什麼需要理論？是在觀察分析作品之後，試圖就作品生成的規律、作品的風格特徵、作品建構的生態系統，以及作品影響的社會現象等層面提出解釋，幫助閱讀理解，對作品產生審美接受或意識認同。誠如沃爾夫岡・伊瑟爾（Wolfgang Iser, 1926-2007）解釋，思考尋找理解文學藝術的理論途徑之重要性：「它們要能夠使認知變得客觀外在，並且將理解與主觀品味區分開來。理論因而變成了一種手段，來防止和解決印象式批評所造成的混亂。……因而，闡釋必須揭示作品的意義，這使得整個過程變得合法，因為意義代表著可用於教育目的的價值標準。」（伊瑟爾，2008: 4）理論的使命是為了挖掘作品意義，並教育人們思考意義；理論可以成為創作途徑的指引，但不會成為創作的制約干擾。理論與創作之間應該是花與葉共生的美好關係，享受相同的滋潤與養分，但可以長出相異的豐美姿態。

　　屬於兒童戲劇活動或創作紀實的書籍，則有鄧志浩口述、王鴻佑執筆《不是兒戲：鄧志浩談兒童戲劇》、柯秋桂編著《好戲開鑼：兒童劇場

在成長》、蔡紫珊等著《臺灣偶戲走向世界舞臺：班任旅東遊記》、紙風車文教基金會《凝聚愛的每一哩路：「紙風車319鄉村兒童藝術工程」感動紀實》、謝鴻文主編《風箏：一齣客家兒童劇的誕生》、董鳳酈《黑光劇在臺灣》等，則提供我們看見一些兒童劇團曾經努力過的創作推廣足跡，對理論建設亦有些微助益。而臺灣與兒童戲劇相關產量最多的是戲劇教育的書籍，尤其2000年後，因應九年一貫課程表演藝術被加入「藝術與人文」學習領域中，諸多兒童戲劇教學實踐方法順勢出版。

　　回溯臺灣兒童戲劇發展，1968年，中國戲劇藝術中心創辦人李曼瑰（1907-1975），鑑於國外兒童戲劇盛行，認為戲劇教育適合兒童身心的發展，又可帶動教學方法的改進，於是大力推展兒童劇運發展。不過，李曼瑰對於兒童戲劇的論述極有限，幸好李曼瑰以降的胡寶林、司徒芝萍、林玫君、容淑華、張曉華、陳仁富、黃美滿、朱曙明、鄭黛瓊、邱少頤、徐婉瑩、趙自強、區曼玲、陳晞如、陳韻文、葛琦霞、廖順約等人，壯大了兒童戲劇教育推廣與書寫的陣容，他們之中許多是從國外學習兒童戲劇或教育戲劇歸國的學者專家，多半立基於某種教育哲學來觀看兒童戲劇，偏重於教學實務與應用導向，並積極翻譯引進歐美各家各派方法，對臺灣的兒童戲劇教育推展貢獻良多。

　　整體而言，上個世紀的兒童戲劇研究，絕大部分是從兒童文學的學科觀點，或幼兒教育的實用功能出發，著述者多半是大學學院裡的語文教育系或幼兒教育系教授。臺灣兒童戲劇嚴格說來，1980年代後才有專業兒童劇場的出現，專業的兒童劇團越增越多，演出越來越繁盛時，但相應的研究卻始終沒能成長追上。對於兒童劇場的美學形態、本質、特色、創作意識、實驗手法、觀眾心理、演出批評……諸多面向可以論述，但這三十多年的收穫並不算豐富。那些語文教育系或幼兒教育系的學者們，從他們的論述看來，很明顯暴露出很少進劇場看戲，多半只從劇本或兒童教育概念紙上談兵。至於臺灣戲劇界，似乎更把兒童戲劇當作孤兒遺棄了，只有曾西霸、王友輝、汪其楣等少數學者曾有所關注。

　　黃美序和馬森兩位備受敬重，但非專事兒童戲劇研究的學者，偶爾

也撰述文章論及兒童劇場。黃美序《戲劇的味/道》重申兒童劇非兒戲，目的是希望我們要非常嚴肅、謹慎地去從事兒童劇場的工作。「兒童劇非兒戲」一槌定音，是一個非常重要的精神指標，不僅有志兒童劇場創作者須遵守，兒童劇場的理論建設亦可奠基於此再深究。至於馬森《世界華文新文學史》三大巨冊，討論1980年代後臺灣的現代與後現代戲劇發展，亦涉及兒童劇場，但僅僅將兒童劇團點名介紹完後便匆匆停筆煞車，臺灣兒童劇場如何現代、如何後現代可惜都沒有交代。

不過，這就是一個縫隙，可以成為後人的研究切入點。總而言之，目前臺灣最需要的兒童戲劇理論，應該奠基於前人的研究基礎，再提升內涵高度，厚植思想與方法，從兒童、從劇場本質、從創作的美學等觀點去整合出符合當代視野的兒童戲劇論著，這就是本書的主旨與企圖。

三、願為兒童戲劇的理論點燈

聖-修伯里（Antoine de Saint-Exupéry, 1900-1944）的兒童文學名著《小王子》（*Le Petit Prince*），故事描寫到小王子離開他居住的B612星球，旅行到了第五顆小行星時，見到第五顆小行星非常迷你，且僅有一盞路燈和一個點燈人。那個點燈人每天不停重複點燈、熄燈。點燈人在小王子看來有點傻，他照辦信息的重複行為，有些僵固荒謬，可是小王子也承認他的行為有意義，有他點燈，就好像對天空增添了一顆星星或一朵花。點燈人與點燈，對自我工作的承擔與專注永恆，遂多了幾分浪漫詩意。

小王子追尋友誼，與各種生命親近，不斷衝擊著他的心靈與思想。引這段故事，正因為它使我聯想到兒童戲劇就像一個迷你的小行星，常被學術界忽視於廣漠宇宙中。但小行星雖小，卻蘊含無限能量。這顆小行星上，也需要一個點燈人不停重複點燈吧；但必須是自主甘願的，而不是被動照辦信息而已。燈亮，光照微塵，才能為天空增添一顆星星或一朵花。

　　這本書可以算是我未竟的博士論文的部分，是自我砥礪的實踐完成，但此刻無關於學位或教學升等，純粹是一份愛與熱情。對我而言，這本書也像寫一篇故事，誌記著我與兒童戲劇相遇、相親、相惜的故事。蘇軾（1037-1101）《晁錯論》曰：「古之立大事者，不惟有超世之才，亦必有堅忍不拔之志。」我沒有「超世之才」，只是有著熱愛兒童戲劇的初衷，有「堅忍不拔之志」，願在兒童戲劇研究的荒原上，像愚公移山寓言中的愚公，持之以恆的行動；也像《小王子》裡的那個點燈人，願重複又重複地談論著不要輕視兒童戲劇，奠定大眾對兒童戲劇最基本的認知。

　　戲劇本就是文學、音樂、舞蹈和美術等各類型藝術聚合於一身的綜合體，所以兒童戲劇的研究難度，就不能只從戲劇論戲劇，更不能像以往只從文學切入，我認為整個世界的兒童文學與兒童戲劇並進同行發展，所以要理解兒童戲劇，同時要理解兒童文學。但這還不夠，我們還需要從接受者（兒童）的角度思索，旁涉教育理論、兒童心理學、童年史、童年社會學（Sociology for Childhood）、兒童哲學、美學等，皆是撐起兒童戲劇理論發展的支架。我的才力還未通達於所有專業學科，但有清楚的意識必須補強，因此沒有忽略閱讀與探索，更必須一直觀看國內外各類型的兒童劇，再一一實證建構出兒童戲劇的論述。

　　這本書收錄的部分篇章，有的曾在研討會，有的在期刊發表過，重新修訂與其他新撰的內容整編合為一帙，期望讓這座兒童戲劇花園顯得更鮮明有個性，感謝所有匿名審查的老師，或講評過的老師的指正。本書書寫架構編整出三個層次：理論、創作與教育，三者之間絕對互相連結。若以植物生命形成的過程為喻，象徵兒童戲劇是有機體，其生命之蓬勃應與兒童生命力之旺盛活潑相應。這般比喻想像，來自英國浪漫主義詩人山繆・柯立芝（Samuel Taylor Coleridge, 1772-1834）藉由植物的有機生長與文學批評結合，視文學藝術的創作也是有機的生命，以生產和成長為事物的「第一力量」。循此思維，認識任何事物無非是要瞭解它如何產生、延續、衰老、死亡，又化作養分再生循環（拉姆斯，1989: 264-266）。當我們把單獨存在的個體組合呈現的複雜統一起來則成為美，從

兒童的審美心理，從一齣齣兒童劇，到整個兒童劇場生態的考察，再擴延至作為一種藝術類型的兒童戲劇的本質、特色、價值、教育等層面的探究，兒童戲劇的有機生命必須被如此看見。

衷心感謝牽線促成此書出版的汪其楣老師，以及我在佛光大學文學研究所時期的戲劇理論入門馬森老師，還有在臺北藝術大學博士班時期授業的廖仁義老師，雖然無緣成為廖仁義老師的指導門生，但廖老師一直對我厚愛鼓勵有加，是他充實了我的美學素養，我深刻感念於心。還有當初在臺北藝術大學擔任駐校作家的黃春明老師，承蒙黃老師精神支持，使我能持續堅定在兒童戲劇下功夫。

不要小看兒童，不要小看兒童戲劇，當我們心中立下兩道思想準則，兒童與兒童戲劇的奇妙奧義，那秀美的花苞，將如初陽照著花葉上清露圓潤，即將為你盛開。法蘭西絲・霍森・柏納特（Frances Eliza Hodgson Burnett, 1849-1924）的兒童文學名作《祕密花園》（*The Secret Garden*）故事裡，一隻知更鳥引領著主人翁瑪莉，開啟了封鎖多時的祕密花園，進去一探究竟後，感受植物與自然帶給身心平靜喜悅的感受。這本書就像那隻知更鳥，正啼叫出兒童戲劇的美好清音，呼喚你走進來，將祕密花園的大門開啟。

謝鴻文　謹識
2021年4月

Chapter 1

兒童的祕密

一、「童年」是一種社會的建構

二、兒童觀的多面演進

三、定義「兒童」

　　兒童戲劇（Children's Drama，或譯Children's Play）是根據兒童特質，為0–12歲兒童創造的戲劇，是藝術的一種，也包含了兒童參與的戲劇教育活動。參考《英漢戲劇辭典》定義：「泛指所有為兒童或由兒童進行的戲劇形式。」（杜定宇編，1994: 143）英文裡的「play」這個字很有意思，它同時有許多涵義：當名詞解是遊戲、戲劇的意思；當動詞解是玩、演奏、演出、扮演等意思，當「遊戲」這個關鍵詞跳出，實也說明了戲劇的起源與遊戲、扮演有很大的關聯。

　　中國的《說文解字》就更有意思了，釋說「戲」本是「三軍之偏也。一曰兵也。」原指漢代時軍隊駐軍紮營的一面，立旌旗或兵械為識，有劃分勢力分界之意，因此戲才從「戈」部，是兵器，本義可是很正經不苟言笑的，所以《詩經·大雅》有云：「敬天之怒，無敢戲豫。」說要敬畏蒼天發怒，不能隨意嬉戲遊樂。《三國演義》也有「軍中將無戲言」之語，「戲言」是輕諾，是玩笑，犯軍中之大忌。「戲」字又怎會與表演聯繫在一起，則見於《韓非子·五蠹》：「有苗不服，禹將伐之，舜曰：『不可。上德不厚而行武，非道也。』乃修教三年，執干戚舞，有苗乃服。」文中指出舜帝統治時，禹自動請纓討伐苗亂。但舜帝以為位居上位的君王德行若不深厚，光靠武力征伐是不能行的歪道，乃用三年時間修仁心行德政，並教導「干戚舞」，如此感化民心而使歸順。「干戚舞」是一種武舞，表演時一手執干（盾牌），一手執戚（斧頭）。干戈同屬兵器，在此不為短兵交接，而是化成表演的道具，武舞成「戲」，才有了衍生義。

　　「劇」本是「尤甚也」，用力尤甚，非比尋常，事物遂有劇烈轉折，用戲劇理論常說的話，就是衝突和轉變。先從字源考究，可知中國古代「戲」和「劇」的本義，和今日我們將「戲劇」連用意涵是不同的。宋代陳著（1214-1297）有一詩〈似法椿長老還住淨慈〉，描寫他在山林寺院思悟：「兩不著相是去住，一撥便轉無思量。人生忽忽夢幻身，世界茫茫戲劇場。」此處的「戲劇」可作遊戲解，是感慨人生如夢幻泡影，處在猶如遊戲偽裝的婆娑世界。今日我們說的「戲劇」，有從現實人生轉化呈

現的虛構之意，是透過演員表演而成，但因為表現的衝突行動，往往又模仿自人生，真實似人生，「人生如戲，戲如人生」的疊印不可分，所以「戲」和「劇」結合成「戲劇」一詞，望文生義就通了。而「劇場」這個詞是1868年日本明治維新後才引入中國與臺灣的詞，是觀眾觀賞演出的地方，亦是真實與夢幻並置的製造廠，那麼兒童劇場就像為孩子製造幻夢的夢工廠。

　　要探索兒童戲劇以前，必先從理解「兒童」開始。兒童似一個玄祕小宇宙，不容易認識完全，因為他們的大腦發展功能一直在成長變化，光是想像力的運作，就很難探知為何兒童可以有如此天馬行空的想像力，每個兒童都像藝術家般擁有無限的創造力。即使以大腦神經結構中的「海馬」（hippocampus，又稱「海馬回」）組織在感覺運作來做科學解釋，仍然難以說明白兒童想像力的奔放源泉從何而來，何時興發，從何歇止，歇止後又怎麼迅速再生運作。

　　雖說如此，我們仍然要竭盡所能的探勘這個小宇宙。蕭萍揭櫫：「說起兒童戲劇的誕生，就不得不提『兒童的發現』，這是兒童戲劇誕生的基礎條件。」（蕭萍主編，2018: 28）這便是我們想走進兒童戲劇花園的第一步，而且必須如履薄冰，辨明事物因果，才有助於對事物存在意義有更透徹深刻的理解。今天我們可以視兒童為獨立的思想個體，不再當兒童是未長大的成人而已，兒童主體有別於成人的認知發展與能力，兒童身上充滿更多可以探索的未知；充滿更多想像與創造力的活潑生命力，為兒童創造的文學藝術自然因應而生，也是必然要產生的。然而，如此看待兒童特性的兒童觀建立，在人類文明史上，其實是緩慢演進，遲至十八世紀後始有改變。

一、「童年」是一種社會的建構

　　1960年，法國社會史學家菲力浦·阿利埃斯（Philippe Ariès, 1914-1984）《兒童的世紀：舊制度下的兒童和家庭生活》（*Centuries of*

Childhood: A Social History of Family Life）一書開啟了童年史的研究先聲，全書涉及了兒童的觀念、學校生活和家庭三部分，著力探索歐洲社會「發現童年」的演變過程——因為阿利埃斯認為「童年」是一種社會的建構。他通過繪畫圖像與日記等文獻所再現的兒童形象，指證歷歷說明在中世紀之前的社會沒有所謂「兒童」的概念：

> 直到十二世紀前後，中世紀的藝術還未涉及兒童，也沒有表現他們的意願。
> 很難相信，兒童形象在藝術上缺失是由於當時人們的笨拙與無能。我們寧願認為，這是兒童在這個世界上沒有地位的表現。一幅十一世紀奧托風格（ottonienne）的細密畫給我們留下了曲解兒童的深刻印象，當時的藝術家用我們的觀感難以接受的方式曲解了兒童的身體。畫的題材是《聖經》的場景，耶穌要求人們允許小孩到他身邊去，拉丁文本是清楚的：parvuli（小孩）。然而，細密畫家卻在耶穌周圍畫了八個真正的成年人，沒有任何兒童的特徵：只在個子上畫小了一點，身材與成年人有所區別（阿利埃斯, 2013: 51）。

今日看來猶如笑話的兒童觀，卻證實了昔日社會縱使有「小孩」這些詞彙，卻未曾把孩子當孩子看待。阿利埃斯直言，兒童期幾乎縮短為無法自我照料的襁褓階段而已，小孩一旦過了此階段，勉強可自立時，即被視為「縮小的成人」，就與成人一樣生活，與其一起勞動、社交、競爭了。這明顯與我們今日界定的兒童是0–12歲截然不同，凡未滿12歲的兒童就讓他們去和成人一樣勞動，淪為童工，是嚴重違反兒童人權的。發展到了十八世紀，現代童年概念始出現，家庭圍繞著孩子來組織，開始給予孩子重要的地位，對兒童衛生與身體健康的關注，使孩子擺脫以前默默無聞的狀況。所有與孩子和家庭有關的事情都需認真看待。兒童在家庭中占據了中心地位，人們關心的不僅是孩子的未來，他將來的建樹，而且還關心他現時的情況，他的真實存在（2013: 100）。二十一世紀此刻，全世界

普遍都面臨生育率降低，少子化的情況，許多社會結構、經濟發展、人力資源等問題都會受到波及，但是對於兒童教育與兒童戲劇發展，卻反而會更受到重視，每個家庭中為孩子投資花的錢，更明顯使兒童成為家庭中心，大人反而繞著他們打轉。

　　《兒童的世紀：舊制度下的兒童和家庭生活》出版之後，引發評論熱議，批評者說阿利埃斯只是通過繪畫圖像與日記等文獻所再現的兒童形象，就去揣測想像中世紀時的兒童，取樣不夠真實全面。本書主題不在討論《兒童的世紀：舊制度下的兒童和家庭生活》的功過是非，而是必須先借引思索阿利埃斯與其他學者對於兒童觀念的變遷研究，對於兒童觀與兒童戲劇造成什麼影響。英國社會學家柯林·黑伍德（Colin Heywood）《孩子的歷史》（*A History of Childhood*）言明，一旦童年被視為一種文化建構物，等於宣告新研究領域的誕生。他引述十八世紀末開始興起的浪漫主義，認為浪漫主義者將兒童理想化成一種上帝祝福的生物，終其一生，童年是靈感的來源。十九世紀，童年的路打開了，科學家與教育家開始大規模地研究童年（黑伍德, 2004: 9）（**圖1**）。

圖1　約1910年代法國石版畫的兒童形象。（圖片提供／謝鴻文）

《兒童的世紀：舊制度下的兒童和家庭生活》鳴了第一槍之後，歐美學界接踵而至的兒童／童年研究如滾雪球一般越滾越大，攸關兒童的身體、心智、社會化、偏差行為、自我認同、現實危機、媒體傳播影響等不同面向的論述，從中發現兒童的獨立人格與社會地位是確定的，但兒童的形貌不再是單一或一致，而是多元複雜的，這就是兒童沒有想像中那麼容易理解的原因。大規模地展開研究兒童／童年，促使童年社會學因應而生，以及跨科整合的兒童／童年研究（Childhood Studies）風氣成形，遂成為新的學門。

兒童被發現，不再微渺隱形，所以「童年是一種社會現象」的意圖，就是建立屬於兒童自己的真正範疇，而非邊陲且隸屬廣大社會其他個體和團體，以彰顯兒童的存在（Wyness, 2009: 29）。王瑞賢指出：「1980年代的新興童年社會學提出多樣性兒童形式，包括社會建構的兒童、能動性的兒童、社會結構的兒童和弱勢團體的兒童，針對現代社會以年齡本質主義建構的兒童形式進行了一次反省性考察，重新豐富了我們對今日兒童的認識與想像。」（王瑞賢, 2013: 133）

童年是社會建構而成的概念，經過這麼多論述的詮釋之後已然鞏固，來自跨學科整合的觀點，使我們對一體兩面的兒童與童年的認識與想像，更能兼具廣度與深度。兒童明確作為公民而存在於社會中，享有其應有之天賦權利同時，也應保有兒童天性，兒童的天性尤其令文學藝術創作者著迷。不管我們對童年負載多少解釋，「純真」始終仍是童年的基本象徵，亦是想要反璞歸真的成人心中的牽繫。「純真」在此是與「自然」同義的，1762年，法國哲學家盧梭（Jean Jacques Rousseau, 1712-1778）《愛彌兒》（Emile）提出的兒童觀和兒童教育思想，主張順應自然的教育目的，以兒童為本位，尊重兒童是獨立的個體，並非縮小的成人。自然無束縛的看待兒童個別差異，盧梭進而形容教育即「天性的教育」（盧梭, 1991: 3-7）。盧梭的自然主義思想，被後來的浪漫主義吸收，示現人們對童年益發感興趣，不再將童年視為原罪控制的一段時期，而認為童年是「純真」的，並且能顯示出自我的「真實本性」，由此，兒童文學於

焉誕生（Thacker & Webb, 2005: 13）。從自然主義到浪漫主義，給了兒童
文學胚胎誕生的直接養分，兒童在浪漫主義詩人威廉・布雷克（William
Blake, 1757-1827）、威廉・華滋華斯（William Wordsworth, 1770-1850）
等人心裡，成了理想與光彩的隱喻，好比自然亦是美麗和諧的存有。華滋
華斯在他的名作〈我的心雀躍〉（My Heart Leaps Up）如此讚頌：

> 我心雀躍每當看見
> 一彎彩虹展現在天際：
> 我年幼時即是這樣；
> 我成年後來是如此；
> 但願老年依然如是，
> 要不，就讓我死去！
> 孩童是成人的父親；
> 我可期望在我有生之年
> 每一日都保持對自然的虔敬（彭斯等, 2019: 95）。

　　當兒童被這樣捧在掌心，高度頌揚其純真，甚至揚升其地位當作
「成人的父親」，浪漫主義藝術家這般主張兒童與人生捍衛情感與思想
的自由同時，守護天真不滅同等重要的觀念，在全世界都激起很大的漣
漪。查爾斯・金斯萊（Charles Kingsley, 1819-1875）《水孩兒》（*The
Water Babies*）、路易斯・卡洛爾（Lewis Carroll, 1832-1898）《愛麗絲夢
遊仙境》（*Alice's Adventures in Wonderland*, 1865）、法蘭西絲・霍森・柏
納特《祕密花園》等兒童文學作品，在十九世紀中後期相繼問世，兒童
的純真形象越形鞏固，提供作家創作靈感；兒童主體價值如太陽光燦顯
影，輝照著二十世紀嶄新時代的到來，連帶也影響了兒童戲劇的誕生，為
兒童戲劇提供了無數可演出的文本。彰顯兒童的存在，為兒童而作的戲劇
走入兒童生活，便水到渠成了。
　　兒童與童年的觀念跟隨著社會建構，兒童的真實存在被發現，這漫

長的歷史如黑暗甬道，成人舉著微弱燭光牽引著兒童摸索前進。阿利埃斯下的結論：「每個兒童的成長都是個性化的，沒有任何家族性的欲望：兒童先於家庭。」（2013: 320）兒童觀這樣的改變也推動著現代家庭結構與教養功能、態度之轉化，進而影響社會公共領域對兒童的意識，具體反映在醫療、教育、福利、制度、休閒娛樂等各層面。

二、兒童觀的多面演進

推進兒童觀的變革非一朝一夕，當然也不單靠阿利埃斯一本書就能撼動，必然是經由多方展開思辨與著述累積的結果。前述盧梭提出尊重童年的本質需求，主張兒童須自然發展，不應強加灌輸教導。德國心理學家威廉‧普雷爾（William Preyer, 1841-1897）於1882年出版《兒童的心靈》（*The Mind of the Child*），觀察記錄了出生至三歲兒童的智力與感覺發展過程，是世上第一個用實驗觀察法來研究兒童心理，被公認是兒童心理學成為學科的奠基者。隨著哲學、心理學、社會學各方面逐漸建構完備，也為兒童主體性（subjectivity）的確立找到依託。

熊秉真聚焦中國，談論童年歷史時亦先從理解兒童切入思索：什麼是一個正常的兒童？標準的童年？怎樣才算是兒童的天性？童真的自然表現？然後也承認：

> 這些問題從來並沒有一致的答案，更難說有什麼肯定的內容。以好吃、好玩、頑皮好動為兒童之天生本性，歷代均有人主張，晚近奉為圭臬者尤眾。在實徵上，也許可以找到一些佐證。但以安靜、羞怯、保守、畏縮，甚或唯唯諾諾，謹守分寸為孩童之原型，童年之模樣，自古執之者亦非少數，至今某些社群中仍有跡可尋。可見兒童一如成人，其生物性之本能，乃至心理上之需要，或許確有若干粗略梗概，但其童年或成年之內容，多半受社會之規範堆砌，是文化營造的結果（熊秉真, 2000: 57）。

　　但雖說如此，不表示大人永遠無法理解兒童，關鍵在於把兒童個體行為看成是由人格整體所驅動和指引的過程，而不是只看行為幼稚未成熟的表面。

　　義大利幼兒教育學家瑪麗亞・蒙特梭利（Maria Montessori, 1870-1952）從幼兒身心發展歷程中檢視，肯定每一個兒童元氣淋漓的生命個體是自由的，以自由為基礎才能顯露本性，所以要讓孩子適當合理的玩、奔跑、打滾、大哭、大笑、大鬧……，融入大自然的一切，呼應兒童的精神需求，滿足心靈想像（**圖2**）。而教育則是相信孩子的生命不是抽象的，它是每個個別孩子的生活。它只存在著生物學上一個事實──一個活生生的個人。當一個個的觀察每一個人時，就會瞭解教育應該去引導、去幫助每個生命正常的開展。孩子是一個在成長中的身體和延展中的心智。這生理和心理的雙重形成，是由永恆的生命之泉不斷湧現出來的泉水。他們不為人知的潛能，不應該被我們所切割或消滅，我們必須等待由他們所表現出來的各種事物（Montessori, 2001: 116）。蒙特梭利不忘叮嚀：「要讓孩子自由發展，我們必須隨時隨地跟隨在他們發展的路程上。」（2001:

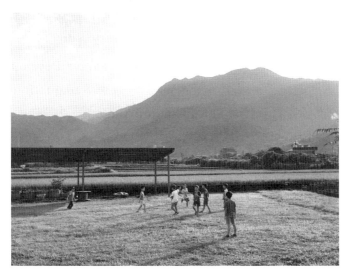

圖2　兒童適合在大自然中自然成長。（圖片提供／謝鴻文）

475）讓孩子自由發展，響應盧梭教育思想，隨時隨地跟隨兒童發展的路程，意味著全然的身心投入，身體實際的親密互動陪伴，更需要精神上的情感認知，去同理認知感受兒童。

　　成人孜孜不倦的吸收經驗與知識，卻不一定就是成熟，面對兒童心智世界的純真純粹，時時充滿快樂喜悅與可塑性，甚至顯現成人已漸漸消失的愛、和平與仁善的智慧，我們成人在兒童面前，必須謙卑地卸載權威，以一個「人」的身分去面對另一個「人」——兒童，時時刻刻去觀察兒童，理解兒童，我們方知兒童絕不是想像中那麼幼稚、脆弱；當然，偶爾也不是那麼純真、可愛，會撒潑、愛哭鬧……。但那就是兒童，總是毫無掩飾，自由表達情感與行為的生命個體。還孩子做孩子，不是口號，而是我們真切應該內化成為永久不滅的意識。想要從事兒童戲劇創作，倘若少了跟隨兒童發展的陪伴與觀察歷程，創作的結果是大有問題的。

三、定義「兒童」

　　生理上定義0–12歲的兒童，其行為、認知與智力的發展，會因為生理遺傳、家庭照顧、社會環境等不同層面的支持反饋，使發展呈現差異。但雖有差異，卻還有更多共性，如瑞士心理學家皮亞傑（Jean Piaget, 1896-1980）建構的認知發展論（Theory of Cognitive Development），涵蓋三個重要的概念：基模（schema）、適應（adaptation）和發展階段（0–2歲感覺動作期〔Sensorimotor Stage〕、2–7歲前運思期〔Preoperational Stage〕、7–11歲具體運思期〔Concrete Operational Stage〕和11歲以上形式運思期〔Formal Operational Stage〕）。前運思期，到了4–7歲時進入直覺思考階段，這時期幼兒思考的主要特徵是直接受知覺到事物特徵所左右。直覺思考是以直接知覺訊息作判斷，而非建立於邏輯推理之基礎（郭靜晃，2006: 190）。皮亞傑為我們指引了兒童認知發展的特徵，以直覺思考來說，恰足以說明為何兒童想像力總是如此豐富多變；而想像力又決定創造力，只要有適當引導，每一個孩子都能展現藝術家般的

創作天賦，這也難怪西班牙畫家畢卡索（Pablo Ruiz Picasso, 1881-1973）要吐露心聲：「我窮盡一生精力，想像孩子一樣作畫。」當成人不再能像孩子似的奔放自由塗鴉，無法體會那種即興揮就的想像力與樂趣，僵化的思想長久運作於各種學習，便會慢慢扼殺創造動力。盧梭也早看出兒童此一特質，說明單是見物，不能使兒童興奮，使實務美化，是想像的力量，是想像引起情感和快樂（1991: 114）。

通過前進思想的傳播改造，我們對兒童主體的認識，形同對兒童施以解放，恢復他們主體應有的權利。美國人類學家大衛・蘭西（David F. Lancy）《童年人類學》（*The Anthropology of Childhood: Cherubs, Chattel, Changelings*）肯定現代社會裡，我們對兒童賦予了高價值，並且據此在兒童身上投注大量的時間與資源。讓兒童的福祉具有至高無上的重要性，甚至凌駕於其他家庭成員的渴望之上。他將百年來人類社會教養兒童觀念的差別，條列歸納出當代人們理解的「童年」種種面向，我摘錄其中與本書主題關係較密切的觀點：

- 嬰兒從一出生就被當成有知覺的個體看待，是值得對其說話的對象，而且能夠從事非口語溝通。
- 兒童從嬰兒時期開始就需要刺激與指導。父母老師與兒童學生的角色從小就確立，並且一直維持到青春期，甚至年齡更大之後。嬰幼兒極少受到成人注意，更不會得到任何指導。兒童是狂熱的觀察者，這種特質被視為兒童習得文化的基礎。
- 當代兒童的假扮遊戲帶有濃厚的奇幻色彩。奇幻元素藉由電視節目、童書、奇幻主題的玩具以及父母對於假扮遊戲的輔導而納入於遊戲當中。
- 在幼兒至上社會裡，成人熱切於為兒童「賦權」，方法是把自己知道的事物教導給他們。
- 我們認為快樂是兒童「正常」狀態，因此積極減輕任何不快樂的症狀（蘭西，2017: 576-591）。

　　基於此，強調兒童主體價值與賦權（empowerment）的意識越來越清晰強烈，所以讓兒童有兒童戲劇可以看，便是一種文化福祉的給予，是重視兒童權利。為滿足這個渴求，許多父母親可能自己少花錢進劇場去看表演，卻願意陪伴孩子花錢買票進劇場看一齣兒童劇。至於相信兒童需要刺激與引導，各式各樣的才藝學習增能課程，便處處可見，與戲劇、舞蹈相關的表演藝術教室也普遍存在。在現代家長的認知裡，讓孩子擁有快樂童年，越是都會地區，越是知識教育水平較高的社會，對這個觀念的認同共識也越高。

　　蒙特梭利曾說，是精神意義上的兒童為人類的發展提供了強大的原動力，是「兒童的精神」決定了人類未來可能的進步（蒙特梭利，2017: 4）。看重「兒童的精神」，猶如太陽升起，赤焰熊熊，普照文明前程；看重「兒童的精神」而去為兒童創作。朱自強便對兒童文學創作者發出呼籲：「兒童文學創作與成人文學創作的一個根本不同是，兒童文學作家必須解決好與兒童的人際關係，即作家必須以作品與兒童建立起親密、和諧的人際關係。作家既不能做君臨兒童之上的教訓者，也不能做與兒童相向而踞的教育者，而只能走入兒童的生命群體之中，與兒童攜手共同跋涉在人生的旅途上。」（朱自強，2016: 348）創作兒童文學如是，創作兒童戲劇亦應如是用心且心存敬意。

§ 祕密花園尋花指南 §

一、你會如何定義兒童？兒童有什麼特質呢？
二、過去歷史上，哪一種兒童觀你比較能接受？原因為何？
三、現代人為何比較重視兒童？兒童應該有哪些權益？

Chapter 2

遊戲是兒童戲劇的原動力

一、遊戲幫助兒童身心健康發展

二、遊戲的美學意義

三、中國古代兒童的遊戲與戲劇

　　某個春日，天青雲白，和風柔拂，我走進一所幼兒園裡說故事。那日說的是約翰・伯寧罕（John Burningham, 1936-2019）《雲上的小孩》（Cloudland），當我問孩子們想像過雲上面有什麼，一個男孩搶先舉手興奮的說：「雲上面有外星人。」

　　「真的喔！」當我用熱烈驚奇而不否定的語氣回應後，其他孩子也跟著嚷嚷：「我也有看過！」有人甚至一邊比手畫腳描述外星人長相。

　　說完故事後，我讓孩子們各自畫一幅外星人。那一天，我也看見許多奇形怪狀的外星人。這就是孩子的天真有趣，也是孩子的幻想遊戲。遊戲除了可見的物件使用玩耍，還有抽象幻想的遊戲；而抽象的幻想遊戲，一旦被引導用某種形式媒介表達出來，便是創作了。

　　再舉美國兒童文學作家艾茲拉・傑克・季茲（Ezra Jack Keats, 1916-1983）三本圖畫書為例：《嗨！小貓》（Hi, Cat!, 1970）描繪男孩阿奇與鄰居好友彼得，一個扮老爺爺，一個把自己套在一個大紙袋裡，紙袋上畫了五官，假裝是「大臉兒先生」，兩人相偕去街頭表演逗其他孩子開心，怎知被愛搗蛋的貓與狗破壞了他們的造型。《嗨！路易》（Louie, 1975）中的蘇西和羅伯特，這兩個孩子正準備為其他孩子表演一齣偶戲，疑似有亞斯伯格症狀的男孩路易，被演出中的一個玩偶「葛希」吸引，差點打斷演出。細心的蘇西和羅伯特，看穿路易的心思，演出後設計了一個循線和葛希相遇的遊戲。《問候月球上的人》（Regards to the Man in the Moon, 1981）則讓路易和一群孩子利用廢棄雜物，建造太空船「想像力一號」，一起幻想進入太空奇幻冒險。這三本圖畫書雖是不同時期的作品，內在精神卻連貫一致，都具體勾勒出兒童日常生活的遊戲與想像；更可貴的是，故事以紐約貧民區為背景，把社會底層孩子就地取材、資源利用，即使生活困苦依舊保持天真樂觀的態度，毫無掩飾的表達出來。

　　故事由生活而來，兒童戲劇則是把故事與生活情景搬到舞臺演出，它與成人戲劇最大的差別，除了服務的觀眾群體不同，還有創作的內涵形式會依兒童年齡層調整深淺度；其次，兒童戲劇的美學本質，具有濃厚的

遊戲精神。兒童戲劇的形成，也和遊戲關係密切，因此理解遊戲與兒童發展的有機聯繫，也是理解兒童戲劇的起點之一。

一、遊戲幫助兒童身心健康發展

喬‧溫斯頓（Joe Winston）和邁爾士‧譚迪（Miles Tandy）肯定遊戲和戲劇都建立在人類愛玩的潛質上，並且都暫時擱置了正常的時間空間、身分與行為。他們合著的《開始玩戲劇4–11歲：兒童戲劇課程教師手冊》（*Beginning Drama 4-11*）羅列遊戲與戲劇如何水乳交融的證明：

- 空間、時間、人物與行為在遊戲與戲劇中都有象徵性的意義，而我們所以能夠參與這些活動，是靠著我們可以閱讀並瞭解這些象徵性的符號。
- 遊戲與戲劇都是從一種均衡的狀態開始的，而這種狀態會因為刻意製造出的某種張力或一系列的緊張狀態而產生擾動。這些緊張推進著行動，而這種緊張的狀態要一直等到最後才會獲得解除。
- 遊戲和戲劇都仰賴規則與慣例。在遊戲中，這些規則通常是顯而易見的，然而在戲劇中，它們通常並不明顯。
- 遊戲和戲劇都仰賴情感的投入和肢體的參與，也涉及認知的運作。
- 遊戲和戲劇使用類似的策略以維持其趣味性。其運用的策略包括：建立一個清楚明確的焦點、懸而未決的過程、緊張的創造與釋放、使用對比反差與意外驚喜，以及在限定的時間內進行活動（Winston & Tandy, 2008: 4）。

從這些要點來看，遊戲與戲劇都在一定的空間、時間內進行，參與者會產生情感的投入、肢體和認知的運作。遊戲對兒童的重要，不單單只是玩，心理學豐富的研究一致認同遊戲對兒童身心發展的積極正面功

能，如梅蘭妮‧克萊恩（Melanie Klein, 1882-1960）應用精神分析方法觀察發現，瞭解兒童的遊戲可幫助我們評估他們未來的昇華能力，我們也可藉此判斷分析是否足以用來對抗未來在學習及工作能力上的抑制（克萊恩, 2005: 119）。克萊恩堅信遊戲是兒童的自我反應，不僅玩玩具才叫遊戲，還有扮演遊戲，甚至幻想都是。經由兒童遊戲所見，克萊恩這般表態：「我們只有藉由兒童遊戲的改變，才能漸漸瞭解其心智生活的各種趨勢。」（2005: 120）遊戲中的兒童，會是我們觀察瞭解兒童一個絕佳的狀態，既能看見他們當下的心智反應，也能設想他們未來昇華的創造力與各項能力。

又如史丹利‧基塞爾（Stanley Kissel）《策略取向遊戲治療》（*Play Therapy: A Strategic Approach*）觀察發現：「對兒童而言，遊戲是一種自然的媒材，而兒童在遊戲室中遊戲就是說話。對兒童而言，遊戲扮演許多目的，它讓兒童有機會對過去被動經驗的事物做主動的掌握；遊戲也可以被認為是對將來的準備，並且充當是介於意識層面的想法和感覺與潛意識的經驗之間的橋樑。」（Kissel, 2000: 23）所以遊戲可以被引入成為行為治療的媒介，讓兒童放心宣洩受阻的情感。蒂娜‧布魯斯（Tina Bruce）也抱持相同看法：「對兒童來說，遊戲對全人培育和全面均衡地發展都很有助益。遊戲可以幫助兒童組織、統籌和編排學到的知識，以致兒童的學習變得更有意義，讓他們有能力在不同情況下，與不同的人共事。」（Bruce, 2010: 184）可見遊戲是一種行為模式，兒童往往會利用象徵性的客體（遊戲器具或玩具），在與這個客體交流時，使內在經驗外顯出來，進而找到和真實的外在世界適當的應對方式。換言之，兒童在遊戲中習得的能力，是為了他將來成長儲備各種需要的應對能力，比方表達、溝通、合作等，而表達、溝通、合作這些能力，恰好是一群人成就一齣戲劇非常重要的基石。於是可以這樣說，遊戲就是兒童時期的另一種表現語言，是他們成長的軌跡，也是他們的戲劇扮演初體驗（**圖3**）。

遊戲除了是兒童時期的另一種表現語言，遊戲在心理學家唐諾‧溫尼考特（Donald W. Winnicott, 1896-1971）眼中，還能發展創造性活動

圖3　1905年法國明信片上的兒童扮裝遊戲。（圖片提供／謝鴻文）

與自我追尋，他在《遊戲與現實》（*Playing and Reality*）一書裡主張：
「玩遊戲時，而且只在玩遊戲時，小孩或成人才有創造力，也才能展現出
整個人格；並且也只在有創造力的情況下，個人才能發現自我。」（溫
尼考特，2009: 100）溫尼考特此書發展出來的「過渡客體與過渡現象」
（transitional object and phenomena），環繞在觀察個體的遊戲—幻想—現
實之間的銜接橋梁，對於兒童戲劇的形成與創作動力有極大參考價值。依
溫尼考特的說法，過渡性客體是第一個「非我」（not-me）之物，常見的
過渡性客體代表物品，如一條毯子、一件舊衣服、柔軟的泰迪熊玩偶，或
是牙牙兒語、不斷重複的動作等，嬰幼兒會從過渡性客體那裡得到內在心
理的滿足。它常出現在嬰幼兒的遊戲中，是嬰幼兒自己創造發明一樣東西
的能力，也是藝術經驗的前導指標，此幻覺本質，溫尼考特主張嬰幼兒起
初沒有能力，到後來逐漸有能力認識和接納現實之間有個中間狀態，這個
中間狀態就是「虛幻的體驗」（illusory experience）（2009: 35）。

　　溫尼考特「過渡客體與過渡現象」這個原創觀念，可具體觀察到兒

童會收集外面現實的客體與現象，進入遊戲領域，如前述圖畫書《問候月球上的人》當中的孩子，從過渡現象到遊戲，從玩遊戲到一起玩遊戲，再從這裡發展到文化體驗，遂將兒童自我建構在本能驅力基礎上，又提升至社會文化層次的影響。溫尼考特再以幾個論點支持：

1. 文化體驗發生的所在，介於個人與環境（最初是客體）之間的潛在空間。玩遊戲也是一樣。遊戲一旦開始展現創造力，文化體驗就開始了。
2. 對每個人來說，這個空間的使用，由個人生存的最初階段發生的生活體驗決定。
3. 從一開始，小嬰兒在介於「主觀的客體」與「客觀認識的客體」之間，介於「我之延伸」與「非我」之間的潛在空間，就有最強烈的體驗。這個潛在空間是介於「除我之外別無他物」，以及「在全能掌控之外還有其他客體與現象」之間的相互作用點上（2009: 164）。

從個體的遊戲行為切入，觀察到「過渡客體與過渡現象」，兒童與母親之間、與家人之間、與社會之間、與世界之間，那個介於「我之延伸」與「非我」之間的潛在空間，凡是能提供兒童遊戲般快感與心理滿足，能夠引發他的幻想與創造力，全靠生活經驗累積產生信賴感。當一個孩子經常有機會進劇場欣賞兒童劇時，他對那個空間便產生信賴感，內心充滿遊戲的喜悅；那麼劇場與兒童劇，都在帶領兒童經歷「虛幻的體驗」，只不過這一次是以藝術之名參與實現的。遊戲是兒童成長必須的行為，受遊戲刺激在身心得以平衡發展健全下，進而開展創造力和自我追尋的意義。

二、遊戲的美學意義

明白遊戲的功能價值後，要再進一步探究遊戲創造的美學意義，和

藝術生產的機制。

　　遊戲在美學家弗里德里希・席勒（Friedrich von Schiller, 1759-1805）《美育書簡》（*On the Aesthetic Education of Man: In a Series of Letters*）一書是極重要的討論焦點，人因無法滿足自然的事物和需求時，在物質達到享受的層次上，進一步產生的審美需求。席勒分析，人會以感性本性為起點的感性衝動（der sinnliche Trieb）去顯現人的物質存在；另外一種以人的理性為起點的形式衝動（Formtrieb），使人得以自由，並在一切狀態中保持人格不變。兩種衝動相互作用下，喚醒遊戲衝動（Spieltrieb），遊戲衝動的對象就是活生生的形象（lebende Gestalt）這個概念用來標誌一切現象的審美特性，一言以蔽之，就是在最廣義上，提供人用來稱呼美的事物之名。（席勒, 2018: 134-135），這意味人已從自然的遊戲，過渡到審美的遊戲。席勒指稱：「只有審美趣味可以為社會帶來和諧，因為它餽贈和諧予個體。」（2018: 244）這是席勒的核心思想，人正因為從自然的人、感性的人，有成為理性的人的力量，而此中介便是遊戲與自由，使人成為一個審美的人，在席勒心中，審美的人也就是完整的人。完整的人，就是我們現在常說的全人，兒童戲劇的目的就在於培養全人。

　　約翰・赫伊津哈（Johan Huizinga, 1872-1945）《遊戲的人：文化中遊戲成分的研究》（*Home Ludens: A Study of the Play-Element in Culture*）批評以生物學觀點把人的遊戲視為精力過剩的衝動發洩，仍難以完整詮釋遊戲的本義和對人的身心理發展。於是他沿著人類進化和文明發展中遊戲的作用，強調遊戲是文化本質的、固有的、不可或缺的，絕非偶然的成分。有別於生物學、心理學的視野，赫伊津哈思想的中心是：文明是在遊戲之中成長的，是在遊戲之中展開的，文明就是遊戲。於是他把遊戲當作「意義雋永的形式」來研究，並如此界定遊戲：

　　　　遊戲是一種自願的活動或消遣，在特定的時空裡進行，遵循自由接受但絕對有約束力的規則，遊戲自有其目的，伴有緊張、歡樂的情感，遊戲的人具有明確「不同於平常生活」的自我意識。如

果用這樣一個定義，遊戲這個概念似乎能夠包容動物、兒童和成人中一切所謂的「遊戲」：力量與技能的較量、創新性遊戲、猜謎遊戲、舞蹈遊戲、各種展覽和表演都可以囊括進去。我們可以斷言，「遊戲」這個範疇是生活裡最重要的範疇（赫伊津哈, 2005: 31）。

既然遊戲開展了文化，那麼詩歌、音樂、舞蹈和戲劇等藝術的生成和遊戲休戚與共便可理解。赫伊津哈又從語源思索：

> 我認為，儀式、藝術和遊戲之間的語義聯繫，可能就隱藏在希臘詞agalma之中。這個詞由一個動詞詞根派生而來，詞根有許多意義，核心意義是狂喜與歡騰，相當於日耳曼詞語frohlocken用於宗教的意義。這個詞根的外國意義有：「慶祝」、「使其生輝」、「展示」、「歡樂」、「裝飾」；其名詞的主要含義是一件裝飾、一件展品、一件珍貴物品，總之是一件美好的，永遠使人快樂的東西（2005: 192）。

兒童戲劇之於孩子，就是一個「永遠使人快樂的東西」，會在孩子的生命中製造出歡樂狂喜，使精神和生活愉悅，並為人類文明進展打底。

從遊戲的美學意義再抽離而出，有必要重申兒童戲劇的生成固然和遊戲有關，但不能直接說兒童戲劇就是遊戲。確切一點說，兒童戲劇是奠基於遊戲中的自由想像創造精神，以此「遊戲精神」，或言「遊戲性」來建構戲劇的表現。兒童文學界對「遊戲性」開展的論述已頗豐饒，例如黃秋芳《兒童文學的遊戲性：台灣兒童文學初旅》指稱：

> 當我們正視整個時代，整個世界，以及我們生活著的此時此地，臺灣，全都身不由己地捲入這場遊戲化社會的文化漩渦裡。我們更需要建立一種後現代的公平遊戲，傾聽，更多的聲音！讓文化重新表現出遊戲本質，相互對話、回應，繼而從容而自信地

在一種不必熟練、也不必在意任何破壞拆解的思辯過程，自由地
展現「建構與拆解的活力」（Power）與「創意與樂趣的演現」
（Performance），這就是兒童文學的「遊戲性」（2005: 124）。

蕭萍參酌林良將兒童文學喻為「淺語的藝術」，將兒童戲劇形容是
一種「玩的藝術」（蕭萍主編, 2018: 18）。「玩」這個字提示了兒童戲
劇的遊戲特徵，但又不忘將此精神寄託在藝術之上，不是漫無目的無節制
的玩。李學斌再從兒童遊戲與文學審美間找到內在一致性後表述：「兒童
遊戲就形態來說，與文學審美具有著內在的同構性。文學審美是一種虛構
的藝術，而兒童遊戲中的虛擬性、想像性也正契合了文學藝術的這種共
性。從這個意義上說，兒童的想像性遊戲也是一種審美、一種藝術。」
（李學斌, 2011: 64）遊戲是兒童本能的需求，和飲食同等重要，通過遊戲
得到滿足期待的快感，以此參照成為精神的自我，展現出充滿活力的生命
狀態。為此生命狀態創造的兒童文學或兒童戲劇，成人創作者選擇的回
應，便是把握遊戲精神作為價值取向。

三、中國古代兒童的遊戲與戲劇

前一章談論到兒童史、童年研究和兒童觀的生成演變，對兒童產生
重視與關懷後，必然導向更深層的思考：關於兒童主體的社會定位、兒
童的屬性等問題。受西方學界「發現兒童」的思潮影響，中國五四運動時
期，也對「發現兒童」有正面的回應和行動，奠定了中國現代兒童文學和
兒童戲劇發展礎石。近年學界也回返歷史去尋找兒童的身影，並抽絲剝繭
理出兒童─童年─文化之間的複雜牽涉。以熊秉真為例，她梳理中國歷代
幼教和家訓、文學典籍、幼科醫書、繪畫藝術、戲曲雜技和遊戲等龐雜文
獻史料，寫出《童年憶往：中國孩子的歷史》。其書中提到中國兒童過去
的生活處境也被歷史漠視，經過潛心研究審視，打開歷史學的新領域。阿
利埃斯之後，不管東西方的兒童史研究，都在搜尋兒童遊戲的紀錄，甚至

兒童戲劇的祕密花園

30

考掘出遊戲和玩具的演進史。

畏冬《中國古代兒童題材繪畫》爬梳史料記述：「兒童形象很早就出現在美術作品中。中國歷史博物館藏的一件『猛虎食人玉珮』上，兩旁各刻有一個兒童。他們相對而舞，神態生動而帶有稚氣。與此同時的戰國中山國墓出土的文物中，也發現有兒童形象的玉雕。」（畏冬，1988: 7）這是美術史的研究發現，雖然中國古代兒童的主體地位是模糊的，但是作為藝術題材的表現卻歷史悠遠可考。

宋代佚名之《宣和畫譜》，輯錄魏晉以降兩百三十一位畫家，依十門品論。卷五的〈人物畫〉中，介紹唐代的張萱（713-741）說：「善畫人物，而於貴公子與閨房之秀最工。其為花蹊竹榭，點綴皆極妍巧。以『金井梧桐秋葉黃』之句，畫《長門怨》，甚有思致。又能寫嬰兒，此尤為難。蓋嬰兒形貌態度自是一家，要於大小歲數間，定其面目髫稚。世之畫者。不失之於身小而貌壯，則失之於似婦人。又貴賤氣調與骨法，尤須各別。」張萱畫的嬰孩，比起前人更肖似，不會身小卻貌壯如成人。代表作《搗練圖》，以細緻工筆描摹唐代宮女正在搗練絲織品，畫中女子一個個衣飾嫵媚，形態端莊豐腴。特別值得注意的是畫的左方，三個女子手持展開的白練，白練底下竟躲著一個女孩，粉嫩的紅衣，映襯著她同樣粉嫩的臉蛋，側身彎腰，右手揚起拂袖，神情好似在嬉戲偷看幾位大姊姊們勞動的成果。這幅畫不僅寫實畫出搗練情景，更在一片忙碌中置入兒童輕鬆遊戲的樣貌，調和得恰如其分。

再說唐代宮廷，設有教坊專習樂舞。崔令欽（生卒年不詳）〈教坊記提要〉中說道：「教坊創置於七一四年（唐開元二年），專典俳優雜技等俗樂。所謂俗樂，絕大部分是來自民間──包括來自各民族──的歌舞百戲。」（中國戲曲研究院，1959: 3）任二北《教坊記箋訂》更詳盡註解說：「太常寺之大樂署、宮廷之內外教坊、及皇帝男女弟子所屬之宮內梨園，乃盛唐同時並存之三種伎藝機構。……內外教坊、亦男女伎兼備，而以歌舞與散樂之表演為其主業。歌舞須色藝兼擅，標準最高；散樂包含百戲與戲劇兩部，各有所司。」（任二北，1973: 16）

　　前引文獻還未清楚指明教坊裡的藝人可有兒童，不過到了宋代孟元老《東京夢華錄》就記錄諸多汴京城裡的藝人與特長，更提及：「教坊鈞容直，每遇旬休按樂，亦許人觀看。每遇內宴前一月，教坊內勾集弟子小兒，習隊舞，作樂雜劇節次。」文中表明教坊內有向兒童（小兒）傳習作樂雜劇。周華斌對此也表肯定曰：「我國歷來有兒童演戲的傳統，自漢代百戲始，就有兒童參與。後世稱兒童演員為『童伶』，如『六齡童』、『七齡童』等等。至今雜技界、戲曲界皆自幼培養，還有各種『兒童藝術團』。宋代宮廷教坊的『小兒舞隊』就可以看作是童伶。如果說蘇漢臣的《五瑞圖》反映了兒童扮雜戲的習俗的話，那麼《百子戲劇圖》則進一步表現了兒童扮雜劇的豐富節目和宏大的場面。與其說兒童們在豪華的庭院內作劇遊戲，不如說教坊『童伶』們在彩排或作時令表演。」（周華斌，1991: 53）周華斌所稱的《百子戲劇圖》（又名《百子圖》），是典藏於美國克利夫蘭藝術博物館（The Cleveland Museum of Art）的一幅無款團扇畫，圖中百名孩童在庭院中既似遊戲，又像認真的在扮演滑稽雜劇，黃小峰繼之研究指出：「我們所習見的《百子圖》，是『嬰戲』的集大成，用理想化的方式把各種不同時節的兒童活動和遊戲統一在一個畫面。如元人歐陽玄在《題四時百子圖》詩中所說，百名好少年身處集合四季景物的園林，從事四季的各種應景童戲，使人想起明代萬曆皇帝定陵出土的百子衣。克利夫蘭的《百子圖》則完全不在我們所熟知的『嬰戲』範疇之內。周華斌已經指出，孩子們在模擬南宋雜劇的演出形式，具體地說，是以滑稽的戲劇性裝扮為主，雜以舞蹈、雜扮和散耍。他們在庭院中平整、寬敞的露臺中演出，上下有石欄杆，左右有老柳樹和太湖石，形成了一個室外戲場。如此一來，百名兒童就被完美地統一在一個具體的時空之中，具有不同一般的真實感。」（黃小峰，2018）百子意寓多子多孫多福氣，是中國古代盛行的吉祥圖繪，由畫家寫真的兒童形象可幫助我們想像昔日兒童的生活與遊戲，以及參與戲劇表演的情景。

　　前面提到蘇漢臣（1094-1172）的《五瑞圖》，是典型的嬰戲圖，設色清麗，畫出春天時節，五個兒童戴著各式的面具，模仿跳驅鬼避邪的

「大儺舞」，情態動作誇張又可愛。中國上古時代每年臘月一日舉行的驅疫儀式「儺」，根據《周禮‧夏官‧方相氏》云：「方相氏掌蒙熊皮，黃金四目，玄衣朱裳，執戈揚盾，帥百隸而時儺，以索室驅疫。」這裡說方相氏（武將）手上蒙著熊皮，臉戴黃金色四目面具，上身穿黑衣下著紅色下衣，手裡拿著長柄兵器和盾牌，率領上百人的隊伍，在宮廷每一個角落跳著儺舞，驅除災厄。從這段儀禮中可以看見儺的進行有強烈的表演扮裝性質。及至漢代，宮廷中儺儀和西周時大致沒有改變，但是儺的陣容擴充到一百二十人，且由10–12歲的男童擔任，稱之為「侲子」。儺戲與儺祭，蘊藉了深刻的意涵，按《中國儺文化》一書之說：「儺文化，是指以鬼神信仰為核心，以各種各樣的請神逐鬼活動為其外在顯像，並以祈福免災、溝通人—神（人—天）為目的的一個完整系統。這系統自遠古便已產生並流傳至今其生命力非常強大。今天對這一文化的研究，無疑將有助於我們重新認識古代傳統中的天人合一思想，重新理解中國整體文化的內在構成，並重新評價我們同自然、同萬物、同宇宙的基本關係。」（陳躍紅等，2008: 9）

從臺北的國立故宮博物院編印的《故宮書畫圖錄》，可以看見蘇漢臣傳世的嬰戲圖傑作還不少，共有《重午戲嬰圖》、《秋庭戲嬰》、《貨郎圖》、《灌佛戲嬰》、《端陽戲嬰圖》等十一幅（國立故宮博物院，1989: 65-94），的確是嬰戲圖大家。《秋庭戲嬰》尤其可稱為嬰戲圖中的頂尖之作，描繪了秋日芙蓉花開的庭院中，一對小姊弟正專注玩著古代一種童玩棗磨，身旁另一張小圓几上還堆著轉盤、小佛塔、鐃鈸、小陀螺等玩具。這幅畫形象生動寫實，兒童神態神采自然，衣著家具等細節均細膩精緻，具體反映了當時的兒童遊戲與風俗內容，被讚譽為：「放眼存世畫蹟中，最能吻合顧炳形容的『著色鮮潤，體度如生』，以及厲鶚所謂『設色殊』境界的作品，恐怕非〈秋庭戲嬰〉莫屬了！」（劉芳如，2010: 112）

其他嬰戲圖作品同樣可以觀察到兒童生活遊戲樣貌。一樣典藏於臺北故宮博物院的宋代佚名《冬日嬰戲》、宋代李嵩（1166-1243）《市擔嬰戲圖》、李嵩《骷髏幻戲圖》、宋代蘇焯（生卒年不詳）《端陽戲

嬰圖》、宋代劉松年（?-1225）《傀儡戲嬰圖》、宋代佚名《子孫和合圖》等畫作裡，一個個神情天真開心的孩子，玩著各式遊戲，形象栩栩如生。綜觀這些古代嬰戲圖，提供我們想像中國古代兒童日常嬉戲，或扮裝演戲的場面。圖像承載的象徵與符號，及背後的社會文化構成，都讓研究的面向不斷延展放大。例如《子孫和合圖》，畫中右上一兒童在摘荷花玩，左下三個兒童圍聚在一陶缸邊，置入模型船玩水。從其服裝造型，以及那精緻雕刻的模型船看來，似乎可判斷是富貴人家子弟。

　　《骷髏幻戲圖》取材視角更特殊，此畫中有一頂上戴著襆頭，身穿素色紗衣的大骷髏，他手裡正操作一個骷髏模樣的懸絲傀儡。小骷髏身繫十餘條絲線，此刻表演出單腳著地，兩臂做招手狀，像在招呼對面一個爬行的幼兒。這幅嬰戲圖足證懸絲傀儡在宋代是廣為流行的熱門娛樂。取骷髏傀儡搬演人生，非但沒讓幼兒懼怕，亦可以想見在宋代當時市井人家可能是常態，而生命的倏忽幻滅、浮生若夢的感慨亦隱隱含攝其中。宋代黃庭堅（1045-1105）〈題前定錄贈李伯牖二首〉其二云：「萬般盡被鬼神戲，看取人間傀儡棚。煩惱白無安腳處，從他鼓笛弄浮生。」用懸絲傀儡來喻人生的無常與無奈，命運為天所操控，在成人眼中的骷髏幻戲明顯多了幾分對人生如白雲蒼狗的喟嘆；但還未識得死亡的幼兒，當骷髏傀儡是一個玩具，不覺其醜或可怕而好奇向前抓取，這是幼兒生理發展的本能。

　　還要再注意的是，古代的嬰戲圖固然常表現天真爛漫的兒童與他們遊戲的情狀，但依黃衛霞看法，還有特殊的寓意在其中，這種寓意是中國老百姓趨吉求福的質樸願望的體現（黃衛霞，2016: 16）。這種質樸願望，實也反映了古代兒童受氣候環境、營養與照顧等條件不良影響，易早夭，成長不易，故需要多子多孫以備後患，確保家族種氏繁衍不息。

　　從中國古代兒童的遊戲和扮演戲劇，再回返現代，當現代的兒童健康福祉提升，在更周全的醫療保健照顧下成長，兒童的發展需求便轉至對生活行為教養、物質供給、教育文化等各方面，對遊戲自然也有更大、更精緻、更多元的需求。遊戲既然是兒童戲劇形成的原動力，兒童對兒童戲劇的需求更無可漠視。

§祕密花園尋花指南§

一、回想自己童年玩過的遊戲，遊戲對你身心有什麼幫助和感受？

二、你曾經發明或創造過什麼樣的遊戲嗎？請分享這個經驗帶給你的學習
　　意義。

三、你認為兒童哪些遊戲會呈現出戲劇性？

Chapter 3

儀式表演中的兒童身體觀

一、儀式兒童不宜的商榷

二、表演人類學vs.劇場人類學的啟發

三、儀式中的兒童身體意涵

這一章談儀式，因為儀式與戲劇有密切關係。林克歡表示：「它們都是扮演活動，都是有別於日常生活形態的另一種經驗、另一種感知，都是以有形顯現無形，接近神聖的一種方法。」（林克歡, 2018: 58）戲劇初始的原型，脫胎自原始社會的儀式，有歌有舞，更可見扮神的巫覡，與神靈溝通的行動演示中，幾乎就是一種魔幻表演。

然而，在臺灣長大的人，童年時應該都有這樣的經驗：行經喪家或遇到出殯隊伍時，若不是被快速帶走避免沖煞，就是被矇住眼睛眼不見為淨。抑或寺廟舉辦醮儀時，兒童也常被要求迴避，生怕兒童吵鬧喧嘩會壞了科儀法式進行，阻礙神靈降臨。

儀式舉行中，兒童主體存在必然是脆弱的，會被超自然神祕力量侵犯，或破壞莊嚴的儀式進行嗎？如果我們不能坦然讓兒童面對各種儀式，刻意為了保護，會不會反而阻礙了兒童可以在儀式裡學習宗教、文化、儀禮等思想和行為？例如葬禮，它若能適時教導兒童學習如何泰然面對生命的終盡，以正面積極的心理面對哀傷，讓兒童的生命教育更形完滿，是不是會比一味迴避來得更健康一些？這一章將重新看待儀式與兒童的對應關係，從中也找出儀式與兒童戲劇的關聯。

一、儀式兒童不宜的商榷

關於儀式的定義洋洋灑灑，不過可以肯定的是，儀式乃人類文化結構重要的一部分，這是不會有人否認的。在人類學的研究中，儀式是一個社會文化的基本表態，它通常按照固定程序，在一定時間內舉行，有不可逾越的形式規範，既是原始神話思維的體現，也是宗教觀念的外化象徵。在儀式這樣的群體活動中，「它能把所有的參與者置於一種特定的、神聖的環境和狀態之中。儀式具有感情或情緒上的價值」（魯剛主編, 1998: 140）。兒童既然也是社會的一分子，除了出生禮、滿月禮、成年禮等我們熟知的儀式與他們息息相關之外，其他的儀式兒童就只能缺席嗎？

　　當代西方戲劇研究興起以跨文化視野，運用人類學思維探索儀式中
的表演行為的表演研究（Performance Studies，又譯為「表演人類學」、
「人類表演學」）新理論。以理查‧謝喜納（Richard Schechner）為首的
表演研究把所有的人類表演行為納入研究範疇，就儀式、生活等各方面呈
現出來的豐富表演性質探詢意義。就算不依附表演人類學，傳統的戲劇研
究，不論東西方都把戲劇的起源認為與儀式有關；換言之，儀式與戲劇／
表演，始終存在著理不斷的互生關係。

　　借助表演人類學觀點，有助於我們重新思考兒童在儀式中的位置
及文化象徵，至少可以排除儀式兒童不宜的誤會，這個誤會一旦排除，
對振興傀儡戲也許是一大助力。從文獻可知，中國的傀儡戲發源可遠溯
自商代喪葬用的俑偶，漢代時演傀儡戲成為喪葬祭祀的一部分，發展到
了宋代，從兩宋筆記小說、孟元老（生卒年不詳）《東京夢華錄》、周
密（1232-1298）《武林舊事》、吳自牧（生卒年不詳）《夢粱錄》等
書籍上都記載了瓦舍勾欄演出傀儡戲的盛況，足見傀儡戲已脫離「喪家
樂」，轉型為市井小民的一大娛樂休閒。但傀儡戲傳入臺灣後，有所謂南
北流派之分，高雄、屏東地區的南派，多於酬神祝壽時演出；臺北、宜蘭
地區的北派有強烈宗教驅邪除煞的功能。概括而言，傀儡戲在臺灣發展的
宗教功能遠高於娛樂功能，是明顯的儀式性戲劇，演出時，戴孝者、婦女
（尤其孕婦）和兒童都被排除在外，禁止觀賞。北派更常於夜半三更演
出，禁忌繁多，加深了傀儡戲的神祕詭譎氣氛，還有技藝傳子不傳女的陳
規，當然不利傀儡戲的推展，趨於沒落在所難免（圖4）。不同於臺灣，
中國的傀儡戲發展娛樂觀賞和宗教功能比較平衡，既有遵於民俗演出形
制，也有像泉州木偶劇團這樣走向劇場專業化、藝術水平頗高的劇團，若
干專為兒童演出的節目如《馴猴》，極受兒童歡迎。

　　儀式具有傳達感情或情緒的價值，不單只是一種人類行為表現、一
個事件的發生而已。本章選擇世界各地不同民族的若干儀式切入探討，這
些儀式的參與主體皆是兒童，一方面觀察各儀式的形成脈絡，一方面分析
兒童在儀式表演中的身體及情感內蘊的意義。

圖4　傳統傀儡戲具有宗教神祕色彩。（圖片提供／謝鴻文）

二、表演人類學vs.劇場人類學的啟發

　　幾乎所有的戲劇史、戲劇理論研究都會把儀式視為戲劇的原生形態，即使到了近代如馬丁‧艾思林（Martin Esslin, 1918-2002）在他1976出版的《戲劇剖析》（*An Anatomy of Drama*），仍然認為儀式可以被看作是一種戲劇性的、舞臺上演出的事件，而且也可以把戲劇看作是一種儀式。這種見解普遍獲得認同，他乃進一步論述說，儀式裡的許多動作都具有一種高度象徵的、隱喻的性質（艾思林, 1981: 20）。尋找儀式表演動作裡的象徵隱喻，是戲劇研究者關注的焦點，依照艾思林的說法，儀式的最後目的是要提高覺悟水平，使人對於生存的性質獲得一次永誌不忘的領悟，使人重新精力充沛去面對世界。用戲劇的術語來說是：淨化；用宗教的術語來說是：神交，教化，徹悟（1981: 21）。

　　為了達成艾思林所說的精神目標，儀式的動作經常利用精練的語言或詩句唱歌跳舞、吟詩頌神、念禱詞祝語、端肅以敬天地，輔以服裝、面

具等手段完成目的，從這樣的行動表徵和精神本質看來，儀式的確和戲劇有許多雷同之處，所以劇場表演如同儀式，儀式舉行空間如同劇場，這樣的觀念已經根深柢固。《戲劇剖析》出版後的隔年8月27日至9月5日，謝喜納和人類學家維克多·透納（Victor Turner, 1920-1983）在美國紐約一場名為「文化的框架和反思：儀式，戲劇和景觀」（Cultural Frames and Reflections: Ritual, Drama and Spectacle）的研討會上一見如故，並且立刻達成共識，一致認為戲劇和人類學有不可分解的關聯，在謝喜納的大力推動下，突破舊的戲劇文化理論框架，表演人類學因應而生。

從舊有的戲劇理論審視，表演可以從四個層次考察：即存在（being）、行動（doing）、展示行動（showing doing）、對展示行動的解釋（explaining showing doing）。但在謝喜納看來，只有存在和行動還不構成表演，這樣的表演仍屬狹義，意指戲劇影視呈現的表演行為。謝喜納心目中的表演是廣義的術語，他以扇形結構做比喻，在扇面每一骨節，包含儀式和典禮（rites and ceremonies）、薩滿主義（Shamanism）、爆發和解決危機（eruption and resolution of crisis）、在每日生活、運動、環境中的表演（performance in everyday life, sports, entertainments）、遊戲（play）、藝術創造過程（art-making process）、儀式化（ritualization）。謝喜納認為劇場只是這扇面中的一個骨節，從動物（包括人類）在每日生活的表演中，如敬禮、感情的展示、家庭場面、職業角色等，透過遊戲、運動、戲劇、舞蹈、大規模的表演連續達到儀式化[1]（Schechner, 2003: xvii）。可以這樣說，謝喜納把人們對戲劇關注的焦點，從劇場空間轉向到「世間」一切表演，他心目中的「戲劇文本」得以無限延展。

當戲劇和表演的定義因此擴充，含括人類一切日常與非日常行為。謝喜納又進一步挪用人類學的田野調查、實際參與觀察法，深入不同地

[1] 本章中有關理查·謝喜納與下文提到的尤金諾·芭芭（Eugenio Barba）之相關譯文用語，感謝鍾明德老師在臺北藝術大學戲劇學系博士班「研究方法」課堂上的修訂指正。

域文化去體驗他們的儀式，因此表演人類學本質上是一種跨文化的學科實踐，充分體現全球化趨勢下，各文化的交融與碰撞。如此看待戲劇與儀式，的確帶給我們新的啟發，穿越探索儀式中與超自然的神祕力量連結，再轉而注視當下自我與環境空間的微渺或巨大的改變。

　　當代西方戲劇理論建樹可以和謝喜納鼎足而立的尤金諾・芭芭（Eugenio Barba）另提出的「劇場人類學」（Theatre Anthropology），源於他在1961至1964年間，於波蘭追隨貧窮劇場（Poor Theatre）導師葛羅托斯基（Jerzy Grotowski, 1933-1999），和他的演員一起訓練工作，芭芭見識到一個戲劇改革者如何在傳統戲劇漸漸僵化死去的空殼裡注入新價值，身心巨大的轉變後，使芭芭確定自己要在戲劇中繼續尋找的不再是技藝知識，而是更多奧妙的未知之物。加上自己成長過程中經常的漂流移動，經驗過印尼爪哇宮廷舞（Wayang Wong）、日本能劇等不同文化表演刺激儲備的能量，等待時日爆發。

　　芭芭離開波蘭之後，回丹麥成立了歐丁劇場（Odin Teatret），潛心以開發演員身體能量為實驗，芭芭稱為擴張（dilation）的身體，也是有生命感的身體，「有生命感的身體會擴張演員的存在感以及關注的觀感」（芭芭、沙瓦里斯，2012: 52）。演員的存在感，不只是感覺和情緒呈現的行為而已，更是一種內在顯露的魅力，這對兒童劇演員應該深具啟發意義，才不會一直陷溺於虛張表象，想複製兒童可愛模樣卻又畫虎不成反類犬。歐丁劇場成立後，芭芭也仍持續在印度等地旅行，他觀察當地儀式與表演，瞭解不同民族的神話、民間故事。以印度為例，他見到宗教與技藝傳承仰賴一位上師幫婆羅門男孩進行淨化儀式，並教導他吠陀（Vedas）。這位上師也會成為男孩的義父，地位比生父還高，因為將心靈知識傳授給孩子的能力比生孩子的能力更崇高（2012: 28）。芭芭相信劇場可以開放自己，與不同表演融合，他透過汲取東方文化的養分，漸進發展出「第三劇場」（Third Theatre）的概念，用以區別專門表演主流文本的商業劇場「第一劇場」（First Theatre），以及前衛劇場形式的「第二劇場」（Second Theatre）。第三劇場既獨立於第一和第二劇場之

外，也表示它的獨特難歸類於第一和第二劇場，這正是芭芭的心願，意圖發展出一個沒有根植於任何文化傳統，反而是可以自由融會任何文化傳統的劇場形式。 芭芭為推展第三劇場的理念，在1979年又成立「國際劇場人類學學校」（The International School of Theatre Anthropology，簡稱ISTA），這個總部設在丹麥豪斯特堡的學校，並不是一個有固定教學空間的正規學校，僅是提供一個世界各地第三劇場的藝術家交流的網絡平臺，彼此切磋學習。芭芭給劇場人類學下的定義說：

> 劇場人類學研究的是預先表現（pre-expressive）階段的舞臺行為，不同劇種類型，風格，角色，個人或集體的傳統作法，都建立在預先表現的舞臺行為基礎之上。在劇場人類學的範疇裡，「表演者」（performer）一詞不分男女應該是「演員與舞者」（actor and dancer）的意思。而「劇場」（theatre）一詞所指的意思則應該是「劇場與舞蹈」（theatre and dance）（Barba, 1995: 13）。

芭芭還創造了「霎時」（sats）、「活生生的身體」（body-in-life）、「北極表演」（North Pole）、「南極表演」（South Pole）等許多新名詞，皆是針對表演者的表演日常與非日常而言，這也是芭芭劇場人類學的特色。和謝喜納不同的是，芭芭熱中從不同文化的傳統儀式與舞蹈裡觀察表演者的種種非日常身體姿態，並且非常在意表演者身體內在的能量如何集聚再引爆出來，聚焦於此，最後樹立出他的特殊理論。因此，芭芭的劇場人類學簡單地形容，並非關於不同文化中的表演現象研究，而是一門融會東西方文化精華並予以創新再造的表演者的表演行為研究，表演者的身心運用是跨文化的，在創作過程中不拘一法，遂有更大的自由度。依據這些理論的啟發，我們進入儀式的觀察視角，就同時呈現社會學、文學、宗教、戲劇、舞蹈等學科繁複交響的共振狀態了。

三、儀式中的兒童身體意涵

雖說有像傀儡戲這樣排除兒童觀賞或參與的儀式，但還有更多建構在以兒童為主體，非由兒童參與完成才能具有意義的儀式與儀式性表演，從中可歸納出以下三種身體意涵。

(一) 啟蒙的身體

每一個嬰兒出生之後，成人對這個新生命誕生的喜悅，延續到這個孩子平安度過周歲。進入學齡前學習階段，孩子開始背負了成人望子成龍望女成鳳的期待。發展到了少年時期，成年禮的舉行代表孩子即將脫離兒童期，轉變為成人，必須接受更多社會化的考驗，以便承受未來扮演社會角色的責任。所以，說成年禮是每一個兒童一生中最重要的儀式並不為過，而且大部分兒童一生中第一次有自主意識參與的儀式可能正是成年禮。按涂爾幹（Emile Durkheim, 1858-1917）的說法，成年禮是兒童初次脫離凡俗世界（profane world），進入神聖事物的世界（the world of sacred things）。此時兒童身心的轉變，已經不再是先前存在的個體，一旦進入儀式，年輕的孩子就死去，不存在了，另一個人代替他以新的形式重生（re-born）（涂爾幹，1992: 45）。

臺灣民間信仰傳說七娘媽是兒童的保護神，每年農曆7月7日，也就是七娘媽的生日，這一天也是為滿16歲的少年少女舉辦成年禮的時候。位於臺南市中山路上的開隆宮，是臺灣唯一一座主祀七娘媽的廟宇，建於清代雍正10年（1732），每年七夕除了酬神演戲之外，還有「做十六歲」的儀式舉行。凡是來參加的信徒，帶著即將成年的少年少女畢恭畢敬焚香祭禱後，要繞行並鑽過紙糊約二尺高的「七娘媽亭」，代表可以順利成長（王灝，1992: 165-167）。從這個成年禮儀式來看，鑽七娘媽亭的行為含有表演性，一旦通過此表演行為，象徵少年身心接受神明護持後蛻變，邁向成人階段。既是成人，表示不能再有兒童幼稚、耍賴等種種行為。兒童

在生理改變的同時，心理智識彷彿在儀式完成後也瞬間得到啟蒙開悟，變得穩重深思，符合社會對成人觀感應該有的樣子。

臺灣卑南族原住民每年年終聖誕節前後舉辦的猴祭（Manga-mangayau），是卑南族人為了訓練滿12歲男童的膽識與勇氣的祭典，同時展現了卑南部落嚴謹的社會階層組織內容。儀式舉行時，參與之男童手持長矛，需要先背著稻草紮的草猴長跑到猴祭會場，用以考驗男童之體能。猴祭的重頭戲是參與男童開始進行偽裝準備刺猴，這是考驗膽量的高潮儀式。男童手持長矛圍繞草猴，在年紀較大的malatawan階級（16–18歲）青少年帶領下對草猴進行刺殺，刺殺完後再把草猴掛在樹上，換用弓箭射殺，完成後由長老帶領所有人唱祭猴歌，以弔猴靈。祭歌的內容充滿對生命的尊重，表演時符合涂爾幹說的既象徵著一個生命的結束（猴／兒童），也代表另一個生命的開始（兒童轉變成青少年）。

刺猴動作看起來暴力殘忍，其實另有深義，因為舊時刺猴，會先將抓來的真猴豢養一個多月，等彼此有了感情之後再加以獻祭，目的是讓兒童能夠習慣心愛的東西消逝，如此才能在成年後必要拋棄家人為部落奮戰時決心不受動搖。但發展至現代，顧及動物保育，已改用稻草紮成的草猴代替。猴祭結束後，部落長老們會在會所內以竹子鞭打男童屁股，代表認同男童成長可以升級。結束之後，所有象徵已晉級的男童會跑到部落當年家中有親人往生的族人家裡，以青少年發展中的陽剛蓬勃朝氣，邊跑邊叫喊，象徵為喪失親人的族人除去內心的悲痛與穢氣，以積極面對新的一年。

整個猴祭過程處處可見嚴苛的身體磨練：背草猴長跑，猛力戰鬥刺猴，被鞭打，男童心理與身體必須忍受種種考驗，才能過渡到下一個社會階級，以堅韌強健的身心迎接新生。總之猴祭中男童身體的變幻，不單是個人生理變化，也是為了培養成為部落未來的強壯支柱，遂讓這個儀式與社會階層制度更有理由生生不息傳承下去。

露絲・潘乃德（Ruth Benedict, 1887-1948）的《文化模式》（*Patterns of Culture*）考察北美洲中部地帶的印第安族群，發現他們成年人的主要

任務是戰鬥；所有青少年成長的過程裡，常常要舉行一種祈求戰勝的巫術性儀式。這時候，他們並不是互相折磨，而是折磨自己：他們從自己的手腳上割下幾塊皮、砍斷手指、在胸膛或小腿釘上很重的東西而拖曳著行走。他們這樣自苦肌膚，是祈求成人後在戰場上有更大的武勇。（潘乃德, 1976: 34）前述猴祭之鞭打僅象徵性的抽打幾下，並不會如刑罰真的打到皮開肉綻，但印第安人以接近殘酷的身體自虐贏得勇氣的認定，生理通過如此艱鉅的考驗後，彷彿心理也跟著堅強壯實起來，可以承擔社會責任，潘乃德揭示其意義說：

> 我們若要瞭解與成熟期有關的制度儀式，最重要的工作並不在於分析生命「過渡儀式」（rites de passages）的基本性質；相反的，我們更需要明白不同文化所認定的成熟期到底從什麼年齡開始，以及其賦予青少年新地位的方式。總之，決定成年禮性質的要素，並不是生理的成熟，而是此一文化中成年地位所具有的社會意義（1976: 35）。

各民族的成年禮規定的年紀不一，如同潘乃德說的，有的年紀決定因素並非從生理考量，該民族文化背後的社會意義，更是決定此儀式內在的結構與秩序形成主因。

非洲新幾內亞阿拉佩什（Arapesh）人的部落中，成年男子信仰的超自然保護神「Temberam」，人們把他神格化，但他沒有一個固定樣子。平時婦女和未年滿8歲的兒童，絕對不能讓他們看見Temberam，直到兒童滿8歲的成年禮上，Temberam被想像成是一個巨大惡魔，像椰子樹那麼高，當他來到時，兒童要盡可能快速奔跑，他們手中拽著母親的草裙，嘴中銜著甘薯，如果沒有脫逃成功，今後家族將會有災難臨頭。參加此成年禮後，意味著兒童的社會地位被確立了，男孩有了履行和繼承全部職責的權力，女孩則可以結婚。阿拉佩什人的成年禮因為Temberam的信仰而富有戲劇性，在一種善惡角色的模擬對立中，代表善的兒童這一方，必須以

勇氣通過考驗擊倒惡魔，才能讓「過渡儀式」獲致圓滿。此儀式帶給兒童
身體的啟蒙，更重要的是性的啟蒙，自此賦予了兒童可以體驗性愛的權
利，兒童身體擁有自主，一旦完成性的探索，可謂正式的成人了。

　　和潘乃德齊名的另一位女性人類學家瑪格麗特・米德（Margaret
Mead, 1901-1978）說：

> 　　我們知道，如果僅從一個側面或一個角度就想揭示人類文化的
> 全部奧秘，只能說癡人說夢，並且對於一個社會來說，有可能對其他
> 兩個社會是怎樣以截然不同的方法去解決同一問題的情形置之不理。
> 因為一個尊重老人的民族可能意味著他們對孩子也多少有些尊重，但
> 也有可能像東非的巴聰加（Ba Tsonga）人一樣，既不尊重老人，也
> 不尊重孩子；或者像印度平原上的居民一樣，將幼童與老祖父推上尊
> 崇的寶座；也有可能像定居在馬努斯島（Manus）和現代美洲的某些
> 地區的人一樣，視兒童為社會中的要人。（米德, 1995: 6）

　　認可兒童為社會中的重要存在，兒童的身心權益，自然也要和成人
一樣獲得平等關注了。

　　兒童在社會的位置確立後，隨之而來就是兒童時期的教養課題。各
民族間的教養方法又牽涉兒童自身人格形成與文化模式的關聯。馬文・哈
里斯（Marvin Harris, 1927-2001）便認為，兒童教養方式和生物衝動的互
動模塑了人格；人格反過來表現自身於次級制度也就是「上層結構」。
（哈里斯, 1998: 396-397）道德價值、宗教信仰、美學標準等皆在哈里斯
所謂的「上層結構」裡，是一個民族文化的源泉。像成年禮這樣的儀式亦
存在於此結構中，反映了成人對兒童社會狀態轉變的期許與協助。

(二) 教化的身體

　　禮樂是支撐中國文化精神的主幹之一，因此本節要討論兒童如何表
演釋奠祭孔八佾舞，我們有必要再審度此儀式背後的禮樂文化，方能掌握

為何參與此儀式的兒童身體寄託了被教化成君子的期待。

　　周代建立後，周公興禮作樂，並建立專門的樂舞機構，由大司樂領導，宗伯主管禮樂，以樂德教國子（指貴族諸侯的子弟），不僅有社會教化功能，更成為劃分社會階級的一種標誌。中國古代舞蹈著名的《六舞》有：《雲門大卷》、《大咸》、《大韶》、《大夏》、《大濩》、《大武》；《小舞》有：《帗舞》、《羽舞》、《皇舞》、《旄舞》、《干舞》、《人舞》都是這時期編整完成的。《小舞》是用來教育國子的舞蹈，有專門的樂師指導。周代用來教育貴族子弟的舞蹈還包括《舞勺》、《舞象》，按漢代鄭玄（127-200）《周禮注疏》云：「謂以年幼少時教之舞，《內則》曰：『十三舞《勺》，成童舞《象》，二十舞大夏。』」舞《勺》屬於文舞，用於祭祀；舞《象》屬於武舞，手持干戈兵器藉以鍛鍊身體，這說明了當時樂舞教育是有年齡區分的，而且文武兼備。

　　周代的禮樂文化內涵，還與封建政治、社會宗法制度的變革相關，林安弘解析：

　　　　封建制度確立了政治系統；宗法制度確立了宗族系統，兩者有不可分關係。在宗法社會組織中，又衍生喪服制度，廟數制度及同姓不婚制度。於是在政治上有上下階層的差異，同時以不同的禮樂作為身分的表徵，使禮樂形成維繫政治階層的一種無形力量。在社會上因有宗法的親屬關係，使婚、喪、喜、慶的社交生活，產生了禮數，更使禮樂的涵義，由宗教祭祀延伸至習俗與長幼尊卑的人倫關係的規範，對社會秩序的維繫，產生一種無形的力量。而且周朝也把禮樂列為教育的課程。周禮保氏篇云：「養國子以道，乃教之『六藝』：一曰五禮，二曰六樂，三曰五射，四曰五御，五曰六書，六曰九數。」故禮樂的意義，從宗教祭祀之義，推展為政治階層上代表身分地位之義；在社會社交生活上，具以倫常和習俗的規範義，最後還成為教育的課程（林安弘，1988: 23）。

　　然而西周滅亡之後，宮廷中被尊為「雅樂」的樂舞急速崩解，取而代之興盛的是傾向歡愉氣氛的民間樂舞。王克芬認為「禮崩樂壞」表現在兩個方面：一是作為區分等級標誌的禮樂制度遭到破壞。諸侯、大夫，把天子用樂的規模作為己用。如大夫季氏居然公開「八佾舞於庭」，難怪孔子氣憤之極，大聲疾呼：「是可忍孰不可忍也！」當然，這只是一個比較凸顯的例子。當時這種事時有發生，其根源是由於周王室的衰微，諸侯、大夫權勢日增，他們以僭禮用樂的行為，表明對周王的不敬和自己要與周王平等或凌駕其上的政治態度。「禮崩樂壞」在另一方面的表現是：被奉為「先王之樂」的「雅樂」，由於長期用於禮儀祭祀，已成為一種固定而刻板的程式，樂舞本身失去了生命力和感染力。連統治階級自己也不愛看，不愛聽了。古樂的僵化、枯燥和民間音樂的生動、引人入勝，形成鮮明的對比（王克芬，1991: 55）。本身能歌能唱，又會鼓琴瑟的孔子有感於此，企圖恢復「雅樂」，讓學生習禮、樂、射、御、書、術這六藝，用現代的觀點來看，實已是五育並重的全人教育模式了。

　　孔子認為樂舞是人心之動，形於外之聲實也是內心的反映，遂強調樂舞對人心性的教化功效，且用作他的政治主張之一，即《禮記‧樂記》所言：「樂也者，聖人之所以樂也，而可以善民心，其感人深，其移風易俗，故先王著其教焉。」「故樂行而倫清，耳目聰明，血氣和平，移風易俗，天下皆寧。」把禮樂刑政綰結在一起希望發揮治世治人的作用，成為儒家對樂舞本質、功能的核心信念（王夢鷗註譯，1970: 494-507）。

　　西周樂舞制度的嚴明確立，如對參加祭祀樂舞的人數都有規定，即可見一斑。前述大夫季氏令孔子生氣的「八佾舞於庭」就是不合規矩形制的，因為依規定舞佾時天子八佾、諸公六佾、諸侯四佾，舞佾的行列一佾為八人，那麼八佾就是六十四人之意，〈樂記〉又提到：「舞所以節八音，而行八風，所以應八卦，故每佾又用八人，合為六十四焉，則重卦之象也。」引易象原理來支撐八佾形制的正當性，其表演之崇隆就不言而喻了，因此不明是非的季氏明顯逾矩，當然要被嚴肅講禮的孔子大加撻伐。

孔子極力承繼周以來之傳統文化精神，唐君毅盛讚：「不有孔子，則周之禮文之道，只蘊於周之禮文之中。有孔子之自覺，則周之禮文之道，溢出於『特定時代之周之禮文』之外，而可以運之於天下萬世，而隨時人皆可以大弘斯道，以推而廣之。故孔子立而後中國之人道乃立。孔子之立人道，亦即立一人人皆以『天子之仁心』存心之人道。天子之仁心，即承天心而來。故孔子之立人道，亦即承天道。」（唐君毅，1953：36）孔子所立既有承天道之尊貴貢獻，他逝世後又得其弟子與歷代後進追隨者發揚，儒家學說源遠流長的傳續，成了中國文化精神的礎石。清代光緒32年（1906），光緒皇帝詔曰，將釋孔大典升為「大祀」，地位等同天子，樂舞遂改跳八佾舞迄今。

全盤掌握整個八佾舞的由來後，再進入實際表演的觀察，有助於我們更快瞭解此儀式表演時兒童的身體含藏的意義。臺灣每年9月28日孔子誕辰，表演八佾舞的佾生（都由小學生擔任）。穿著打扮有一定形制：身著「盤領右衽通裁」淺黃色的袍形長衣，頭戴明代流傳下來的黑色「皂巾」，係根據民國57年後「祭孔禮樂工作委員會」參採宋、明款式設計而定（尹德民，2001：145）。

八佾舞因是文舞雅樂，所以樂舞風格均是徐緩舒展，祈使佾生在端莊肅穆中，激發對聖哲的肅然崇仰之情。古有「六德之實事在六藝」之說，侯家駒解釋道：「凡具『知、仁、聖、義、中、和』六德之人，必有『孝、友、睦、姻、任、恤』六行。」（侯家駒，1987：250）八佾舞所要體現的就是六德之精神，尤其是仁。楊儒賓表示，孔子以仁作為人生最高理想，其目的建立在德行發展的內在基礎，再擴充成身體外在的儀態氣度，「經書中最重要也較早出現的一種身體觀，乃是藉著操控身體表現，以符合禮儀規範，並成為人民典範的一種理念，我們可以稱之為威儀觀」（楊儒賓，1996：28）。

再比對孔子說的「君子不重則不威」，可見君子內外兼修同等重要，而最終的生命境界是要成就「克己復禮為仁」的理想追求。威儀觀確立了君子行為準則，簡單地說就是循禮，有禮則有法，有法則有文。以此

教化兒童，勉其日常行為凡事行禮如儀，則規矩有度，其主觀心境反映的是持靜守敬，靜則不輕佻隨便，敬則不逾矩犯戒，在靜與敬之中面對天地人鬼神，都能平和不亂而顯雍容大氣而成君子。「君子依禮而行，體現了禮，因此，他也就體現了當時的規範系統及價值系統，其容貌自然而然地也就有威可畏，有象可儀。」（1996：40）君子內在以禮為基本功，以仁為動能實踐行為，君子知道自己的天賦本性，知曉天道，因此要更盡力去發揮自己的靈明本心，培養善性，修身以立命。那麼我們再以此檢視八佾舞演出內容，當威儀棣棣的佾生手執舞蹈用具籥（長羽毛狀）和翟（長管笛子狀），左手橫拿籥在內，象徵平衡；右手直拿翟在外，象徵正直。表演的舞蹈形式簡單不繁複，慢板而不激情，表現授、受、辭、讓、謙、揖、拜等具有象徵性的動作姿態，手部開合伸展動作頻繁，輔以多次的拱手彎身鞠躬如作揖禮姿。腿部的動作相形之下來得少許多，井然有序的姿態，身韻規律在靜中顯動，在動中有勢，相當典雅莊重。

　　這正是〈樂記〉所載：「故聽其雅頌之聲，志意得廣焉；執其干戚，習其俯仰詘（屈）伸，容貌得莊焉；行其綴兆，要其節奏，而行列得正焉，進退得其焉。」（2016）本來「樂」，就有「快樂」、「喜悅」之義，合於雅樂的表演，會使人心胸開闊不再自私，執干戚練習俯仰屈伸，會使人容貌變得莊重，舞踏移位，跟著節奏，行列進退整齊劃一，觀賞這樣的表演，「是故情深而文明，氣盛而化神。和順積中而英華外發，唯樂不可以為偽。」歌舞調攝志向，激發理性，引人朝向內在德行的探求，身體便可表現出「和順積中而英華外發」的威儀態度。故八佾舞表演有一套工整嚴謹的禮法在支持其運作，整套《大成樂舞》共六曲八奏，各曲各有配合之舞譜，試以《迎神奏咸平之曲》的舞譜記錄摘要一小段如下：

　　　覺（東班舞生，開籥向上，起左手於肩，垂右手於下，繞右足向前；西班舞生，開籥向上，起右手於肩，垂左手於下，繞左足向前）

〔中略〕

正（東班舞生，合籥向上，深揖；西班舞生，合籥向上，深揖）（劉良璧, 1977: 319-320）。

透過此舞譜不難看出此表演呈現的佾生身體姿態，節度有序，規範明晰，動作並不複雜，甚至有點像在做體操。然而正是在這樣的馴化安靜狀態下，所有的禮樂活動都彰顯出道德的意義，林安弘進一步點出，其中有道德規則（moral rules）和道德原理（moral principles）兩個層面。道德規則是指各種直接指導人類群居生活的行為規範；道德原理是對道德行為或規則的合理性明釋（林安弘, 1988: 183）。經由詩書禮樂的潤澤陶冶，養成人格德性與知識學問，就是《論語‧述而》說的：「志於道，據於德，依於仁，游於藝。」這是孔子教育思想的四大綱領，被現代學者肯定為是氣質的成全，是所謂的人文教化（王邦雄等, 1983: 196）。八佾舞示現的人文教化，顯出儒家思想的身體觀因此充滿著「身體隱喻思維」（黃俊傑, 1991: 23），建構在有德的內在基礎之上，再外顯成身體表象的儀態氣度。

從舞蹈學之「運動人體」的構成來看身體動作的運作，還可以發現兩種不同的根源：一種是在無意識的、日常生活中自然養成的，吳曉邦稱為「習性的動」；另一種是在有意識的、身體訓練中自覺強化的，似可稱為「練習的動」（于平, 1999: 30-31）。八佾舞屬於後者，是被強化練習表現出來的，而在此「練習的動」中，道德教化意味濃厚的意旨，就是冀望受訓之兒童能養成謙謙君子的完美理型，「發乎情，止乎禮」，所有的言行舉止均轉變成「習性的動」。成人因為社會薰染與個人教養已然定型，相較於兒童的身心還在發展，德智還須擴充，成人可以變化心性的幅度相對來說小很多，也有更多包袱和限制。今日我們看待儒家思想，的確有些政治思想部分很封建，當然可棄之不再尊崇；然而更多的是可以成為普世流芳的價值，或許可解釋為何八佾舞這樣充滿教化意義的儀式表演要由兒童擔綱。讓兒童參與，正是企圖讓傳統禮教來培養德行，陶鈞化成文

質彬彬的君子。一個仁風德善的未來社會，端視我們如何用心培養兒童成君子的態度與努力。

(三) 神聖的身體

儀式的一個重要特質，即是它的神聖性。儀式舉行中的種種行為，都超乎日常，如孫文輝考究中國儺戲演出文本，分析這種祭儀中面具的奧義，指出參與者一旦進入儀式狀態，便有了一種神聖的意識，此時的「我」不再是原來的「我」；人似乎實現了一次角色的轉換，被戴上了一種「人格的面具」（persona）。原始人的這種意識比現代人更為明確，他們塗面，戴上面具，以強化這種意識（孫文輝，2006: 269）。除了以面具為媒介，我們還可見到直接以人扮神的例子。既然是扮神，要讓神靈附身的身體，必然要潔淨不濁，則兒童的純潔未被太多世俗污染之身就是最好的附體了。

以臺灣為例，民間廟會的祭典儀式中少不了的「藝陣」，就有許多以兒童為主體的表演。所謂「藝陣」，是「藝閣」和「陣頭」的合稱，藝閣通常是搭設在車上流動展示的人物、布景的藝術戲閣，而陣頭則為各種民俗藝術表演團體。

藝閣又叫「詩意藝閣」，從名稱不難看出其裝設華美的要求。藝閣又可分成「蜈蚣閣」和「裝臺閣」兩種，前者顧名思義，具備一節一節的大型規模，有如蜈蚣出洞百足爬行；後者則是在一方臺上搭起一小樓閣，讓人馬布景或真人寄居其間。藝閣的裝閣內容，多取材自歷史典故、民間傳奇，或話本戲曲故事，且多由5–12歲兒童扮裝演出。由於藝閣被賦予具有祛邪消災，保境安康的神力，黃文博的描寫頗有意思：「民間相信藝閣本身有一種『厭氣』，小孩扮演藝閣的戲中人物，會得神祐，帶來平安、福氣，尤其健康不佳毛病多的囝仔，這就是為什麼民間裝設藝閣樂此不疲的主要原因，連帶的，此一現象也帶動了藝閣的發展；而小孩的化妝坐臺，在增添廟會的熱鬧之餘，他們也趁此借佛遊春了！」（黃文

博, 2000: 29）兒童高高坐居藝閣扮演神仙傳奇人物，在整個廟會遊街遶境的時間內，如同神像被展示，舉止自然拘謹起來，合乎莊嚴；可是年紀較小的兒童耐性畢竟有限度，久坐之後難免出現不安騷動的小動作，但作為一個表演來看，似乎也無傷大雅，反而被認為是童趣的直接表現。

除了藝閣，臺灣民間廟會多式多樣的陣頭中，屏東東港地區獨特的「十三太保」、「五毒大神」，以及全臺灣各地都有的「跳鼓陣」、「跑旱船」、「水族陣」等，都可以見到兒童參與的身影。十三太保陣與祭祀廣澤尊王有關，廣澤尊王相傳是後唐時期福建泉州南安人，俗名郭洪福，十歲即得道升天，得道之後，民眾蓋廟奉祀，又有與民間女子靈合之傳說，此女子後被賜名「妙應仙妃」奉祀在旁，與廣澤尊王育產出有嬰兒哭聲的「泥土」，民眾示神諭方知那些泥土須塑神像成廣澤尊王之子，十三子合稱「十三太保」。依此典故，表演十三太保陣的十三個兒童都是10歲左右的男孩，著太子裝，面撲紅粉，腰佩劍，跟隨在領頭挑刑具由成人扮演的「什役」之後，隊伍浩浩蕩蕩的遊街，沿途左右搖晃身體，雙臂前後擺動，跨步走路，時跳時蹲，動作剛猛有力，論氣勢與威嚴亦不輸以青壯少年扮演的「五虎將」、「八家將」，但仍保有幾分童趣。

和十三太保陣一樣，「五毒大神」流傳區域也很有限，並且僅在每逢丑、辰、未、戌，三年一科的東港王船祭和小琉球迎王祭才會出現。此陣頭扮演的五毒大神，又稱「五靈公」，俗稱「五瘟神」，分別是：宣靈公（劉元達）、顯靈公（張元伯）、應靈公（鍾士秀）、揚靈公（史文業）和振靈公（趙公明）。據黃文博研究表示，此陣表演前都要蓋「五毒印」，以示神性與辟邪；表演時，依陣舞跳，動作誇大威猛，急速奔躍，頗具震憾之效，十足宗教味道，主要內容是驅邪除瘟，除疫解毒（黃文博, 2000: 52-53）。十三太保陣由兒童擔任扮神符合典故，容易理解；五毒大神也選用兒童扮演，應該亦有著眼於兒童心靈的純真與身體的清淨，「無毒」的狀態正是成人心中所想望的美好。再則，早期社會瘴癘傳布，無染無毒是萬民心之所繫，問神之所求，五毒大神既然可除瘟，保護人民安泰，找兒童來詮釋更可理解為是成人心中期盼兒童的身體能永保

安康了。

相似的意義也見於日本京都7月最盛大的傳統祭典祇園祭，起源於九世紀，為了驅逐瘟疫而舉辦。祭典中的山鉾巡行，長刀鉾上端坐的「稚兒」，通常選擇幼兒園至小學低年級的男孩擔任，祭典遊行中，「稚兒」會穿著華麗的平安時代（794-1185）皇族或貴族裝扮，頭戴烏帽，敷上濃妝，其身分代表神之使者，任務是切斷巡行路上的注連繩——此稻草結繩是日本神道教中標誌神界與現實世界的區隔，切斷它代表解開與神域之間的結界，人始能得到神的祝福庇佑。祇園祭這般展示的兒童身體，同樣有讓兒童身體得到庇佑安康之用意[2]。

印度蘭姆納嘎爾（Ramnagar）盛行的羅摩節儀式劇（Ramlila），儀式內容參酌蟻垤仙人撰寫的史詩《羅摩衍那》（Rāmāyana）而成，沿著文本敘述演繹出一個朝聖、流放、繞行、追求、拐騙、逃逸、歡慶遊行的大型祭典表演。在這本史詩中，羅摩（Rama）王子不願兄弟相爭引發國家動亂，又基於對父王的孝道而自願流放，浪跡到森林中為了維護王族的尊嚴和人間的正義，得到神猴哈奴曼—（Hanuman）相助而消滅邪惡的魔王羅波那（Ravana）。羅摩是臻於善美的典型人物，他是一種人類理想的象徵，同時也被神格化了。羅摩節儀式劇中的史瓦盧普（swarups）——即羅摩、羅摩的妻子悉達（Sita）、羅摩的兄弟等五個角色，都是神聖的化身（divine incarnations），包括悉達一角，均由挑選過的男孩扮演。印度人認為兒童在儀式裡的扮神，用意不在像神，而是讓兒童接受祝福，保佑他們身體強健，智識脫化成熟，就這個層作用來說，這類儀式實也等

[2] 所謂「山鉾」，指首次出現於日本室町時代（1336-1573）祭典中的山車裝置，在神道教信仰的薰染下，日本人視自然整體形象為神，且依附於自然草木中，山鉾上的草木裝飾即為神靈降臨之處，山鉾的「山」象徵了山岳的形貌，「鉾」則是驅趕瘟疫的大刀。整體而言，山鉾就是神明臨時性的載體，而山鉾車隊首發的「長刀鉾」，是配有象徵驅趕瘟疫的大刀作為領頭巡行京都。見MoNTUE北師美術館（2019）。〈「山鉾」是什麼？京都的大學這樣說祇園祭故事〉。《BIOS monthly》，2月12日。網址：https://www.biosmonthly.com/article/9892，瀏覽日期：2020年4月4日。

同於成年禮。羅摩節儀式劇進行時會沿著恆河移動，沒有固定的舞臺區域，儼然是環境劇場（Environmental Theatre）。儀式表演中羅摩恍然得知自己是神，放逐便如照鏡子一樣，是一種自覺與自我照應。而觀眾很自然地跟著他移動，彷彿也在經歷一場朝聖之旅（Schechner, 1985: 174）。

印度的儀式表演非常重視化妝和服裝，根據相傳是西元前二世紀間的婆羅多牟尼（Bharata Muni）《舞論》（*Natya Shastra*）說法，凡是扮神均在面部和肢體塗油彩，再配戴鬍鬚，這是為了讓演員不以自己的自然形態進入舞臺，而用顏料和裝飾品掩蓋自己的本色。這樣猶如「一個生命拋棄自己的身軀，進入另一個身軀，演員心中記著『我是那個人物』，用語言、形體、步姿和動作表演那個人物的情態」。正因為如此，少年演員可以扮演老年角色，老年演員也可以扮演少年角色，這稱作「離色」（virupa）（黃寶生, 1999: 153）。參與羅摩節儀式劇的兒童，從化了妝那一瞬時，宛如進入芭芭所謂的預先表現的行為，等儀式正式開場，他們便已「離色」，展現他們的在場，表演出端正神色，在遊行途中，依然保持莊嚴之態，不復辨識原來活潑好動的男孩本色。而觀眾參與其中，會和表演者一樣慢慢體驗進入滲透（osmosis）狀態，領悟神諭（Schechner, 1985: 161）。

傳布於北美洲古老的印第安帕瓦（Powwow）儀式，是一種模仿老鷹迴旋的舞蹈，表現人類與其他生物共同分享土地友誼聯繫，在原始社會中，動物也是神靈的一種，凜然不可侵犯。此儀式目前已競賽化，呈現嘉年華般的氣氛，在青草地上進行，參與者不分男女老幼，穿戴精心設計的羽毛服飾或動物毛皮，在鼓聲的引導下震凜跳舞競賽，在恍惚狂喜中，達到和大地合而為一。《鷹鼓》（*Eagle Drum*）這本書，記錄了一個住在蒙大拿州的9歲男孩路易斯・皮瑞爾（Louis Pierre）人生中第一次參與帕瓦的緊張與喜悅過程。他的祖父派特（Pat）是族裡地位崇高的長老，每當帕瓦儀式舉行前，都會告訴參與的男孩：「你不只是要為贏得比賽而跳舞，那舞蹈有更重要的理由。就是當你在跳舞時，要在心中尋找比你不幸的人，太老而不能跳舞，或生病，或失去愛的人，假如你記得這事，你將

跳得很棒。」（Crum, 1994: 20）帶著祖父的殷切叮嚀，以及家傳文化薰陶的堅定表現，路易斯的第一次不僅獲得第二名佳績，儀式後他也面向土地，走向大地中心。在印第安的儀式中常見模仿動物的舞蹈，如熊舞，或如帕瓦儀式模仿老鷹，身體不停的旋轉成圓，正是「宇宙的身體化」，讓舞蹈彷彿宇宙全部的顯現，任身體與精神感通天地之未知（宮尾慈良，1987: 65-66）。而不管是模仿何種動物，表演時，參與者逐漸進入迷狂狀態的身心分離，恍惚忘我，在此狀態中，可以感應超自然存在，甚至讓超自然的神靈附身。薩滿巫術、面具、酒或迷幻草藥都是轉變的途徑。運用透納「社會戲劇」（Social Drama）的概念，可以看出帕瓦儀式已由一個偉大的史詩轉化為一齣宗教美學戲劇，顯示社會戲劇的幾個過渡歷程：(1)破壞規律的社會關係；(2)伴隨危機；(3)修正調整；(4)重建或不可修復的分裂（Schechner, 1985: 167-168）。透納形容的最後一個階段，如果所完成的是重建，則參與者個人身心與社會結構都因得到祈祝而得以臻於圓滿。

前述路易斯完成儀式後得到的成績是其次，重要的是他的自我與社會、與土地結合，愛的力量被激起，他身體與心靈的激動，即使無法用言語具體形容表演時如何陷入迷狂，透納卻早已經幫我們說明了：「在神聖的閾限（liminality）裡傳授的智慧（mana），不單是字彙和句子的聚合，而是有本體論（ontological）的價值，為初學者身心全然的存在重新設計。」（Turner, 1969: 103）師法於透納，在謝喜納心中，劇場就是「一門專長研究重組行為（restored behavior）的具體技術的藝術」（Schechner, 1985: 99）。儀式參與者自身無法說明的超然體驗，從理論印證可知，即得到神靈祝福，使得身心重整達至物我合一（communitas）的圓融。

從儀式表演中兒童存在的位置，可以看出兒童擺脫成人附庸，贏回一點自己身體的自主權；可是諸多儀式進行之目的，又寄寓了成人的一些期待意識，如成年禮希望兒童童蒙未開的心智，通過儀式之後得到啟蒙成長。最能表現中國禮樂文化內涵的祭孔八佾舞，則被賦予儒家理想身體

觀的期許，主體以德行流貫生命本性，內居不動才能外顯出文質彬彬的光華。而在神聖儀式中扮神的兒童，則亦有成人祈神賜福扮演者，保其身心安然無恙成長的心願在其中。儀式表演中兒童的身體觀，因此成為一個有趣的探索議題，既可觀察到兒童表演時身心情狀的異動，及其與社會文化、宗教信仰的連結意義，更可以延展察覺到兒童身心的改變內蘊了成人的理想與祝福。

鳥瞰這些儀式表演之例證，我們還可提出看法：以兒童為主體的儀式表演，亦隱藏著遊戲性特質。前述的扮神，非日常的身體模式行動展示的便非常符合兒童遊戲行為與心理認知。辛格（Singer）認為，所有人類都試圖理解這個世界並賦予其意義，裝扮性遊戲的結構性特點（轉換的種類，腳本的複雜程序，遊戲的組織性等）有助於實現這樣的目標：將陌生與熟悉結合，將新知識與已有知識結合（例如順應與同化）（Johnson, 2006: 109）。兒童扮神，姑且不論是否可能產生與神溝通的出神入迷狀態，原本陌生的身體與知識，都會在扮神那一刻有了新認知。印第安男孩路易斯參與帕瓦的過程，準備服裝、帳篷、練舞等情節，不也有幾分像參加夏令營活動的興奮演現，頗似期待遊戲的心情。

謝喜納指出，遊戲會創造出它自己的可滲透性（permeable）界限和領域；靠著篩選過的語言敘說「娛樂」、「自願」、「空閒活動」（Schechner, 1993: 26）。從前述的儀式表演文本觀察，儀式也可說是被篩選過的語言詮釋的「遊戲」，兒童自願或被選擇參與，在其中享受神聖與娛樂的共冶，隨著兒童身心的成長變化，未必有機會重複參與該儀式，有些儀式如成年禮，更是畢生僅有一次，凡是參與表演，儀式的完成也就是儀式「朝生暮死」的時刻。所有的儀式在表演後重新歸零，但是兒童身體與心靈受儀式洗禮滲透後的重建轉化，才剛要開始。

*本章根據〈儀式表演中的兒童身體意涵〉修改，原發表於國立屏東教育大學幼兒教育學系主辦「第二屆教育與文化論壇・童年／社會／日常生活：兒童學的整合與在地性的轉向」，2008年5月9日。

§祕密花園尋花指南§

一、討論你曾參與過的祭典儀式，有怎樣的表演性質？你參與的過程中，身心有何特殊感受？

二、少年通過成年禮象徵心智啟蒙成熟了，如果不依靠儀式的象徵，你覺得怎樣算成熟？

三、儀式中兒童身體意涵的三種表現，除了書中提到的範例，你還能補充哪些儀式有兒童參與的例子，是否有其他兒童身體觀的表現？

Chapter 4

兒童戲劇是戲劇

一、「三位一體」的戲劇定義

二、兒童戲劇的定義

三、兒童戲劇的構成要素

從遊戲、儀式，過渡到兒童表演，沿著這些層面去理解兒童戲劇的生命進化，伴隨兒童觀的遞嬗，才終於迎來真正現代定義的、為兒童量身而作的兒童戲劇之誕生。

兒童戲劇是戲劇。這麼說看似廢話，卻有必要再鄭重提出，正本清源澄清，因為有太多人誤解兒童戲劇，錯把兒童戲劇當作幼稚兒戲，如果不先透析兒童戲劇的本質，對兒童戲劇理解的偏見錯謬持續，將會影響往後創作時的思維和態度，再進而影響觀眾的思維和態度，不能不慎。

一、「三位一體」的戲劇定義

關於戲劇的定義，眾說紛紜，各家之說都有可參之處。這裡引用羅伯特・科恩（Robert Cohen）的解釋來申述：

> 英語裡的theatre（戲劇）一詞，源於希臘語中的theatron，意為「看的場所」，一個觀看事物的地方。在英語裡經常和theatre相提並論的drama一詞則源自希臘語的dran，意為「做」，做某件事，採取某種行動。戲劇就是看，就是做，就是目睹所作所為的發生（科恩, 2006: 7）。

從這段敘述可以明確知道戲劇一詞的詞源語意，同時看出戲劇的組成元素：必須有空間場地，有表演行動在發生，還有觀眾在欣賞觀看。戲劇除了劇本未搬演前是靜態，凡演出呈現的一切，永遠是一種「現在進行式」的動態狀態，每一次的演出都不會重複，也不可能重複。如同科恩指出的，戲劇最終是一種活生生的藝術樣式，一個流動在時間、感覺、體驗中的過程和事件。戲劇不僅僅是「劇」（play），還是「戲」（playing）；組成一齣戲劇的不僅僅是劇本中的幾「幕」（acts），還有「演出」（acting）。英語中play和act兩個詞既是名詞又是動詞，同樣，戲劇既是一樣具體的東西，又是一種進行中的狀態，不斷地在現在進行時

態中形成著（2006: 7）。戲劇的動態特徵，完全是存在於當下；而欣賞戲劇，便是體驗當下。

葉長海進一步思考因歷史變動，各種戲劇文化互相滲透交流下，內部形態與外部生態帶來的衝擊，不得不回歸最根本的「什麼是戲劇」的問題。他依據尤里烏斯・巴布（Julius Bab, 1880-1955）所提出戲劇為「三位一體」的說法，進而藉由「三個圓圈」的說辭，解釋戲劇是由內、中、外三個不同層次的空間領域所組成的：其內層的圓圈是指劇作者、演員和觀眾「三位一體」的核心因素；其中間圓圈指的是劇場；劇場對內包容了戲劇的核心圓圈，對外則連結了戲劇的外層圓圈——社會各文化體系這個大圓圈。這一說法突出了戲劇作為一種社會文化，內內外外的各種關係（葉長海，2010: 47）。由此，葉長海再彙整戲劇擁有「綜合性」、「群體性」和「社會性」三個特質，用來說明戲劇海納百川的融匯詩、音樂、繪畫、雕塑、建築和舞蹈各藝術，而成為綜合性藝術；至於演出活動具有群體性，劇場以開放姿態和外在世界連結而具有社會性。

換言之，戲劇不會是孤絕的存在，它是受社會文化共同照護生長而出的，再被觀眾接受欣賞而有了價值。如此理解戲劇，創作時就會設想劇本是為了與觀眾溝通的一種對話，而不能像詩、意識流小說，或其他前衛藝術，可以純粹是創作者本身耽溺的喃喃自語，不必在意有沒有人欣賞接受；戲劇因此是最貼近大眾的一種藝術。如此理解兒童戲劇，更會突出兒童觀眾接受的重要性。威廉・阿契爾（William Archer, 1856-1924）也特別看重觀眾：「用戲劇敘述故事的藝術，必然與敘述故事的對象觀眾息息相關。你必須先假定面前有一群處於某種狀態和具有某種特徵的觀眾，然後才能合理地談到用什麼最好的方法去感動他們的理智和同情心。」（阿契爾，2004: 10）兒童戲劇的接受者——兒童——作為觀眾主體，更決定了兒童戲劇不同於成人戲劇，誠如布蘭德・馬修斯（Brander Matthews, 1852-1929）的論點：「戲劇家不是訴諸於個別的觀賞者；他訴諸於作為一個整體的觀眾，觀眾具有一個集體的靈魂，這個靈魂不同於個別靈魂的總和。群眾不只是它的分子的集體照像，群眾有它自身的一定人格。」（姚一

 兒童戲劇的祕密花園

葦，1992: 129）兒童戲劇的觀眾身心特質與成人迥異，兒童戲劇服務於兒童，所以預想兒童觀眾的需求喜好，不分東西方，這是恆常不變的定律。

二、兒童戲劇的定義

兒童戲劇既然是戲劇，是一種綜合型藝術，在一定的時間和空間表演給兒童觀眾欣賞，以演員身體或偶為媒介，表現劇本故事呈現的行動。由於兒童喜愛幻想，所以兒童戲劇的劇本往往偏向充滿幻想的童話或故事。兒童戲劇便以符合兒童心理特徵和適合兒童的語言發展，為兒童創作表演。但不可否認，兒童很難單獨在劇場欣賞演出，多半需要成人陪伴，所以兒童戲劇的觀眾不僅僅是兒童，也包含了成人（家長），兒童戲劇理想上應該追求成為老少咸宜的大眾戲劇。

早期臺灣研究者對兒童戲劇的定義，以吳鼎（1907-1993）為例，他將兒童戲劇分成話劇（drama）與歌劇（opera）兩種；可以由兒童自行扮演，或是由預先準備好的木偶扮演。至於「默劇」，「獨白」等雖屬戲劇的形式，但不是戲劇的正宗，實際上演的人很少。兒童戲劇在兒童文學中為什麼也很重要呢？是因為戲劇本身的教育意義很大，它富有啟發性、刺激性、陶冶性和示範性。吳鼎續論兒童戲劇對兒童所發生的教育力量，例如心靈的感應、行為的示範、志趣的陶冶、語言的模仿、完整觀念的養成，較之故事、童話、小說、詩歌，力量更大（吳鼎編註，1965: 347-348）。這段話很明顯可以看出臺灣早期兒童戲劇研究者觀念的保守與缺口：首先是將兒童戲劇視為兒童的表演，並非真正從劇場創作觀點去看兒童戲劇，屬於狹隘定義中的兒童戲劇；把兒童戲劇只分成話劇與歌劇兩種，說偶戲只有木偶，亦是不足。再其次，忽略戲劇作為藝術，不同於文字的表現媒介與特色；習慣從教育意義去著眼思考兒童戲劇的存在功能，當然也看不見兒童劇場的多樣風貌了。相較於吳鼎這類學者偏向狹隘的教育本位出發觀看兒童戲劇，留學美國學習戲劇的司徒萍（司徒芝萍筆名），在〈兒童戲劇的分類和年齡興趣之關係〉的論述觀念就有所改進：

　　兒童戲劇是專為六歲到十八歲的兒童設想策劃的戲劇。它可以是由此一年齡範圍的兒童參加的戲劇活動，也可以是為此一年齡範圍兒童所演出的戲劇。在組織、經費、演出規模和藝術水準上應該與青年及成人戲劇相當，甚至更應謹慎從事。因為兒童對事物的好惡是非常主觀而且理性的。成功的兒童戲劇活動會使兒童從此酷愛戲劇，反之則造成無法挽回的對戲劇的憎惡。

　　兒童戲劇是調劑兒童身心的正當娛樂，更重要的是藉娛樂來培養兒童健全的人格和正確的人生觀。美國當代兒童戲劇學家摩西·苟伯格（按：後譯摩西·郭德堡）就其重點的不同，分為下列四類型：（一）創作戲劇活動（Creative Dramatics）、（二）娛樂性戲劇（Recreational Drama）、（三）兒童劇場（Children's Theatre）和布偶戲（Puppet Theatre）（司徒萍, 1979: 231-232）。

從司徒萍的論述看來，兒童戲劇的狹義和廣義定義已經被掌握，她更從兒童身心發展特色去提醒兒童戲劇創作的重要。唯一可再修正的是將Puppet Theatre翻譯局限在布偶戲，忽略了木偶、紙偶、光影偶等其他類型，顯得美中不足，現今Puppet Theatre已習慣翻譯為偶戲了。另有一點可再斟酌討論，司徒萍說「兒童戲劇是專為六歲到十八歲的兒童設想策劃的戲劇」，以現今的觀點來看，有必要修正將13–18歲的青少年階段，劃歸至青少年戲劇（Youth Theatre）。誠如司徒萍自己在同一文也提到：

　　十四到十八歲：有時被稱為青年戲劇。因為十四歲以後是由兒童進入青年的階段。由於生理上成長的顯著變化，使得兒童心理上也變得緊張、敏感。責任感、榮譽感、親友的期望和自己對未來的展望等都加重了心理的負擔。對異性的興趣及吸引力有時也會改變他們的生活和志趣。由於心智的成長對是、非、善、惡的判斷力加強，也同時體會到其中的複雜性。這些常會使他們陷於矛盾及徬徨的邊緣（1979: 237）。

這一段描述不難看出青少年正處於賀爾蒙分泌旺盛時期，身心特質有顯著的變化，兒童戲劇是無法再滿足他們意識需求的。筆者長期在劇場看戲，觀察到其實到了小學高年級，會看兒童劇的比例已經很少了，尤其現代的孩子普遍早熟，高年級都已提早在看成人的偶像劇了，兒童劇對他們而言，已難滿足。可是臺灣青少年戲劇仍處於十分匱乏的情況，國高中階段學生受困於學業和升學考試，無太多餘暇和心力可以去享受戲劇實為主因，沒有觀眾群，少了市場，缺乏劇團為此創作，這樣的困境猶待解放改變。

三、兒童戲劇的構成要素

把握了兒童戲劇的定義之後，再來檢視兒童戲劇構成的要素。和成人戲劇一樣，從最早的戲劇定義源頭亞里斯多德（Aristotle, 384-322 B.C.）的《詩學》（Poetics）一書來看，他認為悲劇是一個嚴肅的、完整的，對一定規模的動作的一種模仿（亞里斯多德, 2008: 74）；構成悲劇的六個要素，包括情節、人物、思想、語言、音樂和景觀。古希臘戲劇崇尚悲劇，亞里斯多德的定義也是針對悲劇而論，但延伸至現代各戲劇類型大抵適用，還是有參考價值。六個要素中的情節、人物、思想、語言，其實都含括在一個完整的劇本裡，所以也可以簡化成「劇本」一個要素。人物是劇本裡創造出模仿行動的人，逸出劇本之外，則需要演員表現詮釋才算完成。由於古希臘最初只有一個演員，運用面具一人分飾多角，漸演變成多個演員演出。演員在當時說穿了地位不高，只是替劇本發聲表演而已。現代戲劇的演員地位今非昔比，他們是戲劇成立很重要的標誌，甚至是恆久的記憶，因此演員這個戲劇構成要素便提升許多。

至於音樂和景觀，以現代劇場觀點來看，都屬於舞臺技術表現的一部分。在前衛劇場（Avant-garde Theatre）中，例如葛羅托斯基挑戰剝卸劇場固有的空間與形式，創新表演模式的貧窮劇場（Poor Theatre），每件事都聚焦於演員的「成熟」（ripening）過程，其徵兆是朝向極端的某

種張力，全然的自我揭露，讓個人最親密的部分裸露出來——其中卻沒有絲毫的自我炫耀或沾沾自喜。演員將自己變成百分之百的禮物，這是「出神」（trance）的技巧，讓演員的存有和本能中最私密的層面所湧現的身心力量得以整合，在某種「透／明」（translumination）中緩緩流出（葛羅托斯基, 2009: 41-42）。葛羅托斯基要求演員高度精神儀式般的能量呈現，與其說是身體技術的要求，不如說是精神的修行內觀，豐富了現代戲劇的風貌，也使得音樂和景觀這些要素可有可無了。

河竹登志夫（1924-2013）《戲劇概論》指出：「戲劇是一種由多種要素構成的複合藝術，構成戲劇必不可少的基本要素，是演員、劇本（或作者）及觀眾三者，人們稱之為戲劇三要素；再加上戲劇得以實現的物理空間即劇場，便成了戲劇四要素。」（河竹登志夫, 2018: 5）對兒童戲劇而言，觀眾是最不可忽略的要素，因為預設兒童觀眾的存在，為兒童創作，決定了兒童戲劇的本質。徐守濤就四大要素解釋為：「劇本是將演出的故事以對白方式呈現，其中包括分場、分幕、場景、時間、人物等說明；舞臺則指表演的空間場所；演員則是扮演劇中人的表演者；觀眾則是一群好奇取樂的人。」（林文寶等, 1996: 392）這裡針對劇本部分談到須以對白方式呈現，可是當代兒童劇場，無語言的兒童劇（尤其偶戲）演出有增加趨勢，也越來越受注目，有沒有對白已非兒童戲劇規定樣態，但是有一個事件因果完整可明白欣賞的故事，仍是兒童戲劇無法動搖的立場。

凡是故事，就意味著安排一連串具有因果關係連結的事件，每一個事件中都有角色在行動。像山繆‧貝克特（Samuel Beckett, 1906-1989）《等待果陀》（*Waiting for Godot*）這般荒謬的故事，全劇僅靠著兩個流浪漢角色不斷絮絮叨叨對話，爭辯果陀是誰？果陀來不來？兒童戲劇很難接受這樣單調的文本，因為這樣的角色形象、性格和語言，都非兒童所好。那麼兒童喜好的是什麼？卡洛‧林奇－布朗（Carol Lynch-Brown）和卡爾‧湯姆林森（Carl M. Tomlinson）提出的參考標準是：「要有吸引兒童的主題、一兩個有趣的角色，以及一個逐漸複雜或難解的問題，不過

這些問題最後都能圓滿的結束。幽默風趣永遠能吸引兒童；此外，角色之間的衝突就趣味性與戲劇性而言是必要的。對話要自然且能反映出角色的個性。一個戲劇中，最好有一個或兩個角色能迎合兒童愛好的，像是兒童或具孩子特性的人物，擬人化的動物、玩偶或其他生物；或是擁有魔法的大人。」（Lynch-Brown & Tomlinson, 2009: 84）

美國兒童文學作家E‧B‧懷特（Elwyn Brooks White, 1899-1985）曾名列網路票選兒童文學經典一百本內的著作《夏綠蒂的網》（*Charlotte's Web*），描述了緬因州鄉間農村一隻叫做夏綠蒂的蜘蛛，和一隻叫韋伯的小豬之間真摯的愛與友誼，擬人化的蜘蛛和豬，真實外型不是可愛討喜，卻因故事情節賦予牠們純真可貴、善良可愛的「人性」，贏得兒童歡心。1952年出版之後，也被改編成兒童劇演出甚多，例如2019年9月，美國田納西州的諾克斯維爾兒童劇院（Knoxville Children's Theatre）仍有新的製作演出，更邀請曾獲得東尼獎（Tony Award）的劇作家約瑟夫‧羅賓內特（Joseph Robinette）操刀改編劇本，演出獲得滿堂彩。從上述得知，兒童戲劇必須以貼近兒童心理與思維，契合兒童生活經驗，建立在兒童需要的基礎上，再將想要傳遞的真善美思想隱含於故事之中，透過演出潛移默化兒童。

奧斯卡‧布羅凱特（Oscar G. Brockett）提出戲劇的形式決定要素有三：材料、作者與目的（布羅凱特，2001: 66-67）。兒童戲劇的材料，也就是劇本裡的故事，相較於成人戲劇可以完全拋棄文本不說故事，兒童戲劇則十分仰賴故事，以故事作為學習與相互交流的焦點毋庸置疑，在一個具體的空間內展演故事，全程則是以動態的視覺意象引導孩童認知發展的過程（容淑華，2007: 45）。姚一葦也指出，戲劇的故事受到時間、空間、表現媒介、情緒效果和幻覺程度的限制，也就是劇場的限制：

所以一個劇作者必須時時刻刻想到劇場的一切，也就是布蘭德‧馬修斯（Brander Matthews）提醒我們的：

因為戲劇是意圖由演員在劇場中當著觀眾面前表演的，一個

戲劇家創作時，總是必須把演員、演出場地和觀眾記在心裡（姚一葦, 1992: 20）。

　　故事在舞臺視覺引導下呈現，故事的意旨則帶領著兒童思考某種事物的價值，因此兒童戲劇也具有教育的責任。這也使得兒童戲劇比起成人戲劇有較多限制，創作者不能僅是滿足於自身的創作欲望，而是必須時時心中有孩子，考量兒童需求，這是至為重要的條件。再談第二個要素空間，有兩層意涵：一指劇本文本的空間，是交代故事發生的場所；另一個指演出空間，當我們用空間一詞取代劇場（劇院）時，表示現代戲劇的演出形式多變，傳統的劇場（劇院）實已不敷演出的需求，有越來越多兒童劇走進書店、社區、街道、廣場，以更貼近空間特色，與空間互相依存形塑創意的故事演出（**圖5**）。菲利普‧泰勒（Philip Taylor）說，戲劇的核心是在三個元素之間巧妙扮演人、激情和舞臺（people, passion

圖5　傳統的兒童劇場演出空間，如北京的中國兒童藝術劇院。
（圖片提供／謝鴻文）

and platform）這三個元素由領導者和參與者努力邁向審美的領悟（Taylor, 2001: 1）。人內在情感的激情表現，引發所有事件的衝突，如果有了舞臺空間呈現出來，那就構成一齣戲劇之要件了。泰勒續補充道：「我提及要製造一個空間，如同波瓦（Augusto Boal, 1931-2009）描述的審美空間一樣，在那裡人們創造自己的激情生活，這樣的舞臺，審美的空間，可以在教室、在街道上、在醫院、以及商業機構裡。」（Taylor, 2001: 3）兒童戲劇的「審美空間」越是寬泛，能容納表演的故事與形式也越自由不拘。

第三個要素是演員，因為故事要通過他們的行動模仿抵達目的，沒有演員是不成戲的。兒童戲劇又常以偶戲演出，在完全由偶演出的偶戲中，偶成為演員，偶的行動模仿是被觀看的對象；真人演員此時退居偶身後成了操偶師，表演的行為模式必須是以偶的身體形態為出發，融於偶的意志去思考動作，而不是以人為主。

最後一個要素是觀眾，兒童戲劇演出當然是以兒童為主體，但我們也不可否認，所有兒童無法獨立欣賞演出，必然還須有大人陪同。理想的兒童戲劇，若可以成就親子同歡同感，便不會讓大人覺得幼稚無聊而在演出過程中打瞌睡，或低頭滑手機，心不在焉了。

§ 祕密花園尋花指南 §

一、「三位一體」的戲劇定義，如果缺少其一會有何影響？
二、兒童戲劇的狹義和廣義定義是什麼？為什麼兒童戲劇不能等同於兒戲？
三、兒童戲劇的構成要素和成人戲劇有何相同，又有何特殊之處？

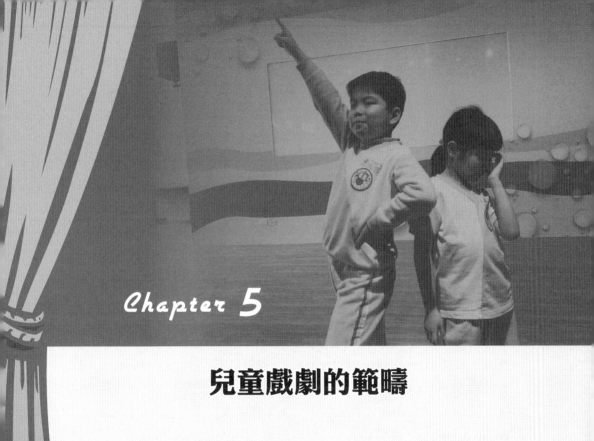

Chapter 5

兒童戲劇的範疇

一、讓兒童參與的戲劇教育活動

二、給兒童觀賞的戲劇表演

摩西・郭德堡（Moses Goldberg）《兒童劇場：哲學與方法》
（*Children's Theatre: A Philosophy and a Method*）開宗明義定義兒童戲劇是為
了使兒童變成更好的人類（Goldberg, 1974: 3），並將這門藝術分成四類：
(1)創作性戲劇活動（Creative Dramatics）；(2)娛樂性戲劇（Recreational
Drama）；(3)兒童劇場（Children's Theatre）；(4)偶戲（Puppet Theatre）
（1974: 4-5）。這是郭德堡1974年提出的分類，時空演變至今，兒童戲劇
表現形式內涵日益擴大，已需要重新界定兒童戲劇的範疇。

林玫君將兒童戲劇分類為三種形式：(1)幼兒自發性戲劇遊戲，又稱
為戲劇遊戲（Dramatic Play）；(2)以「戲劇」為主之即興創作，包括創作
性戲劇（Creative Drama）、教育戲劇（Drama in Education，簡稱DIE）、
發展性戲劇（Developmental Drama）、過程戲劇（Process Drama）、戲
劇習式（Drama Convention）；(3)以「劇場」形式為主之表演活動，包
括兒童劇場（Children's Theatre）、為年輕觀眾製作之劇場（Theatre for
Young Audience，簡稱TYA）、參與劇場（Participation Theatre）、教習
劇場（Theatre in Education，簡稱TIE）。沒有歸納於這三類，另外提及
的還有娛樂性戲劇表演（Recreational Dramatics）、由兒童演出之劇場
（Theatre by Children and Youth）、故事劇場（Story Theatre）、讀者劇場
（Reader Theatre，簡稱RT）（林玫君，2017: 5-17）。

然而，林玫君這樣的分類恐怕會帶來更多的困擾和紊亂，如前一章
歸納戲劇構成，具備演員、空間和觀眾三個主要元素，那麼第一類的幼兒
自發性戲劇遊戲，只是帶有戲劇化的假裝、想像遊戲，幼兒可以自己玩，
也可以和同伴互動，但沒有觀眾也不妨礙他們自己玩。其次，這樣的戲劇
遊戲中，有模仿行動但欠缺完整的故事，嚴格說來還不是戲劇，本質上仍
應歸屬遊戲。至於第三類中的兒童劇場和TYA，有疊床架屋之虞。TYA是
近年歐美流行使用替代兒童劇場一詞的新名詞，特別強調包含專業演員演
出（for children）、兒童演出（by children）及兒童及成人共同參與（with
children）三大類別；依觀眾年齡區別又包含兩類：為兒童製作的劇場
（theatre for children），指為5–12歲幼稚園至小學階段兒童設計的劇場表

演；為青少年製作的劇場（theatre for youth），指為13–15歲中學生設計的劇場表演（Davis & Behm, 1978: 10-11）。TYA固然拓展了兒童劇場的範疇與含意，但因其中跨越到為青少年製作的劇場，而青少年的部分實可以再劃分至青少年劇場，所以，兒童劇場和TYA兩個詞可以二選一表述即可。

教習劇場放在以「劇場」形式為主之表演活動，也可再商榷。林玫君也說明，與其說它是一種兒童劇場，倒不如說它是一種兒童戲劇活動（林玫君，2017: 13）。教習劇場固然做了許多劇場專業演出的準備並有表演呈現，可是它的出發點不在創作一個藝術品，但兒童劇場是；教習劇場的目的是教育，是以戲劇為載體進行教育，只不過它比其他戲劇教育活動有更明顯強烈的劇場效果。至於娛樂性戲劇、故事劇場和讀者劇場為何無法將它們歸入第二或第三類，林玫君並無多做解釋。

整理參考幾位學者的看法後，以下增補幾個未被提及的形式。本書將兒童戲劇的範疇分成兩大類：

1. 讓兒童參與的戲劇教育活動：如創作性戲劇、教育戲劇、讀者劇場、故事劇場、教習劇場、應用戲劇（Applied Drama）。此處所謂的戲劇教育是廣義的一種教育實踐模式，泛指以戲劇為媒介所進行的教育；而狹義的戲劇教育是以劇場創作為導向，針對編劇、導演、表演，以及各項幕後技術的專業訓練，是為未來的劇場工作者、戲劇藝術家做準備，是純藝術形式（pure art form）戲劇的教育養成，需要明辨。

2. 給兒童觀賞的戲劇表演：如兒童劇場、寶寶劇場（Baby Theatre）、參與劇場、娛樂性戲劇、紙芝居（かみしばい，Kamishibai）。至於兒童電視節目中的戲劇表演，以及廣播節目中的廣播劇，雖也具備戲劇表演形式，但因為表現型態與傳播媒介不同，宜歸於影視藝術中論述，本書只有在討論臺灣日治時期因為特殊的環境生態運作，當時廣播放送劇對兒童戲劇推廣有連帶影響才會稍微提及。考量寶寶劇場這類新穎的創作形式，臺灣目前對它的介紹論述仍十分有限，所以將另立一章做仔細介紹。

接著我們再辨析「theater」和「theatre」這兩個單字。前者是美國式用法，後者是英國式用法，意思都相同，可以指看演出的場所，代表劇院、劇場，也可以用作稱呼戲劇這種藝術。當我們把「Children's Theatre」定義成「兒童劇場」，更強調這是透過一群專業劇場工作者為兒童創作的戲劇表演，至於兒童劇則可用來簡稱單一齣作品。前述兒童參與式的戲劇教育活動，著重以戲劇作為教育的一種策略，引導兒童跳脫單向被動聽講的學習過程，雖然也常有演出，但並非唯一的目標與重點；給兒童觀賞的戲劇表演不同，打從一開始就是經過創意思考，專業化的戲劇技術分工，創作要在舞臺演出，讓兒童在特定場域欣賞的戲劇。兩者之間，兒童都是絕對的主體，不過也都微妙的蘊含兩種精神，既想要將戲劇的效益移轉到兒童身上，是一種「給兒童」（to children）的行動，也是用藝術「為兒童」（for children）做有益的事。不管是「給兒童」，或者「為兒童」，凡是成人懷著善美的初心，不急切功利求立即成效，便能如同送一份禮物般把美好傳送給孩子。

一、讓兒童參與的戲劇教育活動

(一) 創作性戲劇

創作性戲劇是兒童戲劇教育的濫觴，最初是由美國戲劇教育學家溫妮弗列德・瓦德（Winifred Ward, 1884-1975）在1930年《創作性戲劇術》（*Creative Dramatics*）一書所創，運用即興、想像、假裝等戲劇形式、遊戲，以過程進行為中心（process-centered），在教室課堂內進行戲劇性的扮演和故事戲劇化（story dramatization）的過程中，引領兒童去想像、體驗生活經驗。由於重視教學過程，所以又被稱為「過程戲劇」（Process Drama）。「創作性戲劇術」之後被「創作性戲劇」一詞取代，在過程中，參與者在領導者引導之下，去開拓想像，制訂並反映出人類的種種經驗。

　　瓦德認為兒童可以創作性戲劇為起步，逐步熟悉各種戲劇元素，準備好之後才做演出。在她設計的創作性戲劇教學課程，包括四個活動項目：

1. 戲劇性的扮演（dramatic play）：係將兒童置於想像的戲劇環境中，表現出熟悉的經驗並藉以衍生出新的戲劇，以「嘗試性的生活」去瞭解他人與社會的關係。
2. 故事戲劇化：由教師引導學生，根據既有的文學、歷史或其他來源的故事，以創作出一個即興的戲劇。
3. 以創作性之扮演推展到正式的戲劇：是教師領導在藝術與技術課程內，由學生蒐集所選擇故事的相關背景及資料，設計並製作簡單的布景與道具，發展成一齣戲劇，以便在學校演出。
4. 運用創作性戲劇術於正式的演出：
 a. 當兒童聽過劇本朗讀之後，自己設計配樂與人物，再以自創性的對話，扮演一場短劇（short scenes）。
 b. 將正式的戲劇場景，暫時改為即興表演，以避免背誦臺詞的不自然表演。
 c. 以即興式的對話、發展成有群眾的戲劇場景（張曉華，2003：37-38）。

　　創作性戲劇教學循序漸進的引導過程，其教學目的不是一開始就要完成一齣戲的演出，重點是先遊戲式的扮演。胡寶林是臺灣最早引進創作性戲劇概念的學者之一，他透過創作性戲劇活動觀察幼兒的感覺與行為表現，提出「行為表現力教育」一詞，主張把兒童戲劇作為行為表現的工具；並以幼兒行為表現的發展，作為兒童戲劇活動的基礎。在有創作自由、不受心理壓迫的條件下實施的兒童戲劇活動，可產生以下功能：自我的實現、內在意志與外在壓力的調節、適應未來的生活環境與社會角色、團體行動的參與及合作，舉止的自我操縱及表現（胡寶林，1994：80-83）。透過創作性戲劇愉悅不說教的方式實施「行為表現力教育」，經過

長期實踐觀察，確實對兒童從個體小我的習性修養，到群體大我的關係互動、合作連結，皆有正面的成效。這也是創作性戲劇會被應用於戲劇治療團體，支持身心患者修復的原因，蘇·珍寧斯（Sue Jennings）便鼓勵團體可透過戲劇的多樣性活動（例如：角色扮演），練習與改善或修正日常生活的行為與技能（Jennings, 2013: 6）。

林玫君著眼於創作性戲劇有利於全人發展，也表示：

> 創造性戲劇提供了每個人全方位學習與成長的機會。在即席替代的戲劇情境中，帶領者利用不同的戲劇技巧來引導兒童運用自己的身體、動作、聲音和語言，去分享心中的想法與感覺，並同理另一個人物的觀點與處境。在自然與自發的參與過程中，兒童試著加入團體，學習信賴自己與同伴，並共同解決所面臨的困境。藉此，他體驗了自我價值、感覺情緒、人際關係等不同的問題。此外，也練習感官、肢體與口語之表達及美感的體驗（林玫君, 2005: 40）。

林玫君點出的種種效益中，尤其是角色扮演中激起的「同理」，在孩童卸下角色回返現實後，更能夠形塑成為他們正向的人格態度，對他者擁有更多關懷。

張曉華梳理創作性戲劇的起源與發展，發現創作性戲劇到1960年代後劇場的演出已減少，用在教學的劇場式技術則增加，表明創作性戲劇是以戲劇形式來從事教育的一種教學方法與活動，可提供兒童的成長養分，主要在培育兒童的成長，發掘自我資源；提供制約與合作的自由空間，發揮創作力，使參與者在身體、心理、情緒與口語上，均有表達的機會，自發性地學習，以為自己未來人生之所需奠定基礎（張曉華, 2003: 43）。紀家琳總結創作性戲劇特徵表示，從「遊戲」過渡到「專業劇場」間的「以戲劇形式為主之即興創作」，是創作性戲劇的重要屬性。然而作為一種獨特的戲劇形式，創作性戲劇並不單僅是一座橋樑，它秉持了戲劇遊戲「自得其樂，動機為主」的開放態度，富有即興創作「寓教於

樂,過程為主」的教育意義,也具備劇場表演「戲劇展現,成果為主」的
藝術精神。兼容並蓄的它是引領眾人從遊戲到劇場的介面,也是含括遊戲
與劇場,戲劇與教育,伴隨人類發展無所不在的多維象限(紀家琳,2019:
39)。統整這些學者的觀點,創作永遠是內在自發的驅力,創作性戲劇用
戲劇扮演,奠基於人的生活經驗,再以此發展出團體課程架構,將彼此的
經驗統整與內化、反省與行動再造。除了可培養美感創造力、開發肢體潛
能,更鋪設一條從遊戲式的扮演中去認識自己、理解他人、觀察社會,是
一種從小我到大我的覺察歷程(圖6)。

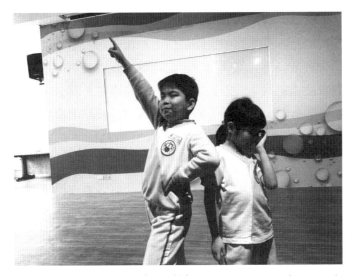

圖6　**教室裡的創作性戲劇遊戲。**(圖片提供/邱鈺鈞)

(二) 教育戲劇

　　教育戲劇思想本源於美國哲學家約翰・杜威(John Dewey, 1895-
1952)。杜威有感於傳統教育視兒童為被動的學習者,忽略個體的個
性培養與表現,他鼓吹要在經驗中學習(learning by experience)的
進步教育。他在《經驗與教育》(*Experience and Education*)一書中

仔細分析：「任何一項經驗的性質，皆有兩個層面：一為即時性的層面，就是其所具有的愉悅性質（agreeableness），或是不愉悅的性質（disagreeableness）；另一則為長效性的層面，就是其對後續經驗的影響」（杜威, 2015: 128）。所有理想的學習，會從經驗中獲致滿意的感覺，並以此經驗累積讓後續的經驗豐富且創意地存續下去，這種經驗連續的原則（the experiential continuum），藉由經驗而發展進步，這樣的教育歷程等同於生長。杜威強調，生長，或者成長即發展（Growth, or growing as developing），不只是身體的成長，也是心智的、道德的（2015: 139）。人在學習中，若因某一項經驗激起好奇心，並形成動機想要達成求知目的，如此讓人可以去面對問題挑戰、克服萬難。最後目的達成，符合自己的學習需求，能建立教育的價值。即使目的未達成，卻因為有了內在的推力，也會成為下一次學習參考的經驗，就可能更從容的適應未來各種難題。杜威此書結論：「若經驗要具有教育價值，就必須能引領學習者進入持續擴大的教材世界當中，而這樣的教材應該是由事實或資訊或觀念所組成有著有機的連結。」（2015: 195）「有機的連結」意味著單一的教材其實無法應付學習需求，而是應該讓師生之間的經驗與智慧，與更多事實、資訊或觀念相互碰撞、激盪、刺激，然後反省、生長，且是有生命力的交流互動，而非機械式呆板的講授，或填鴨式的灌輸知識，這樣學習經驗的擴大累積才會更紮實穩固且有意義。

　　杜威另一本著作《藝術即經驗》（Art as Experience）的立場奠基於相信藝術與審美的性質含藏於每一個正常經驗中，但對絕大多數人來說，為何藝術彷彿是來自外部引入經驗之中？《藝術即經驗》即是為了解答這個問題。杜威提到，人的本能衝動（impulsion）如果應用到藝術的學習，讓兒童的「自然」（nature）與環境有機體（organism）交互作用下產生經驗，當這種交互作用達到極致時，就轉化為參與和交流，而藝術經驗就是人類理智與情感的和諧統整，參與和交流的審美經驗。由於經驗是有機體在一個物的世界中鬥爭與成就的實現，它是藝術的萌芽，甚至最初步的形式中，它也包含著作為審美經驗的令人愉快的知覺允諾（杜

威，2019:24）。杜威的表述，足證藝術的生產過程與接受審美是有機地聯繫，而這種審美經驗的獲得，脫離不了日常生活經驗。因為藝術品提供了體驗生活的能力，藝術創作就是把生活經驗裡的素材通過某種形式表現出來。當藝術滲透到經驗中，審美經驗的建立不僅是為審美，杜威更將審美經驗目的導引至可以檢驗文明進步：「審美經驗的材料由於其人性——與自然聯繫在一起，並作為自然一部分的人——而具有社會性。審美經驗是一個文明的生活的顯示、記錄與讚頌，是推動它發展的一個手段，也是對一個文明品質的最終的評判。」（2019: 424）陳柏年研究杜威給予的教育啟示，就是我們常說的「藝術在生活中」，「藝術創作源自生活」，明示藝術鑑賞與創作不是特定身分階層專屬。當杜威把藝術經驗還給每個人，他看重的審美經驗，最終導向是人的自我實現，是一種反省體驗，是自我在深度思考的回饋；是一種豐富體驗，有助於增廣見聞和豐富精神；是一種正向體驗，是快樂的源泉（陳柏年，2017: 132）。杜威此書尾聲以詩寫道：「但是藝術，絕不是一個人像另一個人說／只是像人類說藝術可以說出一個真理／潛移默化地，這項活動將培育出思想。」（2019: 452）我們因此相信藝術是經驗，藝術還是真理；那麼兒童戲劇就在提供經驗，更確立真理。

　　從歐美發展起來的教育戲劇，奠基於杜威的「在經驗中學習」，和「藝術即經驗」等觀念，旨在「以人性自然法則，自發性地與群體及外在接觸，在教師領導者有計畫與架構的引導下，以創作性戲劇之即興表演、角色扮演、模仿、遊戲等方式進行，讓參與者在彼此互動的關係中，能充分地發揮想像，表達思想，在實作中學習，以期使學習者獲得美感經驗，增進智能與生活技能，因此教育戲劇可作為語文、史地、社會科學、自然科學、藝術等諸多課程內的教學活動，提供較具彈性、活潑的教學環境」（張曉華，2004: 2）。也就是說，教育戲劇可以廣泛應用在各門課程教學中，運用戲劇與劇場之技術教育學生學習的一種教學方式，不只局限於戲劇課或表演藝術課而已，其重點是在經驗中學習，是教師和學生雙向互動的共學，而非傳統教育模式中教師單方傳授講述知識，改以學習

者為中心，由戲劇引領成長。

　　教育戲劇理論百家爭鳴，門派紛眾，若要簡約概述，美國的理論系統多半從創作性戲劇延伸而來。英國則自二十世紀初漸興，起初以文本為中心，1954年，桃樂絲‧希斯考特（Dorothy Heathcote, 1926-2001）在新堡大學（Newcastle University）首開「教育戲劇」課程，將戲劇作為學習媒介，爾後幾年創造出「教師入戲」（teacher-in-role）、「專家外衣」（mantle of the expert）[1]等教學方法，她的實踐與理論貢獻，使教育戲劇獨立成為一個學門。陳韻文勾勒英國教育戲劇源起的背景說：

> 　　它的發展與兒童心理學、自由主義哲學及其引發出的進步主義教育息息相關——這種以兒童「主動學習」與「創意表達」為中心的「新教育」（New Education）突顯「遊戲」以及「從經驗中學習」的價值，「企圖挖掘孩子內在（亦即孩子們的潛能），避免教學中因過分強調記憶性知識與形式技能，僵化了孩子們與生俱來的活力與好奇心」（Robinson, 1980: 7）。1924年英國政府教育當局的一份報告（Hadow Report）即宣稱，初等教育應該思考的是學童的「活動與經驗」，而非著眼於他們「應當取得哪些知識」或「記憶哪些事實」（陳韻文, 2006: 44）。

　　順著這個脈絡思考，不難發現教育戲劇緊緊跟隨時代變遷與文化思潮前進，越加重視以兒童為中心，具有很高的理想性格，例如大衛‧戴維斯（David Davis）意識到我們已經進入危險的全球化（globalization）社會境遇，《想像真實：邁向教育戲劇的新理論》（*Imagining the Real: Towards a New Theory of Drama in Education*）嘗試貫通希斯考特「體驗當下」戲劇（"living through" drama）、蓋文‧伯頓（Gavin Bolton）的創造

[1] 有關「專家外衣」教學模式，詳見Dorothy Heathcote & Gavin Bolton著，鄭黛瓊、鄭黛君譯（2006）《戲劇教學：桃樂絲‧希斯考特的「專家外衣」教育模式》。

戲劇（making drama），以及愛德華・邦德（Edward Bond）的劇作理論
而發出振聾發聵的聲音表達：「戲劇要應對社會的瘋狂和不公，將他們
（觀眾）放置在他們的社會境遇中。觀眾進入境遇，在裡面找到自己，
因為境遇處在他們文化的現實中。觀眾是在虛擬的保護下進行這個工作
的，在『消除懷疑』中。但虛擬不是現實的逃離，而是人類邁向創造現實
的工具。」（戴維斯, 2017: 25）據此建立新的教育戲劇理論，將想像力
通向理性的作用帶到舞臺，主張在過程戲劇中，參與者不用和事件保持距
離，而是深入地體驗當下，讓故事是社會理解自身、個體理解自身，以及
個體適應文化的關鍵方式（2017: 172）。教育戲劇在結構化的系統中實
踐於課程，引導兒童去自我探索，整合個人經驗，並建立與他人的互動連
結，再去面對生命中遇見的問題並思考問題，老師的責任便是帶領學生去
解決問題，讓學生長出經驗與智慧（圖7）。教育戲劇帶給學生多面向的
能力培養和影響，蓋文・伯頓因此把教室演戲體驗當下的參與模式解釋

圖7　在教育戲劇中創造情境並思考行動。（圖片提供／謝鴻文）

為：「演戲行為是一種對虛構之事的創作，當中包含透過行動而來的認同感，一種對決定性的職責的先後排序、對時間和空間的有意識操控，和普遍化的能力。它依賴著某種觀眾感，包括自我觀看。」（Davis, 2014: 41）對生命而言，走向「自我觀看」，是自我覺察與轉化的必須過程，欠缺這項能力，就難繼續往「自我實現」的高層次發展。

張曉華將教育戲劇的教育特性整理出六種，分別是：(1)實作性的階段教學；(2)心理認知模擬的學習；(3)自然漸進的社會性學習；(4)情境的學習；(5)以程序為中的學習；以及(6)建構式的教學（張曉華, 2004: 20-25）。不管操作模式區別為何，所有教育戲劇理論方法都指向一個共同目標在實作的經驗中，使個體走向全人。以「戲劇」之名的教育實踐，未來勢必仍會不斷翻陳出新，產生新的理論與教學方法。亞洲世界雖然教育戲劇發展起步較晚，但未來說不定也會誕生出具有東方思維系統的教育戲劇理論。不過，回歸當下，體驗戲劇，不論東西方相通的唯一理念應是：用戲劇為方法教育，是建構「為學習而學習」（learning-as-learning）的主動精神，相信教育戲劇是陪伴兒童成長過程中，身心靈需要且不能停歇的溫柔滋養。

(三) 讀者劇場

古希臘流浪的吟遊詩人，在朗誦史詩《伊利亞特》（*The Iliad*）和《奧德賽》（*The Odyssey*）時，偶爾會在不同角色之間進行戲劇性的表演對話，這種浪漫吟遊的傳統延續至現代發展出新樣貌，即是讀者劇場。讀者劇場又被稱作「朗讀劇場」（Interpreters Theatre），其最簡單的定義，就是一種由兩人以上朗讀者，運用口述朗讀表演的劇場形式。讀者劇場本質上，總是包括一個小組，從可見的腳本中大聲朗讀文本，目的是進行真實的交流（Black & Stave, 2007: 6）。

各類型的文本皆可應用於讀者劇場。虛構文本如小說、民間故事、神話和童話等；非虛構文本如散文、傳記、日記、報紙文章等皆行。當然，學校教科書內的課文也常被廣泛使用於讀者劇場，且可以結合跨

科、跨領域應用。要運作讀者劇場大致上有五個步驟：(1)選擇材料：如前所言可用各類型文本，但要符合參與者的程度需求，且要先閱讀理解文本；(2)腳本改編：分析文本後，討論故事段落結構意思，再據以改編成劇本形式（有格式化的角色、場次、臺詞、舞臺指示等內容），適當修改原文本文句以符合參與者的語言與閱讀能力；(3)排練讀劇：練習走位與聲音表演，也可檢討評估再修訂劇本初稿，或必要時替換參與者角色；(4)表演呈現：確認表演空間安排呈現細節無誤後演出；(5)學習評量：讀者劇場因為經常被應用在語文教學中，作為一種戲劇教學模式，表演結束後，教師可以再針對參與學生的口語表達能力、發音，以及閱讀能力、書寫能力，進行評量，更重要的還有鼓勵回饋，讓學生具備信心勇氣繼續保持學習動力。

在閱讀理解後，運用聲音的音調和情感變化來朗讀傳達文本的意義。最大的特色是不必背劇本，不需要製作服裝道具，也不需要舞臺場景布置，一般教室便可輕易操作。透過讀者劇場的學習，可以讓學生擁有流暢閱讀的基礎能力，進而提升語文思考詮釋能力。讀者劇場這些功效普獲學者專家肯定，認為可以支持學生提高學習興趣與評價，還可以使得學習知識和資訊的過程活了起來，使被動的學習心態轉為主動，因而帶來絕佳的學習機會，更能促進強而有力學習社群的形成（Dixon, Davies & Politano, 2007: 2-3）。

仔細研究後，還可發現讀者劇場的表現方式非常重視聽覺感受。《讀者劇場：建立戲劇與學習的連線舞臺》（Learning with Readers Theatre）一書指出，口語詮釋是讀者劇場的核心。讀者利用聲音表情詮釋劇本，讓聽者觀眾有如身歷其境（Dixon, Davies & Politano, 2007: 15）。張文龍也補充道：「朗讀者必須精練地運用他們的臉部表情、聲音及肢體語言，來表達出故事角色的感情、情境、態度與動作。朗讀表演者不能讓觀眾的注意力偏離文學作品（劇本）之外。在讀者劇場中，唐突的肢體動作會造成不佳的表演，這會顯露出朗讀表演者缺乏選擇能力，也產生了無謂的表演動作，過度的表演在讀者劇場中是一種不佳的詮釋表現。因此，對於讀者劇

場來說，最主要的不僅是在臺上朗讀者的表演，也在於觀眾自己的想像。藉由朗讀者的表演，觀眾體驗了文學性的思考意涵及情感內容。由於需要許多內在的創意與觀眾想像的參與，Coger（1963）提到，讀者劇場也可以被稱為『心靈的劇場』（Theatre of the Mind）。」（跨界文教基金會編，2004: 3）

讀者劇場被賦予「心靈的劇場」的美譽，更印證了表演時聲音朗讀與內在情感的傳遞，使觀眾心靈能開放去想像戲劇情境，共感震盪，當文本被塑造出使人沉浸享受的氛圍時，所有的腳本文字就活了起來，停留在觀眾的心裡。

(四) 故事劇場

在臺灣，自2000年後，隨著教育部推行兒童閱讀運動，民間響應兒童閱讀推廣，熱絡而生的故事志工劇團、故事屋、說故事劇場，在圖書館、學校、育幼院、書店、連鎖速食店、教會、社區乃至醫院等地處處可見。例如成立於1994年，隸屬於信誼基金會，並定期在信誼小太陽書房內活動的小袋鼠說故事劇團，堪稱臺灣最早冠上「故事劇場」的演出。兒童劇場中的專業劇團，亦經常引用「故事劇場」一詞作為表演宣傳，例如九歌兒童劇團《膽小小雞》等十餘齣戲便標榜為「九歌故事劇場」系列，呈現出打破舞臺界線，和觀眾近距離互動的情境教育。臺灣第一個以兒童為班底組成，並採用英語演出的米卡多兒童英語劇團，自2006年起在其所屬的米卡多小劇場演出《小火龍歷險記》之後，也習慣冠上「米卡多故事劇場」。

另一種走向專業化建制，為都會區高所得的中產階級家庭打造的新興文化創意產業——「兒童故事館」或「故事屋」[2]，也都打著故事劇場

[2] 2004年起，由張大光創設於臺北的「張大光故事屋」開始，後續有「哇哇故事城堡」、「YOYO故事屋」等兒童故事館的成立，儼然新的文化創意產業。見廖韻奇（2006）〈新興的文化創意產業——兒童故事館的經營與發展〉。《美育》，第154期，11/12月，頁40-49。

名號。兒童故事館或故事屋的空間設計機能有別於書店、圖書館、博物館或劇場，它完全以遊戲為理念，可以擷取前述場所的優點更輕鬆化、簡化，妝點出童話般夢幻情境，甚至更逼真地具體打造童話故事中場景，讓參與者置身其中，聽、看、說、演故事更入味。入內聽故事須收費，使用者付費的模式，又讓此種故事劇場的經營如同兒童劇場。就連出版界的童書，也常有「故事劇場」的字眼出現，例如青林出版的《小兔彼得說故事劇場》（2011），一打開書，裡面便可見按作者碧雅翠斯‧波特（Beatrix Potter, 1866-1943）繪圖設計而成的立體舞臺布景，分成四幕，同時附上角色紙偶、道具等，可以任孩子隨意玩出一齣戲。

　　故事劇場一詞用得普遍，其背景來源、意義、內涵及創作方法在臺灣卻少有人探究。呂智惠《說故事劇場研究——以臺灣北部地區兒童圖書館說故事活動為例》，認為說故事劇場是以說故事為主導角色，在劇場空間的環境中利用故事與觀眾產生各種方式的互動，所以這是一個互動的劇場，在說故事者與演員演述故事開始，就不斷與觀眾產生互動，如車輪軸轉動般永不停息地互動流轉下去（呂智惠，2004: 136）。以此對照，回返故事劇場一詞的源頭——美國的保羅‧希爾斯（Paul Sills, 1927-2008）於1970年代，從讀者劇場形式發展出來的故事劇場，習慣從文學作品取材，使用敘事將不同情節連結在一起，在情節某處依靠說故事和扮演遊戲結合的劇場形式。他把文學性濃厚的讀者劇場改良得更動態、生活化，更口語化，敘事參與者更多，平均分配敘述角色，有時亦會出現第三者用旁白或獨白敘述，還可以加入音樂、舞蹈演繹，不同於讀者劇場須需特別打理服裝造型，故事劇場參與者會穿上因應劇情需要的服裝，是一種傾向非專業但正式的劇場演出類型。和讀者劇場一樣，故事劇場也經常被用來作為教室裡的戲劇教學活動。

　　希爾斯有個大名鼎鼎的母親——薇歐拉‧史波琳（Viola Spolin, 1906-1994）。史波琳是美國著名的戲劇教育學者，1930年代開創出即興戲劇（improvistaional theater）的表演方法，著有影響深遠的《劇場遊戲指導手冊》（*Theater Games for Rehearsal*）一書。史波琳認為一個人具有「才

能」（talent）是指其具備巨大的能力去「體驗」（experience），所以極力打破劇場第四面牆，希望在表演者和觀眾之間，創造一次發自內心的合作關係。因此，在即興戲劇進行時，想像力就是導引創造力最重要的靈魂了。

希爾斯稱得上是家學淵源，從小對戲劇耳濡目染，他從芝加哥大學畢業後，1959年創辦了第二城市劇團（The Second City Company），舉辦過許多專題學術討論會、推展故事和即興創作的演講和工作坊。《故事劇場》（*The Story Theatre*）原是第二城市劇團製作的一齣戲的名稱，1970年10月演出後遂沿用成為這種表演形式的特定名稱。希爾斯打從一開始就希望他的故事劇場，不僅適合於成人，也適合於兒童，更期盼吸引從未進過劇場的人來體驗故事劇場的魅力。他在即興創作上深受母親的精神影響，例如透過在空間中對客觀物體的觀察、練習、再造的遊戲，把隱藏於內心的感受想法揭露出來，這個他稱為「看不見的內在自我」（invisible inner self）被喚醒後，人的直觀理解變得更敏銳，面對多維度的世界也更能有興奮的感受。

故事劇場中，「說故事」這個行為，或者說操作技術，不管使用語言或非語言，重要的是有沒有形成表演者和觀眾之間的溝通。所以說故事對希爾斯而言，更是分享自己存在的方式，是分享自我。他主張戲劇要從社區的知覺中走出來，把即興戲劇當作人類社會圖像的鏡像反射，在那裡沒有技術，只須對不可見的現象保持一點尊敬。唯有尊敬，我們才能去發現、反省自身的不足，再尋求建立解決不足的能力（Gruhn, 2019）。即興創作與演出考驗著表演者的勇氣、創意與想像，表演者需要從觀眾的情感反應中試探渴望並反應渴望，有些演員可能選擇拒絕即興表演。希爾斯繼承母志持續推展即興的故事劇場，有評論形容參加戲劇即興表演就像沒有降落傘跳下飛機一樣，而最有能力向演員扔降落傘的人就是希爾斯（Stavru, 1996）。1987年，希爾斯再與喬治‧莫里森（George Morrison, 1928-2014）和邁克‧尼科爾斯（Mike Nichols, 1931-2014）於紐約共同創立新演員工作室（New Actors Workshop），直到晚年都以教學為主。

1996年5月，他根據肯尼斯‧格雷厄姆（Kenneth Grahame, 1859-1932）
《柳林中的風聲》（*The Wind in the Willows*），在洛杉磯的馬克‧塔珀論
壇（Mark Taper Forum）指導的工作坊上演出，是他創作晚期重要的一次
教學成果演出。

　　故事劇場的形式誕生後，麥凱薩琳（Nellie McCaslin, 1914-2005）肯
定它是戲劇文學的革命化，從根本上剝除只有演員才能表演的能力，把戲
劇還給一般民眾，成為獲取啟蒙和喜悅的管道；且將讀者劇場改良得更動
態，敘述不那麼文學化而接近口語，參與者更多，平均分配敘述角色，有
時亦會出現第三者用旁白或獨白敘述，還可以加入音樂、舞蹈演繹。不
過，要確切定義故事劇場，麥凱薩琳認為不容易，她認為故事劇場的適應
延展特性，既是很新的形式，且能毫無困難又規則迅速就可應用。當敘述
故事時，演員通常著戲服說話，或可表演默劇的形體動作。故事劇場可以
自始至終有音樂伴奏，再有期待，可以致力於舞蹈，全視團隊希望與能力
而定（McCaslin, 1984: 278）。

　　自從瓦德開始推展創作性戲劇與說故事的技巧後，「故事戲劇化」
使說故事和戲劇密切結合在一起，影響戲劇教育理念非常深遠。在D‧
L‧卡薩斯（Dianne de Las Casas）看來，「故事」是一個事件或連續事件
的敘事或描述，不管任何真實或虛構的皆是；「劇場」的定義是「戲劇
性的文學或表演」，依此組合兩者而成的「故事劇場」，進一步可說是
「透過戲劇性的表演敘述事件」。卡薩斯這個釋義可能會使人認為太簡
略，於是她又補強說明，不同於傳統戲劇，故事劇場沒有「第四面牆」
（the fourth wall），說故事的人以他巨大的才能，透過聲音音調變化，臉
部的表情，和身體的行動扮演角色或戲劇性的故事（Casas, 2005: 1）。

　　海蘭‧羅森伯格（Helane Rosenberg）和克里斯汀‧普蘭德加斯特
（Christine Prendergast）將故事劇場的特點整理如下：

1. 由許多的小事件或故事組成，而非一個長篇故事。題材依據現存
　　的童話、民間故事、寓言、神話、傳說或童謠韻文。偶爾從年幼

孩子的書寫中取得題材。

2. 演員扮演多種角色，且常是單面的角色刻畫；特別的臺步或聲調也許是角色呈現的特徵。

3. 演員的敘事開始以第三人稱，然後轉成第一人稱。例如，一個演員可能開場說「從前有一個國王，他對他國家的人民說……」，同時成為這國王然後說：「百姓們，我們正面臨嚴重的危險……」演員在敘事者和角色扮演間相互轉變身分。

4. 演出在一個場景上，舞臺地板四周也許會以一些小物件表示場合。有時場景布置會精心製造。最重要的是，演員使用特定的方法去建構該場合的指示。為各故事而改變場域、平面是致命傷。

5. 演員穿著基本造型的服飾，像緊身衣、牛仔褲等。服裝配件像帽子、披肩等，用在表現不同角色特徵。

6. 動作常維持在默劇中。

7. 音效和／或音樂是結構的一部分，可以打斷動作，以及培養情緒。

8. 故事可以為了增長、情緒和節奏的緣故而變化。

9. 通常在不同的小故事裡，還有主題串聯；而不同連接素材也能夠與演出合一（Rosenberg & Prendergast, 1983: 152-153）。

從以上描述可知，故事劇場倚靠的敘事，不僅是口述，還賦予更多身體的扮演，因此用「說故事劇場」稱呼就略有不足；而且故事劇場可以加入音樂、舞蹈的表達。另外特別值得注意的是，演員敘事人稱隨著角色身分轉換，原本旁觀的說書人跳轉成劇中人，表演情緒、聲音、動作的變動須仔細拿捏。

讀者劇場和故事劇場本來均非專業性劇場，不過，希爾斯已經將故事劇場專業化了，並不斷開設工作坊培訓演員、教師。故事劇場常被使用於教室教學中，和參與兒童間的互動，也常見創作性戲劇的教學技巧，可是創作性戲劇的本質是透過遊戲的方式，在教師引領下，進行表達、想像等戲劇創作活動，是一種課堂內的戲劇學習。故事劇場的本質則是說故

事，為了故事的價值，而採取戲劇的形式傳達。故事劇場的引導者，不一定是教師一人，而是由多個說故事者（storyteller）的扮演完成（謝鴻文，2007: 118）。故事劇場既是因應說故事活動而生，那麼說故事就是它的主要內涵，一般而言，都是從兒童文學文本或傳統民間故事取材，可再加以改編，它和兒童劇場多半透過劇作家或導演創作一個新腳本不同；說故事的方式配合戲劇表演形式進行詮釋，由真人扮演，輔以身體擬物的想像運動，讓平面文字的閱讀想像超越文本，對習慣倚賴視覺圖像的現代兒童來說很有吸引力。

(五) 教習劇場

教習劇場源自1965年在英國卡芬特里市的貝爾格萊德劇院（Belgrade Theatre），受當時開放教育（open education）思潮影響，由導演戈登‧瓦林斯（Gordon Vallins）所創。也有人翻譯成「教育劇場」，如此一來容易和教育戲劇搞混，故本書採納「教習劇場」譯名。臺灣較早以「教習劇場」譯名推廣的許瑞芳澄清，這是在戲劇教育方面，一股「以學童為本位」所衍生出的戲劇教學法，強調過程的學習，並將戲劇「問題化」（problematize）的做法，對教習劇場深具啟迪作用；而教習劇場背後的思想理論則以貝托爾特‧布萊希特（Bertolt Brecht, 1898-1956）、保羅‧弗雷勒（Paulo Freire, 1921-1997）及奧古斯都‧波瓦（Augusto Boal, 1931-2009）三人的影響最為顯著。教習劇場發展之初，深受1930年代德國戲劇家布萊希特打破舞臺和觀眾藩籬的「第四面牆」劇場概念所影響，其在方法上並採用「疏離技巧」，企圖開啟觀眾與表演者／劇場對話的空間；為此，布萊希特更進一步提出「教育劇」的理念，宣導「自覺性教誨式劇場」（consciously didactic theatre），強調反省與批判，並期許「透過實際參與演出，而不是透過觀賞，去達到教育的目的」，對教習劇場深具啟發性（許瑞芳，2008: 116）。

觀察教習劇場的操作過程，與其說教習劇場是戲劇表演，不如說是一套縝密設計的節目（programme）更恰當。這套節目包含三階段：前置

作業與工作坊、演出,以及演後追蹤評估。前置作業中的計畫,往往包括社會研究、心理諮商、田野調查等行動與文獻蒐集,並常以讀書會方式讓團隊成員熟悉議題、充分溝通、確立意義指向。工作坊裡則會運用許多教育戲劇常用的策略,例如靜像(still image),參與者表現一個肢體動作後定格不動,用來呈現劇中某一個情境或內心的情感,再就此靜像畫面去討論檢視議題。教習劇場還有個最特別之處在於,可以讓觀眾以其真實的身分直接參與演出,在演教員(actor-teacher)的引導下,進入戲劇情境中,與角色互動,真切體驗議題如雪球滾動帶來的危機與衝突,進而提出思考問題解決之道。約翰·薩默斯(John Somers)分析教習劇場第一階段選擇議題故事時,必須考量下列特質:

1. 真實的故事背景
2. 可被認同的兩難
3. 可被學生認同的角色
4. 與人們周遭細節相關的議題
5. 沒有簡單而明顯的道德教條
6. 沒有簡單的解決方式
7. 一種偶發感/不像一般學校既定課程內容(容淑華,2013: 23)

經由這些原則篩選出來的議題故事,參與教習劇場的觀眾或學生,會呈現三個層次的藝術經驗:「透過觀看的第一層次經驗;接著,在主持人的引導下與角色對話,與演/教員對話可以把學生引進問題的內在,引進對每件事物存在理由的探究之中,這是第二層次的思考歷程。更進一步的是角色扮演,我演故我在,這是第三層次的自我個體經驗,讓學生的主體性出現。賦予學生掌握和改變故事發展的權利,從扮演過程中嘗試改變的可能,因行動產生勇氣和成就感(2013: 37)。在教習劇場建構的戲劇情境中,觀眾藉由角色連結與自己實際生活的關係,在批判思考後,勾引更多省思改變行動。大衛·帕門特(David Pammenter)就十分肯定教習

劇場是一種為兒童或青少年提供正視自己權利的體驗（Pammenter, 1993: 53）。一旦參與化身為劇中角色，以行動做決定的過程，難怪帕門特將此視為是教習劇場最強大的力量（1993: 56-57）。

(六)應用戲劇

應用戲劇和前述的創作性戲劇、教育戲劇有內在雷同的功能，創作性戲劇、教育戲劇的操作技術也都能在應用戲劇中找到相印之處。不過，1990年代後應用戲劇蔚為風氣，用意更在於為學校學生以外，特定場域的族群，抉擇特定的教育／戲劇應用形式與目的。

舒志義將應用戲劇的範圍歸納出四方面：教育（如應用於學校課程學習）、社會工作（如以兒童青少年為對象的社會服務）、心理治療（如專業戲劇治療師提供的服務）和專業培訓（如為機關團體人員提供的溝通技巧訓練），再根據尼科爾森（Nicholson）的闡述，於《應該用戲劇：戲劇的理論與教育實踐》一書整理出包羅萬象的應用戲劇形式：

- 戲劇教育（drama education），即本書[3]所討論的戲劇形態，多用作綜合名詞。
- 教育劇場（theatre in education），也譯作教習劇場，即通過戲劇演出進行的教育活動，或健康教育劇場（theatre in health education），以健康信息為主題的教育劇場。
- 發展劇場（theatre for development），即在第三世界國家或落後地區開展，旨在發展個人思維及社會文化的戲劇。
- 社群劇場（community theatre），即以特定社群為對象的劇場，如監獄劇場、婦女劇場、長者劇場、青少年劇場、為殘疾人士而設的劇場、為某個社區的民眾而設的劇場等；一般譯為社區劇場。
- 博物館劇場（museum theatre），即在博物館中進行，以歷史事件

[3] 指《應該用戲劇：戲劇的理論與教育實踐》一書。

為主題的劇場，也有古蹟劇場（heritage theatre），即在有歷史價值的建築物中或附近進行的博物館劇場。

- 回憶劇場（reminiscence theatre），即以回憶作為故事內容的劇場，如一人一故事劇場（playback theatre）。
- 消融衝突劇場（theatre for conflict resolution），即以解決人際衝突為目的的劇場（舒志義，2012: 115-116）。

此段引文遺漏未提及由巴西的波瓦於1972年發展出來的「被壓迫者劇場」（Theatre of the Oppressed），亦是應用戲劇極重要的應用形式。被壓迫者劇場從拉丁美洲後殖民與社會改革解放思潮中長出，宣示把戲劇作為一項武力藝術，把劇場當作武器，以獲得對這個世界和社會最真實且深刻的理解（謝如欣，2018: 70-71）。如同巴西教育學家保羅‧弗雷勒《受壓迫者教育學》（*Pedagogy of the Oppressed*）的理念：「具有壓迫性質的社會現實，會導致人與人間的矛盾，使他們分成壓迫者與受壓迫者。對於受壓迫者來說，他們的任務便是聯合那些能真正與其團結在一起的人，共同為自身的解放進行抗爭，受壓迫者必須透過抗爭的實踐來獲得關於壓迫的批判性知覺。」（弗雷勒，2007: 82）弗雷勒與美國教育學家伊拉‧索爾（Ira Shor）合著的《解放教育學：轉化教育對話錄》（*A Pedagogy for Liberation: Dialogues On Transforming Edu cation*）再反省：「宰制的意識形態『活』在我們的內心，同時也控制著外部的社會，如果這種內、外的宰制是完整的、具有最終決定權的，那麼我就根本別想進行社會轉化了，但轉化是可能的，因為意識並不是現實的一面鏡子，它不只是反射（reflection），而是一種對現實的反身（reflexive）與反思（reflective）。作為擁有意識的人類，我們可以發現自己如何地被宰制的意識形態所限制，我們可以和我們的存在保持距離，因此，我們可以努力去得到真正的自由，因為我們知道自己並不自由！這就是我們可以追求社會轉化的原因。」（索爾、弗雷勒，2008: 14）宰制無所不在，但解放教育使人意識轉化；解放教育的目的，就是為了把囤積的知識，反壓迫

的、平等的交付給每一個人，追求社會轉化成公平正義；而波瓦則是以劇場為手段，解放社會底層被壓迫者，他的創新意識很快被全球劇場界認同而廣為推行。

在被壓迫者劇場中有一種形式技巧叫「論壇劇場」（Forum Theatre），以參與者自身遭遇的某個困境或議題，演示受到壓迫的不公義情境，波瓦對此還特別創造出一個角色叫「丑客」（Joker），丑客是專門引導「觀演者」（被壓迫者劇場裡是觀眾的別稱）的職務，除了串連與臺下參與者討論對話，更可以鼓勵觀演者直接上臺取代演員正扮演的角色，為那角色面臨的困境或議題採取行動，找尋解決策略。因此在演出當下，所有人面對問題的思辨與行動，會處於一種熱絡碰撞交流的狀態。

論壇劇場具有強烈的互動與思辨，但郭慶亮也警告：

> 論壇劇場的操作，如果僅僅把重點放在「互動性」和「體驗式」，那就違背了被壓迫者劇場的中心理念。論壇劇場的互動性不是一種好玩的參與形式，其背後是尊重民眾的發聲和行動的民主理念。所謂的民眾的發聲，不只是一種姿態，也不是關於群體的力量，論壇劇場也尊重個體在群體的獨特性。在論壇劇場的空間裡，不僅被壓迫者可以發聲，壓迫者也有發聲的權利。但是，這裡的言論和行動都不可以被抑制，同樣的，言論和行動皆不可侵犯參與者（郭慶亮, 2015: 15）。

郭慶亮提到新加坡近年也掀起了一陣論壇劇場熱潮，常被應用於校園中教學；亞洲地區的香港、臺灣亦然。走出校園之外，臺灣還有「台灣應用劇場發展中心」、「台灣被壓迫者劇場推展中心」等組織有時會與青少年兒童工作。論壇劇場如何與兒童連結，還可以參考尼克・哈蒙德（Nick Hammond）《兒童論壇劇場：促進社會，情感和創造力發展》（*Forum Theatre for Children: Enhancing Social, Emotional and Creative Development*）的行動演示。哈蒙德從教育與社會的關係，從兒童中心的

思考為起點，設計戲劇和心理學動態融合的架構，再以工作坊的劇場遊戲，引出參與兒童對生活現狀的擔心、希望、夢想和關心等情感，把它們放進發展的故事中，第三階段論壇劇場演出，讓戲劇被視為是人類溝通天生和重要的媒介，讓兒童能夠表達、創造、發現或再發現他們自己與他們的世界（Hammond, 2015: 7）。

通過論壇劇場的經驗，哈蒙德觀察確實幫助了兒童探索個人與生活中的挑戰，能分享彼此的觀點，促進對人的尊重與同理，表達情感和創造能力。安潔拉·馬克加安那基（Angela Markogiannaki）也通過工作實證6–12歲兒童參與論壇劇場的解放過程，她認為論壇劇場本質上是一種工具，是想要解決參與問題時的理想選擇。可以提升兒童的批判性思考，去質疑周圍事物的問題，論壇劇場讓他們有足夠的空間表達任何觀點，主要是為了美好的明天，養成「有韌性的孩子，有韌性的成年人，有韌性的社會」（resilient children, resilient adults, resilient society）。（Markogiannaki, 2016: 4）這些說法，在在證明論壇劇場具有一股力量，可以利如一把斧頭，劈開問題內核，帶領人們去直視問題、回應與反思，最後甚至帶來社會改革的動能。

其他以應用戲劇形式在學校以外的場域運作有成的，例如臺灣「伯大尼兒少家園」，這個專門收容撫養貧苦或失依、家暴受虐等少年兒童的福利機構，有專任戲劇治療師蘇慶元長駐，透過戲劇治療來輔導收容的孩子。中國廣州天河區也在2013年起引入應用戲劇中的一人一故事劇場於學校和社區，推動「戲劇心育」，讓學生在不同情境中的選擇與行動，實現對全人的培養、健康人格的建立，幾年實施下來，從點到面的拓展，已見初步成效（楊陽編著，2016: 4-13）。

2015年臺灣的沙丁龐客劇團與法國微笑醫生協會（Le Rire Médecin）合作，引進完整紅鼻子（小丑）醫生培訓系統，發起成立「紅鼻子關懷小丑協會」，這是臺灣第一、也是唯一專業的紅鼻子醫生組織。2017年起，第一批紅鼻子醫生進入臺北、臺中、高雄多家醫院兒童病房服務，讓原本冰冷抑鬱的醫療空間都充滿溫暖、歡笑、感動與淚水（圖8）。紅鼻

圖8　小丑醫生進駐兒童病房服務。（圖片提供／紅鼻子關懷小丑協會）

子醫生的功能有如戲劇治療，當他們用熱情微笑，醜化／丑化自己的身體意象，召喚出兒童因病折磨失去的熱情、專注、笑靨，甚至求生的信念，修通心理的意志困境。紅鼻子醫生的行動，瞬間彷彿有一塊魔幻磁石，把病患的疼痛悲苦都吸附走了，然後感受到愛在流動，被愛深刻地包圍著。這是應用戲劇成功走入人心，療癒心靈，踐行公益的至美案例。

二、給兒童觀賞的戲劇表演

(一) 兒童劇場

　　兒童劇場是由成人組成的專業兒童劇團，一般而言，先有劇本，再透過幕後的服裝造型設計、燈光、音樂、舞臺設計、布景與道具製作，以及幕前的導演、編劇、演員等人，一群創作者經過少則數個月，多至一年，甚至更久時間的籌劃、設計與排練之後，在一空間中呈現劇本故事的戲劇表演。兒童劇場的演員除了大人，有時也會有兒童加入，當然還

包括了替代真人的偶。兒童劇則是一齣兒童劇場演出的代稱。本書中用兒童戲劇指稱藝術類型，用兒童劇場稱呼時，則有專業兒童劇團和創作的意思。郭德堡認為兒童劇場的目標，是提供觀眾最佳的戲劇體驗（Goldberg, 1974: 5）。在戲劇中的體驗，想像力的激發，把兒童的生命視野打開了，既認識兒童的世界，也認識世界，啟動思考生存適應的引擎。

凱莉・艾格斯（Kelly Eggers）和華特・艾格斯（Walter Eggers）合著的《兒童劇場：範式、入門和資源》（*Children's Theater: A Paradigm, Primer, and Resource*）舉英國為例說：「在英國所說的兒童劇場或青少年劇場（youth theater），是兒童表演和兒童作為觀眾喜歡的戲劇。它需要一些步驟和一個劇本，有時還有配樂和編舞，通常還要服裝，化妝，燈光，和音效。」（Eggers & Eggers, 2010: 12）此說把戲劇組成的若干元素都拈出，更強化了一切都是為劇場演出。兒童劇場也被公認具有教育意義，注重透過戲劇幫助參與者發展教育，是一種輕鬆的戲劇，其主要目標是加強學習和智力發展，更勝於給予觀眾娛樂（Omoera, 2011: 210）。這個概念就是兒童劇場根深柢固的教育功能。戴思蒙・大衛斯（Desmond Davis）肯定兒童劇場存在是為了：「表現共同的人性需求：讓抽象變成具體，將不容易說的事解釋清楚，明白無法理解的事物，突顯有意義的人事物。」（Davis, 1981: 14）可見兒童劇場背負的不只是一種藝術的表現，更是對兒童教育的責任。兒童劇場的精神掌握，攸關創作品質優劣，黃美序為此呼籲過：「『兒童劇場』或『創作性的戲劇活動』的目的都不是要訓練或培養兒童演員、或國語比賽。『兒童劇場』的主旨在培養未來的劇場觀眾和公民，誘導大家去愛好藝術來充實我們生活的內涵，它的重要性由此可知，所以從事者絕不可視為『兒戲』。」（黃美序, 1997: 114-115）

大衛・伍德（David Wood）與珍奈特・葛蘭（Janet Grant）從成人戲劇和兒童戲劇的根本特徵差別，主張兒童劇場不是簡易的成人劇場，因為它擁有自己的動力和優勢。有質感的兒童劇場是相當具有價值的，因為它開啟了一扇門，使兒童能進入充滿刺激和想像力的全新世界（David & Grant, 2009: 1-5）。雖然同是戲劇，但成人戲劇和兒童戲劇本質需求不

同，創作目的與手法有別，劇場的創造當然要先考量本質的差異，否則呈現出來的戲只會叫人「詫異」難解，難接受了。

(二) 參與劇場

集編劇、導演、演員、戲劇老師，也是英國教育政策的制定者，首位戲劇顧問、戲劇治療師等頭銜於一身的彼得・史萊德（Peter Slade, 1912-2004），於1954年出版的《兒童戲劇》（*Child Drama*），從他個人的教育哲學觀切入，表明遊戲對兒童身心發展的重要是為了「成為一個人」（becoming a person），大力肯定遊戲是兒童生活的實際方式，也是對所有教育形式的正確方法。（Slade, 1954: 42）《兒童戲劇》一書所指的兒童戲劇是以兒童學習表現戲劇為主，是在教室做戲劇扮演和即興表演中看出價值。他看待兒童戲劇的思想核心是「在遊戲中發展自我」，並將戲劇扮演分成兩種狀態：(1)個人扮演（personal play）意味全身心投入一個角色；(2)投射扮演（projected play）則是將一個理念或心中的夢，投射或環繞到一個目標物上。在這個活動進行中，生命（Life）隨著目標物而生，可能有強烈的情緒、愛或重要的想法關聯於其中。他觀察兒童只要有機會嘗試，不管是個人扮演或投射扮演，許多思想和經驗的碎片會被拾起拼組（Slade, 1995: 2-7）。在遊戲性扮演中兒童的心智能力得以提升，只要在有肢體、空間、音樂和語言等元素規範的結構中引導教學，可使兒童自由發揮潛能，這樣對個體發現內在自我與成長，甚至達到治療效果的歷程，史萊德稱之為「希望過程」（the hope process）。因此兒童戲劇在史萊德心中，是絕妙優美（exquisite beauty），是一種「高尚的藝術形式」（a high art form in its own right; Slade, 1954: 60）。神奇而值得詠嘆，值得為它真誠投入。

史萊德也是參與劇場的創造者，林玫君《兒童戲劇教育之理論與實務》簡明扼要介紹這種劇場形式：「屬於新興劇場的一種特殊形式。其劇本先經過特別地編寫組織，讓觀眾能在欣賞戲劇的過程中參與部分的劇情。一般觀眾參與的程度，可由最簡單的口語回應至較複雜角色扮演等方式。在每次參與的片段中，演員扮演創作性戲劇之領導者的角色，引導觀

眾去反應或經歷劇情的變化。」（2017: 12）這種戲劇體驗參與的創作形式，又可稱作參與式兒童劇場（Participatory Children's Theatre）或互動式劇場（Interactive Theatre）。

　　史萊德的理論建樹，豐富了1960年代後英國教育戲劇的內涵，對教習劇場及1970年代後波瓦的論壇劇場的操作更有部分精神與方法的嫁接。當然，對於兒童劇場中的互動，更有直接明顯的影響。但不論用參與或互動，這兩個詞，後世很多人誤解以為就是刻意設計一個遊戲，在情節進行中突然停頓，邀請觀眾一起玩，其實不然。參與劇場想藉由演員的引導下，讓觀眾和演員共同經歷情節做出反應，意識經驗到的情感會更加深刻，對創造力的發展、即興反應的能力都有正面幫助。這樣的劇場形式，使演員與觀眾的界線模糊了，亦在打破「第四面牆」的隔閡，不僅僅要在舞臺上傳遞信息，更企圖把所有觀眾的集體意識帶進另一層次的體驗中。史萊德的思想，一脈相傳給了布萊恩‧威（Brian Way, 1923-2006），他先以《透過戲劇成長》（*Development Through Drama*, 1967）主張以「人」為出發，看重人的個別獨特，使其在藝術中得到表達，感知經驗，拓展視野；《觀眾參與：為年少者的劇場》（*Audience Participation: Theatre for Young People*, 1981）更淋漓盡致的發揚參與劇場，以藝術自發性、激勵與導引三種模式進行（張曉華，2004: 58）。

　　參與劇場到了當代還衍生出一個近親沉浸式劇場（Immersive Theater），和沉浸式劇場比較，彼此之間的精神有一些共通點，即觀眾回應戲劇的表演不再只是當被動的觀眾，也多了主動參與體驗創造的過程。汪俊彥舉例觀察到一向強調互動、啟發、感知、理解與認識的教育與博物館領域也察覺了沉浸式劇場形式對於一般民眾的吸引。2007年開始一系列沉浸式劇場活動的美國青少年互動劇場教育組織（Teen Interactive Theater Education，簡稱TITE）即藉由互動與參與劇場的方式，試圖培養並引導青少年在成長過程中訓練如何獨立思考、如何選擇與判斷的能力。2011年位於美國華府的美國國家歷史博物館（National Museum of American History）也推出以沉浸式劇場帶領民眾重回南北戰爭前夕的美

國廢奴歷史情境（汪俊彥, 2018）。

　　沉浸式劇場或參與劇場，都讓觀眾從觀看者的視角產生的移情心理，轉化成介入表演實際感受情境的起伏跌宕，那樣的參與體驗，對史萊德或威而言，也許就如一場大型的想像遊戲，沉入幻覺而扮演，進而促進人格健全發展。

(三) 娛樂性戲劇

　　娛樂性戲劇是由兒童表演給兒童欣賞，導演或編劇則是大人。其表現基礎還是源自創作性戲劇，也有戲劇教育的成分，不過更明確以表演呈現為目標。若於學校的慶典或特定活動演出，往往也象徵戲劇教育或其他學科成果的驗收。與兒童劇場的專業比較，更偏重休閒娛樂的氣氛營造，讓參與演出的兒童與兒童觀眾皆能感受戲劇帶來的快樂，在亞洲升學考試壓力較大的學校內，對兒童而言，是很重要的紓壓放鬆管道。娛樂性戲劇的服裝、布景、道具在學校礙於經費皆比較簡陋，燈光、音響等空間硬體設備，則往往取決於該學校設備之充實完備等級而有差別。娛樂性戲劇又與政府教育政策主導關係很密切，常會因應某種教育政策目的去創作表演，例如臺灣近幾年配合教育當局的品德教育、反毒、反霸凌、性別平等、海洋教育等政策，學校就會遵循而做。若實施場域是在學校之外，例如劇團舉辦的戲劇課程公演，背後有劇團的專業技術支援，在劇場技術上的表現要求就會較高。

　　不過，也有像史萊德這樣反對兒童從事正式劇場表演的觀點。他的理由是：會破壞了兒童戲劇，因為劇場舞臺往往使兒童想的只是觀眾，會破壞他們的真誠，變成被大人教為作秀（Slade, 1954: 131）。史萊德的反對立場，來自於思考兒童在還沒理解劇本含義（特別指名莎士比亞戲劇）之前，也欠缺足夠的戲劇知識和劇場技術去滿足觀眾需求，硬搬成人作戲的方法做出的成品，將使兒童失去童心與創意，他贊同的是教室內的戲劇表演。麥克・佛萊明（Mike Fleming）在《開始戲劇教學》（*Starting Drama Teaching*）一書中加入討論思辨：

　　過程／成品之辨長久以來參與戲劇／劇場之分緊密相連，也經常被視為它的同義辭。然而，它確實為吾人分析戲劇開啟了不同的面向，因為它將我們從粗糙地考慮是否有觀眾在場，轉而思考戲劇中參與者積極投入的本質。這是一個關於比較「創作成品」以及「活動參與」（即創造過程）的論題[4]。

　　過程／成品孰為重的爭辯，其實真正的關鍵在於成人的心態。比方近年來中國許多電視節目與教學場域的兒童表演，忘卻以兒童為中心，錯把兒童表演塑造成早期話劇般，甚至更扭曲誇張的肢體和念白，扭捏造作，濃妝豔抹，背後可怕的意識來自於滿足成人以為兒童具有表演天分和才能的虛榮，於是不惜把演出朝成人劇場化去打造出兒童明星。若娛樂性戲劇被成人這般誤導，當然印證了史萊德的憂慮（圖9）。

圖9　娛樂性戲劇要以兒童為中心。圖為桃園市內海國小偶戲社演出。
（圖片提供／謝鴻文）

[4] Fleming, M. (1994). *Starting Drama Teaching*. London: David Fulton Publishers。轉引自陳韻文（2006）〈英國教育戲劇的發展脈絡〉。《戲劇學刊》，第3期，1月，頁52。

　　可是從另一個角度來看，如能在戲劇教育中先符合史萊德建議的
「建設性的方式」（constructive manner），有結構化的課程，融入各類
型藝術，導引學生一步步從自由遊戲，進展到創造出高尚的藝術形式。又
如林玟君指明，教師若能適切地由平時自發性的戲劇活動中找尋兒童自我
創作的題材，經過無數次的發展活動，在兒童主動的要求下，演給其他班
級或全校師生欣賞，且以分享兒童內在的想像世界為主，這較符合兒童發
展的原則（林玟君，2017: 14）。兒童表演給兒童看，未必就要硬搬成人
作戲的方法，如果一開始就給兒童這個觀念：「保持自然，允許演出不完
美。」把它當作一次經驗，還兒童為主體，讓兒童用自己的創意方式作
戲，表演不用刻意模仿劇場式的誇張、肢體和念白，就算情節不嚴謹，有
人忘詞或傻笑，走位頻頻出錯，把場面搞得一團混亂也無妨。因為兒童觀
眾看這樣的演出就是娛樂，參與、享受、玩戲劇，比結果如何豈不是更重
要！再假設高年級孩子演出給低年級觀賞，低年級孩子也許會把自己投
射到舞臺上的孩子身上，欣賞他們敢站上舞臺的勇氣，跟著他們同哭同
笑，就不會把它當作一場刻意製作的秀，在這樣的心態下，舞臺上演出的
兒童，未必會因此失去童心與創意。

(四) 紙芝居

　　在日文裡，「芝居」這個詞指的就是戲劇。日本從平安時代中期開
始，在佛教寺院、神社祭典中表演「猿樂」，按河竹登志夫之說，猿樂因
具有雜技、魔術、滑稽、短劇等豐富多彩的內容，作為寺院的祭禮和法會
的餘興節目而頗受人們重視。演出的和尚又名「濫僧」，甚至可組成專業
藝術團體，受寺院保護（河竹登志夫，2018: 196）。此外，根據西元931
年的《醍醐寺雜記》的記載，日本佛寺就有運用「解き」，即用捲軸圖
片解釋故事的方法，宣講佛教經籍變文，寺廟僧侶也常藉著圖解故事向參
拜者說明寺廟的緣起和佛教經典故事。寺廟神社內的表演活動進行時，
觀眾是坐在草地上看表演，而草地日文漢字是「芝」，坐的日文漢字是
「居」，久而久之，「芝居」這個詞就演變為戲劇的代稱了。

顧名思義，紙芝居就是一種運用畫在紙上的圖畫來說演故事的表演。梅維恆（Victor H. Mair）研究世界各地看圖說故事表演，認為紙芝居的實際起源已難考：

> 但或許可以追溯到所謂的『影』。曾有人猜測它們或許是在十九世紀期間從德國引進的。……看起來『紙芝居』的技藝來自對眾多影響的聯繫組合（繪解き、影繪、中東與歐洲的畫片盒子等）。即使如此，『紙芝居』顯然屬於亞洲看圖講故事的一般發展之列。」（梅維恆，2000: 175）

梅維恆提到的「影」（影繪），即剪影畫，近似皮影戲；加上讓觀者從一個木匣子透鏡裝置中，看到西洋風景畫片放大的畫面的西洋鏡在明治時期（1868-1912）被引入日本。此外，幻燈片和放映機也在明治時期從荷蘭傳入日本，連續的動作被描繪在幻燈片上，有人一邊操作放映機，有人一邊配合臺詞說明，甚至結合現場伴奏，這種幻燈放映的表演，當時頗受歡迎，以上諸種器具或表演形式都對紙芝居的形成造成影響。

但1897年左右，隨著木偶戲取代描繪幻燈片這種表演，描繪幻燈片師傅失業，相傳有人改將幻燈片的故事，描繪在小圓紙扇的兩面上，利用這些小圓扇取代幻燈片，並由一人單獨變聲出各人物的不同臺詞來表演。可是這種改良版表演有限制，畢竟小圓扇面積太小，觀眾若多，後排觀眾根本看不清楚其中的畫像，發展自會受限。林如章描述當時江戶地區的攤販頭目丸山善三郎出了一個點子：

> 在節慶廟會時搭帳篷小屋，以小朋友為對象，收門票表演。從一九〇一年到一九二六年左右盛極一時；一九二五年到一九三〇年間，景氣不佳，失業人口劇增，不少人轉當江湖攤販丸山的部下，以表演「紙芝居」為業，但節慶廟會並沒增加，因而部分黨羽在丸山的同意下，脫離組織在節慶廟會日之外表演，並改以不搭帳篷，

不收門票，而以賣糖果來表演「紙芝居」。之後，由於一般糖果商店的抗議，有些地區還禁止「紙芝居」的表演，改以圖畫說書的方式表演。圖畫則請失業的畫家代勞描繪，且圖畫說書不像小圓扇之操作困難，任何人都可勝任。一九三〇年第一個作品《黑色蝙蝠》與第二個《黃色蝙蝠》相繼問世，圖畫說書的「紙芝居」漸漸為大眾喜好，從江戶地區普及全日本（林如章, 2000）。

這段敘述中的紙芝居，更精確說法是日俄戰爭時期（1904-1905）流行起來的「立繪紙芝居」。所謂「立繪」是先把角色畫在紙上，再將圖形剪裁下來黏貼於棍子上，紙上空白的地方塗黑，作為舞臺背景，操作角色活動（石山幸弘, 2008: 19-38），看來有些類似紙偶戲。

今日我們說的紙芝居，又叫「平繪紙芝居」，一般咸認興起於昭和年間1930年初，一方面因為世界經濟大蕭條後，許多立繪紙芝居藝人或畫師轉業另謀出路；另一方面是1929年電影從默片進入到有聲電影時代，造成大批默片時代的「辯士」（解說電影情節的人）失業。他們有的成了賣糖果、仙貝、麥芽糖的「的屋」（小販的意思），推著腳踏車，到處叫賣，為了吸引孩子們來買糖，而想出了紙芝居表演——帶著一個特製的木箱，木箱裡置入一張張故事圖卡（又稱「畫片」）。當兩根木棍做成的拍子木，或其他可吸引人聚集的樂器響起，就可以開始用圖卡說演故事。此時期紙芝居在街頭流行，故又被稱為「街頭紙芝居」（**圖10**）。

1932年美國學習主修神學返回日本，在東京教堂講道的今井彥，在街頭看見紙芝居這種用圖片說故事的表演形式很有趣，也在教堂仿而效之，並於1933年創作紙芝居故事表演《聖誕節故事》。同年並成立出版社出版《聖誕節故事》（今井由美編輯，板倉康夫繪圖），是日本史上第一個紙芝居圖畫故事印刷品（名古屋柳七郎短期大學學前教育研究所，2007）。

堀田穰看待紙芝居這種日本獨特的文化財，從文化史的視角分析紙芝居有幾點特色：(1)是起始於1930年的原創日本文化；(2)是面對面對

圖10　京都國際漫畫博物館紙芝居演出。（圖片提供／謝鴻文）

話交流的文化；(3)低成本、省能源、低科技，但擁有強大的、強化的傳播力量；(4)戲劇及文學兩者有種矛盾，必須要有表演者才能使人愉快享受其中的文學；(5)從「動作的象徵性」看見現今日本漫畫與動畫的源頭（堀田穰，2005: 173-182）。

　　紙芝居興盛後，因其簡易方便和強大傳播力量，日本政府在1937年起也廣泛利用紙芝居進行大東亞「軍國主義」的政策宣傳，而有「國策紙芝居」的形成。例如《奮起的日本國少年》（腳本／日本教育紙芝居協會，繪圖／西正世治）、《天狗之旗》（腳本／南義郎，繪圖／宇田川種治）、《少年工》（腳本／大日本畫劇腳本部，繪圖／芝義雄）等，皆是當時的宣傳教化工具。戰爭結束之後，在物資不足、沒什麼娛樂的時代中，紙芝居仍舊是戰後日本兒童的重要娛樂之一。不過1953年後，日本的經濟重新發展起來，加上電視發明，被喻為「日本早期電視」的紙芝居的娛樂功能很快被取代而衰退了。

　　紙芝居的創作表演一般而言有幾個步驟：

1. 依據戲箱大小決定紙張規模：戲箱大小形式不拘，有的有三片門板，有的沒有，可依自身需求決定。有三片門板造型的戲箱，靈感係來自日本新劇創立之初舞臺美術家伊藤熹朔（1899-1967）的舞臺設計，也有部分參考了日本祭壇神龕的造型而來。
2. 尋找故事創作題材，神話傳說、民間故事、童話或自編皆可。
3. 分鏡繪圖，一個故事通常設計六至二十四張圖卡。圖上不寫文字，但可將文字寫於背後，或不寫。
4. 考慮相關道具的使用與製作。
5. 故事說演練習與演出，若在室內演出，不用刻意搭建紙芝居舞臺，只要用一張桌子平放戲箱，桌子上覆蓋一塊黑布，讓觀眾焦點集中在戲箱。桌子背後背景也盡量選擇單純簡潔為宜，避免有窗戶或刺眼物品。表演時一般從左側抽換圖卡，一邊讓觀眾看圖畫，一邊加入旁白與臺詞說演故事。

紙芝居因為是一種小型的演出，場地和觀眾人數控制在五十人內為佳，松井紀子《紙戲劇表演法》解釋這樣才能創造紙芝居獨特的「共感世界」：

> 單人表演有利於深化作品內容。因此，單人表演的紙戲劇形式非常重要，而通過平版印刷製成的畫片，其尺寸正是為了適應這種表演形式。為使觀眾看清畫片，人數必須控制在50名以內。演出過程中，表演者與觀眾可以看見對方的表情。只有表演者不用麥克風而發出自然噪音時，才能產生心靈的深層交流，這正是紙戲劇的關鍵所在。為了達到這一效果，觀眾人數應當控制在50名以內（松井紀子，2017: 19）。

紙芝居這獨特的「共感世界」，沉寂了幾個世代，1980年代後又逐漸被日本人重視，使人回味昭和時期的庶民文化生活趣味。1980年11月，以神奈川縣立圖書館與縣內視聽學聯合主辦的「手作紙芝居評選會」開

始，同時有紙芝居實演研究會「拍子木」成立。紙芝居文化復興從學校到社區街頭，從京都國立漫畫博物館到各地圖書館、學校，都重現紙芝居演出的身影。就連日本動畫界名聲烜赫的吉卜力工作室，1994年推出由高畑勳執導、宮崎駿編劇的動畫《平成狸合戰》，講述一群森林的狸貓，為保護自己家園不被開發而奮戰。影片中就出現了老狸貓龜鶴和尚，運用紙芝居來為狸貓們解說變身術的畫面。艾倫・賽伊（Allen Say）創作的圖畫書《紙戲人》（*Kamishibai Man*, 2005）刻劃了一個老爺爺惦念昔日年輕時擔任紙戲人的記憶，在街頭說演故事賣糖果的往事，以及孩子的笑容浮現，給了老爺爺動力，重新騎上腳踏車載著紙芝居到街頭散播歡樂。

2001年日本國際紙芝居協會（The International Kamishibai Association of Japan，簡稱IKAJA）在東京成立，以發揚紙芝居獨特的「共感世界」，促進世界文化交流，提升紙芝居成為世界性的藝術為宗旨，成立以來在全世界的推廣已經遍及世界五大洲，至2020年3月止，國際會員包括阿富汗、阿根廷、澳洲、比利時、巴西、柬埔寨、加拿大、中國、捷克、丹麥、法國、摩洛哥、南非、臺灣等五十四個國家，更將每年12月7日訂為「世界紙芝居日」（World Kamishibai Day）。選擇這一天是因為1941年12月7日日本在珍珠港襲擊美國的歷史事件，使日本吞下戰敗惡果，戰後日本反戰思想、和平主義的壯大反撲，也讓日本人更加珍惜得來不易的幸福，在這一天會員國之間會同步舉辦研討會、工作坊、演出等活動，一起許諾向世界和平邁進。

在日本也有專以紙芝居故事腳本創作維生的作家，如堀尾青史（1914-1991），其一生創作紙芝居故事兩百五十六本，被譽為「紙芝居的巨匠」。代表作如《耳朵上的頭巾》（改編自日本傳說故事，1969）、《鴨子國王》（1970）、《貓咪小白》（1983）、《小狐狸買手套》（改編自新美南吉〔1913-1943〕的童話，1994）、《橡實與山貓》（改編自宮澤賢治〔1896-1933〕的童話，1996）等[5]。臺灣在日治時期也曾引

[5] 此處堀尾青史作品括號內標誌的年份，是童心社印刷出版圖卡的年份。

進紙芝居，根據大澤貞吉（1886-?）在《紙芝居的指導手冊》中所述，由於紙芝居語言可以傳遞思想、陶冶情感，約莫始於昭和10年（1935）左右，臺南的末廣公學校開始使用紙芝居實行國語教育（大澤貞吉，1942: 14-17）。1941年皇民化運動實施，紙芝居成了「皇民鍊成」的戰鬥工具，同年臺灣紙芝居協會成立，統籌各地組織，推廣「國策紙芝居」。

1945年後，紙芝居在臺灣消失了很長一段時間。1983至1984年間，新民幼教圖書公司從日本童心社引進，悄悄出版了中文的紙芝居，分為「生活習慣與健康」、「動物生態與自然現象」、「小小生物的世界」三類主題，以「兒童圖畫劇場」為名義，共出版十七輯的紙芝居圖卡，在一些幼稚園內流通。陳晉卿訪問當時牽線引入紙芝居的私立蒙特梭利理想園幼兒園創辦人吳玥玢後，把臺灣斷裂的紙芝居歷史接續起來，他認為：「八零年代，是臺灣經濟起飛的年代，當時的經濟、社會環境應該都較日治時期優沃穩定。紙芝居，曾以『兒童圖畫劇場』、『幼稚園教學教材』的姿態再現，但很遺憾仍無法普及推廣，很快地又被遺忘在歷史的角落。」（陳晉卿, 2018: 20）不過陳晉卿對於「兒童圖畫劇場」結束後，紙芝居又如何在臺灣振興並未詳述，一下子跳到他2010年成立的紙芝居兒童劇團全臺灣巡演的過程，明顯忽略其他對紙芝居推廣影響的人事。

位於雲林縣虎尾鎮的雲林故事館，這棟古樸優雅的日式建築，約於大正9至12年（1920-1923）興建，原是日治時期虎尾郡守的官邸，2007年修復，活化再利用，並委由雲林故事人協會進駐經營。成立於2005年的雲林故事人協會，創辦人唐麗芳，1990年代末期隨著美國籍的先生回到故鄉雲林，企圖用在地人的情感和故事，編織起在地人的夢想和幸福。故事是一座連接的橋樑，而紙芝居則是一個行腳說故事的媒介。在雲林故事館外，一輛骨董級的腳踏車載著紙芝居木箱，這裡就是紙芝居在臺灣再生的重要基地之一（**圖11**）。

2000年以後，衰落已久的紙芝居在臺灣重振，透過臺東大學兒童文學研究所、雲林故事人協會、花栗鼠繪本館、紙芝居兒童劇團、海峽兩岸兒童文學研究會、汐止動態閱讀協會、林鍾隆兒童文學推廣工作室、高雄

圖11　雲林故事館前的腳踏車紙芝居。（圖片提供／謝鴻文）

紙芝居創藝劇團等，加上有日文科系的教育機構亦開始重視，如2010年3月27日有南臺科技大學舉辦「第一屆全國日語看圖說故事比賽」紙芝居活動，吸引來自全臺灣十八所大專校院二十四支隊伍參與。還有從日本大阪來的紙芝居藝人鈴木常勝，曾在中國學習過中文，自1995年開始，幾乎每年都來臺灣交流，蘭嶼、臺東、雲林、臺南、屏東等地小學、社區都有他的演出足跡；2018年11月，同樣來自大阪的吹田紙芝居屋（紙芝居屋のガンチャン）的岩橋範季，也到過臺南演出。以及臺灣資深兒童文學作家曹俊彥等人，這些民間組織或個人在臺灣重新撒下紙芝居的種子，加上《紙戲人》被翻譯成中文在臺灣上市，各界共同努力找回這個傳統老玩意來說演故事，紙芝居的魅力得以復甦。

§祕密花園尋花指南§

一、兒童戲劇可分成兩大範疇：一是讓兒童參與的戲劇教育活動，二是給
　　兒童觀賞的戲劇表演，兩者之間差別為何？

二、請闡釋各種讓兒童參與的戲劇教育活動的重要精神。

三、就各類型給兒童觀賞的戲劇表演，舉例分析創作表現的方法與技巧。

Chapter 6

兒童戲劇的美學特徵

一、立基於美學的觀察

二、詩性直觀的想像

三、遊戲精神的實踐

四、教育涵養的期盼

　　兒童戲劇之所以不同於成人戲劇,考慮觀眾需求的「預設立場」,固然制約了兒童戲劇創作的某些表現形式與內容,比方大膽直接的性愛裸露,或髒話連篇,乃至暴力鬥毆,打殺見血,在成人實驗劇場裡可能司空見慣,在兒童戲劇中則是不可能出現的。於是,我們可進一步追問:究竟成人戲劇和兒童戲劇還有何不同?這就要從兒童戲劇的美學特徵來辨別了。

一、立基於美學的觀察

　　唐山德(Dabney Townsend)解釋「美感」(aesthetic)一詞,認為專有的意義不僅指某些特殊的感受而已,還包括藝術與我們之間的一切關係。更寬廣的意義,泛指我們由藝術和藝術般的自然景色(nature in art-like appearances)所激發出的經驗裡所內蘊的一切概念和情感(Townsend, 2008: 3)。自德國哲學家鮑姆加登(Alexander Gottlieb Baumgarten, 1706-1757)1735年的博士論文《對於詩的一些哲學沉思》(拉丁文: *Meditationes philosophicae de nonnullis ad poema pertinentibus*)發表以來,他首次提出的「美學」(Aesthetics),有別於理性的探討,以直觀、感受、情緒等感性材料為研究對象,使美學從哲學中獨立分出。美學雖然聚焦感性的探討,但美學一樣講究邏輯證據驗證,唐山德就表示:「美學必須基於觀察,其觀察對象包括:藝術、藝術激發出的感受和觀念,以及藝術詮釋之內容和種類。由此觀之,美學不但仰賴藝術史提供的事實,也要瞭解人類的知覺作用和感知方式,同時還必須關注人們談論藝術以及對藝術產生反應時所使用的語言。總之,美學的研究必然要參照實例。」(Townsend, 2008: 7)兒童戲劇的美學研究實例,除了戲劇文本,還包括瞭解接受者兒童的特性,因為兒童對事物的認知感受方式迥異於成人,艾利森‧高普妮克(Alison Gopnik)斷定兒童與成人本質上是兩種不同的智人(Homo sapiens),心智、大腦與意識型態雖然同等複雜,卻是非常不同的兩套系統,以符合不同的演化功能(高普妮克, 2010: 25)。本書要

先從認識兒童開始，再進入兒童戲劇的探討，立意在此。

標誌兒童戲劇與成人戲劇不同且需要獨立的原因，除了外緣的觀眾屬性不同，內緣的戲劇創作形式與內容又有什麼特徵差異呢？王友輝曾提出兒童戲劇具三大特質：教育性、娛樂性及幻想性。就教育性而言，王友輝說：「這裡所謂的教育性，絕不是耳提面命式的說教，或是僵硬的道德標準模式，更不該只限於教忠教孝這類概念式的口號而已，應該是表達出人類關懷情感認知的深遠意涵，幫助孩子們面對成長過程中所遭受的壓力，以及完成他們的人格發展。」（王友輝，1988: 92）教育意圖在兒童戲劇中發酵，應該寬泛界定不僅僅是要傳授某種道德或知識智能，我們更不能忘記兒童戲劇作為藝術，也承擔著「美感教育」（aesthetic education）的責任。

2015年臺灣教育部開始推動「教育部美感教育中長程計畫──第一期五年計畫（103年－107年）」，計畫推動「美感教育」，把過去教育長期漠視的美育找回來，配合著新的課程綱要，新的教育思維，期待能讓兒童美感素養深化提升，對文化國力內涵提升才有希望。赫伯特・里德（Herbert Read）《透過藝術的教育》（*Education Through Art*）主張「藝術應為教育的基礎」，他認為教育的目的應該是在發展獨特性，同時發展個體的社會意識和相互性（里德，2007: 84）。里德如此重視藝術教育，因為他在兒童身上看見的特點，指向詩性直觀，富幻想力。他們生動奇妙的想像，若有適切的引導，將可化成上乘的創造力。金雅和鄭玉明《美育與當代兒童發展》從兒童發展的整個過程來看，高度肯定兒童的認知發展可以看作是人的感性思維不斷理性化的過程，即兒童發展的早期，其思維特性偏向於藝術性、審美性的，這決定了美育在兒童認知發展中的突出地位（金雅、鄭玉明，2017: 38）。

愛德蒙・惠特曼（Edmund Burke Feldman）《藝術教育的本質》（*Philosophy of Art Education*）亦觀察到兒童的行為，其規範常是從藝術（這裡說的是各類視覺形象）而來，而且這學習常呈現於他們的「實際行動」中（惠特曼，2000: 143）。對藝術家而言，也許他可以說自己的作

品與道德無關,純粹藝術即藝術(art-as-art),但在惠特曼眼中,這種說法忽視了藝術作品既是意義的媒介又是形式的構造的事實。在真實世界裡,藝術與道德有密切關係,他認為形式和意義發生在「同一組包裝」(same package)內(2000: 144)。不過道德認知還只是藝術教育的一個面向,惠特曼說:

> 兒童藝術中建構世界的現象與社會變革的決定因素有重要關聯:生物學上的進步、技術轉換、與文化認可。縱使有自然與傳統的限制,人們仍可改變生活的狀態,兒童更替的世界觀也是類似因素的結果。這表示一個人的政治意識根基於藝術。換句話說,如果沒有藝術的基礎也就是創造與改變的個人經驗,那就無從建立民主政治的意識(2000: 28)。

藝術具有改善社會的力量,正是忽視藝術的社會未感受的價值面向。

援引這些論述,旨在於思索藝術的作用,同時反思兒童好動,專注力有限,但充滿好奇心,熱中探索於無限,喜愛自然萬物,相信天地萬物有靈,心靈多情易感,柔軟具包容力。是故,藝術教育和美學啟發的感官經驗,就可以與道德教育相互融通,薰陶人性品格之純良端正,讓和諧的美產生於生活中,更安住於生命中。至此,所謂美感教育的內涵已經擴充了,不單是等於藝術教育,更是一種從自我為開端,建立與他人、與自然都能平和相處;是面對「天地有大美而不言」的謙遜與自然無為;是懂得適應解決現實外在種種的意外波瀾,同理關照的關係培養,是全人教育的實踐。

陳晞如就王友輝等前人看法,再闡發兒童戲劇的特徵有兒童性、戲劇性、教育性、遊戲性(陳晞如,2015: 12-24)。然而這四點中,戲劇性是不分成人或兒童戲劇的基本元素,包含在行動之中所現,毋須再將戲劇性標舉出來成為兒童戲劇特徵。「兒童」和「戲劇」結合成一種藝術類型,在這個骨架中,它的內在精神與血肉,我們應該藉著直探戲劇本質表

現以理清思路。關於王友輝說的娛樂性和陳晞如說的遊戲性，本書第三章已有論述，皆肯定這是兒童戲劇非常鮮明的特質，所有的兒童文學、兒童戲劇，都是從這一原點發展起來的，是遊戲精神的發揮，蘊藉兒童的詩性直觀，而兒童的詩性直觀則推動著創造力的運作。

再看方先義的《兒童戲劇》提出兒童戲劇的四個藝術特徵是：富於童趣的劇情、單純的戲劇衝突、動作化和韻文化的語言、簡單緊湊的情節結構（2018: 10-13）。這裡談的都是兒童觀眾的心理需要，是從劇本的角度切入探究，但光是這四點仍有缺憾。在劇場裡看見的幻想被創造出來，有時是劇本無法寫出來，必須依靠導演、演員與其他舞臺技術配合才能實現，這便是我們前面說的結構要素。換言之，思考兒童戲劇的特徵，不能只看劇本文本特徵，更要比對轉化到劇場演出的戲劇文本特徵才行。

所以鈕心慈提出當代兒童戲劇的特性：鮮明而富有動感的直觀、可視，帶有遊戲感的參與和交流，豐富多彩的知識與文化，立足於根本的教育、陶冶，富有性格及行動性的童趣、趣味（鈕心慈, 1993: 12-18）。這裡涉及到劇場演出的戲劇文本特徵，以「鮮明而富有動感的直觀、可視」為著眼點。鈕心慈看出，在成人戲劇中，一段富有哲理意義的臺詞，一個充滿抒情情調的場面，甚至一瞬會飽含內在激情的舞臺停頓，往往因它深刻地揭示了人物的內心矛盾而富有劇場魅力，但兒童觀眾可能完全不接受這種直觀的「生活圖景的再現」，他們要求的「直觀可感」應是美化的、誇張的、鮮明的、富有動感的（1993: 13）。

兒童作為接受者，在劇場裡具有一種獨特的矛盾心理，一方面可以沉入舞臺上情節與景觀製造的幻覺想像，全然信以為真；另一方面，又常常是抽離的，可以在看戲中直言舞臺上哪段故事情節不合理，哪個角色造型奇怪不合理，可以發現祕密般的揭穿誰是男扮女裝，誰身上造型或行動有破綻，他們彷彿是安徒生童話《國王的新衣》裡那個揭露國王赤裸真相的孩子，也儼然似劇評的姿態。這就是兒童與成人認知感受迥異的有趣之處。

統整前述幾位研究者的觀點後，本書最後提擧出三點兒童戲劇特徵：詩性直觀的想像、遊戲精神的實踐、教育涵養的期盼，分述如下。

二、詩性直觀的想像

自維柯（Giovanni Battista Vico, 1668-1744）《新科學》（*The New Science*）一書提出「詩性智慧」（poetic wisdom），言此為人類社會文明起源與發展重要關鍵。維柯歸納人類社會的起源與發展為神話、英雄與人三個時代，每個時代均有其要務。「詩性智慧」反映人類原始的生命力，是心靈的語言，是奉行宗教力量的天神意旨實踐開展的能力。在維柯看來，原始的諸異教民族，由於一種本性上的必然，都是使用詩性文字（poetic characters）來說話的詩人（維柯, 1997: 28）。吳靖國對「詩性智慧」的概念有頗明晰的探究：

1. 「最初的人就如同是人類的孩童一般」：以孩童表示人類最初的自然本性。這種原始特質包括好奇、想像、畏懼、揣測、誇大、迷信等，這也是詩性的要素。
2. 「凡是最初的民族都是詩人」、「在世界的孩童時期，人們依其本就是崇高的詩人」：將人類歷史的發展用孩童來稱謂，最早的民族就是具有孩童般詩性特質的人，具有豐富的想像能力、事物的模仿能力、強盛的記憶能力，是人類發展的內在動力。
3. 詩性的本質是以「慾望」為核心的表現，這種本質蘊含強大無比的動能，同時擁有建設性以及破壞性。
4. 「好奇心是人天生的特質，它是無知的女兒和知識的母親。」由於最初的人們還未發展出抽象的思考能力，對於各種事物發生的原因感到無知，這就是詩性特質產生的基礎；換言之，詩性特質產生是有條件的，它起源於「無知」，這種「無知」也是人類知識與各種制度發展的起源（吳靖國, 2004: 35-36）。

原始人們的「詩性智慧」是理解世界的根本方式，它不是依靠理性邏輯思維的，而是倚賴感性的形象思維去感受與想像。維柯也提出，形

象思維形成的「詩性智慧」有兩大規律：一是以己度物，即運用若干使世界人格化的方法，使那些原本沒有生命的事物，具有感覺，此乃隱喻的詩性創造方式，即把自己變成衡量萬事萬物的尺度；另一則為以物度物的類比法，即將個別事物的形象，透過想像的類比方法，將事物抽象化。維柯再強調：「Poetic是來自於Poesies，Poetic『詩人』是用希臘文的意義，就是製作者或創造者。擅長於製作某種東西當然在某種意義上就是知道怎麼製作它，而且『知道怎麼辦』（the know-how）當然就是一種知識或智慧。」（維柯, 1997: 44）「知道怎麼辦」便是創造發明的動力，詩（poiein）在希臘文既然有創造的意思，故「詩性智慧」就是「創造的智慧」。以神話故事為例，維柯極度讚揚它們是崇高的，就是因為都是憑生動強烈的想像力創造出來的。朱光潛從維柯觀點也看出原始人像兒童還不會抽象的思維時，他們認識世界只憑感覺的形象思維，而形象思維有一基本規律就是以己度物的隱喻（metaphor），「其原因在於原始人類心智的不明確性，每逢落到無知裡，人就把自己看成衡量一切的尺度」，即中國儒家所說的「能近取譬」，例如不知磁石吸鐵而說磁石愛鐵，就是憑人與人相親相愛這樣切身經驗（朱光潛, 2009: 32-33）。

我們常言兒童是天生的詩人，即兒童身上仍具有原始人們的思維特徵，本性就是詩性的，擁有「詩性智慧」、「創造的智慧」。在臺灣兒童文學史上流傳一首頗經典的兒童詩：

這皮球不圓嘛！
也可以滾吧。
啊！
破了！哈哈！太陽
流出來了。（胡安妮, 1978: 13）

這首童詩發表時作者胡安妮才就讀小學二年級，淺白的童語，卻捕捉到情緒戲劇化的轉折，先是質疑、幻想到驚奇，把日出過程想像成一顆

蛋，尤其最後用蛋白流出替代天亮，意象清朗不俗，天真童趣使自然景象表現出爛漫光彩。這樣純粹不造作，天真童趣不凡的想像力與創作，沒幾個成人可以寫得出。維柯《新科學》的「詩性智慧」說，本來不是針對兒童而闡發，卻因為他所言及的特徵幾乎都能印證於兒童身上，幫助我們開出一條通往兒童心靈之祕的渠道。

　　必須一再強調，兒童戲劇的創作之前，對此兒童特質有所觀察瞭解，自能創造出激發兒童想像的形象思維。試舉臺灣兩個同樣改編自安徒生童話《雪后》的兒童劇為例：九歌兒童劇團的《雪后與魔鏡》（2005）舞臺上大量運用綢布為道具布景，摺成三角狀的白布在青色燈光投射下是青山，攤平後打上藍光幻化成海，再轉成冷冽白光，就是雪地了，可以讓戲中主人翁滑雪，再下一瞬間，又能變成雪后的身體象徵。無獨有偶工作室劇團的《雪王子》（2016）（**圖12**）這齣戲中的雪怪，並非完整具體的一個形象，而是以幾片平面幾何圖形，有時可以拼組出一張臉的樣子，又能隨時變形出各種樣貌，在抽象和具象之間遊移變換，視覺圖像讓人聯想到雪不會永遠是同一形狀的固體，而是會隨時間、氣溫、空間變形。兩齣戲使用的物件無著不定，依著想像力變體，正如兒童在玩遊

圖12　無獨有偶工作室劇團《雪王子》。
（圖片提供／無獨有偶工作室劇團）

戲創造的感覺。

　　再從「詩性智慧」的運作，通往貝內德托‧克羅齊（Benedetto Croce, 1866-1952）的《美學原理》（*Aesthetics as Science of Expression and General Linguistic*）似乎更容易理解。克羅齊開宗明義表示：「知識有兩種形式：不是直覺的，就是邏輯的；不是從想像得來的，就是從理智得來的；不是關於個體的，就是關於共相的；不是關於諸個別事物的，就是關於它們中間關係的；總之，知識所產生的不是意象，就是概念。」（克羅齊, 2007: 6）克羅齊認為直覺的知識可以獨立於理性的知識而存在，直覺是心靈賦予無形式的質料、物質、印象以形式，是心靈表現的活動，再歸結重要的核心理念：「直覺是表現」。

　　而藝術的表現是一種特別的直覺，「表現及心靈的活動這個看法還有一個附帶的結論，就是藝術作品的不可分性。每個表現品都是一個整一的表現品。心靈的活動就是融化雜多印象於一個有機整體的那種作用」（克羅齊, 2007: 31）。所有的表現都從印象為起點，不管經過身體什麼器官去感覺認識，最後被心靈賦予一個完整形式的活動就是藝術。從克羅齊的觀念視角回頭看兒童，就是習慣以直覺的形式認識物件，再完成藝術作品的創造活動。兒童的直覺，蘊含非常豐富的想像力，奇妙的是鑿之不盡，可以隨時緣起緣滅，又能立即緣生，這就是「詩性智慧」的作用，是兒童發展的內在力量，「這種力量促使藝術成為兒童指定的特定的需要、特定的目標前行方向；再次是指在兒童精神創造過程中，這種詩性的釋放是自由的，這種創造性是從兒童靈魂的深處指向無數可能的時限和可能的選擇，並且這種詩意通過詩性直覺、詩性經驗、詩性意義表現出來」（沈琪芳、應素玲, 2009: 15）。

　　魯道夫‧阿恩海姆（Rudolf Arnheim, 1904-2007）一樣認同人的心靈依賴直覺和理智這兩個方面去獲得知識，但由於人類對理智的教育訓練重視與熟悉，對直覺的瞭解反而有限，甚至是誤解輕蔑。阿恩海姆認同柏拉圖把直覺視為人類智慧的最高層次，再通過胡賽爾（Edmund Husserl, 1859-1938）、維柯、克羅齊等哲學家、美學家的見解，輔以心理學的判

斷後得出：直覺可以適當的定義為知覺的一種特殊性質，即其直接領悟發生於某個「場」或者「格式塔」（Gestalt，又譯「完形」）情境中的相互作用之後果的能力（阿恩海姆, 1992: 19）。和維柯一樣，阿恩海姆也承認直覺的力量：

> 在每一個人的成長過程中，對於環境的知識和在環境中的定向，是隨著對為知覺所給與的東西之直覺地利用開始的。在生命開始之時情形正是如此，而在對由感覺所提供的事實之理解而引發出的每一認識活動中，它又不斷重複自身。……一個獵人眼中的世界不同於植物學家或詩人眼中的世界。各種認識的和意向的決定力量的加入，由我們稱之為直覺的這種精神能力鑄造成一個統一的知覺意象。因此直覺是一切的基礎；因此它應受到最高的尊敬（1992: 24）。

這個能力指引著人對感性活動的認識，這裡所指的感性活動也不僅是藝術創作的審美，對所有事物現象的活動，兒童也都習慣用直覺進行觀察體驗。

從這段話中，再舉聖-修伯里《小王子》佐證，為何飛行員小時候畫的蟒蛇吞象圖，在大人眼中只是一頂帽子？可是，在小王子的眼中，卻看出它的恐怖，對那頭大象心生悲憐。很明顯的，大人靠理智認知所見的表象，但兒童則靠直覺，去組織、協調個別事物內在的構造與外在的形體，在兒童的精神層次中因為有想像力的奔放運作，其所見就不是邏輯理智可固定陳述了。我把詩性與直觀綰結在一起，讓兒童精神內在的想像力與創造力豎立起的指標，指引我們不迷路，直直地前往兒童戲劇的祕密花園。

三、遊戲精神的實踐

本書已討論過兒童／遊戲／戲劇之間的聯繫，再來看漢斯-格奧爾格·伽達默爾（Hans-Georg Gadamer, 1900-2002）的詮釋：「遊戲概念的

引進，其最根本的一點恰恰是為了指出，任何觀看遊戲的人都是遊戲的共同參與者。這也應該適用於藝術表演，也就是說，這裡原則上不存在藝術的原作和這種原作的被經驗二者之間的割裂。」（伽達默爾，2018: 27）這樣的說法有助於我們進一步陳述，藝術經驗是人體驗認知美的重要基礎，而遊戲就是所有人類共通的基本功能，是生命精力過剩的表現：

　　不過，人的遊戲有自己的特殊之處，作為人的最固有標誌的理性可以確定自己的目的，並且有意識地去努力實現這種目的，人的遊戲可以包含理性而且又可以不具帶有目的理性的特徵。也就是說，這是人的遊戲的特性，這種遊戲在動作的表演中某種程度上可以說約束和調整著自己的表演活動，就好像帶有什麼目的似的（2018: 22）。

　　人類的遊戲表現為藝術創造，可宣洩精力，完成自我實踐，這是理性又合目的，說穿了，遊戲也是一種自我表現（圖13）。

圖13　兒童遊戲表現為藝術創造。（圖片提供／謝鴻文）

　　兒童的審美認知既然具有詩性直觀的想像特質，兒童總是本能自主地投入，因此也可以這樣說：「想像遊戲也是一種審美。兒童遊戲與文學審美無論從表現形態、內在結構，還是呈現方式、現實功能上，都具有著內在的契合性。從這個意義上說，兒童遊戲是文學之於兒童的物質依托、意向呈現；而文學則是兒童遊戲之餘審美的意識內化、生命復現。」（李學斌, 2011: 68）這條思考脈絡，也完全適用於兒童戲劇。然而，仍要提醒的是，快樂、玩耍、熱鬧，僅是遊戲精神一小部分的顯影表象；遊戲精神更重要關鍵的核心乃是擁有自由釋放的想像力，是因好奇而探索萬物的熱情，是展現超越舊形式的創造力和情感表達，按馬斯洛（Abraham Harold Maslow, 1908-1970）人類需求五層次理論（hierarchy of needs），遊戲精神是經過生理需求、安全需求、社會需求、尊重需求後，來到最高的自我實現需求實踐階段了。可以這樣說，創作行為就是一種自我表現與自我實現。創作兒童戲劇的成人，就生理現實已經遠離童年，但又可以在創作上再現童年想像，並以此和兒童接應，為兒童構築了一個可以任意馳騁幻想的故事世界，施作魔法般召喚愉悅感受；對創作者而言這趟走向自我實現的歷程，貫穿著似兒童的詩性直觀想像，創作之完成，理想上也打造了兒童觀眾創造力的礎石。

四、教育涵養的期盼

　　兒童戲劇確實承載教育涵養的目的，那是因為人們期盼著兒童進劇場接受的洗禮、啟蒙，不是只有單一看戲娛樂這個功能而已。馬修‧瑞森（Matthew Reason）表示：「當兒童走入劇場，我們可能希望或期望他們會得到娛樂，受教育照亮或受到啟發。」（Reason, 2010: 46）成人為兒童創作難免會將個人某種價值觀，甚至個人的意識型態融入。蒙特梭利殷殷叮囑成人對兒童的責任是：「兒童觀察事物非常熱情並被事物所吸引，尤其是成人的行為，其目的是瞭解和再造。那麼，從這個角度看，成人負有某種使命，即作為兒童行為的啟發者，成為一本打開的書，作為讓兒童能

夠閱讀他們自己活動的指南，學到他們正確行為所必須學習的東西。」
（蒙特梭利，2017: 122）成人之於兒童如一面鏡子，成人的行為時時刻刻
會被兒童所模仿相映；兒童戲劇創作也是一種行為，此行為底下無可避
免寄託著成人的教育觀點與意圖，只是有些戲明顯直露，有些戲隱性歛
藏，後者欣賞接受時必須多一點思考和想像。兒童戲劇具教育性，但不能
只偏重德育、智育，還有體育、群育和美育各部分。

　　既然談到美育，就得再看藝術的功能論述，普遍有兩大主張，一派
認為是人類模仿本能，一派認為是遊戲衝動。而戲劇這個傳播載體被創造
出來，還有一個不能忽視的功能，河竹登志夫如此表示：

> 　　在人類為模仿本能和遊戲衝動所支配的同時，用戲劇創造出
> 一個虛幻的世界，人們明知它是虛幻的但卻仍然遊樂期間，為的是
> 去領略另一個世界或更高一層的人生，從中得到人生的意義和喜悅
> 的實感體驗。從這意義上也可以說，戲劇是真實人生的投影。《哈
> 姆萊特》中「戲劇是反映真實的一面鏡子」這句話，應當說是一句
> 至理名言。還有，在拉丁語裡有「世界即劇場」，在中國，有「乾
> 坤一戲場」這樣的話，這不僅含有人生就是戲劇的意思，而且也可
> 以理解為劇場是人生真實存在的場所（河竹登志夫，2018: 25-26）。

　　既然戲劇是真實人生的投影，引領兒童走進劇場，無非是為了拓展
體驗人生真實的再現，和舞臺上演出的一切人事物共感，時時反思真實人
生的遭遇，和劇中人物一樣，遇到問題就解決問題；也可以學習和劇中人
物一樣，正直善良，扶弱除惡，在經歷過諸多危機考驗後，身心得到啟蒙
成長，養成智慧，將來以能力和智慧貢獻於人類。參與欣賞兒童戲劇因此
不只是看到一個作品，更看見人與人、與世界的互動，而所有的互動都為
了促使我們覺察看清事物的本質，反省問題和做出對的抉擇行動。

　　黃武雄認為讓兒童的心靈從知識中解放，順應自然認知去發展，兒
童天性自由心無偏見，與人類與萬物的愛結合，再與人的創造工作相互

關聯，最後提升到道德層次。他反對哲學家康德（Immanuel Kant, 1724-1804）實踐理性（practical reason）把道德當作先驗的說法。他主張人的道德不是來自至善的上帝，也不是來自哲學家如康德所主張的屬於先驗的實踐理性，而是來自人與世界的互動。人類歷史中新舊道德不斷的更迭，正說明了是這樣的互動在建立起人的道德。但人與世界的互動，不只包含人的參與，更需要有世界的回饋與人的反省（黃武雄，1994: 149）。黃武雄奠基於人本主義思想，從人的個體需求來理解兒童，依此進一步思考兒童戲劇對兒童的意義。彼得‧布魯修斯（Peter Brosius）為兒童戲劇存在的價值做了很好的註腳說：「我們創造劇場，以便年輕觀眾意識到他們的想像力具有巨大的力量，如果他們擁抱那力量，他們可以改變世界。」（Brosius, 2001: 75）

兒童戲劇所演示的世界與故事，應該激發觀眾的批判思維，令觀眾能質疑和思考，決定行動與方法之對錯，即使那齣戲演出的是非寫實的童話故事。所有的童話角色原型和故事場景，其實仍是依附在真實人生而想像闡發的，例如安徒生的《醜小鴨》中長相與眾不同，因而受到欺凌的醜小鴨，一路追尋自我認同、肯定自我的蛻變歷程，放在現實生活裡，是眾多孩子都曾有過的際遇，是人生成長必然面對的一個關卡。

凡是兒童未曾經歷的世界，在想像沉浸的過程中，經驗拓展可以啟發兒童去感知認識，去思考劇中人物面臨的困境如何解決。其次，藝術作為一種情感表現的形式，是美感的形象，在審美中提供兒童的精神冶煉、淨化，指引健全人格與道德培育。惠特曼說道：「藝術與道德之間的關係廣泛被討論，在於我們仿傚我們所見的事物上。特別是兒童的行為，其模範常是從藝術（這裡說的是各類視覺形象）而來，而且這學習常呈現於他們的『實踐行動』中。」（惠特曼，2000: 143）從惠特曼論藝術與道德的密切關係，是站在強調藝術教育的立場去審視，因此對創作者而言就意味著責任，要讓藝術作品既是有意義的媒介，又是形式創意的構造，藝術即藝術（art-as-art）便無可能，所以惠特曼才做出鏗鏘有力的結論：「藝術教育具有認知面向，因為教學與藝術創作源於知識基礎；

藝術教育具有道德面向，因為教學與藝術創作源於倫理基礎。」（2000:
155）兒童戲劇同時要兼顧知識基礎和倫理基礎，因此背負著「寓教於
樂」的功能與價值，不同於成人戲劇可以完全為藝術而藝術。

再說美感教育，則是要由美感形象切入思考，杜松柏認為：

> 美感是合情感性的形象為主，但實際上滲透了生命力、活力
> 等，構成其形式美之後的內涵，有了這些內涵，才是真正的、完整
> 的美感。然而生命力、活力等的內涵是離開形象之外，而難以感覺
> 的，但仍依附在形象的動態、姿態、神態、韻味、風采等上，雖可
> 感覺，但難以言傳，藝術品的表現是否成功，即在形象、形式上，
> 能否有活力、生命力的神態等表現上，產生畢肖傳神的效果（杜松
> 柏, 2007: 94-95）。

兒童的審美感受，不論認知接受到什麼具體或抽象形象，都有曙曦
般瑰麗粲然的童心折射，也就是詩性直觀的想像，此藝術心理也決定了為
兒童創作的藝術重要的表現特質。然而要培養美感，非一蹴可就，蔡元培
在民國初年倡導「美育」，以美陶冶情操，育化人文精神，對藝術作品的
審美學習僅是美育的一部分。兒童戲劇之為藝術，以藝術溝通情感，也要
有引導兒童提升美感素養的用意與用心。一齣兒童劇的活力與生命力，能
被審美體驗時，這個作品的美感涵養就化入觀眾之心了。

把握詩性直觀的想像、遊戲精神的實踐，以及教育涵養的期盼這些
特徵，就能更靠近兒童，看見兒童的天性，從他們身上得到精神啟發，擁
有一把開啟兒童戲劇祕密花園的鑰匙。

§祕密花園尋花指南§

一、你認為美學是什麼？美感又是什麼？兒童戲劇反映出什麼美學特徵？

二、「詩性」是人的自然本性，也就是感受力與想像力，站在兒童的角度
來觀察一個兒童，看他對某件事的感受力和想像力與成人有何不同？

三、兒童戲劇的遊戲精神，需要具備哪些意涵？

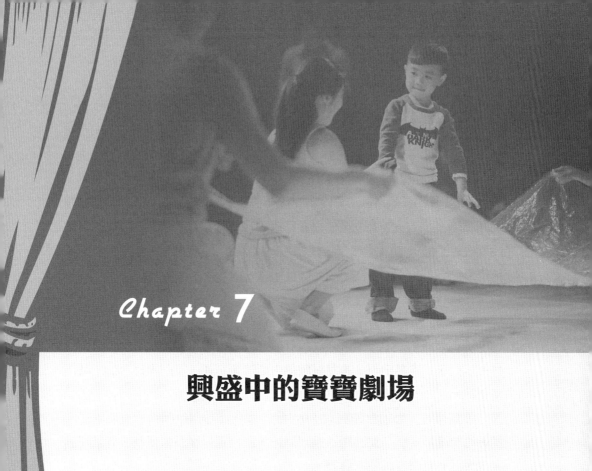

Chapter 7

興盛中的寶寶劇場

一、《兒童權利公約》的精神落實

二、寶寶劇場創作發展略述

三、寶寶劇場的美學特徵

針對0–3歲的寶寶而作的「寶寶劇場」，又叫「嬰幼兒劇場」。寶寶劇場的基模（schema）是1978年由克里斯・史派爾（Chris Speyer, 1904-1966）成立的戲劇裝備劇團（Theatre Kit）創立的「為幼兒製作之劇場」（Theatre for Early Years，簡稱TEY）之上發展起來的。史派爾起初是因為和妻子想陪同3歲的侄女去看兒童劇，但那樣的兒童劇對3歲孩子來說實在不適合，所以才引發為學齡前5歲以下幼兒作戲的念頭。戲劇裝備劇團的成員克萊兒・德隆（Claire de Loon）等人，1981年另組了油車劇團（Oily Cart Theatre Company）製作了一齣《爆炸的潘趣與茱迪》（*Exploding Punch & Judy*），之後每年維持至少一部為幼兒製作之劇場。將觀眾年齡更往下探的寶寶劇場，這個新的兒童戲劇家族成員則於1990年代正式定名出現，是兒童戲劇中極清新可愛，又鮮嫩嬌美的一朵蓓蕾初綻。

不知情者，恐怕會先質問：0–3歲的寶寶能看懂戲嗎？寶寶劇場是一種新的劇場形式嗎？要回應這幾個問題，我們還是從兒童權利、嬰幼兒發展等幾個面向來審視便有解答。

一、《兒童權利公約》的精神落實

亞洲兒童青少年藝術節及劇場聯盟（Asian Alliance of Festivals and Theatres for Young Audiences，簡稱ATYA）2019年的大會，於8月2日至4日在香港舉行。大會中的「焦點城市」報告特邀丹麥的彼得・曼舒（Peter Manscher）分享丹麥兒童戲劇發展狀況。曼舒曾任丹麥重要的兒童青少年藝術節「四月節」（Aprilfestival）國際活動統籌。令人印象深刻的是，曼舒一開始談如何發展兒童的藝術和兒童的需要時，便引用聯合國《兒童權利公約》第三十一條：「締約國確認兒童有權享有休息和閒暇，從事與兒童年齡相宜的遊戲和娛樂活動，以及自由參加文化生活和藝術活動。締約國應尊重並促進兒童充分參加文化和藝術生活的權利，並應鼓勵提供從事文化、藝術、娛樂和休閒活動的適當和均等的機會。」

　　曼舒提醒我們正視兒童的各種權利，而戲劇不僅是兒童遊戲的一種發展，更是兒童值得參與的藝術，可以由此打開視野大門（謝鴻文，2019）。曼舒分享四月節的經驗之餘，最後介紹了一齣改編自烏爾夫·尼爾森（Ulf Nilsson）圖畫書的兒童劇《再見，馬芬先生》（*Goodbye Mr Muffin*），生命將至尾聲的小豚鼠，安然面對死亡，珍惜懷想曾有的美好。單純的大提琴伴奏，簡約的小舞臺和偶戲，每一個抒情緩慢的細微動作和情感，都緊緊攫住觀者的心。

　　兒童戲劇的美好，從《再見，馬芬先生》這樣的例子來看，只要是尊重孩子權益，讓孩子真切感受生命的生老病死循環，產生探求意義的動力，都是發展兒童的藝術和兒童的需要不可妥協之必然。丹麥除了頗負盛名的四月節，還有創辦於1971年的丹麥國際兒童青少年戲劇節（Children's Theatre Festival in Denmark），是全世界規模最大的兒童青少年戲劇節之一，該藝術節近幾年更常見小而美的表演形式，也在節目分齡上更完善，面面俱到，針對0–3歲的寶寶劇場絕對是其重點。

　　正因為全世界兒童人權普遍提升，重視《兒童權利公約》裡主張的兒童有專屬藝術等需求，兒童戲劇遂能大量創作演出而蓬勃發展。但是當兒童戲劇發展至1990年代後，從歐洲的挪威、瑞典等國家開始，藝術與教育工作者們意識到竟然沒有針對0–3歲（也有主張到4歲）適合的戲劇表演，於是醞釀寶寶劇場出生，艾弗琳·戈登芬格（Evelyn Goldfinger）敘述源由：「1990年代在歐洲出現了寶寶劇場製作，如義大利的La Baracca、瑞典的Unga Klara、法國的Acta-Agnès Desfosses和英國的Polka等劇團，及小尺寸歐洲網絡（Small Size, a European Network）為嬰幼兒（0–6歲）表演藝術的傳播，『旨在促進覺察表演藝術對嬰幼兒的重要意義』。或可在國際戲劇節發現為嬰幼兒選入有『未來的願景，劇場的願景』（visions of future, visions of theater）的節目……。」（Goldfinger，2011: 295-299）2000年後寶寶劇場氣候已臻成熟，從北歐快速蔓延到世界其他地區，TEY的先驅油車劇團在2002年時也感受到此熱浪，製作了《跳跳豆》（*Jumpin's Beans*），首次將觀眾設定6個月至2歲，加入挑戰高難

度的無語言、多重感官互動體驗的寶寶劇場。

為寶寶劇場接生，可以說是西方文明進展到當代，對兒童主體認識更明細，也能給予兒童身心發展更多的尊重與呵護，提供他們適齡的多元藝術美感體驗。就像0–3歲嬰幼兒閱讀起步走活動（Bookstart）1992年從英國伯明罕發展起來，已經使全世界注意到，從嬰幼兒階段就讓大腦接收文字與圖像並行的刺激，對之後的閱讀理解能力與思想啟蒙可以發揮正面作用。幼兒閱讀也好，寶寶劇場也罷，其背後都有大腦神經科學、幼兒心理學等理論的支持，如高麗芷所言：「從出生到3歲，寶寶的腦每秒鐘產生700個神經連結。到了3歲，寶寶的腦容量已達成年人腦的90%。這是感覺統合、動作協調、智能認知、情緒心理等發展的關鍵時期，不容忽視。」（高麗芷，2018: 136）寶寶劇場把給嬰幼兒的大腦刺激，轉移到劇場裡，以動態的視覺形象，幫助寶寶感官知覺正面發展。

二、寶寶劇場創作發展略述

寶寶劇場鎖定的觀眾對象是非常年幼的0–3歲嬰幼兒，為他們創造提供「嬰幼兒沉浸式劇場體驗」（immersive theatre experience for babies）。既然是沉浸式劇場體驗，表示它打破一般劇場空間形式，觀眾和演員之間的界線同時消泯，允許觀眾直接參與影響情節發展，使觀眾的角色動能變強大，甚至足以改變演員詮釋故事的權力。換言之，在寶寶劇場裡，參與的嬰幼兒也是表演者，同樣成為被凝視的對象，他們被牽引投入演出的一舉一動，即使是爬行、發呆、大哭……，皆可算是構成寶寶劇場演出的一部分。

2007年歐洲的寶寶劇場創作者、研究學者跨國組成了一個名為「小尺寸」（Small Size）的組織，致力將歐洲寶寶劇場的研究和創作經驗連結成網絡傳播，每年並固定於1月擇一歐洲城市舉辦研討會。目前在歐盟支助下的創意歐洲（Creative Europe, 2014-2020）項目中，就有一個和小尺寸合作推展得如火如荼的子計畫：「小尺寸，給嬰幼兒的表演藝術」

（Small Size, Performing Arts for Early Years），該計畫有一個明確的重點：為0–6歲之間的兒童推動表演藝術的傳播，尤其是對於36個月以下的嬰幼兒而言，他們是「非現在之觀眾」（current non-audience），意即過去兒童戲劇把他們忽略了，可是未來可期。此計畫連結了歐洲的奧地利、比利時、丹麥、芬蘭、法國、德國、匈牙利、愛爾蘭、義大利、波蘭、羅馬尼亞、斯洛維尼亞、西班牙、瑞典和英國這十五個國家超過十多家兒童劇院和重視兒童藝術的文化中心，促進思想和人的流動性，提高對兒童文化公民權的認識，以及幫助與兒童互動的成年人的終生學習。特別照顧年幼觀眾的發展，因為堅信，即使是最小的孩子，也有權被視為是今天，而非等到明天的旁觀者，因為他們就是人，而不僅僅是未成熟的個體（Creative Europe, 2019）。有這樣的兒童觀支撐，是寶寶劇場能順利推展的利器。以下就試舉幾個國家重要的寶寶劇場劇團創作代表，從中可以瀏覽當前寶寶劇場創作發展的情形。

　　瑞典的多莉亞・桑蘭德（Dalija Acin Thelander）是北歐最早推動寶寶劇場的先行者之一，她自述為嬰幼兒創作的動機根本，在於相信嬰幼兒的感知等於成年人，值得在早期就接觸藝術。她的創作動力源於無限好奇心，透過和孩子一起展開探索，將孩子視為學習的夥伴，一起理解意義和體驗藝術的價值。桑蘭德還特別提及，她的編舞策略是基於現象學方法來感知視覺與運動之間的聯繫而設計的，每每會和藝術家創造一個裝置藝術般的特殊表演空間，激發觀眾在此安全而刺激的功能環境裡，和表演者的行動與可感的存在現象產生相互關係的生態環境（Dalija Acin Thelander, 2020）。2008年為《漫遊書》（The Book of Wandering）打造了一個純白色絲綢般柔軟球體的空間，隨著施力，布可彈性自由伸縮變化。演員和觀眾置身其中，可以玩場內一個個軟趴趴似軟骨頭的物體，可以把它們堆疊如山、如石——凡任何想像可完成之物皆可。明亮但不過度鮮豔刺眼的紅藍綠等顏色適巧在布上投射幻變，整個場域儼然像打開一本充滿奇幻想像的書，可以舒愜漫遊。在那之後，桑蘭德幾乎維持每年一部新作，2019年最新創作《月亮的第六夜》（Sixth Day of the Moon），瀰漫著濃濃的薩滿

（Shaman）儀式氣息：空間裝置著懸垂的彩色網子，演員頭戴印第安造型的羽飾，身上衣服顏色如彩虹斑斕。空間瞬間幻化如印第安人傳統文化裡相信的可以把美麗的夢導入夢鄉，把惡夢困在網中的捕夢網。演員經由吟唱、舞蹈，召喚動物能量，時而像雄偉老鷹，時而輕巧像蜂鳥；有時又是勇猛的美洲豹，有時是行動迅速的蛇，四種薩滿中的神獸一一現身，回歸原始薩滿靈性，與泛靈相遇，在滿月時刻，沐浴在月亮般柔和純潔的白光底下，象徵得到愛與淨化。

挪威「劇場之腳」（Teatre Fot）由莉絲・霍維克（Lise Hovik）於2004年成立，霍維克也是挪威女王莫德大學（Queen Maud University College）學前教育系教授，她的博士論文即是以2008年創作的寶寶劇場《紅鞋子》（*Red Shoes*）的製作為研究對象，《紅鞋子》有霍維克的童年自傳色彩，跨越認知的閾限，嘗試和寶寶在藝術中交流互動，她形容這樣的嘗試「變小」的步驟，改變以往創作的觀點，就像一個小小孩穿上一雙紅鞋子快樂的跳舞。2012年起至2017年創作的「鳥聲三部曲」（The Birdsong Trilogy）：《麻雀》（*Sparrow*），針對0–2歲；《夜鶯》（*Nightinggale*），針對3–5歲；《啄木鳥》（*Woodpecker*），針對6–9歲，按照不同年齡兒童的三部作品，既可獨立，也可合而觀之（Teater Fot官網）。《麻雀》以一隻麻雀在飛行旅途中孵出蛋開始，舞臺上褐色的毯子裝置彷若一個未成形的巢，還可轉化成為三個演員扮演的小麻雀身體和翅膀。現場的大提琴等樂器伴奏，推進著演出情節和情感的高潮起伏，長出羽毛的小麻雀，飛翔時脫落的羽毛，觀眾可以變成風，一起吹著羽毛飄升飄落。2019年最新完成的創作《紙動物》（*Paper Animalium*），演員穿著拼接起來巨大的紙衣服，運用舞蹈即興的身體，把自己模擬成各種動物。

愛爾蘭的「重玩劇團」（Replay Theatre Company），成立於1988年，創作涉及兒童與青少年，更致力為極重度且多重學習困難（profound and multiple learning disabilities，簡稱PMLD）的兒童與青少年進行藝術療癒相關課程與創作體驗。寶寶劇場代表作品有《兒語》（*Babble*,

2013）、《寶寶‧爸爸》（*Baby Daddy*, 2019）等。《兒語》在一個藍色球狀的帳篷裡演出，內部以柔和的藍光照亮，那裡頭空白無一物的單純，只剩下聲音和身體表演。「Babble」原來詞義就是嬰幼兒牙牙學語，這個狀態中，語言符號的意涵還沒被認知，但聲音可以被掌握模仿。製造這個無干擾的空間，導演安娜‧紐維爾（Anna Newell）認為可以引起嬰幼兒得到特別的刺激（Schulman, 2016）。從空無中，到有一條卡通造型的魚投影在帳篷周圍，演員吹著魚時，海洋的幻覺便形成。演出最後，帳篷圓頂又幻變像一個閃爍的星系燦亮，向著光，一隻隻魚飛高飛遠。

重玩劇團還有一創舉，於2015年9月27日在貝爾法斯特市（Belfast）創辦了一個英國第一個專給寶寶參與藝術活動的「寶寶日」（Baby Day）。寶寶日的信念就是希望（hope），是寄託著愛送給嬰幼兒的禮物，讓他們感受藝術的重要性。這個藝術節日把整座城市街頭、公園等空間皆改造成藝術體驗場域，超過八十個活動，吸引超過一萬五千人次闔家參與，形塑了城市獨特的文化環境，讓藝術與嬰幼兒的歡笑聲把城市妝點得更溫馨美麗。愛爾蘭西海岸的戈爾韋（Galway）還有一個重要的巴博羅國際兒童藝術節（Baboró International Arts Festival for Children），「Baboró」這個字源於一首傳統的愛爾蘭歌曲〈Im Bim Baboró〉，創辦於1996年10月，此藝術節以創意藝術的經驗來激發兒童與世界互動為使命，近幾年藝術節中也多見寶寶劇場演出。

澳洲的多語劇團（Polyglot Theater）1978年成立，是一間致力兒童與青少年劇場發展的公司，和社區與學校緊密連結，經常主辦工作坊、演出等活動，引領探索創意及和公眾對話的藝術實踐。他們的工作主張賦予孩子掌控權，相信藝術可以改變兒童的生活，激發想像力和抱負，提供安心的生活環境。劇團名稱「多語言」反映了澳洲現在的多元族群移民融合情形，也成為他們藝術創作與推廣的精神核心，願景就是讓全世界各種族各語言各年齡層的孩子都變強大，能在藝術、社會和文化上尋找未來，所以創作的理念經常扣著全球重大的議題去引發孩子思考（Polyglot Theater官網）。代表作品如《天空有多高》（*How High the Sky*, 2012），演出空間

鋪上柔軟的白布，所有大人和嬰幼兒都坐在地板上，一個個彷彿象徵星球的白色氦氣球，以及懸垂的紙帶，透過聲音和燈光投影，引發想像，並激起嬰幼兒自然想觸摸的慾望，當小手一伸，似乎就在試探天空有多高。《拾光器》（*Light Pickers*, 2018）溫柔地邀請嬰幼兒隨大人沿著光的路徑，進入一個黑暗的空間。但那裡沒有恐懼，奇形怪狀，抽象又可有機變化的物體，膠著各色螢光，反而像是在異星球和外星生物奇妙相遇，觀眾可以自在的接觸它們，跟它們歡樂遊戲，沉浸在光與聲音移動的驚喜中。多語劇團另有一個著名的戶外創作實驗計畫《我們建造的城市》（*We Built This City*, 2014），讓成千上萬個紙箱占據一個廣闊的開放式公共空間，所有的孩子和藝術家一起利用紙箱建造想像中的城市，如同把玩積木的樂趣放大，在任一個城市的實踐呈現樣貌都不同，背後也隱喻著不同國家兒童的文化思維、美感教育品質，以及公民參與改造公共空間行動的思考。

晚於歐美兒童戲劇界，近幾年亞洲的寶寶劇場也在急起直追。韓國與日本的發展領先，成熟度也高。1965年成立的國際兒童與青少年戲劇聯盟（International Association of Theatre for Children and Young People，簡稱ASSITEJ），全球現有超過一百多個國家中心和地區加入。日本是亞洲最早加入此聯盟的國家中心之一，與國際接軌領先在前。每年夏天舉行的沖繩國際兒童青少年戲劇節（International Theater Festival OKINAWA for Young Audiences，簡稱ricca ricca * festa），以及在東京舉行的國際兒童和青少年戲劇節（International TYA Festival Japan），最近幾屆有計畫的大量引進歐美的寶寶劇場演出觀摩取經，對日本本土也造成影響。當前國際兒童和青少年戲劇節標舉「包容的藝術」（Inclusive Arts）大旗，關照每個人，主張無論精神或身體有障礙，無論什麼性別、語言、種族的兒童和青少年，都能在藝術中實現夢想，得到文化平權。

由挪威藝術家克里斯蒂娜‧林格倫（Christina Lindgren）創立的寶寶歌劇（Babyopera），是專為0–3歲兒童創作表演的劇團，相信通過藝術可以使嬰幼兒的審美感官通過和平，安寧的共享時光，共享身體和精

神的力量。2018年曾與韓國進行了一次跨文化實驗交流的寶寶劇場創作
《*Mago*》，7月27日於韓國首爾首演。表演故事取材自韓國濟州島的薩
滿教創世神話中的女神Mago，相傳Mago女神是利用泥土、岩石，以及自
己的尿液和排泄物，在地球上創造了所有的地質構造。創造神話示現先
民理解世界奧祕的一種思維，象徵宇宙生成許多未解的謎必須託此隱喻
（Babyopera官網）。每一個孩子的生命與成長，對孩子自身也許也是一
個謎，所以當他們呱呱墜地後，便會對世界產生強大好奇心。此表演有兩
位男演員與現場音樂伴奏，結合許多韓國傳統薩滿教的儀典歌舞，讚頌自
然，歌詠萬物，呈現出富有朝鮮文化特色的寶寶劇場。位於韓國首爾的
鐘路兒童藝術劇場（Jongno Children's Theater），是韓國第一個民間自資
創辦的兒童戲劇專屬劇場，2016年開幕以來，在藝術總監金淑姬的帶領
下，亦引入諸多國外或自製寶寶劇場節目，允為當代韓國兒童戲劇發展重
鎮。

　　臺灣目前寶寶劇場尚處於開發摸索狀態，2012年由不想睡遊戲社的
作品《點點子》（2012）揭開序幕，接續有兩兩製造聚團《我們需要一朵
花》（2016）、人尹合作社《馬麻，為什麼房子在飛？》（2018）、山東
野表演坊《叮叮主義》（2018）等作品正在擘劃開出一片芬芳。其他華文
戲劇界，2015年由黃育德創辦的香港五感感知教育劇場，是香港首個寶寶
劇場，立基於嬰幼兒發展的感覺統合，以五感互動，形體探索及音樂多媒
體應用為方針，代表作品如《呼呼・呼》，任風與海洋的想像對話，觸動
心靈去跟隨漂流（**圖14**）。香港另有小不點創作、蛋糕姐姐親子寶寶劇
場也已實踐出一些亮眼成果。而老字號的明日藝術教育機構，由王添強創
立於1984年，是目前香港最資深的兒童劇團和兒童戲劇教育機構，從1987
年創作第一齣兒童音樂劇《朱古力大王》開始，已堅定地陪伴無數香港孩
子成長超過三十五週年。近年亦將目光觸及寶寶劇場，多次引介歐洲寶寶
劇場創作者至香港開設工作坊或講座，2020年初也有無語言的寶寶劇場
《怕怕很好玩》展現與西方潮流共進，以及永續經營的意志。澳門也有大
老鼠兒童戲劇團正在嘗試，期待臺、港、澳三地引擎可帶動中國，可以讓

圖14　香港五感感知教育劇場《呼呼‧呼》。
（圖片提供／香港五感感知教育劇場）

未來華文戲劇中的寶寶劇場更茁壯美麗。

　　兩兩製造聚團團長左涵潔，從一個舞者轉變成母親後，觸動了她為孩子創作，而且是挑戰臺灣還在摸索中的寶寶劇場（**圖15**），她反思自己的創作歷程，如何凝視身體與意識的轉變說：

　　　　從寶寶的生命歷程從黑暗中開始，從毫無預設的無重力狀態、從全然的自己出發，開啟了自我覺察與探索的旅程。藉著超音波的輔助，我們得以看見在肚子裡寶寶們的身體狀態：玩自己的手、抓自己的腳，仔細品味手腳並開始進行活動，儘管活動空間有限，仍舊能讓母親感受到寶寶對於活動的需要及喜好。誕生之後，寶寶迅速沒入了地心引力的限制，每一次的奮力抵抗，都是全力以赴的華麗戰爭，我們的習以為常，卻是寶寶們著迷不已的遊戲。

　　　　0–2歲是兒童肢體動作智能發展的基礎期，主要在於建立各領域及各系統的基本能力，並發展基礎情緒與生活作息功能，寶寶學習運用整個身體來表達想法和感覺，以及運用雙手靈巧地生產或改造事物，這項智能就是肢體動作智能。包括特殊的身體技巧，如平

圖15　兩兩製造聚團《我們需要一朵花》。（圖片提供／兩兩製造聚團）

衡、協調、敏捷、力量、彈性和速度，以及由觸覺所引起的能力，此項智能越強的孩子，主要能表現在學習時喜歡透過身體感覺來思考（左涵潔, 2017: 26）。

可以這樣說，就是愛的心意，看見與尊重寶寶的需要，所以為他們而創作。寶寶劇場說穿了，是嬌嫩純真可愛的寶寶，引領大人走上創作寶寶劇場道路的。

三、寶寶劇場的美學特徵

統籌主導貝爾法斯特市寶寶日創立的安娜‧紐維爾，常被問到給寶寶的創作他們記得住嗎？有什麼意義？回應這些問題，紐維爾說：

神經科學已經證明，生命的前三年不僅會影響我們的行為，它們實際上改變了我們大腦的形成方式。正如發展心理學家Suzanne Zeedyk博士所言：「有關兒童早期經歷的重要證據正從科學實驗室

中冒出來。」（Newell, 2015）

我們毋庸懷疑藝術是嬰幼兒發展的必需品，但也可以再進一步追究：給嬰幼兒看的戲劇看起來像什麼？真的可以稱為戲劇嗎？或只是更多玩遊戲呢？澳洲藝術家東尼·馬克（Tony Mack）的思辯詰問試著回到劇場與人的根本：「什麼是劇場（What is theatre?），什麼是人的存在（What is a human being?）。」（Weinert-Kendt, 2010: 43）這兩個問題的拋出，促使我們思索寶寶與劇場的關係，遊戲只是開端，還應該有更多劇場的元素加入。

寶寶劇場的創作具有獨特美學，兒童劇場的模式未必可完全複製套用，難度甚至比兒童劇場還高。依據於兒童發展的特質，皮亞傑把嬰兒出生後至18個月大稱為「感覺—動作時期」（sensori-motor period），因為嬰兒的語言能力還未完整形成，就會按照空間與時間的因果結構來組織認識外在客觀的現實世界，並仰賴感覺和動作（如伸手去取得東西，或咬在嘴巴裡）的支持，感覺—動作智慧的發展，再建立一套機制，使動作圖式改變和充實，刺激輸入的過濾或改變叫作同化（assimilation）；內在圖式的改變，以適應現實世界，叫作順應（accommodation）（皮亞傑, 1987: 3）。皮亞傑再從感覺—動作反應的情感方面觀察到：

> 最初以兒童自己的動作為中心的認識圖式，轉變成為一種工具，兒童憑藉這工具構成了一個客體的和「脫離自我中心」的宇宙；相似地，在同樣的感覺—動作水準上，情感從不能區分自我和物理環境或人類環境，向著構成群體交往或情緒交流發展，從而透過人與人間情感的交流能區分自我和別人，或是透過對事物的各種好奇心的驅使，能區分自我和外界事物（1987: 15）。

感覺—動作的發展是兒童重要的學習經驗，如果阻絕了兒童感覺—動作的刺激，有害於兒童大腦發展的健全。無論同化或順應，從感覺—動

作的直接反射，到累積成習慣，進而發展成實際的智慧動作之後，象徵兒童的發展準備走入下一階段的思維運作了。皮亞傑研究給予的啟示，使我們可以清楚看見0–3歲嬰幼兒的身心特徵，奠基於這層基本認識，才有可能思考如何為嬰幼兒創作寶寶劇場。

得力於大腦神經科學的發達，現在我們對嬰幼兒的大腦發展與學習有更多的認識瞭解，筆者曾撰文寫道：

　　寶寶劇場這種具有高度概念化形式的表演，創作之前必然要對嬰幼兒身心理發展有敏銳細膩的觀察與覺知，懂得嬰幼兒的真實需求，而不是滿足自我創作的慾望而已。我們從認知心理學的研究，或近年來腦神經科學的研究來看，如1990年代初已有如William J. Hudspeth & Karl H. Pribram "Stages of brain and cognitive maturation"，以及Rober W. Thactcher "Maturation of the human frontal lobes: Physiological evidence for staging"等學人的論文中，可見實驗證明出學齡前的幼兒是人類大腦發展最快速的第一個關鍵期。嬰兒出生後的6個月大腦發育就已經達到成人的一半重量了，比身體成長速度還要快，同時受生活經驗與教養學習之影響，腦神經功能也漸趨複雜連結。Diamond & Hopson則進一步研究出兒童在10歲以前腦部的成長發育，通常能達到成人大腦重量的九成。

　　大腦可分為灰質和白質，灰質屬於神經元細胞核所在地，也就是發號施令處；白質則是細胞伸展出去的軸突、突觸等神經部分。過去白質功能比較常被忽略，近年研究如菲爾茲（R. Douglas Fields）〈大腦白質有價值〉（《科學人》第74期，2008年4月號）一文指出：「白質的多寡因人而異，隨著心智經驗或功能障礙而有不同，而且隨著學習或彈琴等技藝練習，腦中的白質也會跟著改變。雖然灰質裡的神經元執行了心智與肢體活動，但白質的正常運作卻是人類掌握心智與社交技巧，以及老狗能否玩出新把戲的重要關鍵。」由此可見，白質的發展，有助於建構發展人的高心智與創

意能力（謝鴻文, 2017）。

　　寶寶接受藝術，就是為了強化白質發展。蘇・珍寧斯（Sue Jennings）根據神經科學、遊戲治療及童年依附學說，提出「神經—戲劇—遊戲」（Neuro-Dramatic-Play，簡稱NDP）理論。珍寧斯指出，嬰兒出生前後6個月，母親與嬰兒之間的感官、節奏、扮演遊戲的玩樂互動，能建立重要的情感連結，對於幼兒的腦部發展、安全感、同理心及人際關係的建立有舉足輕重的影響。珍寧斯更以劇場的概念指出，母親的子宮為胎兒創造了第一個圓形環繞的空間，孩子出生後，母親環抱的雙手所形成的圓，取代了子宮，成為新生兒安全依附感的另一個重要來源，這樣的圓型劇場稱為「身體劇場」（Theatre of Body），為嬰兒築起一道安全的邊界，阻絕了外在的危險和侵擾，而其中上演的模仿、肢體等發自內心的戲劇互動，提供了嬰兒無條件的正向關懷，傳遞充滿希望與信任的訊息（張麗玉、羅家玉, 2015: 60-62）。

　　珍寧斯的理論明確觀察嬰兒可從母親身體與互動行為中得到的發展意義，我們可以再舉一些例子來看：當嬰兒開始會爬行，母親拿著會發出聲音的玩具或樂器，絕對會吸引嬰兒的注意而爬行靠近，然後伸手去抓取玩具或樂器。又如母親的「身體劇場」，常常在裸抱嬰兒時，一邊輕輕搖晃，一邊念著：「搖啊搖，搖到外婆橋。」這時，母親的身體劇場正在上演著小船緩緩漂流的場面，懷中的嬰兒也正浸沐於靜美想像，認知到這樣的動作帶給他心理與生理的安適感，可以很快進入夢鄉。

　　羅伯特・索爾索（Robert L. Solso）探討藝術與認知、大腦、意識以及進化之間的牽繫指稱，研究現代大腦的進化正是為了理解藝術、思維與意識三者的本質相關性，因此做出一個結論：「我們之所以能夠識別出我們賴以生存和發展所需的藝術世界與技術世界的必要特質，完全要歸功於我們具有一個意識覺知的大腦。」（索爾索, 2017: 246）有意識覺知的大腦，使人的認知、情感、記憶力、想像力和創造力交互作用，遂也可以稱為「會審美的大腦」。如此運作之下，當我們將這種日常生活的「神經

一戲劇一遊戲」，搬到劇場進一步更精心琢磨創作，就能直抵寶寶劇場的核心理念了。就概念上而言，寶寶劇場旨在通過將肢體運動、舞蹈、音樂、視覺藝術和美術等跨領域元素交織在一起，往往不是一齣有完整敘事結構的戲劇。戲劇的成分著重在於利用身體行動，表現出虛擬想像，或與真實世界存在的萬物相遇，從中提供眼耳鼻舌身嗅覺的多種感官體驗，找到和宇宙現象的接應之道（**圖16**）。

圖16　嬰幼兒的大腦需要多感官體驗刺激。
（圖片提供／明日藝術教育機構）

　　每個嬰兒一出生，即擁有注意能力，這種心理現象，據研究指出，從產生方式來看，是一種定向反射。當新生兒處於覺醒狀態時，周圍環境中的強光、巨響等刺激物都會使他們或自動把眼睛轉向亮處，或停止正在吸吮的動作，這就是定向反射（王丹，2019: 73）。定向反射的心理機制，在嬰幼兒的發展階段，從注意局部到全面的輪廓，從注意形體外圍到內部，再漸進到會受語言和經驗影響，注意的時間也在延長。寶寶劇場依著嬰幼兒這種心理特質開展，從各種感官的注意著手，為嬰幼兒創造一個舒適良好，又充滿驚奇的藝術環境，演出首重營造一個可以任嬰幼兒安

心、安全爬行、走路或奔跑的空間，容許嬰幼兒演出中可以自由移動探索所有一切。既然是自由移動探索，便意味著讓嬰幼兒擁有觸摸的可能，因為觸覺是我們在環境中的基本感官體驗。不過，嬰幼兒的注意力十分有限，在他們還沒發展出抑制作用（inhibition）並學習控制之前，他們「似乎能在同時間生動地體驗所有事物，而不是只體驗那個世界的某一個面向，並且關閉其他的一切。他們的大腦浸淫在膽素激性神經傳導素中，伴隨著極少的抑制性神經傳導素緩和前者的效果。此外，他們的大腦及心智都具備了強大的可塑性，對於嶄新的可能性徹底開放」（高普妮克，2010：165）。因為此特質，寶寶劇場講究同時間提供多重感官體驗。進到兒童時期，逐漸習慣首先從物理上理解世界。而隨著成長，成年後，我們失去了很多依靠觸摸做觀察並學習，就像我們的其他感官一樣，如視覺和聽覺，發展成為我們的智慧和想像力主導的管道（Contakids官網）

班‧弗萊徹-華生（Ben Fletcher-Watson）認為，寶寶劇場挑戰成人的兒童觀念與戲劇創作觀念，讓嬰幼兒遊戲與藝術實踐交織在一起，創造不可預測和不可重複的快樂體驗。總是無言和沒有明確的敘事，看似挑戰給兒童看的表演之標準模式，但是他形容這是有特權的兒戲，同時引導觀眾進入後戲劇世界（postdramatic world）。弗萊徹-華生進一步形容寶寶劇場中嬰幼兒參與的行為，與成人創作者合為「共同表演者」（co-actors）（Fletcher-Watson, 2013: 14）。

有關後戲劇的概念，首見於德國戲劇學者漢斯-蒂斯‧雷曼（Hans-Thies Lehmann）於1999年出版的《後戲劇劇場》（*Postdramatisches Theater*）一書。雷曼鑑於1970年代後，西方戲劇在探索不同形式的過程中，越來越強調劇場藝術中除了文本之外其他元素的重要性，使戲劇本質產生變化，於是宣稱：「劇場文本遵循的法則和錯置規律與視覺、聽覺、姿勢、建築等劇場藝術符號並沒有什麼區別。當代劇場藝術中的變化多表現在劇場符號的使用上。因此，不妨使用『後戲劇』一詞對它進行描述。」（雷曼，2016：3）以此觀點考察當代劇場多變的新樣式，蒂斯‧雷曼列出後戲劇劇場的美學特徵：沒有話語、虛無主義、怪誕的形式、空的

空間和沉默（2016: 17）。要再解釋後戲劇劇場中的沒有話語，只是可能沒有完整的劇本和對話臺詞，取而代之的是常見使用非線性連續的、個人的喃喃獨語（或囈語），在零散斷裂的敘事中，話語全都交付身體、音樂和音響效果等外在元素去表達。從蒂斯·雷曼、弗萊徹-華生等人的觀點再檢視，寶寶劇場在形式上確實服膺若干後戲劇劇場特徵，尤其較明顯的是沒有語言、空的空間和沉默。

　　沿著前述的大腦神經科學、嬰幼兒心理學、寶寶劇場創作理念，筆者曾試著整理寶寶劇場的特色與創作模式如下：

1. 時間：大多數為30–40分鐘或更少。
2. 空間：無座椅的劇院空間最好。坪數不用太大的小劇場空間尤佳，每場演出不用容納太多觀眾，以10–15對親子較適當，演員與觀眾都能坐在地板上為佳，更允許讓寶寶爬行、跑跳、嘶吼、尖叫或哭鬧。例如波爾卡劇院（Polka Theatre）在2013年曾演出的《搖籃曲》（*Lullaby*），特別搭出帳篷般的空間，白色帳篷也成了光影投射表演的布景，寶寶會被帳篷上的光影吸引而驚呼，然後過去觸摸。
3. 情節內容：表現結構簡單不複雜的故事，或注重學前教育概念，如顏色、動物、季節，或形狀等主題發想。任何對話多使用類似童謠和重複的單詞形成韻律，或者完全非語言。
4. 舞臺設計和道具：如有舞臺設計，避免有稜有角的尖銳感。以色彩明麗，可被觸摸的道具為主（一定會有好奇寶寶會去觸碰），可發光或發出聲音的物件亦會吸引寶寶。
5. 燈光：避免用強光，或閃爍不停的霓虹燈光，講究舒適，儘量不要讓劇場全黑，如要全黑時間與次數也不宜過長過多。
6. 演員：通常不多，1–3人最常見。雖然使用誇張的動作，手勢和面部表情，仍要注意不要嚇到寶寶，尤其是那種突然扭曲變形的醜態，不宜貿然出現在寶寶眼前。默劇，配合舞蹈或偶，也是常應

用的形式。說話語調切忌過於浮誇尖聲高分貝，溫和輕聲為宜。

7. 觀眾的互動作用：寶寶劇場非常強調與觀眾互動，以寶寶為主體，可以和他們交談（就算只是發出擬聲詞都行），可以邀請他們觸摸道具，可以把會發光或發聲的道具拿到他們眼前或耳邊，也可以牽著寶寶的小手一起搖擺律動。

8. 演出前與演出後的引導：寶寶劇場的演出，演出前與演出後的過程，可一併設計考量。演出前為了引導寶寶熟悉放心劇場空間，可以透過繪本或玩具的展示，先讓家長陪伴寶寶使用；或者直接在演出空間裡，被允許能夠觸碰道具布景，先從遊戲、玩的心態中建立起對表演的期待。演出後，同樣能夠讓寶寶再去觸碰道具布景，甚至在演員引導下，跟著演員模仿各種動作，或參與敲打吹奏演出用到的各式樂器（謝鴻文，2016a）。

綜合以上幾點所述，可看見寶寶劇場創作的模式有其獨特美學，具有強烈的同樂共感。但要注意的是，寶寶劇場的同樂共感，所有的互動參與都必須是架構在演出情境中，是為刺激嬰幼兒生心理感官與想像，催發創造力基礎而設計。王添強認同寶寶劇場有兩大關鍵：感覺與知覺，而「視覺衝擊」及「互動遊戲」是最容易引起孩子專注力的第一扇門，以此角度入手去思考設計契合嬰幼兒需求的創作，他提醒：

如果，只讓孩子身體參與互動，但沒有身、心、靈的感染與衝擊，舞臺表演就只是一個「親子班」。如何使容易興奮的嬰幼兒不至於與演員互動過分高漲，影響表演的流程，如何能使恐懼的孩子放鬆警戒，吸引他們從偷看變成直接參與，又如何使平靜的小朋友在戲劇中抽離大家，這就是嬰幼兒劇場重要的技術及藝術所在。視覺、遊戲與聲音、大動作的交叉運用，應該是嬰幼兒劇場讓所有氣質的孩子都能產生戲劇效果的表演節奏。所以無論興奮、平靜與恐懼的孩子，如果都能夠通過舞臺刺激，直接參與、產生同理心及反

應，之後由感性右腦回歸理性左腦的平靜，這樣的嬰幼兒劇場就是最成功的表演（王添強，2020）。

　　總之寶寶劇場絕對不是把劇場營造成一個遊戲場那麼簡單隨便，也不是弄成像臺灣電視「東森幼幼臺」、「MOMO親子臺」的幼兒節目主持人那樣低幼化裝可愛和孩子玩鬧，會帶律動唱唱跳跳，就叫寶寶劇場。寶寶劇場創作者唯有先充實預備兒童早期藝術特徵，同時熟諳創作性教育理念與方法，更要深刻感受理解嬰幼兒的身心發展特質才不會走歪路。芭芭拉‧何伯豪斯（Barbara Herberholz）和李‧漢森（Lee Hanson）合著的《兒童早期藝術創造性教育》（*Early Childhood Art*）說明，學齡前兒童的創造性行為被一種奇異與魔幻的精神指揮著，進而肯定：「兒童天生就具有創造力，如果兒童經常進行高品質的藝術實踐，到成年時就可以保持鮮活的創造力。當這些根據藝術內容制定的實踐，通過富有意義的、連續的訓練而產生相互聯繫時，會激發創造性思想的發展和高品質藝術計畫所需要的態度和意識。」（何伯豪斯、漢森，2009: 5-6）所以我們需要以虔敬之心看待與創作寶寶劇場，讓嬰幼兒早期就能接觸高品質的藝術經驗，才有可能延續他們的創造力直到成年。倘若失去前置對嬰幼兒仔細的行為觀察和理解，貿然嘗試，以為需要多互動，錯把幼兒律動教育、幼兒團體遊戲等方法強行套用，只會讓寶寶劇場更需要的劇場元素體驗和藝術美感刺激消失殆盡。

　　能在自由又不失規律的基礎上，引領嬰幼兒打開身心五感，去感知體驗高品質愉悅的藝術，日後建立起審美判斷去回應世界產生的任何問題，還可以用思維符號形象，應用不同媒介創作表現思想和情感時，我們可以明白，支撐這樣的生命成長是美的。寶寶劇場是歡迎一個孩子來到世界的禮讚，邀請並提供給他們的藝術體驗；那麼，寶寶劇場必須在美之中被創作而出，也只能在美之中，以此當作祝福生命啟程的第一樂章演奏。

§祕密花園尋花指南§

一、0–3歲的寶寶能看懂戲嗎？他們是如何感受一齣戲的？

二、寶寶劇場這種劇場形式為何需要存在並大力推廣？

三、寶寶劇場創作有哪些準則和考量？

Chapter 8

西方兒童戲劇發展

一、十九世紀前兒童與戲劇表演管窺

二、英國現代兒童戲劇發展略述

三、歐洲其他地區現代兒童戲劇發展略述

四、美國現代兒童戲劇發展略述

　　雖然戲劇的誕生，和原始社會的祭典儀式歌舞、遊戲衝動有關，但論及有完整表現形式的戲劇表演，一般研究皆認為，西方有記載的戲劇起源於西元前五百年左右古代希臘的酒神節，悲劇的形式在當時尤其具有崇高的價值與地位，流傳影響久遠。那麼古希臘戲劇和兒童與兒童戲劇有無關聯，也是我們解開兒童戲劇發展的源頭之祕。

一、十九世紀前兒童與戲劇表演管窺

　　古希臘戲劇文獻中，兒童的身影最早是作為歌隊（chorus）演員出現的。表演酒神頌歌舞的劇場，通常有一塊供歌隊表演使用的圓形空間（orchestra），簡・艾倫・哈里森（Jane Ellen Harrison, 1850-1928）《古代藝術與儀式》（*Ancient Art and Ritual*）寫道：

> 　　合唱隊吟唱和舞蹈的就是我們熟知的酒神頌，我們業已證明，悲劇就是源於酒神頌的領舞者。一位古代作家曾寫道，合唱隊的組成人員，全是清一色的男人或男孩，他們都是來自鄉下的農夫，只是在辛勤耕作的間歇，忙裡偷閒地來參加演出，載歌載舞。（哈里森, 2008: 80）

　　以此推知古希臘時的兒童（僅限男孩）很早便參與了戲劇演出，且以此祭典為農暇時的娛樂。

　　希臘戲劇形式隨著羅馬帝國告終而結束。中世紀時歐洲盛行宗教劇（或稱「神祕劇」），教堂裡經常有教士和合唱班的男孩演出，演出故事都是聖經的神蹟為主。例如：復活節彌撒時演出瑪莉亞在耶穌墳墓旁遇見天使，兒童通常就是天使的扮演者。十四世紀文藝復興之後，戲劇與宗教分離，回歸人本精神的探索，兒童和戲劇的關係又更靠近一點。

　　《不列顛百科全書》（*Encyclopedia Britannica*）關於「兒童劇團」（Children's Company）詞條之記載，英國自亨利八世在位時期（1509年

4月22日－1547年1月28日）至伊莉莎白一世在位時期（1558年11月17日－
1603年3月24日），盛行男孩組成的兒童劇團。這些年輕演員主要從大禮
拜堂和主教堂的附屬學校唱詩班吸收，他們在此接受音樂訓練，並學習
如何表演宗教劇和古典拉丁劇。亨利八世時期，宮廷皇家教堂唱詩班和聖
保羅大教堂唱詩班的兒童經常被召喚去演出劇碼或參加宮廷儀式和慶典。
女王伊莉莎白一世時，這些唱詩班被組織成具有高度專業水準的劇團，通
常由八至十二個男孩組成，並在宮廷內外進行公演。這些劇團的唱詩班領
班，除訓練兒童唱歌和表演外，還充當管理人員、導演、音樂和劇本的寫
作者，以及假面具和露天劇的設計者。西蒙‧特拉斯勒（Simon Trussler）
的著作《劍橋插圖英國戲劇史》（*The Cambridge Illustrated History of
British Theatre*）更詳細說明聖保羅大教堂附屬學校的兩位校長約翰‧雷福
德（John Redford）和賽巴斯蒂安‧韋斯柯特（Sebastian Westcott），都為
唱詩班基礎下成立的劇團寫過劇本，前者寫的是《智慧與科學》（*Wit and
Science*），後者寫的是《自由與慷慨》（*Liberality and Prodigality*），類
似的戲劇倡導者，在追求戲劇藝術的同時，兼顧戲劇健康的商業目標，真
正推動了聖保羅兒童劇團（The Children of Paul's）的發展，既充分發揮了
兒童的戲劇才能，同時又從中獲得了利益。至十六世紀七〇年代末，他們
為觀眾提供了各種戲劇作品，從道德劇到神話浪漫劇，從古典喜劇到古典
歷史劇，題材極其廣泛（特拉斯勒, 2006: 37）。

聖保羅兒童劇團的發展在伊莉莎白一世時期達到高峰，他們在宮
廷中演出過四十六場，還超越成人的劇團，可見其受歡迎程度。1599年
後，聖保羅兒童劇團由於兒童演員情感方面尚不成熟，說話可以毫無顧
忌，不適合表演深邃的情感，改以諷刺喜劇聞名，因此把資深劇作家
班‧瓊森（Ben Jonson, 1572-1637）和年輕的新銳劇作家馬斯頓（John
Marston, 1576-1634）等人都招募到其麾下，賦予劇目新的時代感（2006:
57）。伊莉莎白時期最值得注意的是出現了偉大的劇作家莎士比亞
（William Shakespeare, 1564-1616），他的劇本都不是兒童劇，卻有兒童
參與演出，因在當時的劇場生態仍不接受女性演員上臺表演，所以一些長

相氣質優雅秀氣的男孩便可擔綱飾演茱麗葉等年輕的女性角色。這個現象在其他劇作家劇本演出上亦可見，舉約翰‧黎里（John Lyly, 1553-1606）為例：

> 「美貌是堅定的善變，青春是脆弱的定型」，這樣的弔詭論述出自於約翰‧黎里（John Lyly）的《愛之變形》（*Love's Metamorphosis*, 1589），強調外在是覺得不可靠及人生的瞬息萬變：這不僅是該劇的主旨，更貫穿了黎里的其他兒童演出（children's performance），建構了伊莉莎白時期兒童演員們的劇場童年（theatrical childhood）。身為朝臣（courtier）的黎里同時兼顧劇團／劇場經理的身分；他撰寫的八部喜劇，大多交由男童組成的皇家禮拜堂兒童劇團（The Children of the Chapel Royal）及聖保羅兒童劇團（The Children of Paul's）於伊莉莎白的宮廷（Elizabethan Court）及黑修士劇場（The Blackfriars Theatre）演出。當中又以《愛之變形》最具宮廷色彩，但也充斥著最多兒童不宜且容易冒犯女王的議題：誠如性暴力、男女衝突、虛偽的求愛／奉承（courtship）及父權式婚姻（patriarchal marriage）等等（謝心怡，2012: 268）。

男童演員的身體氣質尚處於「不定形」（indeterminate looks）的去性別狀態，才能在舞臺上不斷地轉換身分，亦是因為受到劇場裡的父權（如雇主及買主）所主導；表面上兩者均具備了獨當一面的謀生能力，但實際上卻仍是特定掌權者的附屬品（2012: 286）。男童演員的存在，及其演出內容，只能說是現代兒童戲劇前期的「劇場童年」，兒童主體還不被重視，背後仍然有著成人的支配控制。

另外，在伊莉莎白時期，懸絲傀儡也開始走進貴族生活裡，成為上流貴族聚會時的娛樂，貴族家的小孩也接受了1600年左右從義大利流行起來的懸絲傀儡木偶戲。據馬文‧卡爾森（Marvin Carlson）所言：「早在

十三世紀，西西里就有改編自中世紀遊吟詩的木偶戲（Opera dei Pupi）演出，這個傳統一直保持到今天。很多人認為早期義大利的即興喜劇深受西西里木偶戲傳統的影響，而即興喜劇後來又啟發了英國偶戲人物潘趣，這一人物有記錄的首演是在1662年，從此它便在英國文化中占有顯著地位。」（卡爾森，2019: 109）木偶戲發展之初不論是否是純為兒童創作，但因為其表演形式以木偶為媒介，兼具真實與虛幻的客體，很能引發兒童的關注喜愛。英國後來盛行的木偶戲《潘趣與茱迪》（*Punch and Judy*）當中的潘趣（Punch），他的形象被誇張塑造：大大的鷹勾鼻，雞胸駝背，聲音如雞叫，為人愛吹牛，愛耍小詭計，也有點地痞小流氓般的壞行為，是典型的丑角人物。

隨著清教思想影響日益深遠，英國本地反劇場運動始於1577年，由湯瑪斯・懷特（Thomas White, 1593-1676）於當年11月3日在保羅十字架（Paul's Cross）發表的現場講道與文字印刷本點燃（巴爾梅，2019: 121）。戲劇自此受到壓制，甚至荒謬的把瘟疫蔓延和戲劇互為因果，表演無法繼續在許多鄉鎮城市生根，導致繼承伊莉莎白一世之後的詹姆士一世時期（1603年3月24日－1625年3月27日），兒童劇團就漸漸消失不再流行了。1642年英國內戰之後，清教徒全面掌權，劇院甚至被貼上「魔鬼的殿堂」的污名標籤被迫關閉，戲劇演出禁止直到1660年，這期間各劇團的演員紛紛流散到歐洲其他地方去了。

到了十八世紀時，備受家庭親子喜愛的馬戲出現了。1769年於英國倫敦創立的菲力浦・艾特雷馬戲團（Philip Astley School）被稱為史上第一個馬戲團。「馬戲」之名據說源自1768年某一天，菲力浦・艾特雷在倫敦南部鄉野從一位馴馬師馴馬時發現，如果要繞圓圈騎馬，要站在前進的馬背上比較容易，而且這個圓圈直徑為四十二呎（十三公尺）時，能達成最穩定輕鬆的平衡。這個圓圈概念後來延伸發展成帳篷馬戲的標準場地，再加上融合古代羅馬動物競技、雜耍，以及莎士比亞時期盛行的滑稽丑角、還有十六世紀從義大利發展起來的假面喜劇等元素，匯整成馬戲團充滿娛樂效果的表演內容。馬戲團戲班傳統上都是家族經營，流動不定表

演於各地，家庭成員中的小孩，通常都會自小接受相關技藝訓練，童年就登臺演出。

十八世紀起，在英國還流行一種以丑角表演童話的啞劇（Pantomine），啞劇和默劇（Mime）常被混淆，但嚴格來說，兩者之間內在表現動機意義有別，仍可判別出些許不同。尹世英解釋：

> 啞劇乃是敘述說明一個故事，處理外在有形的世界。而默劇雖然也可能是敘述故事，但強調的是主題，而不是表達的方法。比較隱諱含蓄的，著重在它的內涵以及它的詮釋，默劇的演員憑藉著身體的語言，表達出各種層次的思想情感，引起觀者的種種聯想和感應（尹世英, 1983）。

「Pantomine」一詞源於希臘語，意為模仿者。說起啞劇的歷史由來，也可遠推至古羅馬時期讚頌酒神的歌舞中，會穿插一些男扮女裝或扮醜的滑稽喜劇，為無聲表演，只用誇張的肢體動作和表情模仿演出事件。英國啞劇的源起，有些學者認為可追溯到伊莉莎白一世統治前的1575年，宮廷中便有即興喜劇戲班演出的紀錄。至1815年，英國的啞劇發展達到鼎盛，當時最有名的啞劇演員是小丑明星約瑟夫‧葛里馬迪（Joseph Joey Grimaldi, 1778-1837），他的成名作品是依據英國民間流傳的童謠《鵝媽媽》做的演出，不僅征服全英國，甚至到美國紐約演出過。受其影響，後代許多小丑也把名字取為「Joey」，便是紀念葛里馬迪。當時的劇院，有感於啞劇票房佳，也願意在舞臺景觀上投資，例如童話《灰姑娘》中的南瓜變馬車，或《阿拉丁》中阿拉丁發現的神祕洞穴……，都曾有豪華相應的場景出現過（比林頓, 1986: 293-294）。啞劇可以說是當時闔家欣賞的重要娛樂之一。

管窺十九世紀前兒童與戲劇表演關聯，以現代定義的兒童戲劇其實尚未出現，頂多只是有兒童參與演出，或成人戲劇的表演活動也有兒童欣賞接受而已。馬森曾言：

　　兒童劇的產生，可以說是人類社會明瞭兒童護育重要性以後的衍生物，兒童演劇娛樂成人代表的是成人視兒童為財產、為剝削對象的時代；成人演劇娛樂兒童卻代表了現代人平等民主的思想，視兒童為未來社會的主人翁，不但不可任意驅使，反而應給予加倍的護養才行。兒童劇的出現，象徵著在人類文明的進展上跨越了重要的一步（馬森，2000: 86）。

　　走過漫漫歷史長路，伴隨著兒童觀的進化，終於在十九世紀末，人類方迎來真正的兒童戲劇，為兒童文化與人類文明進展跨越重要的一大步。

二、英國現代兒童戲劇發展略述

　　英國是西方現代兒童文學的發源地，也是現代兒童戲劇發展的重心。1873年後，英國西區劇院繁榮興盛，與物價回穩、工資穩定、中產階級收入穩步增長等因素有關（特拉斯勒，2006: 177）。十九世紀末，英國的劇院偶爾會在耶誕節期間，製作適合闔家觀賞的大型演出，故事有的取材自聖經故事或神話，也有知名文學作品的改編，例如查爾斯・狄更斯（Charles John Huffam Dickens, 1812-1870）的《聖誕頌歌》（*A Christmas Carol in Prose, Being a Ghost-Story of Christmas*）。狄更斯這部小說刻劃十九世紀英國維多利亞女王時期（1819年6月20日－1901年1月22日），社會貧富不均，一位嗜錢如命、為人刻薄貪婪的商人，在聖誕節期間遇到了分別代表過去、現在、未來的精靈，精靈們運用魔法帶領商人去回憶省思生命中重要的事情與價值，同時對他未來提出道德缺失的警訊，讓他明白若仍如此毫無憐憫之心，生命將會落得非常淒慘的下場。聖誕節加上精靈，本就是兒童熱中的元素，所以狄更斯此作即使非兒童文學，改編後的戲劇非兒童劇，卻還是受到兒童喜愛。十九世紀後期的英國和歐洲其他地區，許多流動型態的劇團，會將民間故事和童話戲劇化，在其演出中作為點綴（Benett, 2005: 12）。這些舉措，都在醞釀迎接二十世紀正式的兒童

戲劇到來。

　　更具里程碑標記的是1904年12月28日，詹姆斯・馬修・巴利（James Matthew Barrie, 1860-1937）創作的《彼得潘：不會長大的男孩》（*Peter Pan: The Boy Who Wouldn't Grow Up*）這齣真正為兒童創作的兒童劇在倫敦上演。根據《格拉斯哥先驅報》（*The Glasgow Herald*）當日的報導，這齣原創的兒童劇，主人翁彼得的角色原型，已在巴利自己1902年出版的《小白鳥》（*The Little White Bird*）中現身了。《彼得潘：不會長大的男孩》演出後引發熱烈迴響，成了史上首部現代定義下成功的兒童劇。隔年，《彼得潘：不會長大的男孩》也在美國紐約製作上演，同樣引起熱情回應。《彼得潘：不會長大的男孩》從舞臺劇劇本又演變延伸出兒童小說《彼得與溫蒂》（*Peter and Wendy*, 1911）、《彼得潘》（*Peter Pan*, 1928）出版（**圖17**），流傳到美國更被迪士尼電影相中，於1953年產出動畫版本的《小飛俠》（*Peter Pan*），那個綠衣綠帽男孩的形象傳播全

圖17　《彼得潘》中文版書影。（圖片提供／謝鴻文）

球後，從此為彼得潘造型定型。

　　永遠長不大的彼得，帶著一群孩子，尋找夢幻的永無島（Neverland），不斷上演對抗虎克船長及海盜的冒險傳奇，百年來為人津津樂道。彼得儼然一個英勇兒童形象的文化圖騰，有趣的是，歷年兒童劇演出有一個特殊的現象，劉鳳芯指出：「自一九〇四年彼得潘劇碼在倫敦劇院上演以來，歷來彼得一角均由女伶飾演，這傳統一直延續到一九八二年皇家莎士比亞劇團演出時，才打破成規，首度由男演員擔綱。劇場版的變裝，也暗示彼得雌雄共體的形象，以及既像是男人又是男孩的混合體。」（劉鳳芯, 2006: 257-258）莎拉・麥卡羅爾（Sarah McCarroll）據此現象另有見解：「當我們意識到一個女性身體在扮演角色，彼得在這齣戲中還是「他」（he）；觀眾在每個時刻直接的意識，沒有存在問題。……觀眾並不會看見男性的身體在彼得這個角色，他們可以自由地游離，忽視在彼得潘之中，任何深刻或使人不安的理由。」（McCarroll, 2015: 32）

　　最近幾年，雖然許多劇團演出時，彼得一角仍多半由女演員飾演，如2019年美國的哥倫比亞兒童劇場（Columbia Children's Theatre）演出的《彼得與溫蒂》。然而，自1982年後由女演員扮演彼得的傳統被皇家莎士比亞劇團打破後，麥卡羅爾又嗅出一絲耐人尋味的現象：「當最近幾年年輕男子扮演彼得變成正常，看起來不是激活與崇拜男孩有關的同性戀的焦慮，但是卻暗示了性關係中性張力（sexual tension）的出現。」（2015: 33）麥卡羅爾特別提及2010年蘇格蘭國家劇院（National Theatre of Scotland）為紀念巴利誕辰一百五十周年製作演出的《彼得潘》，飾演彼得的年輕男演員，上身多半裸露的陽剛身體展現，對上穿著緊身胸衣的溫蒂，服裝選擇的結合，清楚地標記並加強性別的身體特徵，永無島反而因此存在非常真實的危險性慾。麥卡羅爾從性別身體意象去凝視，解讀出慾望的流動而感覺對兒童是危險的；然而事實上，兒童觀眾也許不會如此過度解讀，他們所見就是一個演員扮演一個角色而已。回到原著內涵，體現在彼得身上的中性特徵，實也說明兒童在未進入青春期轉變前，其生理

與心理的性別分界仍有模糊的空間，彼得終究取代了宗教上的神祇，成為兒童的守護神，守護著兒童的純真無邪，以及想像的自由。

1925年以《小熊維尼故事》（*Winnie the Pooh*）聞名於世的A・A・米恩（Alan Alexander Milne, 1882-1956），他的第一部兒童劇本《蛤蟆廳裡的蛤蟆》（*Toad of Toad Hall*），於1929年12月17日在倫敦的劇院及其他鄉鎮演出過一段時日，反應熱烈不衰。這齣兒童劇改編自肯尼斯・葛拉罕（Kenneth Grahame 1859-1932）《柳林中的風聲》（*The Wind in the Willows*），米恩別出心裁地在原著中的四個小動物選擇了形象最不討喜，像紈褲子弟般討人厭的蛤蟆先生戴利為主角，以戴利的經歷為主軸編寫情節，提供另一個觀看《柳林中的風聲》的角度。米恩另著有三十多部劇本，大部分非兒童劇，另一兒童劇代表作是1941年改編自安徒生童話的《醜小鴨》。

1927年，貝莎・瓦德爾（Bertha Waddell, 1907-1976）創立格拉斯哥兒童劇場（Glasgow Children's Theatre），後改名為貝莎・瓦德爾兒童劇場（Bertha Waddell's Children's Theatre），是第一個專為兒童製作兒童劇的組織，瓦爾德在當時坦言這是非常新的實驗，但她仍堅持下來了。劇團曾演出過改編童謠的《童謠劇》（*Dramatised Nursery Rhymes*）等戲碼，到許多學校演出，1935年更首次獲邀走入英國皇室，為9歲的伊莉莎白公主（現任女王伊莉莎白二世）和小4歲的妹妹瑪格麗特（Princess Margaret, 1930-2002）公主進行表演，演出成果大受好評，之後又多次受邀演出。

在這不難看出，兒童戲劇的創作經常取材自兒童文學，兩者關係如膠似漆，凡是受兒童讀者喜愛的兒童文學，被改編成戲劇的機會都很大，最具代表性的例子如卡洛爾《愛麗絲夢遊仙境》，1865年問世以來，可考的演出紀錄從1886年在倫敦西區威爾斯親王劇院（Prince of Wales Theatre）演出的音樂劇開始，迄今不僅英國，全世界改編演出過的兒童劇團已不知凡幾，如百花齊放的各種風格並陳，近期較突出的演出如英國荷蘭公園歌劇院（Opera Holland Park），自2013年在倫敦皇家歌劇院的林伯里劇場（Royal Opera House Linbury Theatre）滿座盛讚上演六十多

場之後，還曾巡演至加拿大等地。荷蘭公園歌劇院2015年更把演出搬到荷蘭公園（Holland Park）的戶外草地廣場演出，持續直到2017年。花園草地景觀，符合《愛麗絲夢遊仙境》原著中的幾個場景，很容易引人入勝。此劇演出時現場有編制龐大的樂隊演奏，戲中折衷融合了爵士樂，音樂劇的精采表演，反而呈現出閒愜的氣息。英國國家劇院（National Theatre）於2015年時更大膽改編了《愛麗絲夢遊仙境》，製作了一齣《奇‧境》（Wonder. Land），把女主角愛麗（Aly）框在一個先進科技掛帥的都會中，當周遭環境、家庭與學校都讓她覺得乏味時，她通過網路遊戲掉入兔子洞，進入了一個迷幻奇境。愛麗在那裡變身扮裝成公主，與《愛麗絲夢遊仙境》原著故事中的人物一一相遇，虛幻與現實的拉扯，自我的迷失與重尋建立，成為這個充滿後現代特色演出的主要意旨。

　　1930年代後，因二次世界大戰的干擾，英國兒童戲劇發展有些停滯。直到二次世界大戰後，又有幾個兒童劇場出現，包括約翰‧艾倫（John Allen）的格林德包恩兒童劇場（Glyndebourne Children's Theatre）、約翰‧英格理（John English, 1911-1998）的伯明罕中部藝術中心（Midland Arts Center in Birmingham）、喬治‧戴文（George Devine, 1910-1966）的小維克演員（Young Vic Players）、卡瑞兒‧金娜（Caryl Jenner）的行動劇院（Mobile Theatre），其後改建為獨角獸劇院（Unicorn Theatre），它是倫敦第一間專業兒童劇場，1967年後由藝術劇院（Arts Theatre）接管（Wood & Grant, 2009: 1-9-10）。卡瑞兒‧金娜行動劇院成立之初，就是駕著車移動穿梭在英國的城鎮村莊中，將兒童戲劇帶給兒童觀眾，直到1947年獨角獸劇院成立後才改頭換面。這些劇場組織，無論是在劇場或學校演出，經營資金來源一直很困難。直到1960年英國的藝術委員會（Arts Council England）開始提供資金贊助，雖然有限，但已足夠讓兒童戲劇在英國更興盛發展。獨角獸劇院從來不把兒童當作二等觀眾，相反的，他們非常重視兒童，信奉劇院是為兒童存在，相信戲劇可以為兒童擴大視野，改變觀點，以及挑戰我們如何看待和理解彼此（Eluyefa, 2017: 80）。堅持這般理念經營，堪稱英國最具代表性也最成功的兒童劇場，除

了固定演出，也從事戲劇教育推廣，每年平均吸引六萬人次與之互動，其作品曾多次獲得藝術委員會獎（Arts Council Award）的最佳兒童新劇（Best New Play for Children）獎項，更曾被倫敦*Time Out*雜誌評為英國五個最佳家庭劇場之一。

瑞查・吉爾（Richard Gill, 1941-2018）創立於1967年的波爾卡劇院（Polka Theatre），一開始也是流動劇團型態，直到1979年才有了劇院定點正式開業，至今仍然是英國最受歡迎的兒童劇院之一，以探索各種藝術形式，激發兒童想像力與創造力著稱。1994年，波爾卡劇院贏得了薇薇安・杜菲爾德劇院獎（Vivien Duffield Theatre Award），獲得的獎金用來推動一項名為「啟幕」（Curtain-Up）的計畫，為弱勢學校兒童提供免費門票欣賞兒童劇。

現今英國的兒童戲劇發展依舊元氣勃發，可喜的是有更多劇院，如曼徹斯特的觸點劇院（Contact Theatre）、愛丁堡的25號交叉口劇團（Junction 25）和利物浦的20故事嗨起來劇團（20 Stories High）也加入兒童與青少年戲劇的製作演出。歐奈・貝葉思（Honour Bayes）還觀察到：

> 暈眩劇團（Punchdrunk）也創作了不少兒童體驗作品，其好評度超過針對成年人的作品。《反抗船長命令：祕境之旅》（*Against Captain's Orders: A Journey into the Uncharted*）便是在格林威治的國家海事博物館（National Maritime Museum）進行的一段驚悚探險。家長和孩子們一同踏上相同的旅途，劇場結束後，一位孩子摟著他的父親，安慰著說：「沒事了，爸爸，我們成功了！」
>
> 不僅僅是這門藝術本身變得更具挑戰，各地劇場也正把青少年帶入劇場組織的各個方面，從創作、導演、技術支持到公共關係。倫敦的三輪車劇院（Tricycle Theatre）每年都有一個活動，稱之為「接管」（Takeover）。今年是本活動舉辦的第三年，在這個為期十一天的項目中，青少年接管了整座建築，開展戲劇、電影、音樂、詩歌等各種活動。另外一個絕佳的例子來自於利物浦的大眾劇

院（Everyman Theatre），在這裡青年劇團成了成人劇團重要的組
成部分，他們經常攜手創作，平等地分享各種資源。在青少年觀眾
中形成認識和讚頌自治的潮流的同時，青少年為青少年創作的作品
也四處綻放（Bayes, 2016: 35）。

貝葉思的這篇文章鳥瞰當代英國兒童劇場裡種種顛覆、創新的思維
與實踐，又怎麼與觀眾對話，藝術進境永無止境，促使英國持續引領世界
兒童戲劇風騷。

三、歐洲其他地區現代兒童戲劇發展略述

在二十世紀初期的歐洲，源遠流長的偶戲，促成各地許多偶劇院
成立，形成偶戲的優良傳統（**圖18**）。此外，話劇形式的兒童戲劇，

圖18　1995年捷克利貝雷茨偶戲節演出劇院前。（圖片提供／王添強）

則在1910年代左右逐漸在歐洲蔚為風氣。比利時此時出現了一位偉大的作家，即1911年獲頒諾貝爾文學獎的莫里斯‧梅特林克（Maurice Maeterlinck, 1862-1949），致力於探求生命與生活現象的隱密徵象緣由。他最為人熟知的劇作是1908年的《青鳥》（*The Blue Bird*），瀰漫著神祕夢幻氣息、宗教哲理和濃厚詩意，追尋幸福的意旨，使得「青鳥」從此也被賦予幸福的象徵。1908年9月30日在莫斯科藝術劇院（Moscow Art Theatre）首演之後，隔年也在巴黎、紐約等地演出。故事描述出身貧困樵夫之家的一對兄妹，在黑暗陰冷的聖誕節，被神祕青鳥帶領著展開尋找幸福之旅，途中遭遇諸多險阻，卻也見識到麵包、水、糖和火等每個事物都有自己的靈魂，幫助他們感知存在的真實價值。兩兄妹一路上扶持相愛，勇敢無畏，以及受到啟蒙想要用幸福力量幫助人的善良意識，最後領悟回歸家庭的「愛」，辨識真正的幸福所在，遂更珍惜擁有的幸福，情節中不時流露宗教的情懷，迂迴轉折，扣人心弦。《青鳥》是一部讓成人和兒童有不同程度啟發感受的文本，也是兒童戲劇史上常演的一齣劇目，例如立陶宛於1920年創立的考納斯國家戲劇院（National Kaunas Drama Theatre），2017年又製作演出《青鳥》，大量運用現代燈光技術的輔助，為兩兄妹追尋青鳥尋覓幸福的旅程，添加更多視覺上的詭祕奇幻。

　　郭德堡認為歐洲兒童戲劇運動的第一波浪潮是二十世紀初到三〇年代，英國、法國、奧地利、捷克等國都是在這段期間出現兒童劇院；第二波是第二次世界大戰之後，義大利、西德、東德、羅馬尼亞、波蘭、荷蘭等都是在1945年後有兒童劇院的出現（Goldberg, 1974: 62-65）。以未統一前的德國為例，位於柏林由沃爾克‧路德維希（Volker Ludwig）號召創立的格里普斯劇院（Grips Theatre），在歐洲享有盛譽。「Grips」這個字，在德文口語裡有形容一個人思維理解快速有趣的意思，因為有趣不拘泥，想像和創造力才能更自由無限。1966年夏天從一個學生樂隊演變成為兒童表演戲劇，演出取材自《格林童話》中的《三根金色頭髮的惡魔》（*The Devil with the Three Golden Hairs*）。該劇院的演出向來帶有濃厚的社會批判，展示現實生活，為少年兒童規劃生活前景並鼓勵他們，以反精

英、反浮誇，是現代人民和政治人民的劇院為定位。1969年，路德維希和他的漫畫家弟弟雷納・哈赫菲爾德（Rainer Hachfeld）共同創作的代表作《斯托克洛克和米利皮利》（*Stokkerlok und Millipilli*），敘述兩個主人翁斯托克洛克和米利皮利挑戰成人的威權，象徵兒童權利解放，在當時是很前衛的意識。

1989年，德國兒童與青少年劇院中心（Children's and Youth Theatre Centre）於法蘭克福成立，除了提供優質的兒童與青少年戲劇演出，還有一座圖書館，典藏包括書籍、節目海報、光碟等。1996年起設置了德國兒童劇院獎（German Children's Theatre Prize）和德國青少年劇院獎（German Young People's Theatre Prize），每兩年頒發一次。當年度分別由魯道夫・赫爾弗特納（Rudolf Herfurtner）《森林的孩子》（*Waldkinder*）以及奧利佛・布科夫斯基（Oliver Bukowski）《這樣或那樣》（*This Way or That*）獲得。迄今，德國兒童與青少年劇院中心成為德國兒童與青少年戲劇發展的重要基地。

俄羅斯部分，按照艾格勒・貝奇（Egle Becchi）的說法：

> 將兒童的話語和故事放在戲劇核心的是二十世紀初二〇年代俄羅斯的政治教育實驗，他們有著雄偉的美學和社會追求。大革命時期的法國就已經對節慶有了特別關注，兒童在節慶中也有著非邊緣化的地位；同樣，在新社會主義的初期，人們認為兒童有權參加節慶，或者更具體地說是節慶應當也是兒童的慶典，他們被放到關係到整個集體的演出的核心位置（貝奇，2016: 438-439）。

1917年十月革命以前，俄羅斯還沒有專為兒童創作的兒童劇院，直到1920年才有第一家兒童劇院在莫斯科成立。

與美國早期的兒童戲劇不同，俄羅斯在共產黨未崩潰前的蘇聯時代，兒童戲劇基本上都是原創的，題材都是寫實主義，主題都是讚美革命和蘇維埃政權，歌頌馬克斯列寧主義，革命的功績被無限放大，而革

命的挫折和失敗都被忽略不做表現（蕭萍，2018: 35）。少數取材自民間故事、童話為題材的兒童戲劇，例如普希金（Aleksandr Sergeyevich Pushkin, 1799-1837）詩作改編的《漁夫和金魚》（*The Fisherman and the Little Goldfish*）。代表的兒童劇劇作家馬爾雪克（Samuil Yakovlevich Marshak, 1887-1964），也被認為是蘇聯現代兒童文學的創始者，他在1920年於居住的城鎮葉卡捷琳諾（Ekaterinodar，現改為Krasnodar）成立了「兒童之鎮」（Children's Town），是一個具有兒童劇場、圖書館與工作室的地方。寫童詩、童話、翻譯之餘，馬爾雪克也開始編寫兒童劇，著有《十二個月》（*The Twelve Months*, 1943）、《怕麻煩》（*Afraid of Troubles*, 1962）和《聰明的東西》（*Smart Things*, 1964）；曾以《十二個月》獲得1946年的史達林藝術獎（Stalin Prize），被譽為蘇聯最傑出的劇作家之一，並不因為他寫的是兒童劇而受輕視（傅林統，1990: 356）。

早期蘇聯的兒童戲劇多數由非專業的成人演員和兒童一同演出，這種情況直到1950年代才漸改善，專業的成人演員成為兒童劇的主要表演者。王生善認為，在二次大戰的前後，蘇聯的兒童戲劇已成為世界最重要的戲劇之一，統計七十多種常演的劇目，可歸納為：(1)介於7–12歲的歷史劇、傳記劇、綜藝喜劇；(2)介於12–14歲的兒童劇；以及(3) 青春少年時期有關現代生活的兒童劇（王生善，1999: 71-72）。用藝術來闡揚政治思想，規馴教化兒童，是極權國家常用的手段。1980年代蘇聯兒童戲劇有一重大突破，兒童劇演出前不再有引言人激昂高亢地呼喊政治口號了，隱約也在暗示蘇聯共產黨即將解體。1991年共產黨垮臺後，進入二十一世紀的俄羅斯，隨著國家的變遷及政府的改革，兒童劇團也面臨了轉型的改變，除了不再細分兒童觀眾的年齡，舉辦國際兒童戲劇節，並且也開始將劇院名稱以英文命名（例如The New Generation Theatre），期待能藉此改革開放，建立和不同文化型態及國家交流的橋梁（Van de Manon, 2004: 161-176）。

經過兩次世界大戰的摧殘，1960年代後反戰思想崛起，可說是人們痛定思痛後的覺醒。此時迫切需要一個致力於戲劇藝術，以及在各

國年輕人生活與和平中起作用的獨立國際組織（Eek et al., 2008: 35）。
經過醞釀，1965年6月7日，由英國發起的國際兒童與青少年戲劇聯盟
（ASSITEJ）在法國巴黎成立，聯合了二十三個國家的兒童劇院、組織
和個人，為兒童和青少年製作推廣戲劇，英國的傑瑞德·泰勒（Gerald
Tyler）被推舉為首任主席。ASSITEJ成立之後，旋即協助法國《唐吉軻
德》（*Don Quisote*）、義大利《我的黑人兄弟》（*My Black Brother*）、
比利時《金蘋果》（*The Golden Apples*）、紐西蘭《遺失的婚戒》（*The
Lost Wedding Ring*）以及西班牙《市集》（*The Fair*）等兒童劇的製作演
出（2008: 48）。

　　ASSITEJ致力於保護全球兒童和青少年的藝術、文化和教育權利，不
論其國籍、文化身分、能力、性別、性取向、種族或宗教信仰，都鼓勵
為之。透過這個國際組織的關注，兒童戲劇在全世界更顯蓬勃發展，也
漸成一密切互動交流的網絡，至2019年止已經有全球一百多個國家地區成
員。最明顯的影響效益，是國際間如雨後春筍般流行舉辦國際兒童青少年
藝術節（戲劇節），例如丹麥國際兒童青少年戲劇節（Children's Theatre
Festival in Denmark）於1971年創辦，是世界上規模最大的兒童青少年戲
劇節，每年邀集世界各地兒童劇至藝術節（戲劇節）演出觀摩，加上工作
坊、研習、展覽、研討會等周邊活動，歡愉的節慶，豐盛的藝術饗宴，既
展現一個國家的文化實力，亦呈現地球村祥和相融的景象。ASSITEJ對世
界兒童戲劇發展帶來巨大的影響和改變，迄今仍然扮演著像船長的關鍵角
色，帶著全世界的兒童戲劇航向永恆美麗光明的永無島（**圖19**）。

四、美國現代兒童戲劇發展略述

　　美洲這方的美國，麥凱薩琳研究發現，為兒童生產戲劇在美國可以
追溯到1810年的期刊報導，至十九世紀中葉起，有社區呈現由兒童表演的
製作產出，還有喜劇演員約瑟·傑佛遜（Joseph Jefferson, 1829-1905）改
編過華盛頓·歐文（Washington Irving, 1783-1859）的《李伯大夢》（*Rip*

圖19　*Discovering a New Audience for Theatre: The History of ASSITEJ.*
　　　Vol. I（*1964-1975*）**書影。**（圖片提供／謝鴻文）

Van Winkle）、《祕密花園》作者柏納另一部代表作《小公主》（*The
Little Princess*）、馬克・吐溫（Mark Twain, 1835-1910）的《湯姆歷險
記》（*The Adventures of Tom Sawyer*）和《鵝媽媽童謠》為兒童演出的紀
錄（McCaslin, 1987: 6）。不過以上的演出說是有兒童參與表演活動更恰
當些，真正符合現代定義下的兒童戲劇，則要晚至二十世紀初才成形，所
以作家馬克・吐溫言之鑿鑿說：「我確信兒童戲劇是二十世紀最重要的創
造之一。」（Ward, 1939: 33）

　　美國現代兒童戲劇誕生於1903年，以愛麗絲・米妮・赫特（Alice
Minnie Herts, 1870-1933）在紐約東部成立全美第一家兒童教育劇院
（Children's Educational Theatre）做開端（McCaslin, 1987）。此劇院位
於一個貧窮落後的社區，成立宗旨便是要為低下階層的移民提供各種戲
劇教育活動和表演，赫特定下的三個發展方針分別是：美學——提供健康

的娛樂和提升戲劇欣賞能力；教育——促進對文學的理解，並學習正確的口語；社會——給予社區孩子與其家人一個可以自在休息、互助交流的場所。赫特招募了馬克·吐溫擔任劇院委員會主席，兩人共同推展下，演出過莎士比亞的《暴風雨》、《皆大歡喜》，以及《小公主》等兒童劇、偶戲，其中又以馬克·吐溫《王子與乞丐》（*The Prince and the Pauper*）最受歡迎。馬克·吐溫談到赫特與兒童教育劇院時曾說：「我認為它是本世紀最大的公民創造力量。」[1]赫特在1911年出版《兒童教育劇院》（*The Children's Educational Theatre*），詳述了她的使命和教育思想基礎，以及為兒童創建劇場演出的實踐心路。

1921年，兒童文學作家蒙特羅斯·喬納斯·摩西斯（Montrose Jonas Moses, 1878-1934）主編《兒童劇寶庫》（*A Treasury of Plays for Children*）出版，收錄了十四個兒童劇本，包括《小公主》、《銀線》（*The Silver Thread*）、《高維尼先生的測驗》（*The Testing of Sir Gawayne*）、《小指頭與仙女》（*Pinkie and the Fairies*）、《潘趣和茱蒂》、《三個願望》（*The Three Wishes*）、《紐倫堡的玩具製造商》（*The Toymaker of Nuremberg*）、《扁豆煮熟時六個經過的人》（*Six Who Pass While the Lentils Boil*）、《雲雀大師》（*Master Skylark*）、《愛麗絲夢遊仙境》、《旅行者》（*The Travelling Man*）、《月份：一場選美》（*The Monthes: A Pagenet*）、《森林之環》（*The Forest Ring*）、《薰衣草鎮的七個老婦人》（*The Seven Old Ladies of Lavender Town*）。這些劇本均在英國或美國演出過，改編自民間傳說故事，或者是兒童文學名著。較特別的是英國詩人羅塞蒂（Christina G. Rossetti, 1830-1894）的《月份：一場選美》，係根據她自己的詩改編而成，透過擬人化的知更鳥順著十二個月份的季節更迭，發現生命的愛與希望。《兒童劇寶庫》的價值的確像一座寶庫，透過這些劇本可以使我們想像二十世紀初期兒童劇演

[1] 此語引自《維基百科》Alice Minnie Herts詞條介紹。網址：https://en.wikipedia.org/wiki/Alice_Minnie_Herts，瀏覽日期：2019/11/02。

出文本的依據，更再次證實兒童文學與兒童戲劇同步發展互生的情形。

　　赫特與兒童教育劇院的努力激起的漣漪效應，全美國起而效尤，最明顯的例子如1925年，溫妮弗列德‧瓦德在伊利諾州創立了埃文斯頓兒童劇院（The Children's Theatre of Evanston），於1925年11月6日導演了首場演出《白雪公主和七個小矮人》。1920年代起，創作性戲劇活動在美國各社區興起，不過大多數劇本都是由社工、老師和圖書館員，而不是專業劇作家根據需要編寫的。1930年代起，這樣的情況才改由教育工作者擔任領導，兒童戲劇活動的中心從社區轉移到了學校。瓦德為埃文斯頓兒童劇院指引出以孩子體驗戲劇呈現的創作性戲劇活動，以及專為兒童觀眾創作的兒童劇場兩條明路，經營方針影響廣大而深遠。

　　1930年代，全美國已有一半的社區型劇院每年至少演出過一齣以上的兒童劇，早期的兒童劇被認為有直接的教育和社會目的，這和它的預設觀眾主要是學生有關，這決定了劇作需要與學校的意識型態保持一致，成為教育體制的合作者，因此，劇作不可避免地受到主流意識型態的控制（范煜輝，2012: 48）。最具代表如克萊兒‧梅傑（Clare Tree Major, 1880-1954）這位英國籍女演員，她在1923年成立「克萊兒梅傑劇場學校」（Clare Tree Major School of the Theatre），是第一個在美國各地巡迴演出的兒童劇團，重要的製作如《貧窮小孩》（*The Little Poor*, 1925）、《睡美人》（1945）等。從1914年到美國，至1954年過世為止，梅傑一生中最重要的時光都奉獻給了兒童戲劇，她特別在意兒童戲劇的教育功能，認為兒童戲劇這種給兒童娛樂的藝術形式，創作的首要因素，是要具備教育的作用並為兒童接受（Major, 1930: 263）。又如1934年，安東尼內特‧司庫德（Antoinette Scudder, 1888-1958）購買位於紐澤西州艾塞克斯郡一個郊區城鎮米爾本（Millburn）的一座廢棄造紙廠，改建成造紙廠劇院（Paper Mill Playhouse），1938年11月開幕演出兒童劇《神的王國》（*The Kingdom of God*），隨後並舉辦紐澤西戲劇節（New Jersey Theater Festival）並創設兒童戲劇學校。可見西方兒童戲劇從一開始建立，便與教育綁在一起，扛負著藉戲劇來教育兒童的目的，成為兒童戲劇重要的特

質，以及兒童戲劇發展、兒童劇院或劇團必然的經營參考方針。

概觀美國兒童戲劇史還有一點和英國類似，即兒童劇作家的地位頗受重視，兒童劇本出版是常態。不過，能將兒童劇劇本地位提升，甚至不斷出版劇本集，被列入教科書等級，也成為兒童文學經典的兒童劇作家奧蘭德‧哈里斯（Aurand Harris, 1915-1996），就是這樣百年難得一見而被譽為「美國最出名的兒童劇作家」和「最受尊敬的兒童劇作家」（McCaslin & Harris, 1984: 114）。哈里斯1915年7月4日出生於密蘇里州，他大學畢業後在西北大學的語言學院攻讀碩士學位，當時西北大學正是美國兒童戲劇領域教學研究的翹楚，在那裡他認識了影響鼓勵他走入兒童戲劇創作的溫妮弗列德‧瓦德。瓦德在1952年還幫助成立了美國兒童戲劇協會（The Children's Theatre Association of America），這是第一個面向兒童戲劇從業人員的專業組織，通過審核加入該組織的劇作家，每年有機會獲得獎項鼓勵，哈里斯就是該協會的首位獲獎者。

哈里斯一生創作超過五十部劇本，兒童劇就占三十六部之多。1945年，他的兒童劇成名作《從前從前有一條晾衣繩》（*Once Upon a Clothesline*），有別以往兒童劇偏重童話色彩的印象，更突出強烈生活寫實的風格。1980年的《阿肯色熊》（*The Arkansaw Bear*），嚴肅觸及死亡議題，亦引起熱烈討論。其他重要作品，如1961年根據美國印第安包華頓酋長（Chief Powhatan）女兒寶嘉康蒂（Pocahontas）的歷史傳奇改編成兒童劇《風中奇緣》（*Pocahontas*），哈里斯為此做相當多的研究，遵守歷史事實，創造出立體如生、個性特徵鮮明、智慧與勇氣兼備的少女。殖民歷史的回顧，以及讚揚女性的思維，使得演出之後佳評如潮，並以此劇獲得表彰兒童劇作家的喬彭寧劇作家獎（Charlotte Barrows Chorpenning Playwright Award）。此獎項為美國戲劇和教育聯盟（The American Alliance for Theatre and Education）為紀念兒童劇作家夏洛特‧巴洛斯‧喬彭寧（1873-1955）而設。喬彭寧在1933年才開始寫作，也曾擔任芝加哥古德曼劇院（Goodman Theater）的藝術總監，她的兒童劇本創作有《小紅帽》（1946）、《精靈與鞋匠》（*The Elves and the Shoemaker*,

1946）、《三隻小熊》（*The Three Bears*, 1949）等五十五部。

哈里斯迭有創新，又獲獎無數。他充滿喜劇元素的《安德洛克斯與獅子》（*Androcles and the Lion*）於1963年首次演出，此後被翻譯成十種語言，是有史以來美國兒童劇作家作品中被製作最多語言的一部。1988年，他曾應邀在上海中國福利會兒童藝術劇院編導了兒童劇《白手起家》（*Rags to Riches*），這是中國經歷文革後首次引介的西方兒童戲劇。

整體而言，哈里斯給兒童的劇本創作對原創或新主題發展的關注，並在審美和實用之間取得平衡，以不同的形式表現出來，在他整個創作生涯中都是顯而易見的（Fordyce, 1989: 180）。1976年，他成為首位獲得國家藝術創作（National Endowment for the Arts）寫作獎學金的兒童劇作家，1996年5月6日離世之後，新英格蘭戲劇聯盟（New England Theatre Conference）於1997年，為讚揚他一生致力於兒童戲劇創作，創設哈里斯紀念劇作獎（Aurand Harris Memorial Playwrting Award），獎勵優秀的兒童劇作家，讓美國兒童劇本書寫與出版的美好傳統永續不絕。

§祕密花園尋花指南§

一、為何十九世紀前，以現代定義的兒童戲劇其實還沒出現，頂多只是有兒童表演，或成人的戲劇表演活動被兒童欣賞接受而已？

二、詹姆斯‧馬修‧巴利創作的《彼得潘：不會長大的男孩》對兒童戲劇發展的關鍵意義為何？

三、美國作家馬克‧吐溫說：「我確信兒童戲劇是二十世紀最重要的創造之一。」你對這句話有何看法？

Chapter 9

日治時期臺灣兒童戲劇發展

一、臺灣兒童戲劇興起的成因

二、日本「正劇」、「新劇」的傳入

三、「臺灣教育令」公布與西式教育實施

四、日治時期臺灣兒童戲劇的傳播與實踐

　　臺灣兒童戲劇究竟興起於何時？若推往清代時，相關文獻尚不足以推論何時。但是翻查清代臺灣的文獻，很容易看見一個詞「番戲」，比方乾隆9年至12年（1744–1747），擔任巡臺御史的六十七，在臺任職期間繪製的《番社采風圖》，另著《番社采風圖考》，在《番社采風圖考》內就收有「番戲」這一條目，公認是研究清代臺灣平埔族風俗民情極重要的文獻。又如作於清代乾隆年間的《清職貢圖選》載：「番童以口琴挑之，喜則相就。遇吉慶，輒艷服，簪野花；連臂踏歌，名曰『番戲』。」（不著撰人，1963）這段文字乃鳳山縣（今高雄市鳳山區）放䋀等社所見之「番童」在祭典喜慶上著裝歌舞，彈奏口琴的表演情形。從文獻遙想清代時期原住民各社聚落，儀式表演歌舞之普遍，即使時空轉換至現在，能歌善舞依舊是人們對臺灣原住民的印象。

　　呂訴上在《臺灣電影戲劇史》，也略提及兒童演戲：

　　　　以童子演出的囡仔戲依源流來說可分二派：第一由大陸傳來的，第二由臺灣生成的。

　　（一）由大陸傳來的：這類戲或者可以說是模仿自大陸來的。是以營利為目的之職業劇團。但它只是傳自閩南傳來的就是七腳戲或稱七子班及囡仔戲，即是孩子劇團。全班演員僅有童子七人，又稱小梨園。七腳仔戲是在五十餘年前由福建泉州傳入臺灣。歌曲是南管，道白純為泉州語音。上演劇本採取文戲劇情故事。臺灣最初的七字班是香山小錦雲班於民國七年八月九日在臺北市新舞臺演出，看菊花、大被砌、孝婦奉姑。

　　（二）由臺灣生成的：這類戲是日據時代各種小學校排練演出的。一般通稱為兒童或學校劇，以學童們來組織劇團。兒童劇包含有各種戲劇或戲曲：啞劇或稱無言劇、童話劇、歌舞劇、播音劇、假面劇、舊劇等（呂訴上，1961: 181-182）。

　　呂訴上對於現代兒童戲劇如何興起則無任何說明與記錄，但上文中

的第二點，已勾勒出日治時期兒童戲劇的萌動，是從學校的演劇活動開始。循著這個線索，再探究其他日治時期的文獻，總算可以更具體明確一點。《臺灣日日新報》報導：1911年5月14日，來自日本新式「正劇」創始人川上音二郎（1864-1911）帶著他的劇團，在臺北撫臺街的朝日座公演，是目前可考第一次的兒童劇演出。1911這一年，便可視為臺灣兒童戲劇發展的起點。

一、臺灣兒童戲劇興起的成因

在清代以前的舊社會，兒童依附於成人的行動，成人看什麼戲消遣娛樂，兒童也跟著看什麼。另一個值得觀察的文化現象是，兒童參與演戲，如前言呂訴上提到的囝仔戲，凡是成長於傳統戲班家庭的孩子，耳濡目染走上舞臺學表演是再自然不過的事；還有一群來自於非戲班家庭的孩子，因為家貧或其他因素而被送進戲班寄養學藝，這兩種情況都造就了許多「優童」、「童伶」的誕生。

兒童在傳統戲曲擔綱演出，最明顯的例子是俗稱「七腳仔」（或稱「七角仔」）的「七子班」，又名「小梨園」，因全班演員七人而得名，悉由班主出資買12、3歲之貧童，延師教以演戲，源於中國福建泉州。《臺灣外志》載荷蘭據臺時通事何斌便差人向內地收買二班「官音戲童及戲箱戲服，若遇朋友到家，即備酒食看戲或是小唱觀玩」（臺灣省文獻委員會, 1971: 9）。王白淵認為鄭成功驅逐荷蘭，使人民安居樂業，「因為答謝神恩，或尋求慰安娛樂，乃向江蘇、福建、廣東等地，延攬戲團來臺，以臺灣縣治（今臺南市）為中心，逐漸普及於南北兩地。嗣後即由演劇有經驗之人們，開始組織劇團，自後臺灣之演劇，遂逐一普遍起來」（王白淵, 1947: 1）。這種歸屬傳統戲曲類型的「七子班」，或如民間慶典中的藝陣、藝閣，亦常見兒童表演的身影，如《淡水廳志》載：「花鼓俳優鬧上元（優童皆留長髮，粉扮生旦，演唱夜戲，臺上爭丟目采，郡人多以錢銀玩物拋之為快，名曰花鼓戲），管弦嘈雜並銷魂。」（鄭大樞,

1963: 439）此文寫元宵歲時慶典中兒童演花鼓戲的熱鬧情景，當然都屬於現代定義的兒童戲劇，可是一如戲劇原生形態源自儀式，這類兒童參與表演的活動亦可稱為「臺灣兒童戲劇的原生形態」（謝鴻文，2008）。

從原生形態跨越至現代，關鍵就是《馬關條約》簽訂後，日本殖民臺灣時積極引進「正劇」、「新劇」，和推展新式教育脫離不了干係，臺灣兒童戲劇發展因此可上溯到1945年光復之前。

二、日本「正劇」、「新劇」的傳入

日本在明治維新時期積極向西方學習，移植各種制度與建設，其中明治5年（1872）學制的確立，「邑中不得有不學之戶，家中不得有不學之人」，規範兒童依年齡入學，實現近代教育體制。1891年1月，兒童文學作家巖谷小波（1870-1933）與博文館合力策劃的「少年文學」發行，第一本作品便是巖谷小波的童話《黃金丸》，巖谷小波曾自述：

> 《黃金丸》故事梗概並非原創，而是來自歌德的〈列那狐〉與曲亭馬琴的《南總里見八犬傳》。「讀過《黃金丸》後，發現作者還無法完全從孩童的立場出發，寫出孩童的心情。只是將封建時代常見的男子漢大丈夫復仇雪恨情節的主角換成動物而已。」（《日本文學》）這是關於《黃金丸》的同時代評論，確實尖銳地指出該作想像力的貧乏。或許，對於將Jugendschrift翻譯為『少年文學』的巖谷小波而言，自己也意識到此作與童話（按：märchen）是完全不同概念下的產物吧（前田愛，2019: 335）。

巖谷小波自小學習德文，是從德文裡認識到童話，然而他從國家主義教育路線出發的「少年文學」，具有為富國強兵而教化「少國民」的意識，和《格林童話》那類已經過剪裁修飾，純為給兒童快樂閱讀的童話仍有一些距離。

　　於失敗的《黃金丸》之後，同年，巖谷小波再出版《小狗阿黃》，才被日本兒童文學研究者公認是日本現代兒童故事的發軔。不過，日本正式使用「兒童文學」這一名稱，則要到1926年的昭和初期才正式出現。菅忠道（1909-1979）的《日本的兒童文學》分析明治維新其實尚未徹底摧毀封建舊制度，只是以封建舊制度為立足點建立起的資本主義社會，反映在文化層面，政權僅從幕府轉移到朝廷，實際的民主並未立即變革。談到兒童文化，封建的兒童觀沒有完全消除掉，在此根基之上取而代之的是被發現，並確立於近代人們認為的兒童觀（朱自強，2015: 4）。這種新的兒童文學觀，除了透過新式教育落實，更主張還給孩子適合閱讀並得到喜悅的兒童文學。

　　1912年7月大正時期（1912-1926）開始，盧梭《愛彌兒》的日文譯本先在日本教育界引發騷動與認同，盧梭崇尚讓兒童自然發展的教育觀，同樣引起兒童文學界注意。日本兒童文學界也接受了西方浪漫主義的思維，視兒童為純粹、純淨、天真、自由、正義、悲憫的美好理想個體，作家力求反璞歸真而創作，一股時代新氣象即將展開。1918年由鈴木三重吉（1882-1936）創辦並主編的《赤鳥》（赤い鳥）雜誌，掀起了「童心主義」的思潮。關於「童心主義」的意涵，宮川健郎說：「所謂童心主義，是一種將兒童理想化、視其為純真無瑕的想法。而這同時也是支撐著整個大正時代的童話、童謠、教育的兒童觀，以及文學理念的想法。」（宮川健郎, 2001: 7）朱自強更詳盡解釋：

　　　　所謂「童心」，從字面上理解是兒童心靈，但是，大正時期的「童心」，卻不只是強調兒童心理的特殊性，而是與思想立場和文學主張聯繫在一起的。童心主義的兒童觀的最大特色在於它認為兒童的心靈與成人不同，沒有受到現實社會污濁的侵染，兒童像天使一樣，有著純潔無瑕的靈魂。也就是說，這裡的童心，不是指現實生活中的兒童心靈，而是指作為一種純潔理想的觀念上的童心（朱自強, 2015: 9）。

　　沒想到小小薄薄一本《赤鳥》，卻蘊藉巨大能量，在日本捲起狂
風，「童心主義」的思想振翼蔽天，當時的兒童文學創作幾乎無不臣
服。市古貞次（1911-2004）認為《赤鳥》的「童心主義」運動，與大正
時期中產階級知識分子支持的民主主義、自由主義和文化主義的內涵是一
致的，是朝向兒童文學現代化的改革運動，將兒童從國家主義與儒家道德
的束縛中解放，尊重兒童心性，成為此兒童文學運動的基本理念（市古貞
次，1994: 561-562）。

　　日本的兒童戲劇，也在這種社會背景與思潮中同步產生，同樣符
契童心主義為原則而存在。片岡德雄編著的《將戲劇表達應用於教育》
（劇表現を教育に生かす）敘述日本兒童戲劇教育的歷史，指出江戶時代
（1603-1867）末期時在大阪歌舞伎的演出，已有特別為兒童演員演出的
木造演戲小屋完成，且持續上演。進入明治時代，兒童戲劇在關西地區也
蓬勃發展（片岡德雄，1982: 195）。但日本的兒童演戲，發展到有成人為
兒童創作的兒童戲劇，則是明治維新時期，開始積極學習歐美的現代戲
劇，展開新劇的實踐。以改良傳統演劇，創立「新派劇」聞名的川上音二
郎，在1893、1899、1901年曾三度赴歐美等地遊歷、演出，汲取西方戲劇
的創作樣式，再蛻化成他的「正劇」（Drama）新主張，被大笹吉雄稱為
「促進日本現代新劇誕生」的推手（大笹吉雄，1985: 58）。

　　石婉舜研究指出：

　　　　川上對「正劇（Drama）」此一戲劇型態的認識在於「只靠對
　　白表情來表現情感」，並且，若有音樂性，也僅存在於必要的音聲
　　效果之上。此外，川上將「正劇」之趣旨歸結到：「採取所謂的寫
　　實性演技，致力於描繪出自然之美。」這莫非暗示著，是否川上的
　　「正劇」追求純粹屬於一種對於西方「戲劇（Drama）」的形式主
　　義的移植。無論如何，川上音二郎的正劇運動，跟不久後展開的，
　　且可能更為今人所熟知的，以坪內逍遙（1895-1935）的文藝協會
　　（1906-1913）為首的日本現代新劇運動，在戲劇的表現型態上其

實並無太大歧異。這也就是為什麼當代日本戲劇史學者大笹吉雄認為，「川上音二郎的正劇運動，就結果而言，是促進了日本現代新劇的誕生」（石婉舜，2008: 16）。

這是川上音二郎之於成人戲劇的貢獻，而川上劇團於1903年在東京本鄉座（春木座）演出的《狐狸的審判》和《快樂的小提琴》（又譯《動人的胡琴》），揭開了日本兒童戲劇的序幕（早稻田大學演劇博物館編，1998: 247）。其中《快樂的小提琴》改編自巖谷小波的童話。

爾後，日本全國巡演川上音二郎和川上貞奴（1871-1946）的「童話芝居」（お伽芝居）[1]迴響很大，尤其是成為小學校、女學校的同窗會、創立紀念式等餘興活動後，也促進了學藝會的發展（岡田陽、落合聰三郎監修，1984: 3）。據巖谷小波自傳《我的五十年》所記，他在京都首次將童話故事說演給孩子聽的「口演童話」（又稱實演童話），是在1898年5月以後，當時他每個月會到學習院幼稚園去口演自創的童話。內山憲尚編的《日本口演童話史》中則說，巖谷小波開始口演童話的時期，岸邊福雄（1873-1958）也在自己開設的東洋幼稚園（1903年開園），試以童話作為幼兒教材（游珮芸，2007: 37）。

繼之有久留島武彥（1874-1960），於1903年在橫濱成立的「說故事之會」，持續推行口演童話運動。這個運動擴大推展，乃在1906年時和巖谷小波創立了「童話故事俱樂部」，他們二人竭盡心力奔走全日本，成效卓著。從明治末期發展起來的口演童話，到大正時期更形蓬勃，日本各

[1] 「お伽芝居」亦稱「御伽劇」，「御伽」日文原文寫作「お伽」（音：おとぎ），「伽」之原意是慰問人的故事，後延伸為指《桃太郎》這類民間故事、傳說，接近「物語」的概念。1894年巖谷小波又在「伽」字之前加上敬語お，而成「お伽噺」（御伽噺，音：おとぎばなし）就有強調對兒童訴說童話和神話故事之意了。「お伽芝居」一詞流傳至今，也有代表童話劇的意思，不少日本兒童劇團的演出仍沿用這個詞。如日本兒童青少年戲劇劇團協會在2015年3月19日至21日於東京前進座劇場公演巖谷小波創作的《お伽芝居春若丸》（1903）。

地城市紛紛有「御伽俱樂部」成立。《赤鳥》雜誌創辦後，高揚「童心主義」大纛，「お伽噺」（見註1）一詞被「童話」取而代之，日本各地童話研究會又如雨後春筍湧現。這些個人、團體活動的歷史過程，山形文雄認為：

> 以現代的觀點來看，可以說是有點類似「兒童文化中心」的功能與組織，也就是舉辦像童謠教唱、琵琶演奏、小小魔術以及「口演童話」等等的活動。久留島武彥和巖谷小波就為了「童話故事俱樂部」的推廣，兩人積極地在全國各地奔走。……聽了他們兩人的理想之後，一些看過川上音二郎戲劇演出的有心人士提出了他們的看法，認為川上劇團不妨也嘗試看看成立和目前所走路線不一樣的兒童劇團。因此，在1906年創立了「大阪童話故事俱樂部」劇團。緊接著第二年，在東京也創立了「童話故事劇團」，終於帶動了兒童劇運的風氣（山形文雄，1992: 26）。

1909年，小山內薰（1881-1928）創立的自由劇場公演了易卜生的《約翰‧蓋勃呂爾‧博克曼》（*John Gabriel Borkman*），以及坪內逍遙創辦文藝協會戲劇研究所，標誌「新劇」在日本正式誕生。坪內逍遙自1921年起投入甚多精力創作兒童劇，1922年11月，兒童劇《鄉下老鼠與東京老鼠》在東京有樂座演出，是比川上音二郎《狐狸的審判》和《快樂的小提琴》更成熟的兒童劇。坪內逍遙於1923年出版的《兒童教育與戲劇》一書中，提出「家庭之藝術化」的目標，鼓勵以兒童為本位的兒童戲劇教育和創作，為此他還編寫過《家庭用兒童劇》、《學校用小腳本》兩本劇本集，收錄適合在學校、家庭中實行操作的短劇。1928年5月，坪內逍遙號召組成東京童話劇協會，並舉行第一回公演。他也是日譯版《莎士比亞全集》的翻譯家，種種事蹟與奉獻，使他被譽為日本「戲劇之父」，地位崇高（**圖20**）。

川上音二郎早在1902年就曾至澎湖做過田野調查，1905年率團至臺

圖20　東京早稻田大學坪內博士紀念演劇博物館。（圖片提供／謝鴻文）

灣巡演《奧瑟羅》，並藉此劇再現了以日本為中心的「帝國秩序」（石婉舜，2010: 31）。川上音二郎的臺灣行跡帶有濃厚政治目的，以他在日本的地位與影響力，在臺灣的一舉一動都備受矚目。川上音二郎於1911年應高松豐次郎（1872-1952）的「同仁社」之邀再次來臺灣，在臺北、臺南、臺中、嘉義等地做商業演出之外，還有一場特別的演出記載：

　　在這些商業演出行程中，川上劇團5月14日（星期日）下午在臺北撫臺街的朝日座上演「御伽芝居」（お伽芝居，或稱「御伽劇」，お伽劇），揭開臺灣新式兒童戲劇的序幕。根據演出前的新聞報導：此次與普通的戲劇演出全然不同，原則上拒絕大人觀賞，卻免費招待尋常高等小學校二年級以上的學生，只有與學生教化上最直接關係的學校人士，希望他們當日到場監督，才准進場。
　　演出當日，川上先對兒童做約十五分鐘的演說，再演出《動人的胡琴》（按：《快樂的小提琴》），這齣戲是由嚴谷小波所寫的童話改編，川上扮演劇中吝嗇的老頭，他的妻子貞奴則飾演正直的

美少年弗烈多。

　　臺北第一小學、第二小學、第三小學、第四小學的學生約兩、三百人參加，男女生都有。報導者的評語是「戲劇成功，〔劇場〕設備不完備」。

　　淵田五郎認為：「為了兒童文化、不富裕的內地人兒童，不收入場費公演這件事意義深遠，如此的熱情理應稱賞。」（淵田五郎, 1940: 9）可見這個演出是特別為殖民地日本兒童安排的（簡秀珍, 2002: 11）。

　　這場別具意義的兒童劇演出，雖是日本殖民政府收買臺灣民心，有其政治目的，卻也展現出推展兒童文化，提供藝術活動教養兒童的意志，鳴響了臺灣兒童戲劇發展宏亮的第一聲。繼川上劇團之後，根據1916年6月10日《臺灣日日新報》所載，應臺灣勸業共進會來臺灣演出的天勝劇團（天勝一座），這個以魔術聞名的日本的新派劇團，在臺北朝日座的演出，票價一人三十錢，演出劇目是《新快樂的小提琴》，將巖谷小波原本故事中的美少年弗烈多一角，改成貧困可憐的賣花女，當然也把劇團的招牌魔術穿插在劇中，令觀眾有大開眼界的新奇感。

　　川上音二郎種下的新劇的種子，他對劇劇的寫實主張，真正在臺灣開花結果是在1925年，由作家張深切創立的草屯炎峰青年會演劇團，北部另有旅居臺灣的日本人井出勳、別所孝二、藤原泉三郎、宮崎直介等人組織的獵人座，於臺北火車站前的臺灣鐵道飯店（台湾鉄道ホテル）餘興場演出，是臺灣新劇的濫觴。

三、「臺灣教育令」公布與西式教育實施

　　1898年7月，日本政府積極推行小學教育，公布「臺灣公學校令」。1902年5月，接著公布「臺灣小學校官制」。舊有的漢式私塾、學堂漸被公學校（臺灣人子弟就讀）、小學校（在臺日人子弟就讀）取代。

　　1903年11月，當時的臺灣民政長官後藤新平（1857-1929）認為統治臺灣之根基，在國語之普及與國民性之涵養，故於1919年1月，公布「臺灣教育令」，取消了日本人與臺灣人學制的差別，開始實行同化主義的教育。

　　從學科綱目來看，例如1925年改定的體操科要目，強調唱歌遊戲和行進遊戲的運用。此新式教育的實施，大大改變了臺灣人過去對兒童教育和發展的概念，「傳統教育中兒童所有學習包括識字、算術習藝勞動等活動，皆為未來生活所準備，及至教育制度的興起，所謂『兒童是國家未來的主人翁』、『教育下一代即國力即戰鬥力』、『教育是國民基本義務』的觀念深植人心。一直以來在漢人社會視為『玩物喪志』、『淫蕩猥褻』的下等表演活動在『藝術教育』與課程的推動下，能上臺表演舞蹈、口演（說故事）、戲劇、歌唱等活動，成為一種有能力參與學校活動的榮譽表現」（林玫君、盧昭惠，2008: 180）。臺灣人觀念的扭轉，使得戲劇表演等活動有了教育正當性的背書，對兒童戲劇的發展當然是助力而非阻力了。

　　簡秀珍《日治時期臺灣兒童表演活動之研究》整理《臺灣日日新報》發現，1920年代中期起，小學學藝會的內容除具備教學觀摩的性質外，純粹娛樂的戲劇表演亦逐漸增多；此外包括慶典中的表演，皆可以看到兒童的身影。不過她的研究指稱的「表演活動」，相容傳統戲曲與新劇，亦含括舞蹈、音樂，且研究地域大部分著重在宜蘭地區（簡秀珍，2005）。雖然如此，她的研究大大彌補前人不足，為我們打破「1945」這座障礙，把視野拉遠至日治時期，推開見識臺灣兒童戲劇發展的大門。

　　再如許佩賢《殖民地臺灣的近代學校》分析了「教育」與「國家」、「社會」之間的關係，考察重點偏重「殖民地臺灣近代」，從教育史的角度思考「臺灣的殖民地近代性」的可能性。許佩賢書中提及的新式教育、小學學藝會，都對兒童戲劇發展有所影響，俱是近代化的產物（許佩賢, 2005: 24）。

　　我們更不能忽視游珮芸《日治時期臺灣的兒童文化》一書藉由考察

日本本土＝（內地）與臺灣＝（外地）的互動關係，掌握日治時期臺灣兒童文化的狀況（游珮芸，2007: 13）。循著前人的研究腳步，一方面觀察到日本殖民政府在臺灣對社會文化的積極改造，尤其是引入新式教育制度對兒童戲劇活動推展的影響；另一方面則從政府到民間各場域分析兒童戲劇的多元傳播情形。

四、日治時期臺灣兒童戲劇的傳播與實踐

(一) 學藝會

　　日治時期小學校園盛行舉辦學藝會，或稱「學藝演習會」。片岡德雄指出，學藝會在日本的歷史淵源，可溯至明治二〇年代小學校的父兄懇談會、學術談話會（片岡德雄編著，1982: 196）。學藝會舉辦的目的，是讓兒童能在大眾面前表演平日學習的成果，藉此激勵兒童的學習欲望；另一個目的是作為學校和家長溝通之管道，並向家長進行教育宣導。

　　《臺灣日日新報》是今日我們要瞭解考察學藝會重要的文獻寶藏，簡秀珍從《臺灣日日新報》檢索到1907年6月17日始政紀念日[2]結束不久後，嘉義小學（校）率先舉辦學藝會，內容包括講話、彈奏風琴與唱歌等。許佩賢也根據《利澤簡公學校日誌》搜尋到，學藝會名稱第一次在公學校出現是大正6年（1917）（許佩賢，2005: 278）。值得注意的是，從1904年旗山公學校流傳的一張攝影照片來看，一群低年級兒童表演舞臺劇

[2] 1895年4月17日《馬關條約》在日本下關春帆樓簽訂後，同年6月17日，首任臺灣總督樺山資紀（1837-1922）於臺北市清代時期的布政使衙門宣布日本在臺「始政」，定此日為「始政紀念日」。「始政紀念日」與「臺灣神社祭」同為日本統治臺灣象徵的兩大節日。初等學校的音樂課「兒童唱歌」中，編有〈始政紀念日〉詞曲，與日本國歌〈君之代〉列為學童教唱歌曲，高頌日本天皇光輝普照臺灣全島。詳見蔡錦堂（2001）〈從日本時代始政紀念日談起〉。《臺灣歷史學會》。網址：http://www.twhistory.org.tw/20010618.htm，瀏覽日期：2019/09/07。

《雀之學校》，照片中有日本和室的布景，布景前排列了十餘位頭戴動物造型的男孩，還有一位穿和服的女孩，盯著一個看似樵夫之類裝扮的男孩（島嶼柿子文化館編著，2004: 58）。依此照片已可看出小學中戲劇表演走向寫實的要求，但這幀照片是否為學藝會時的演出還有待考查，若也是學藝會的表演活動之一，那麼臺灣小學學藝會發展的歷史就要改寫，時間還可以更往前推了。

一般認為日本內地學藝會始於1900年後，臺灣則稍晚：

> 到了一九一〇年代，學藝會已逐漸成為各所小學的年度重要行事。當時學藝會通常是每學期舉辦一次，剛開始就和現在的教學觀摩差不多，僅是邀請父母到校參觀上課情形，譬如數學計算、課文朗讀、日語問答等，展現孩子們各科目的學習成果。但或許是因為只參觀平常的教學，太過枯燥呆板，於是在一九三〇年代後，學藝會的內容有了極大的轉變，不再只是參觀上課，而開始以話劇、歌唱、及舞蹈表演為主，有時學藝會還會擴大舉辦，成為跨校的區域性市郡聯合學藝會，讓整個活動成為學校與家長一起參與的大型同樂會（島嶼柿子文化館編著，2004: 58-59）。

學藝會於1920年代後普及化，表演的戲劇都是新劇樣貌。根據1923年6月17日《臺灣日日新報》，追蹤報導了1922年11月7日臺南的安平公學校學藝會中首次出現以「兒童劇」為名的表演，卻未提到表演內容。1924年2月18日《臺灣日日新報》，難得同日出現2月17日臺北樺山小學校和旭小學校學藝會的大篇幅報導，旭小學校學藝會還特別提及「純真的」兒童劇《七隻小羊》演出。還有1926年2月28日，士林公學校學藝會有二年級生演出《浦島太郎》和《後日物語》等眾多報導看來，1920年代學藝會已十分普遍，且演出的兒童劇多是西方童話、日本童話。較特殊的如1924年3月10日《臺灣日日新報》記載新竹女子公學校學藝會首次出現「以兒童為本位創作劇本演出的兒童劇」，演出劇本有：《努力工作，玩得開

心》（六年級劉金英等三人）、《孝順少女》（五年級林賞）、玩偶遊戲（五年級鄭銀）、《恩惠之光》（四年級林金英、林梅）、《智慧的功勞》（四年級潘金玉、黃粱）、《賞櫻》（四年級劉明霞）、《天使的翅膀》（三年級高祝、高素教）、《賣芭蕉》（三年級鄭桂鳳等四人）。學藝會除了各校自行舉辦，跨校聯合主辦也是常態。例如1926年3月6日，中壢郡下各小公學校聯合舉辦，全場表演活動多達四十三項，包括中壢小學校演出的學校劇《虎與狐》等。

學藝會成為學校例行行事，桃園市新屋國小校史室典藏的《學校經營案》（昭和8年度，1933年），當時還是新屋公學校的學校例行活動第四點載明「國語演習會及學藝會」，關於學藝會項目下說每學期既定教學行事結束後舉行（新屋公學校, 1933: 無標頁）。臺灣音樂家鄧雨賢（1906-1944）之堂弟鄧福賢曾受訪追憶自己童年在臺北受日式教育的情景表示：「太平公學校的學藝會，一連舉辦三天，有給自己校內看的，也有開放給校外看的，有打燈光、閃電、音響效果，自己演過吳鳳，女生則演過進場舞，當時太平、老松的學藝會是延平北路的大事，每場都滿。」（陳思琪, 2006: 120）這段訪談讓我們得到幾個訊息：學藝會在當時是頗受注重的活動，不僅學校精心策劃，地方人士也熱忱參與，小學生的表演更是慎重，有專業的架勢。換言之，學藝會不只是一個學校的教學成果展現，地方人士也會積極參與，賦予它社區文化教育呈現的功能，其重要性可見一斑（圖21）。

1930年代以前，學藝會是以學科中的「讀方」（讀書課）、「話方」（說話課）、算數、圖畫、唱歌等表演為主，1930年代後的活動內容十分多元，娛樂性質更強，例如，據簡秀珍所整理，1923年2月19日《臺灣日日新報》刊載有關學藝會演出內容之報導：「臺北市大安公學校十九日午前八時十五分，開本年度第二回學藝演習會，並體育演習會、學藝會、談話、唱歌、會話、對話唱歌，及兒童劇等。體育演習會，體操遊戲，及接力競走等諸種目云。」這段報訊只是概括敘述。至於1924年1月宜蘭小學校慶祝太子成婚舉行的奉祝學藝會，則有兒童戲劇表演的內容：

圖21 昭和15年（1940年）學藝會，翻攝自新屋國小校史室典藏。
（圖片提供／謝鴻文）

各學年除表演談話、唱歌、獨唱、奉祝歌、童謠踊外，還有「童謠劇、兒童劇」。同年3月，宜蘭女子公學校的兒童學藝會，除「唱歌、談話、會話」等，也由一年級演出《龜兔賽跑》，另有《三隻蝴蝶》、《雪姬》（簡秀珍，2005: 235）。又如新竹郡新社公學校在1932年2月1日舉辦過比較特殊的學藝會，如《臺灣日日新報》所記：「在校內教室，舉春季學藝會。次開兒童學藝會回數五十四。在模範菜圃，舉蔬菜收穫季，旁午招待新社及豆子埔兩方面來賓，開食品試食等。」整體來說，學藝會形式不拘一格，甚至帶有區域色彩的。1938年10月29至30日，宜蘭女子公學校的創校二十週年祝賀會，第二天的「紀念學藝會」活動，有保育園幼兒演出戲劇《猴子與螃蟹》、一年級演出戲劇《慶祝開校二十週年》、四年級戲劇《歐姆看家時》、六年級戲劇《孝女白菊》，還有四年級舞蹈《睡美人與王子》等節目，特別的是學齡前幼兒也加入學藝會演出。

學藝會的舉辦時間通常是配合日本內地節慶或紀念日，如元旦祝日、紀元節（日本建國紀念日，2月11日）、始政紀念日、天長節（當代天皇

的生日，如昭和天皇時為4月29日）、明治節（明治天皇的生日，11月3日）、新嘗祭（天皇感謝神道諸神賜五穀豐收之祭，11月23日）等。以上祝日、節日的制訂全是外來的祭典節慶，都是根據明治維新後的國家神道所建立。須再說明的是，日治時期的小學學制是一年三個學期，第一學期從春天4月1日始業至7月初，第二學期從9月1日至12月底，學藝會召開時間的選定，大部分的學校都選擇在1月6日開始的第三學期2月份舉辦一年一度的學藝會，有時也剛好可以配合紀元節慶典，例如1928年2月13日《臺灣日日新報》載：「斗六小學校，於紀元節日舉行後，並開學藝會，當日來賓有石井郡守及兩課長等，以外生徒父兄多數臨席，頗云盛會。」

　　配合節慶或紀念日的演出偶有例外，例如1934年5月18日《臺灣日日新報》預告，高雄第一小學校講堂落成的紀念展覽會，將於5月19至20日舉行，重頭戲是20日的唱獻會、齊唱、獨唱和兒童劇公演。總之學藝會是各校年度重要的例行行事，是日本殖民政府藉此推行「國語」，薰陶效忠天皇的「國民精神」為依歸的教化手段，卻直接促使兒童劇演出普遍。皇民化運動推行後，隨著戰爭情勢越趨緊張，學藝會的功能已從單純表現學習「國語」的成果，變成慰勞官兵或慰問出征軍人家屬而舉辦。據簡秀珍的研究統計，在日本統治期間，自有學藝會以來，重複劇目不算，小學校、公學校演出過的劇目共有七十三齣，唯一與臺灣有關的故事是《吳鳳》。（簡秀珍，2002: 34-36）

　　小學教育之外，日治時期民間的公益組織所辦的義塾，不收費用，收受貧困兒童，有些也有學藝會，如1924年5月11日《臺灣民報》就報導了4月3日時，萬華的慈惠義塾為塾內三十七名男孩，二十二名女孩舉辦學藝會情景：

　　　先由會長代理陳玉瑛、君瑛述學事報告，繼賞狀授與，然後開學藝會、兒童劇，及唱歌讀書，種目極多，練習圓熟，試演的兒童，咸興味津津竭他的妙技，觀的男女人士俱拍掌稱善……（不著撰人，1924年5月11日）。

　　臺灣戰後至今，小學中雖不再有學藝會的行事，但名稱改為「母姊會」、「教學成果展」、「學習成果發表」、「親子日」、「親職教育日」等，活動的精神大體上是學藝會的延續，可是兒童劇表演就未必像學藝會那麼普遍可見。

(二) 民間團體口演童話與童謠劇活動

　　日治時期的兒童文化活動，在日本政府和民間團體、作家文人競相投入之下，呈現頗為熱情活絡的盛況。

　　西岡英夫（1879-?）1910年左右來到臺灣，曾在臺灣銀行等單位工作。他在日本時參加過巖谷小波主持的童話團體「木曜會」，兩地比較後認為臺灣人文化低俗，品味不高，需要從兒童教育著手重新提振，也開始將童話普及全臺灣的「御伽事業」落實。1914年1月，西岡英夫在《臺灣教育》發表了一篇〈對普及本島御伽事業的希望〉，開始一邊倡導口演童話運動和童話劇，一邊採集臺灣的民間神話、故事、傳說等，並編輯成書。1916年，由石川欽一郎（1871-1945）、西岡英夫等人發起成立的「臺灣童話會」，以娛樂本島兒童並涵養其智德為目的。另外，西岡英夫與吉川精馬在1919年創立了臺灣第一本少年雜誌《兒童世界》，推動連結童話、兒童歌唱劇的口演童話運動頗有成績（淵田五郎，1940: 9）。西岡英夫在臺灣日治時期撒下的兒童文學種子，《日本兒童文學大事典・卷二》評價他以口演童話家的身分，推行童話普及運動，被稱為在臺灣的童話運動開拓者（林文茜，2002: 64）。

　　影響西岡英夫童話觀很深的巖谷小波，在西岡英夫牽線安排下，在1916年2月25日至3月13日首度來臺，在高等女學校、城東小學校、大稻埕公學校等地做童話口演。2月27日也參與了臺灣御伽會成立儀式，並親自做口演童話示範。巖谷小波的好搭檔久留島武彥，1915年2月25日至3月11日到訪臺灣，此行目的本是應東洋協會之邀，來調查臺灣的教育、產業等事物；但因為久留島武彥斐聲日本的口演童話，也引起臺灣教育界好奇，臺南愛國婦人會、臺北第三小學校等地遂額外邀約他進行口演童

話。游珮芸《日治時期臺灣的兒童文化》一書裡詳細整理了巖谷小波三度訪問臺灣，和久留島武彥六度訪問的歷史行腳，回顧他們所到之處受歡迎的情景，同時不忘提醒口演童話家的行腳之旅，隨著大日本帝國的擴張，逐漸遍及外地，並非臺灣獨有之現象。不過游珮芸仍給予肯定說：「在歷史的重現中，看到了對殖民地統治毫無疑問，精力充沛巡迴臺灣全島，以（國語）口演童話的小波。透過這些活動，小波為臺灣的兒童文化界帶來活力，特別是為他的弟子西岡英夫所主導的童話普及運動帶來宣傳效果。」（游珮芸, 2007: 190）日本殖民政府透過這些名家來促進兒童文化活動的推展，積極展現同化臺灣同胞的企圖；然而不可否認，這些活動得到的熱烈回饋反應，卻是刺激臺灣兒童文化提升的動力，產生如骨牌連動效應。

　　1922年3月，臺灣子供世界社創刊發行《啟南教育》，由臺北師範學校附屬公學校研究會負責編輯，1923年9月，這本刊物改名為《第一教育》。臺灣子供世界社的創辦人吉川精馬，以醬油業起家，但卻熱愛文藝，有關他的文化推行事蹟有此記載：

　　　　大正5年（1916），吉川精馬創刊《臺灣日日寫真畫報》雜誌，事業發展逐漸轉向出版界，設立「臺灣子供世界社」（1917）與「臺灣圖書印行會」。自該年起，「臺灣子供世界社」陸續發行《子供世界》、《學友》、《婦人と家庭》以及《第一教育》等雜誌。大正9年（1920），購入「實業之臺灣雜誌社」，事業擴展至新聞界。西元1925年精馬逝世後，旗下事業由父親吉川利一接手，翌年《實業之臺灣》更名《南日本新報》，該雜誌社和「臺灣子供世界社」並列吉川家文化事業版圖之中心（李佳卉、傅欣奕，2009: 163-164）。

　　《第一教育》主要刊登臺灣教育相關議題，反芻引介各種教育理論與思想之外，也包括文學創作，尤其是童謠與童話很常見，偶爾也有兒童

劇本，如第12卷第3號（1933年4月）刊登飄飄子的兒童歌劇《蛙》。

要觀察1920年代後臺灣兒童教育與文化的風貌，還是要參照日本內地的情形。許佩賢觀察到：

> 日本進入大正民主時期，政治上的束縛較為鬆綁，同時臺灣受新教育的第一代知識分子形成，他們一方面對臺灣民眾展開啟蒙運動，另一方面也開始透過政治運動，向日本統治者要求改善臺灣人的待遇。同一時期，日本本國開啟了「大正自由教育運動」，反省過去填鴨式的教育，主張以兒童的關心與感動為中心，創造更自由、更生活化的教育體驗。這股新教育風潮也影響了殖民地臺灣，臺灣總督府發行了較活潑的新版教科書，教育現場也有自主學習、生活化教育的討論（許佩賢，2015: 15-16）。

自西岡英夫、巖谷小波、久留島武彥和吉川精馬等人點著日治時期臺灣兒童文化的第一把火之後，1920年代《赤鳥》（**圖22**）颳起的「童心主義」旋風也吹到臺灣，透過《臺灣教育》、《第一教育》等刊物，出現了莊傳沛（1897-1967）、張耀堂（1895-1982）、上森大輔等人撰文高呼借鑑「童心主義」思想，尊重兒童的純真自由之心，讓僵化的教育方法革新，讓創作不矯飾與嚴肅教化，向藝術化目標前進：

> 教育界知識分子藉由提倡童謠與童話的藝術化，反思殖民地軍國主義色彩濃厚的教育體制與兒童文化事業。另一方面，將「天真無邪」視為兒童的個性來尊重，是臺灣知識分子對西方普世價值的追求，亦承接了日本大正時期自由平等與個人解放的時代精神。「童心主義」思潮的引進，象徵的是殖民地臺灣兒童觀的轉變，使得臺灣的兒童形象從「少國民」挪移至「天真無邪」，代表兒童言說系統的現代化（陳雨柔，2018: 107）。

圖22　《赤鳥》雜誌書影。（圖片提供／謝鴻文）

　　從日本殖民政府將新式教育引進臺灣那一刻開始，「日臺共學」便成了絕對的措施，而日本內地與臺灣外地之間沒有隔閡的交集，互相共振，新的兒童觀、新的兒童文學思想、新的演劇形式，都自然而然會在臺灣傳播後遍地開花。

　　1934年9月，臺灣兒童文化界為紀念1933年9月5日逝世的巖谷小波舉辦「小波祭」之後，愛國兒童會、銀之光兒童樂園、曙兒童會、日之丸兒童會、金舟兒童團、行成舞蹈研究會六個團體，在臺北市榮町菊元百貨內的朝日小會館成立「臺北兒童藝術聯盟」。聯盟成立後，與《臺灣婦人界》雜誌社合作，9月7日舉辦「御話會」第一回公開表演。臺北兒童藝術聯盟並於1936年2月創辦同人誌《童心》，由伊藤健一主編。1936年3月3日的雛祭──這個日本平安時代流傳下來的女兒節，在臺北圓山動物園主辦的第二回「雛祭兒童之會」活動，臺北兒童藝術聯盟負責演出活動，內容有伊藤康壽、山口充一等人的口演童話、行成舞蹈研究會、銀之光兒童樂園和

曙兒童會的舞蹈，以及曙兒童會的兒童劇（童心編輯部，1936: 11）。

　　1939年5月，由城戶質之、水田敏夫、川平朝申（1908-1998）、中島俊男等人發起組織成立「臺北兒童藝術協會」，加盟團體包括：銀之光兒童樂園（負責人：川平朝申）、日高兒童樂園（負責人：日高紅椿）、合歡樹兒童樂園（負責人：竹內治）、太陽旗兒童會（負責人：鶴丸資光）、南方之星兒童俱樂部（負責人：相馬森一）、愛國兒童會（負責人：上田稔）、大和撫子兒童樂園（負責人：橫尾イマ）、行成舞蹈研究會（負責人：行成清子）、木瓜童話俱樂部（負責人：中島俊男）。該協會主旨是：「融合臺北市內各兒童藝術團體，促進兒童藝術研究與活動，提升臺灣兒童藝術的發展。」這份加盟名單與臺北兒童藝術聯盟有諸多重疊，兩個團體既像夥伴，又有互相競爭，運作微妙，不過確實反映了當時活躍於臺灣兒童文藝界的團體與個人狀況。臺北兒童藝術協會組織又分成創作童話研究部、口演童話研究部、童謠研究部、紙芝居研究部、舞踊研究部、兒童劇研究部，活動重心是放在童話、童謠、戲劇和舞蹈上。

　　臺北兒童藝術協會的同人雜誌，是1939年6月創刊的《兒童街》，每一期皆會報導各團體的活動，例如第1卷第2號（1939年7月）報導，太陽旗兒童會和森永製菓於6月17日主辦的母親節表演，在公會堂演出水乃隣的兒童劇《鎖》和舞蹈。第2卷第3號（1939年8月）提及臺南南星兒童社團將廣播放送吉村敏童話劇《河童之旅》等。兒童劇本的刊登則有第1卷第2號水乃隣的《鎖》、第1卷第3號中山侑（1909-1959）的《和良寬玩捉迷藏》、第2卷第1號（1940年1月）水乃隣的《我們的原野》。《兒童街》發行至1940年第2卷第3號便匆匆畫下句點，但仍提供了許多訊息使我們想像當時兒童戲劇推展的熾熱。

　　前面提到日高兒童樂園的代表人物日高紅椿（1904-1986），活躍於臺中地區，熱中於童謠與童話劇推展，主編童謠研究雜誌《鈴蘭》（スズラン）。在1924年8月9日於臺中小學校舉辦第一次的童謠劇大會，演出節目有：童謠劇《蝴蝶母子》、《星星的孩子》、《嬰兒生病》、《頭目的女兒》，演出成效甚佳，童謠劇在校園推廣順利，還與坂本登、小川平次

郎、田中春雄等人促成臺中童謠劇協會在隔年成立。1926年8月14日《臺灣日日新報》記載：「臺中童謠劇協會第二回大會，八九兩日午後七時起，開於榮町臺灣座。自早觀光客陸續而至，至開會已告滿座，無立錐地矣。合奏聲韻幽揚，舞步調齊整，殊有可觀，甚搏觀眾之歡迎。」爾後幾回大會依舊滿堂彩。在《第一教育》第11卷第8號有署名塘翠子（即西岡英夫）撰寫的〈童話旅行行腳至臺中州有感（下）〉說到臺中市與彰化街是童心主義口演運動盛行地區，他特別點名與日高兒童樂園、坂本氏的臺中兒童劇協會，以及臺中童話俱樂部有關（塘翠子, 1932: 110-115）。塘翠子此文所指的「臺中兒童劇協會」，可能是臺中童謠劇協會之筆誤或略稱。

有關臺中童謠劇協會活動演出情形，還可見於1931年6月《臺灣青年》第3號上的一則報導，該報導提到4月28、29日臺中童謠劇協會在臺中座舉辦第11屆大會，演出民謠舞踊、童謠劇大受好評，觀眾安可掌聲呼喊如山嵐不停吹動（不著撰人, 1931: 29）。此篇報導同時刊有一張參與演出兒童合照，二十個女孩，戴著圓帽，這幾個民間組織的戮力貢獻，足以顯示臺中曾經輝煌的兒童文化活動盛況。日高紅椿在這幾個團體中都是核心人物，不僅積極投入童謠與童話劇推展，自身亦創作不懈，例如童話劇《惡作劇的獾》便曾刊於1930年3月出版的《第一教育》第9卷第3號。

不讓臺中專美於前，臺北亦曾於1931年創立「臺北童話劇研究會」，林文茜指出該組織也有機關刊物《童劇》發行（林文茜, 2002: 98），邱各容的研究則表示《童劇》只刊行四號即告停刊，1932年底，「臺北童話研究會」成立，並於1933年1月舉行首次發表會，在新落成的朝日小會館舉辦「童話劇與童話舞蹈之夜」，演出久保田萬太郎（1889-1963）的童話劇《睡眠的砂丘》（邱各容, 2013: 291）。可惜的是，目前尚未搜尋到《童劇》實際刊物，對其內容無法進一步瞭解。1935年，在志村秋翠的號召下，「臺南童謠童話協會」因此誕生。1930年代後，臺灣北中南各地均可見口演童話、童話劇、童謠劇等活動，如星星之火足以燎原。

臺灣今日在小學、圖書館中處處可見故事劇場、說故事志工，這些故事人實也傳承了口演童話的薪火，讓臺灣這片土地的兒童戲劇和兒童文

學生命力生生不息。

(三) 廣播放送劇

　　小學學藝會作為日治時期臺灣兒童戲劇活動的主要舞臺之外，還有一個管道不能忽略，即——廣播。1931年12月22日，臺灣總督府交通局遞信部成立發射信號臺（JFAK），在板橋設立送信所發送訊號，還在淡水設立受信所，接收來自日本、中國和南洋地區的電波，又在臺北市新公園（今二二八紀念公園內）設立演奏所開始製作廣播節目（日本放送協會編，1931: 49-50）。

　　在日治時期，廣播事業統一由臺灣廣播協會管轄，轄區內有廣播電臺五處，播音機計有臺北、板橋、臺中北屯、臺南、嘉義，花蓮共六座。日本政府強迫當時每一位收音機的擁有人，必須先向臺灣廣播協會登記，若未依時辦理被員警查出則以違警論罰。日本員警當時擁有極大權力，一般臺灣老百姓對他們都頗懼怕，所以多半會乖乖守法。至1945年的統計，臺灣收音機擁有人登記共有九萬七千餘架，其中臺北市約兩萬四千餘架，臺中縣一萬三千餘架。如以聽戶國籍而論，日籍人士擁有之收音機架數比臺灣同胞多出約一千餘架，每架徵收月費一元五角，徵收率高達百分之九十以上（高肖梅，2002: 228）。臺灣總督府的戶政調查統計到了1940年，臺灣人口約五百八十七萬多人，假設一戶平均五個人收聽廣播，就有四十八萬五千多人的普及率，以當時臺灣社會狀況來看，廣播是人們重要的休閒娛樂之一，它的傳播影響力在電視未普及以前，應是不可取代的。

　　「兒童時間」（コドモノ時間）就是JFAK其中重要的兒童教育節目，節目中定期有廣播放送劇播送，雖然我們無法得到鉅細靡遺的放送劇故事內容，然而，可以透過相關報刊文獻報導來想像當時傳播情形，像《臺灣日日新報》常會刊出播出節目的短訊，例如1932年4月25日播放深見武男編的《水之旅行物語》，同年6月28日播放今日西荷男《偷夢》，

10月25日播放熊本童話劇協會《鞋店之歌》，1933年1月31日播放童謠劇與童謠獨唱，內容有愛國兒童會牧野賢良的《魔法之花》、旬山□□（按：原件缺字）《羽衣》、水田欣太《耳朵掉了的兔子》等。也有如1933年1月29日，明確指出東京中央放送局（JOAK）專屬的唱歌隊，將於午後五時放送童話劇《JOAK唱歌隊》。同年2月1日，臺北尋常小學校齊演唱的兒童劇《羽》要放送，還被加上「懸命」（「認真拚命」之意）演出的形容詞，揣想應是努力認真準備了很久。

JFAK「兒童時間」開播後，前述的臺北兒童藝術聯盟，成立首月就廣播放送兒童劇《武將村》。有趣的是當時兒童藝術團體為了相互聯繫，使廣播放送劇、童話劇的質向上提升，又組成了「臺北放送兒童藝術聯盟」（略稱TRCA），從事廣播放送劇、童話劇質的提升是他們的第一義目的（中山侑, 1939: 7）。臺北兒童藝術聯盟1936年2月創辦的《童心》創刊號，預告3月22日要播出牧山遙童話劇《回到港邊的浦島》。在這一期刊物上，牧山遙撰寫〈在童話中的非現實存在〉一文，言明童話的使命目的是「教化」，他說：「所謂新興童話是在兒童的生活之中凸顯的，客觀的、科學的對兒童的生活內容——生理的、心理的、社會的——做觀察理解，並將其中的問題取出化為行動。」（牧山遙, 1935: 1）童話作為兒童劇改編的題材，或兒童劇中充滿童話色彩，不僅是日治時期盛行，至今依然。

但《童心》歡天喜地開張不久，只發行到第3號便結束了，原因不明。游珮芸《日治時期臺灣的兒童文化》對此刊物內容著墨不多，倒是對臺北兒童藝術協會的《兒童街》有專章陳述，藉由她的考察，我們可以看見《兒童街》發行一年期間，已廣播放送過童話劇《大毛象物語》、《龍王》等。1940年1月19日，臺北兒童藝術協會更與臺北廣播劇團合辦「廣播劇講習會」（游珮芸, 2007: 190）。臺北兒童藝術協會的活動運作常以廣播為平臺，直到太平洋戰爭爆發後活動漸停擺。

臺灣光復後，廣播兒童劇又死灰復燃，可是隨著電視發明、電視兒童節目演出兒童劇之後，廣播兒童劇被取代了，進入二十一世紀後，受網

路影音平臺吸眾，收聽廣播的人口日益減少，幾乎快沒有廣播節目會製播兒童劇了。

(四) 兒童劇本創作、發表與出版

在整個日治時期，《童心》、《兒童街》、《臺灣教育》、《第一教育》等刊物都不乏兒童劇的創作發表，作者包括中山侑、伊賀鄰太郎、根岸千里、宇野浩二、飄飄子等人。邱各容搜查這幾份刊物刊登的資料指出：「保坂瀧雄在《臺灣教育》發表兒童劇〈舌切り雀〉（三幕），是日治時期最早發表兒童劇的劇作家。」（邱各容，2007: 74）《麻雀報恩》（舌切り雀）乃改編自日本民間流傳的童話，敘述一隻被割掉舌頭的麻雀，向救牠的老柴夫報恩的情義故事，其原型在《宇治拾遺物語》書裡〈腰部折斷的麻雀〉一文中可見，和《桃太郎》、《浦島太郎》等皆是日治時期臺灣兒童耳熟能詳的故事。如果我們要繼續搜尋其他刊物出版品中有無兒童劇的蹤影，也絕非徒勞無功的。1932年臺灣教育會為兒童補充閱讀編輯出版的《臺灣少年讀本第四篇》，就收錄了一篇日本能劇裡的著名謠曲《烏帽子折》改編的兒童劇本，此劇本描寫日本平安時代末期出生，長大後名滿天下的武士牛若丸（1159-1189，源義經少年時的名字，亦稱牛若）的故事。

日治時期以單行本發行最重要的三本兒童劇本是：1940年10月臺灣童話協會編輯出版的《兒童劇選集》，收錄有中山侑、豐田義次、小柴勉、澀谷精一等人的作品[3]；第二本是1940出版，西岡英夫原作，中山侑腳色編寫的《鯨祭》，最初也是JFAK的放送劇，故事改編自臺灣阿美族的傳說，敘述一個青年漂流到一個全是女人的極樂島，在那裡受苦多年抵不住思鄉情緒在海邊傷心落淚，引來一隻鯨魚相救，爾後青年的部落便年年舉辦祭典酬謝鯨魚之恩。

[3] 郭千尺（1981）〈臺灣日人文學概觀〉一文提到，此劇本集尚未得見。收入《臺灣新文學雜誌叢刊》。臺北：東方文化書局復刻本。無標頁。

　　中山侑在日治時期的臺灣非常活躍，諸多文化藝術活動都有他參與的痕跡，他的「藝術大眾化」主張也具一定影響作用。前面介紹過他發表於《兒童街》第1卷第3號的兒童劇本《和良寬玩捉迷藏》，劇情很簡單，描寫喜歡小孩的良寬和一群孩子玩捉迷藏時，從「別國」來的兒童出現，並未受到排擠，反而和全部的人一起圍繞著良寬跳舞。鳳氣至純平認為此劇的故事有結合當時被提倡的「內臺融合」的意圖（鳳氣至純平，2006: 72）。

　　1940年11月長谷川清（1883-1970）繼任臺灣總督後，皇民奉公會於1941年4月成立。根據河原功研究，皇民奉公會在1941年7月設置了「娛樂委員會」，加強管制娛樂項目。委員會共劃分四個分會（戲劇、音樂、電影、其他），戲劇方面提出應協助培育「新劇（島民劇）」與「青年劇」這類健全的娛樂，為統籌指導，該會隔年4月又成立臺灣演劇協會，負責審查及控制全島的戲劇活動，以「謀求全島戲劇團體的統合，強化指導管理的統合」，並以「透過健全娛樂陶冶島民情操，使其體認時局並貫徹皇民奉公會運動之意旨」為設立目的（河原功，2017: 382）。皇民化戲劇的政策推動，促成地方上普遍設立青年團（14–25歲）及少年團（公學校與小學校三年級以上學生），為國奉獻及宣揚皇民思想。

　　另一劇本集是1941年皇民化運動推動後，臺灣總督府情報部編的《輕鬆製作青少年劇腳本集（第一輯）》，分成「青年劇」與「兒童劇」兩個部分，同時附錄演出指導分針，甚至樂譜、面具的做法。「青年劇」部分收錄有長崎浩《收穫》、中島俊男、黃得時（1909-1999）《通事吳鳳》、中山智惠《相思樹》、竹內治《乩童何處去》、中山侑《收音機之家》、龍瑛宗（1911-1999）《美麗的田園》、西川滿（1908-1999）《青毛獅子》（新版西遊記）；在「兒童劇」部分收錄有吉村敏《大家都是好孩子》、日高紅椿《驅逐蟒蛇》、篠原正巳《皇國的孩子們》、山田正明《木瓜》、川平朝伸《蓖麻叢生》、石田道雄《兔吉與龜吉》、北原政吉《夜之森》。其中包括兩位臺灣籍作家黃得時與龍瑛宗，其餘皆是在臺日籍作家。這些劇本場景幾乎多在農村，以教化農事、獎勵生產為

主旨，多半傾向寫實性話劇或加入一點童話幻想包裝破陳規舊習、合理化日本殖民等思想，俱是為「皇民鍊成」的政策目的及慰勞士兵而作，藝術性相對薄弱。特別值得注意的劇本如《兔吉與龜吉》，作者石田道雄即是窗・道雄（1909-2014），乃著名童謠詩人，他在戰後所寫的童謠〈大象〉廣受喜愛，被譜曲改編成兒歌：「大象，大象，你的鼻子怎麼那麼長？媽媽說鼻子長才是漂亮。」臺灣不同世代的孩子幾乎都能琅琅上口。窗・道雄1994年獲得國際安徒生獎，是日本也是亞洲第一位獲此殊榮文學類獎的兒童文學作家[4]。《兔吉與龜吉》這個劇本運用了中國和日本都通行的龜兔賽跑寓言為題材新編，讓兔吉為了替大意比賽失手的爸爸爭一口氣，找烏龜的兒子龜吉重新比賽，兔吉和龜吉比了兩回互有勝負，裁判狸吉用真的賽跑，是兔子跟兔子比，烏龜跟烏龜比的觀念啟發了兔吉和龜吉，雙方握手言和。《兔吉和龜吉》算是《輕鬆製作青少年劇腳本集（第一輯）》一書中少數政治性較弱的童話劇本。

前言皇民奉公會下的娛樂委員會，委員中不乏臺灣籍人士，如張文環（1909-1978）、黃得時、謝火爐（1903-?）這些進步文人，日籍的中山侑也是委員之一，傾盡全力在推行「移動演劇」，尤其是到農村等偏遠地區演出，教育用意十分明顯。《輕鬆製作青少年劇腳本集（第一輯）》[5]對青少年演劇具有示範作用，中山侑便直言：「這是啟蒙運動，亦是以確立地方文化為目的文化運動，因此必須在嚴正的規律和正確的指導方針下實行。」（鳳氣至純平, 2006: 100）河原功亦持相似看法：

> 以「青年演劇挺身隊」為名義，「青年劇」深入各郡市、街庄，成為農村的娛樂活動之一。其目的除了普及日語，尚包括廢陋

[4] 此獎項由國際兒童圖書評議會（International Board on Books for Young People，簡稱IBBY）所設立，獎勵「對兒童文學做出持久貢獻的作家或插圖畫家」。1956年剛創辦時只有文學類獎，1966年起增設插畫類獎，每兩年頒發一次。

[5] 此劇本集已被編入河原功編（2003）《臺灣戲曲・腳本集二》。東京：綠蔭書房。

習、增產糧食、獎勵儲蓄、保衛後方、貫徹日本精神、培養志願兵意識等，政治教化的企圖十分強烈（河原功,2017: 384）。

1941年8月起，臺灣各地農村受皇民鍊成規範，沒有傳統戲劇演出的結果就是沒有民眾娛樂，所以一些地方州政府稍放寬一些准許傳統木偶戲、皮影戲再演。石婉舜認為：「必須注意的是，比起『內地』傳統娛樂、祭儀的解禁（如『盆踊』、『鎮守祭』等）可逕稱為『復活』，臺灣原本被禁的木偶戲等傳統劇種則是『有條件的復活』。亦即劇團必須立於『皇民化』此一無限上綱的認同基礎上，接受當局的積極性介入、引導『改良』；唯有對戲劇的形式與內容都做出調整，並且通過飾演得到認可之後，戲出方才能夠上演。因而，『復活』之後的臺灣皮影戲與木偶戲開始出現了一些改編自日本的童話或歷史故事的新編劇碼，如《猿蟹合戰》、《水戶黃門》等，而原本的『腳步手路』（指表演方式）自然也就必須因應新內容的需要而產生變化。」（2002: 24-25）

1942年6月，由皇民奉公會臺北州支部健全指導班編輯，臺灣兒童世界社出版的《青年演劇腳本集（一）》，收錄有根室千秋《土》、名和榮一《蜜柑》、吉村敏《光榮凱旋》、小林洋《馬泥》、濱田秀三郎《出征的早晨》、中山侑《軍國爺》和《山頂的獨棟屋》。接著1944年3月，皇名奉公會臺北州支部藝能指導部編，清水書店出版的《青年演劇腳本集（二）》，收錄有吉村敏《邁向史上最強臺灣兵之路》和《百姓志願》、瀧澤千惠子《晚霞》、崛池重雄《島櫻》、黃得時《信箋》、松居桃樓《我等青年》。兩本劇本都以農村為場景，竭盡所能宣揚農民要致力生產，青年要效忠國家上戰場等思想。

日本殖民政府對青少年、兒童進行思想灌輸早有跡可循，在1937年，總督府在臺灣設立國民精神總動員本部後，臺灣各地就積極舉辦講習會，推廣「收音機體操」，鼓勵民眾參與勞動服務等工作。皇民化既然是一項全民運動，兒童也沒有被排除在外，總督府曾為了炫耀日軍的光榮聖戰戰績，針對中小學生發行《光輝的日本國旗》讀本，學校藉此不斷向學

生灌輸帝國主義的戰爭意識，強力配合「國民精神總動員」的思想教育控
制。除此之外，兒童也被要求協助農事、提供勞動力、舉行學藝會或表
演會歡送軍人或軍夫、製作慰問袋、寫信給前線戰士表達慰問等（李若
文、杜劍峰，1998: 48）。

　　皇民化運動之初，臺灣各地紛紛有許多青年團、少年團成立，目的
是促進青年劇與地方事務的互動。有了更多劇本可演出之後，移動演劇
開展也更順利。1943年，總督府又頒布敕令，將臺灣聯合青年團、少年團
合併為臺灣青少年團，更全面投入戰時動員，至此兒童戲劇的發展樣貌已
經變調，純粹為政治服務，猶如戰後臺灣也興盛過一段時間的反共抗俄戲
劇，藝術創作的自由相對被壓縮了。不過，日治時期尾聲的1943年4月29
日，集結臺灣本土的戲劇、音樂、美術界等各方菁英而成立的厚生演劇
研究會，企圖為臺灣演劇奮力一搏，當年9月3日至6日在臺北永樂座演出
《閹雞》、《高砂館》等戲碼聲名大噪，引發報刊媒體迴響之熱烈，宛
如臺灣新劇燦爛的煙火。在其公演的四齣戲之中，《從山上看街市的燈
火》這齣戲顯得格外特殊，雖沒有劇本流傳，從中村生的劇評論述與流傳
照片的有限線索中，略知這是一齣有狸或兔子擬人化角色出現，帶著童話
氛圍、音樂與布景皆華麗的戲（石婉舜，2002: 64）。《從山上看街市的
燈火》僅存鳳毛麟角般稀少卻珍貴的文獻，反勾引我們無限想像，若這真
是一齣完的童話音樂劇，當時沒能讓臺灣孩子欣賞到不免可惜，因為公
演完，戰局日益吃緊，臺灣的藝文活動被日本殖民政府嚴格管控，厚生演
劇研究會的運作更趨困難而終止。然而，它象徵知識分子覺醒，為建構臺
灣歷史文化本土意識發聲，創作呈現的藝術感染力，允為臺灣新劇發展承
先啟後的關鍵橋梁。

*本章根據〈日治時期臺灣兒童戲劇的傳播軌跡〉修改，原發表於「第15屆全國兒
　童語言與兒童文學學術研討會」，靜宜大學外語學院主辦，2011年7月8日。

§祕密花園尋花指南§

一、日本「新劇」是如何被引入臺灣的？

二、什麼是「學藝會」？活動內容與表演為何？為什麼日治時期小學校園
如此盛行？

三、口演童話和童謠劇在日治時期是如何推行？對臺灣兒童戲劇或兒童教
育有什麼影響？

Chapter *10*

戰後臺灣兒童戲劇發展

一、1945年－1982年：依附官方政策主導時期

二、1983年－1989年：專業兒童劇團開創時期

三、1990年－1999年：兒童劇團穩健發展再創新時期

四、2000年後：多聲交響的兒童劇場成熟時期

　　1945年12月25日，臺灣從日本殖民統治者手中回歸，社會一片百廢待舉的混亂狀態，一切制度、生產勞作，乃至道德價值幾乎翻新重來。處於這樣動盪不安的氛圍中，兒童戲劇要再重振日治時期的榮景，來自於社會內在對於文化精神整頓，以及對兒童教育的需求，就成了兒童戲劇榮景再現的曙光。「從一九四五到一九六〇年，是臺灣兒童戲劇史上的重新起步的基礎，正當抗戰勝利時，來到臺灣這塊土地上，無論是在經濟、政治、社會、文化上，都是重新在一片新土地上埋下一顆種子，兒童戲劇也正在悄悄地前進著。隨著社會的進展，人類對文化生活的渴求，人們也會越來越意識到戲劇的重要性，因此兒童戲劇也就會不斷的發展。」（莊惠雅，2001: 34）莊惠雅這段解讀是公允的。但依循這段話推敲歷史發展的事件因果，要觀看戰後臺灣兒童戲劇發展，絕不能再如過往研究者只偏重看在大陸時期，卻冷落日治時期臺灣，甚至清代時期的情形。

　　概約而論，戰後臺灣兒童戲劇發展面貌，一方面仍保有日治時期新劇的遺緒，一方面也將戰前中國的話劇糅合在一起運作。1969年由李曼瑰成立的「中國戲劇藝術中心」則是一個分水嶺，借鏡歐美兒童戲劇的創作與發展模式開始推動屬於臺灣的兒童劇運動，有新思維注入，才能為1980年代中期專業兒童劇團大量興起鋪墊生長的沃土基底。

一、1945年－1982年：依附官方政策主導時期

　　隨著國民黨中央政府撤遷來臺灣，戰後初期臺灣的文化發展，從1948年起進入完全由中央政府主導，呼應政治正確的文藝政策而生。1948年7月1日，臺灣省教育會成立，旨在研究教育事業，發展地方教育，協助政府推行政令。1948年臺灣省教育會主辦一次盛大演出，兩日共有《學生服務隊》、《吳鳳》、《悔悟》、《我愛祖國》和《共同協力》五齣戲上演，演出後並將劇本印成《兒童劇選》。

　　關於《吳鳳》一劇，吳鳳的故事在日治臺灣時期就曾在兒童劇中演出，然而故事涉及將原住民醜化成野蠻不文明的象徵，自1990年代後，

隨著臺灣民主轉型，成了重要的「除魅」（disenchantment）對象之一，破除疑似被統治者建構的「吳鳳神話」，也還復受壓迫的原住民遲來的正義，指引社會剝除蒙昧，走向理性建構下，更合理有價值的民主與自由。從德國馬克斯·韋伯（Max Weber, 1864-1920）1916年《宗教社會學》（*Sociology of Religion*）批判宗教迷昧現象危害社會結構與運作，再思考整合改變的理性化歷程，提出了除魅理論開始，到二十一世紀後，德國社會學家哈伯馬斯（Jürgen Habermas）以「除魅世界」（disenchanted world）為基本假設的世俗化理論，主要是以科學角度來看待現代社會，認為所有現象都可以做出理性解釋，進而把現代社會稱為「後世俗社會」（post-secular societies；黃瑞祺、黃金盛，2015: 64）。處在「後世俗社會」的我們，為兒童創作與選擇文本，已經不能再是全盤接受迷昧思想的產物。

　　戰後不久臺灣兒童戲劇有一件很特別的出版紀錄，是1948年5月兒童劇本《白雪公主》出版。這個改編自格林兄弟著名的童話《白雪公主》，原係1946年1月，重慶北碚各界為了慶祝新年暨抗戰勝利，由國立劇專與中華兒童教育社（1929年在南京成立，1950年遷臺復社）聯合舉辦的演出，劇專學生參考迪士尼1937年發行的動畫與童話文本改編，劇中的角色全部由兒童扮演，並有專家指導歌舞，演出頗為成功廣受好評。演出後，劇本由正中書局編印成書，同時收錄布景設計圖、服裝設計圖、人物造型圖以及歌譜歌詞等幕後創作內容。昔日曾西霸肯定這是史料可見的最早之兒童戲劇劇本，說它是臺灣兒童戲劇史上第一本戲劇劇本，它的歷史地位是不容忽視（曾西霸，1993: 26-29）。這樣的說法半對半錯，對的是此劇本歷史，地位很珍貴不容忽視；錯的是沒看見如前一章所述，日治時期已在臺灣出版的兒童劇本，《白雪公主》不能算臺灣兒童戲劇史上第一本兒童劇本。

　　1952年，隨著臺灣省教育廳再訂定「改進全省影劇計畫」，推動反共社會教育。隔年張道藩提出「戰鬥文藝」，兒童戲劇的創作自然也受到思想上的箝制，就算嚴肅說教也無所謂，但少了貼近兒童心理的童趣。

1959年，臺灣省政府教育廳出版五冊兒童劇本：《米的故事》、《閣樓上》、《恩與仇》、《孤兒淚》、《祖與孫》，交由臺灣書店出版並轉發各級學校，大致上都是政治正確、教化意味濃厚的劇本。不過，稍微可喜的一抹清新空氣是1962年7月28日，由黃幼蘭主持成立的廣播劇團「娃娃劇團」，首次在臺北國立藝術教育館義演兒童話劇《愛華逃港記》，兩天演出全部收入捐濟已經承受三年大饑荒的中國。同年10月10日臺灣電視公司正式開播，隔天播出國內電視史上第一齣兒童電視劇《民族幼苗》，係由黃幼蘭領導的娃娃劇團演出，新媒介的問世，不可否認對兒童戲劇的發展、創作，以及觀眾的審美多少也會有影響。在這個時期，兒童文學作家林良（1924-2019），1956年4月至1957年4月間在《小學生》雜誌嘗試撰寫兒童廣播劇本，1962年10月集結成《一顆紅寶石》出版，是著作等身的林良少數的劇本。

1958年，被譽為「中國戲劇導師」、「臺灣戲劇之母」的李曼瑰從歐美取經回返臺灣，先於1967年成立中國戲劇藝術中心，她清楚意識到創作性戲劇有益兒童身心發展，又可帶動兒童戲劇發展，於是積極提倡，可以說是「推動臺灣兒童劇運第一人」（李皇良，2003: 121）。為培養創作人才，她建議臺北市教育局與中國戲劇藝術中心，合辦國中國小教師兒童戲劇研習會，由各校舉薦教師受訓兩個月，結業後有學員成立華夏教師劇團，每年在校園巡迴公演。教師兒童戲劇研習會從1968至1971年共舉辦三屆，這可說是兒童劇運的開端。這一轉捩點，意味著臺灣兒童戲劇的體質將從「戰鬥文藝」的沉悶中脫離，在創作性戲劇的新思潮牽引下，逐漸脫胎換骨（圖23）。

在李曼瑰大力推動之下，1969年在中國戲劇藝術中心組織下增設「兒童戲劇推行委員會」，由熊芷擔任主任委員，續又成立兒童教育劇團、兒童劇徵選委員會，兒童戲劇的推展才現生氣起色。兒童教育劇團由王慰誠（1915-1977）擔任團長，開辦兒童戲劇訓練班，訓練兒童演員達千人之多。1970年又辦理臺北市教師導演人員訓練班，學員六十人，為兒童戲劇教育培養不少種子教師。王慰誠1960年曾擔任政工幹校影劇系系主

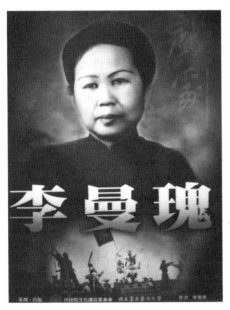

圖23　《李曼瑰》書影。（圖片提供／謝鴻文）

任，是臺灣反共抗俄戲劇時期相當重要的導演與編劇，其兒童劇代表作為
1970年的《金龍太子》。

　　《金龍太子》在當時具有劇本寫作示範作用，例如報幕人一角的設
計，直接影響了參與過訓練班的教師模仿。除了報幕人之外，加入類似京
劇中「檢場」功能的道具管理人一角，報幕人與道具管理人每幕之間一搭
一唱，又有幾分對口相聲的趣味。不過這個故事表現的封建思想，完全重
男輕女的不平權，國王要將皇后剛生的雙胞胎中的女嬰（公主）殺害，留
下男嬰（太子），保母和宮女於心不忍，偷偷將兩個嬰兒拆散帶走，經歷
九年的歲月轉變，被人收養後取名「金龍」的太子和養父母一家人差點被
當賊處死，幸好因為他脖子上的金龍鎖鏈，讓身世真相大白。就思想內涵
來看，《金龍太子》肯定不適合現在了，但那個年代會拿它當表率，是有
特定歷史背景的。

　　中國戲劇藝術中心有感於兒童戲劇要持續推展，需要適合的劇本，

但當時臺灣兒童劇本寥寥無幾,李曼瑰回憶當時做法:

> 憶本人發起兒童劇運之初,即擔心劇本的問題,曾和不少編劇的朋友商談,央請編撰兒童劇,更常常鼓勵學生,尤其是女學生,從事兒童劇本的寫作,甚至獻身兒童劇運。終獲吳青萍女士的熱誠反應,決心開始編寫兒童劇,很快就寫了一部《黃帝》,由話劇欣賞演出委員會和中山基金會補助,於五十六年兒童節公演。這可稱為自由中國兒童舞臺的先河。演員多係國語實小的小朋友,成績甚佳,極獲好評。〔中略〕五十八年第一屆兒童戲劇班找不到兒童劇本排演,只得選了外國劇本《白雪公主》。第二年纔由王慰誠先生自己編寫了一部《金龍太子》,應時演出。其後演出的六部,也幸獲本國作家黃幼蘭女士等,及時供應。

> 但是,兒童戲劇不應止於示範演出,也不應限於藝術式娛樂的場地,卻應和教育結合,相輔相成。而編撰兒童劇本的作者最好是學校的教師。我曾和有關人士商談,都贊同這個想法(李曼瑰,1979: 292)。

為解決劇本荒,李曼瑰倡議的想法落實,在1972年7月透過公開徵選,從一百多部兒童劇本中評選出三十二部,最終再擇選出二十五部,於1973年編輯出版四冊《中華兒童戲劇集》,包括張文長《國父少年的故事》、陳介生《十二位太子》、周麗《快樂公主》、詹益川《日月潭的故事》、吳乾宏《金銀笛》等劇本。這些劇本的出版,備受肯定,視為不僅及時供應了舞臺演出的需要,且帶動了兒童劇運推進一大步(吳若、賈亦棣,1985: 288)。

《日月潭的故事》作者詹益川,另以筆名詹冰(1921-2004)寫詩。《日月潭的故事》取材自邵族的傳說:敘述一對勤勞的夫妻大尖哥和水社姐,為了尋找突然消失的太陽和月亮,夫妻倆開始翻山越嶺,長途跋涉找尋太陽和月亮。「只要我們的生命還有一天,我們就再找一天。」(詹

益川, 2000: 146）大尖哥的堅忍，安慰鼓舞了妻子，同心協力終於在一個
大水潭發現了月亮及太陽，被水中兩條惡龍取來玩，要制伏兩條惡龍的方
法，就是到阿里山上一個白蛇精守護的洞穴挖出金剪刀和金斧頭。他們
憑著勇氣順利找到金剪刀和金斧頭，降伏了兩條惡龍，將巨龍的眼睛吃
下，可以增長身高成巨人，還日月於天，大地生物得以重生。這個劇本演
繹了原住民的神話傳說，是那個年代比較少見的題材，而且給予原住民英
勇積極的正面形象塑造。大量歌曲的吟唱也是一大特色，如第一幕開始
仙婆率部落族人向天祈求，或第二幕初次出現的兩條惡龍合唱的〈龍之
歌〉：

> 龍，龍！
> 我們是龍！
> 天庭之龍！
> 成仙成佛，
> 來去無蹤！
> 晝將日球戲，
> 夜把月球弄！
> 龍，龍，嚨咚咚喳——
> 龍，龍，嚨咚咚喳——咚咚喳！（詹益川, 2000: 151）

　　用歌舞調節戲劇節奏是合宜的，畢竟這就是原住民族的文化特色。
不過，擔任說書的報幕人一角，是早期臺灣兒童劇本創作常見的安排，其
存在的必要有待斟酌。尤其是報幕人若變成像活動主持人時，比方此劇第
二幕開始，報幕人說：「各位小朋友，第二幕開始以前我們來一個有獎徵
答好不好？」（詹益川, 2000: 141）反而把觀眾從幻覺中抽離，不是引領
進入劇情的帶路人，這樣的安排就多餘不妥了。
　　1973年2月，臺灣省政府教育廳在有「臺灣兒童文學搖籃」之稱的臺
灣省國民教師研究會第154期，增設兒童戲劇寫作研習班，參與教師四十

人，期望持續擴展兒童劇創作隊伍。短暫三期的兒童戲劇寫作研習班，突出學員如黃基博，擅長兒童歌舞劇，編有《林秀珍的心》、《蝴蝶和花兒》等作品。1974年11月26日，教育部頒訂「國中國小兒童劇展實施要點」，「為加強民族精神教育，公民教育以及生活教育，擴大教忠、教孝等教育效果，並增進學生語文應用及表達能力，培養學生音樂美術興趣，激發團體合作精神，以陶冶學生完美人格，並使劇展在學校落實生根」，通令全臺灣各縣市政府教育局一力推行，並規定各縣市每年必須舉行一次為原則。配合此政策，臺灣省政府教育廳也開始舉辦兒童劇展指導教師研習營、兒童劇展工作座談，並擬邀請兒童劇展中優良劇團巡迴演出、出版優良劇本。

但兒童劇展遲三年後，才有臺北市教育局依政策於1977年4月4日至18日，舉辦第一屆「兒童劇展」，開啟臺灣兒童戲劇集中時間匯演的劇展先聲。同步舉行的優良兒童劇本徵選，曾獲1984年佳作的杜紫楓，也著有《演的感覺真好》、《智慧丸》等書，她與黃基博二人皆來自屏東，是屏東兒童戲劇創作與推廣的先驅。第一屆「兒童劇展」共有十五所中小學參加，在國立臺灣藝術教育館演出十五天三十場。兒童劇展年復一年辦理，但願意配合的學校冷熱不一，熱情者以臺北市國語實驗小學為例，1986年不只參與兒童劇展，也在校內另成立「快樂兒童掌中戲劇團」。從該校校刊《青青實小》第5期「兒童劇展」專輯報導得知：

> 學校的戲劇活動，非但能增進兒童語文應用及表達能力，更能結合倫理、科學、音樂、藝術等教育效果，在潛移默化中，教育兒童追求真善美的完整人格。故本校即配合動態教學，成立兒童掌中劇團，由六年級的學生各班自訂劇目，從編劇到演出都由學生一手包辦，使劇展在本校落實生根，展開兒童劇展的第一頁（何翠華，1986: 8）。

而當年該校參與兒童劇展演出《仁者的畫像》，以保護學生而犧牲

生命的陳益興老師的事蹟為題材[1]。

陳晞如認為臺灣的兒童戲劇在1948年辦過第一次兒童劇公演之後便後繼無力，直到1977年第一屆「兒童劇展」，兒童戲劇才又受到重視，並歸究原因：

> 高額徵文設獎的辦理，亦是提升劇本寫作量的動能因素，兒童劇本因獨立設獎徵選，文本的特殊性和獨立性漸漸開始與成人戲劇產生差別。儘管在「國家重建」及「民族自決」等目標願景的實現下，兒童戲劇題材需配合政令政策之宣傳附和而生。但是，整體而言，官方單位的推動的確造就出臺灣兒童戲劇在起步階段的景觀與現象（陳晞如，2015: 117）。

這說明了1980年代前臺灣依政策主導，兒童戲劇發展以劇本創作為重心，但絕大多數徵選出來的劇本，能演出的比例不算高，至於往後還繼續創作兒童劇的作者寥若晨星，不免讓人覺得可惜！

二、1983年－1989年：專業兒童劇團開創時期

臺灣的兒童戲劇1980年代後，進入由專業兒童劇團主導的兒童劇場發展時期。先前如臺北市教育局舉辦的「兒童劇展」等活動，縱使對兒童戲劇推展起了一些作用，但就戲的水準來說，王友輝便直言批評：「在寫

[1] 陳益興老師（1946年10月31日－1985年10月27日），生於臺南佳里，1985年10月26日，當時任職於臺南縣佳里鎮仁愛國小六年級導師，因假期帶學生去曾文水庫遊玩，遇虎頭蜂襲擊，陳益興老師為保護學生，結果自己因此被嚴重蜂螫中毒，導致腎衰竭不治死亡。其捨身大愛事蹟，1986年也被中央電影公司拍成電影《陳益興老師》紀念。但電影中有些內容與事實不符，誇大陳益興老師脫下上衣赤裸壯烈的被蜂螫，以及醜化另一位隨隊的郭木火老師，事隔多年，詳細真相還原可見管衛民（2020）〈重解陳益興案〉。《CTWANT》，2月20日。網址：https://www.ctwant.com/article/34833，瀏覽日期：2020/03/15。

作技巧上，劇展中的劇本大多仍不脫『將成人戲劇縮小』的錯誤方法。劇中角色的語言，有很多實在無法想像可以出口於天真活潑的孩子。雖然『為孩子創作』的說法響徹雲霄，但是由於創作者非專業的寫作技巧，以及對兒童觀察的不夠深入，成績依然乏善可陳。」（王友輝，1987: 118）要改變此窘狀，便要仰賴專業化兒童劇場的形成。

在此，我們一定要提蘭陵劇坊引發的小劇場運動，和兒童劇場突飛猛進的關聯。創立於1980年的蘭陵劇坊，是臺灣第一個實驗小劇場劇團，前身為耕莘實驗劇場，創團團長為金士傑，藝術指導為吳靜吉。蘭陵劇坊當時在第一屆實驗劇展推出《包袱》和《荷珠新配》，這兩齣將中國話劇和西方劇場前衛思潮匯流而成的實驗劇，在美學與政治的銳意突變，開啟了臺灣近十年的「小劇場運動」。誠如鍾明德《臺灣小劇場運動史：尋找另類美學與政治》所言：

> 在小劇場運動發展之中，劇場內的革新力量跟劇場外的改革勢力經常重疊在一起：一方面，劇場外的變動，譬如言論尺度的放鬆、統獨問題的爭議、消費社會的興起，在在都會促進或抑制劇場內的變革。另一方面，小劇場工作者的「反體制」、「反言論審查」、「顛覆」行動和口號，也參與了「另一種社會」或「另一種政治」的圍標、營造工程（鍾明德，1999: 245）。

1980年代後興起的兒童劇團，主事者有許多人曾接受過蘭陵劇坊戲劇訓練課程的洗禮，在兒童劇場推動上雖然沒有明顯參與「另一種政治」營造的意圖，但是建構「另一種社會」的理想則是有的，他們期待這一個經濟起飛後的消費社會，也能擁有更多更純粹的兒童劇，從過往的兒童劇形式中突圍而出，樹立新的美學指標。

1983年是臺灣兒童戲劇發展重要的轉捩點。由文化大學藝術研究所戲劇組畢業的陳玲玲，策劃推動的方圓劇場（1982年成立），以《八仙做場》在第三屆實驗劇展中一炮而紅，這個核心團員幾乎皆為女性的

劇團，成立一年後首開由受過劇場專業訓練的成人演戲給兒童觀賞之風
氣，演出《阿土冬冬——大橡樹上採蜜記》、《阿土冬冬——沙堤洞口受
困記》、《老柴、老婆與老虎》這三齣兒童劇。

　　1984年9月23至26日，在臺北社教館盛大演出幾日的兒童劇，允為此
時期臺灣兒童戲劇發展一大盛事。此次演出是行政院文化建設委員會舉
辦的「73年文藝季中國兒童劇場——牽著春天的手」，由當時剛成立不久
的國立藝術學院（今國立臺北藝術大學）戲劇學系汪其楣教授執導的兒童
劇，演出各界佳評如潮，後續還在臺北市新公園音樂臺、臺北市立美術
館、南門國中、高雄市立文化中心巡迴演出（圖24）。

　　「73年文藝季中國兒童劇場——牽著春天的手」對臺灣兒童文學和兒
童戲劇發展都有幾個重要的意義：這是國立藝術學院1982年創校以來，首
次結合校內師生（以戲劇系為主）創作多齣兒童劇演出，專業素養與能力
的挹注，為正在尋求突破的臺灣兒童戲劇打了一劑強心針。製作團隊陣容
十分堅強：

圖24　「73年文藝季中國兒童劇場——牽著春天的手」演出門票。
（圖片提供／汪其楣）

製作人、編導／汪其楣
服裝設計／林懷民
舞臺、道具設計／江韶瑩
燈光設計／林克華
舞臺監督／詹惠登
　　演員／陳明才、謝篤志、黃榮火、游源鏗、王月、陳慕義、劉家琪、李克新、趙靖夏、梁志民、張皓期、劉培能、吳春華、楊麗音、張聖琳、楊雲玉、孫筱雯、林川惠、廖瑞銘、林有德、陳逸瑛、鄭國揚、湯皇珍、吳莉莉、莫慧如

　　觀察這次活動演出改編的戲，一半取材於現代臺灣兒童文學作家作品，例如《時光倒流》（黃基博原作）、《兩隻相愛的蝸牛》（胡品清原作）、《南山大俠》（渡也原作）、《故鄉》（傅林統原作）、《和小鼓對話》（歐瓊嬪原作）、《怕挨打小孩》（杜榮琛原作）、《秀秀日記》（李家萍原作）、《男生與女生》（周宏光原作）、《小蝌蚪找媽媽》（林鍾隆原作）；另一半演出的戲則取材自《漢聲中國童話》裡的《替老婆婆看家》、《受氣筒》、《大聲嫂與頑皮鬼》、《中國人的母親——女媧》、《老鼠娶親》。這是一次大規模的臺灣兒童文學和兒童戲劇相遇，就連活動的副標「牽著春天的手」，也是引用自林煥彰童詩集《牽著春天的手》中的同名童詩。

　　另一個值得注意的是，這些戲的改編題材，又有多半是童詩，日治時期臺灣曾誕生過不少童謠劇，但童詩戲劇化，此屬創舉。其中歐瓊嬪的《和小鼓對話》，她寫作此童詩時還是小學生，作品發表於林鍾隆（1930-2008）創辦的兒童詩刊《月光光》第20期，不論原作或改編劇本讀來都是童心漫溢。不故作兒語的語言，樸實自然，輕盈的童心和詩意也都保留著，如晨露閃耀。各場戲中，亦穿插了〈捕魚歌〉、〈火車快飛〉、〈西北雨〉、〈蝸牛與黃鸝鳥〉等兒歌，俱是流行廣遠，每一個臺灣囝仔都能琅琅上口。

　　這次活動改編的戲，演出篇幅都不長，約莫十至十五分鐘。開場結合遊戲、歌曲，和肢體排字，演員看似在做演出前的準備伸展肢體狀態，巧妙的將隨興遊戲的感覺，真實的展現於舞臺上。玩興大發最後，用身體各部位排出「兒童劇場」四個字。接續第一場戲〈時光倒流〉，三個演員如歌隊吟唱：「時光倒流一定好好玩」，身體一邊疊在一起，成為「高山」，雙臂揚起，成「流水」，下一句朗誦著：「河水從海裡流入高山」……。保羅‧希爾斯1970年代發展出來的故事劇場表演模式，在這被吸收運用，由此可證製作團隊與西方戲劇思潮的接軌，才能將新意帶入臺灣兒童劇場。

　　新意之外，更重要的是「心意」，誠如汪其楣的反思：「孩童觀眾腆然的專注，與透亮的會心，常令我為藝術與『漏洞』而悵然撫掌。」（汪其楣，1984: 無標頁）汪其楣形容的「漏洞」，指陳戰後臺灣兒童劇的缺口，遂期勉大人應該平和磊落地為下一代的生存環境而努力。總之，「73年文藝季中國兒童劇場——牽著春天的手」這次集結劇場菁英，大規模的製作演出，雖然也僅此一回，然而它就像春日融融的花綻時節，牽起了孩子的手，走進劇場，感受欣賞一次輕靈可愛，清韻雋永的兒童劇。

　　稍早於方圓劇場成立前的1982年，天主教「快樂兒童中心」的鄧佩瑜和義工羅正明發起成立快樂兒童劇團，以該中心義工為主要團員，透過戲劇在社區傳播愛與快樂。不久也有文化大學戲劇系碩士畢業的吳麗蘭成立湯匙劇團，以幼兒戲劇推廣為重心，可惜經營時間不長便結束。之後前仆後繼登場的兒童劇團有：杯子劇團（1983年成立）、魔奇兒童劇團（1986年成立）、水芹菜兒童劇團（1986年成立）、鞋子兒童實驗劇團（1987年成立）、九歌兒童劇團（1987年成立）、一元布偶劇團（1987年成立）等力圖改變兒童劇場風貌，其理念形成運作和1980年代興起的小劇場運動不無關聯[2]。邱坤良認為：「1980年代起，劇場界人士開始參與

[2] 九歌兒童劇團創辦人鄧志浩，也曾是蘭陵劇坊成員。他受訪時提到：「一九八五年，我離開了蘭陵劇坊，一頭栽進兒童戲劇的新天地。從成人戲劇到兒童戲劇，吳靜吉老師始終在其間為我穿針引線。」見鄧志浩口述，王鴻佑執筆（1997）《不是兒戲：鄧志浩談兒童戲劇》。臺北：張老師文化公司，頁21。

兒童劇，擺脫早期教育單位將兒童劇定位為『兒童演戲給兒童看』的作法。1983年，由陳玲玲主持的『方圓劇場』在參加實驗劇展外，也製作三齣兒童劇，開啟『成人演戲給兒童看』的風氣。」（邱坤良主編，1998:49）鍾明德也指出：

> 一般而言，兒童劇場的工作者多視自己為「小劇場」的一員，他們在兒童劇的編導、演、設計方面，都受到實驗劇相當的影響。以魔奇兒童劇團為例，它的主要編導李永豐早期即為蘭陵劇坊的團員，在國立藝術學院戲劇系就讀期間，即應邀在國家劇院編導了《彼得與狼》（1989）的音樂短劇。1990年暑假推出的《童話愛玉冰》（首演於1988年），更可視為實驗劇以兒童劇場的名義，登上國家劇院的大舞臺演出（鍾明德，1999: 245）。

兒童劇登上國家劇院，確實是發展進步的一大指標。

魔奇兒童劇團是由吳靜吉教授、當時擔任益華文教基金會的經理謝瑞蘭，和鄧志浩等人創立，這是臺灣第一個由文教基金會支持的兒童劇團。同時，受胡寶林教授從歐美的創作性戲劇和兒童劇場新觀念引入感召，強調兒童劇必須製作嚴謹，要能激發兒童富有情感的創造力及想像力，更要讓兒童劇走出劇場，可以在社區、街頭和兒童一起相伴。謝瑞蘭提起團名緣由，是參照奧地利維也納MOKI兒童劇團（Mobiles Theater for Kinder的縮寫）的諧音，「MOKI」原意指流動的兒童劇團，這個劇團演出場所多元，包括公園、學校、生日會，表現一種不拘場地、不拘形式、隨時隨地和孩子一起演戲的觀念（謝瑞蘭，1988: 40-47）。魔奇兒童劇團創團之初的《愛的妙方》，就在臺北市溫州公園和小學等地演出，當年8月17至19日首次公演《魔奇夢幻王國》（圖25），胡寶林寫下感想：

> 魔奇的編劇也不用老套的故事，題材則是從最接近生活的層面去尋找。劇情和演出要力求做到兒童教育心理學要求方面不能出錯

圖25　魔奇兒童劇團《魔奇夢幻王國》演出。（圖片提供／鄧志浩）

的地步。今天五月十四日在耕莘文教院正式發表過的短劇如《要仙女不要虎姑婆》、《電視機請假》等都是替孩子說話的生活劇。而這次公演的《魔奇夢幻王國》則是把孩子現代式的科幻想像力和本土生活中最樸素的掃帚、畚箕、紙箱結合，是團員在平時訓練中共同發展出來的一個成果（胡寶林, 1986: 3）。

　　魔奇兒童劇團依此理想實踐，其他代表作如：1990年應國際兒童與青少年戲劇聯盟德國分會邀請演出的《哪吒鬧海》，由李永豐編導，將《封神榜》中的兒童神哪吒的故事抽取出來，以真人與偶（由新興閣掌中劇團鍾任壁指導）同臺，並運用傳統京劇武打身段和默劇的多重形式，轉化在現代劇場空間，重述了頑皮、叛逆卻又富有正義之心的哪吒故事。魔奇兒童劇團雖在1997年畫下句點，但魔奇兒童劇團的團員朱曙明、沈中振、孫成傑、黃美滿、蔡毓芬、利政南、彭國展、戴淑鵑、陳純玲、李永豐、任建誠、王立安、葛琦霞、楊雲玉等人開枝散葉，繼續在兒童戲劇或教育界中踐行神奇的「魔奇力量」，早期團員之一的劉宗銘則是少數後來不在戲劇界，卻在漫畫界與兒童文學界大鳴大放的創作者。可以這樣

說，1980年代是一次大規模的劇場工作者的自覺，引介西方經驗，希望提升兒童劇場藝術的質與量，和之前由政府單位主導以教育為本位出發的校園娛樂戲劇演出型態不同，朝向以藝術為本位的新生，當然形塑出迥然有異的兒童戲劇景觀了。

1980年代末，值得注意的兒童戲劇發展現象之一，還有依據「七十八年度第一次臺灣省各縣市文化中心主任會議」決議，各縣市文化中心應成立兒童劇團，訓練人才。基於此決議，於是1988年花蓮縣立文化中心兒童劇團成立，繼有1989年屏東縣立兒童劇團木瓜兒童劇團，1990年臺中市立文化中心兒童劇團，1992年宜蘭縣立文化中心蘭陽兒童劇團、高雄縣立文化中心小蕃薯兒童劇團，1995年基隆市立文化中心島嶼劇坊成立。其實早於此會議決議的1986年，臺東縣立文化中心因舉辦了「舞臺人才表演培訓營」，促成臺東公教兒童劇團成立，代表作《夾心餅乾列車》（1989），巡演臺東多所小學。1988年劇團脫離文化中心獨立，1990年正式更名為「臺東劇團」之後，演出走向小劇場形式，創作多探索土地，尋找地方認同，雖不再演出兒童劇，但仍經常舉辦兒童戲劇夏令營等活動。臺灣兒童戲劇發展向來以臺北為中心，絕大多數資源集中在臺北，因此各縣市文化中心如此培植地方兒童劇團是別具意義的。

1987年7月15日，臺灣宣布解嚴後，社會面臨劇烈轉型。經濟起飛帶動人民生活水平，民主自由的天空下，可以展現自我個性喜好的兒童劇團陸續出現，還曾有蒲公英劇團（1988年成立）、皮匠兒童布偶劇團（1989年成立）、媽咪兒童劇團（1989年創立）、彩虹樹劇團（1989年成立）、木瓜兒童劇團（1989年成立）等，多半以社區小型演出為主，較特別如彩虹樹劇團，由李國修擔任藝術顧問、團長為李泰祥，服務對象針對智能不足者，透過戲劇幫助他們發展語言和溝通能力，發展自我潛能，展現似彩虹般的生命光彩。

三、1990年－1999年：兒童劇團穩健發展再創新時期

經過1980年代的實驗淬煉，1990年代的臺灣兒童劇場步伐更穩健，承先啟後再摸索前進。

1992年7至9月間，由民間牛耳藝術經紀公司與文化推展協會創辦的第一屆牛耳國際兒童藝術節，仿效國外兒童藝術節模式，為臺灣兒童戲劇發展再打一劑強心針。此次藝術節國外應邀來臺灣演出的兒童劇團，有西班牙水瓶座兒童劇團（Acuario Teatro）、美國紙寶貝兒童劇團（The Paper Bag Players）、芬蘭福加祿舞蹈劇團（Dance Theatre Hurjaruuth）、美國億默劇默劇團（Imago Theatre）等，加上國內劇團互相競秀。西班牙的水瓶座兒童劇團，在大膽驚奇的《你敢不敢進來？》劇中穿插了大量的西班牙文對白，孩子們可由音樂的色彩和造型動作的設計間讀出他們的故事與意念。美國紙寶貝劇團運用鮮豔的紙箱與紙袋等紙類製品，設計出造型性頗高的道具與布景，並以現場伴奏的歌舞情節演出親切幽默的生活故事。芬蘭的福加祿舞蹈劇團，以新作《猜猜看》把全場的觀眾捲入遊戲的氣氛。《環遊世界》的飛速與多元令人目不暇給（表演藝術編輯部, 1992: 58-60）。牛耳國際兒童藝術節開風氣之先，開啟了臺灣兒童戲劇的封閉眼界，看見了異樣炫彩風景。

魔奇兒童劇團結束後，李永豐再召集吳靜吉、徐立功、柯一正、羅北安等人於1992年創辦紙風車劇團，以「兒童需要兒童劇，臺灣需要臺灣的兒童劇場」為基本理念，以「讓風吹動，迎風向前走」的精神，堅持製作本土化與原創性的兒童劇。李永豐曾說「以臺灣人的情感來製作一齣戲」（趙慶華, 2001: 38）是紙風車的堅持，在李永豐靈活的運籌帷幄之下，不僅讓紙風車劇團躍為臺灣規模第一大兒童劇團，迄今發展出了「十二生肖系列」，包括：《貓抓老鼠》（1996）、《武松打虎》（1999）、《白蛇傳》（2001）等。《白蛇傳》劇中出現大型花燈偶來作為演出的角色，並從觀眾席中走向舞臺，結合嶄新的戲偶設計模式，也讓這個中國古老的民間故事在兒童劇場呈現多添了幾分新意與華美。

「巫婆系列」包括：《美國巫婆不在家》（1998）、《巫頂環遊世界》（2004）等膾炙人口的作品，擅長營造熱鬧氣氛，滿足兒童對巫術魔法的期待。此外，亦有故事溫馨有趣，臺灣兒童戲劇史上第一齣客家兒童音樂劇《嘿！阿弟牯》（2010），和改編兒童文學作家李潼（1953-2004）童話的《順風耳的新香爐》（2015）等本土化作品。更為人津津樂道的是2011年12月3日成就了「紙風車319鄉村兒童藝術工程」，走完全臺灣三一九個鄉鎮，讓上百萬個孩子都有一次難忘的看戲體驗，這個偉大行動的實現，價值如下：

> 　　這一年，對紙風車劇團、對臺灣的兒童劇場發展、對臺灣的孩子而言，更重要的是「孩子的第一哩路——紙風車319鄉村兒童藝術工程」12月3日在新北市萬里圓滿完成了！2006年12月24日從宜蘭員山出發，這場浩大的兒童藝術工程，因吳念真、柯一正、林錦昌、李永豐等人的起心動念，希望縮短藝術的城鄉差距，在「讓風吹動迎風向前走」的理念支持下，透過民間個人、企業團體的捐贈奉獻，以及無數志工的參與協助，卯足全力陪孩子走這藝術的第一哩路，幾乎所有臺灣的孩子，都參與見證了這場臺灣兒童戲劇史上空前的行動，笑聲、感動綿延，最初目標期望孩子在藝術欣賞中激發培養「創意」、「美學」、「愛與關懷」的能力是否會落實成真，我們就敬待來日開花結果的時刻吧！（謝鴻文,2011）

　　「紙風車319鄉村兒童藝術工程」的演出，經常會演的一段是取材自《唐吉軻德》的故事，描述西班牙的一位騎士，既瘋狂又勇敢的浪遊冒險，他錯把風車當成巨人搏鬥的滑稽，實在有點傻氣。紙風車劇團不也像那個傻氣的騎士，做著臺灣戲劇界從來沒人嘗試過的冒險，但最後他們的瘋狂與勇敢行動，搏倒了一切困阨險阻，完成讓人尊敬感動的壯舉。

　　曾經同屬魔奇兒童劇團創始團員的陳筠安，離開之後另組鞋子兒童實驗劇團，鄧志浩、朱曙明另組九歌兒童劇團，仍在傳承兒童劇場薪火。鞋

子兒童實驗劇團的前身是1983年由鄭淑敏等人創辦的成長兒童學園,從學園中倪鳴香老師規劃的「兒童劇場」課程發展而來。劇團正式創立於1987年,1997年起隸屬於成長文教基金會,以落實藝術生活化、生活藝術化,嘗試各種實驗創作之可能,實現中國化、本土化、生活化的兒童視聽及戲劇教育的理想。鞋子兒童實驗劇團第一齣對外售票公演的作品《年獸來了》(1989),確立了他們中國化的走向,爾後《石寶兒》(1992)改編自古典話本小說《聊齋誌異》的玄怪幻想故事。《老鼠娶親》(1993)更是重要的代表作,這齣戲是臺灣兒童劇場首次將京劇的美學形式完整移植到兒童劇,表演程式、服裝造型、語言念白、音樂舞蹈俱是傳統戲曲的系統;饒富興味的是,這齣戲中也加入偶戲,更見創新合鳴。

鞋子兒童實驗劇團其他有特色的作品,如黃春明編寫的《無鳥國》(1992),敘述有個國家的小國王把鳥全捕捉或趕跑了,卻因此讓國內土地上的百果樹荒蕪,更導致農民生活陷入困境。懊悔的小國王聽從建議去尋找鳥兒藏匿的小島,誠心向鳥兒懺悔,最後得到諒解,與土地和諧共生的意念明顯。開創風氣之先以閩南語發音的兒童劇《隱身草》(1994),改編自楊茂秀的兒童哲學故事《安拿生與沒什麼》(2002),在語言深度、邏輯思考上下功夫。《東谷沙飛傳奇》(2015)根據乜寇·索克魯曼小說原作的「追尋」主題而生,表面上是在敘述一段布農族的遠古傳說:大洪水來襲,東谷沙飛(玉山)成為芸芸眾生最後的避難所,平安地存活下來,從此將東谷沙飛視為聖山。演出形式的實踐上,在一個以沙堆砌的環形劇場內,任光影、偶戲和真人交替演示出帶有遊戲精神的探索。還有《從前從前天很矮》(2007)、《木偶的三滴眼淚》(2008)、《古董店的幸福時光——樂樂的音樂盒》(2009)及《天使米奇的十堂課》(2010)這四齣戲,非常難得連續四年(2006年—2009年)獲得臺北市兒童藝術節劇本創作徵選的首獎,之後再製作演出。

從鞋子兒童實驗劇團發展歷程來看,是十分重視先有一個完整紮實的原創劇本,有完備的劇本再研究嘗試各種創意手法,勇於突圍兒童劇的窠臼。現任團長戴嘉余表示:

　　鞋子兒童實驗劇團將很多大人逃避與孩子分享的議題，經過篩選與過濾，選擇適合跟孩子分享的議題，在劇目中以戲劇的方式呈現。也幫助許多家長不知如何開口與孩子分享這些議題的困擾，藉由觀戲後親子間的討論，讓孩子可以在健全與健康的身心靈中成長（戴嘉余，2011: 174）。

　　2006年，鞋子兒童實驗劇團也拓展事業版圖，在中國北京成立第一個民營兒童劇團——北京動動鞋子兒童劇團。在李明華負責統籌下，這幾年致力於多種類型兒童劇編創、製作演出及兒童創作性戲劇教育和師資培訓，活力飽滿的開創了中國兒童戲劇的新視野。

　　九歌兒童劇團創立於1987年，由鄧志浩與一群喜愛兒童戲劇的朋友們共同創辦，現任團長黃翠華。「九歌」之名源自屈原《楚辭·九歌》，〈九歌〉係楚國祭祀巫歌，「華采衣兮若英」彷若舞臺服裝；「靈連蜷兮既留，爛昭昭兮未央」彷若演員裝扮過後，氣宇軒昂站在舞臺上的光彩；「君迴翔兮以下，逾空桑兮從女」彷若舞臺上的幻覺魔法，使觀眾緊跟越過天際……，擷取原作豐美意象及文化意蘊，以「發揚中華民族文化特色」為宗旨，「陪孩子渡過快樂而有意義的童年」為目的。代表作品有：《東郭、獵人、狼》（1988）、《畫貓的小和尚》（1989）（圖26）、《判官審石頭》（1992）、《城隍爺傳奇》（1993）、《想飛的小孩》（2000）、《強盜的女兒》（2003）、《雪后與魔鏡》（2005）、《愛上白雪公主的小矮人》（2008）等。早期九歌兒童劇團多聚焦於改編中國民間故事，演出以富中國民族文化特色，意境古典華美著稱。2000年後，著重以世界兒童文學經典改編新詮，舞臺布景、道具追求簡單而不簡陋的創思，營造出可凌飛穹蒼的想像空間。

　　《畫貓的小和尚》這齣戲展現九歌兒童劇團純熟的偶戲手法，除了以真人飾演說故事者外，同時運用了執頭偶、布偶、撐竿偶等多種偶，豐富演出形式。主角小和尚了然（執頭偶），臉部未加上五官，仿如一個剛刻好的粗模，須靠著演員的操作表達情感，允為一次大膽的嘗試。《畫貓

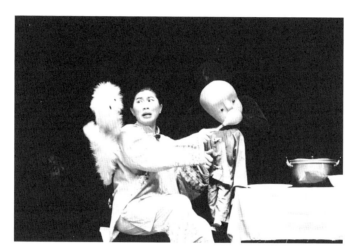

圖26　九歌兒童劇團《畫貓的小和尚》演出。
（圖片提供／九歌兒童劇團）

的小和尚》導演孫成傑在這齣戲首演之後，與奧地利特利特布雷特劇團
（Theater Trittbrettl）合作，巡迴奧地利共演出六十五場大受好評（1991-
1995）。孫成傑自剖這齣戲的演出透露出幾個重要的意涵：

1. 國內第一齣以棒偶（Rod Puppet）為主要演出形式的作品，在臺
 灣建立起新的現代偶戲演出形式。
2. 操偶人（Puppeteer）直接面對觀眾，不刻意隱藏並讓觀眾看見如
 何操作戲偶及操作技巧。
3. 多功能的偶戲舞臺，成為表演的一部分。
4. 從學習國外的演出技術到發展成作品能夠到歐洲巡迴演出，並成
 為登上國際舞臺的第一齣臺灣現代偶劇作品（孫成傑，2009: 無標
 頁）。

　　《畫貓的小和尚》展現了偶戲的妙趣生命力，特別是了然的憨厚可
愛，個性刻劃突出，之後也化身成為九歌兒童劇團的形象標誌。九歌兒童

劇團作為臺灣兒童劇團中最早開啟和國際交流的先鋒，作品《夢之神》曾獲1997年捷克第一屆「國際兒童偶戲藝術節」最佳演出獎。也邀請過奧地利帽子劇團（Moki Kindertheater）、克羅埃西亞的伊維察‧西米奇（Ivica Šimic）、韓國的朴勝杰等許多外國導演，以及斯洛伐克的戲偶設計師艾娃‧法可秀娃（Eva Farkasova）等藝術家合作拓展藝術視野。

九歌兒童劇團2000年後也越來越重視小規模作品實踐，逐漸建立起兩種風格形式。「生活故事劇場」系列有：《小咪與月亮》（2000）、《膽小小雞》（2004）、《擁抱》（2007）、《一片披薩一塊錢》（2010）、《彩虹魚》（2012）等作品。此系列作品訴求兩百人為主，擅用自然資源，創造物品生命幻化的物品劇場（Object Theatre）偶戲；也喜用簡單的「桌上劇場」（Tabletop Puppet Theatre）去說故事，在桌子上的小空間結合各項生活用具素材，激發故事創意，和觀眾建立更多情意的交流。

黃翠華苦心孕育催生的「迷你故事劇場——幸福家家遊」系列，則是一項結合企業公益贊助的行動，經由黃翠華本人或其他團員，把戲帶進弱勢兒童家庭裡，戲的規模更迷你，演出有更多和該家庭環境取材的靈感創意，自然、單純、隨興、隨喜，充滿更多情感的接納與愛流動。鄭黛瓊形容：

> 這種舞臺形式，既不滿足於鏡框式舞臺的空間互動狀態，更進一步的向生活靠攏，大膽的縮短人的距離，將劇場轉移到觀眾的身邊，甚至登堂入室到「你家」的客廳，透過故事讓演員的心靈與觀眾的生活、心靈交融為一體；在內容上多元，舉凡繪本至生活物品，皆可轉化為故事的表現腳色，傳講著一個又一個故事（鄭黛瓊，2015: 52）。

透過這段描述可以更具體感受「迷你故事劇場——幸福家家遊」的深情用意。

由小說家黃春明1994年成立的黃大魚兒童劇團，劇團名稱取自成語

「大智若愚」的諧音，初衷很簡單，就是希望孩子有兒童劇可以看，不要迷失。黃春明曾深刻憂慮而言：「今日的社會有這麼多的孩子問題，犯罪率越升越高，犯罪年齡越降越低，惡質化的成長環境是大人們塑造的大人『沒救了』，教我怎麼不為兒童焦慮呢？」（王任君，2004: 112）黃大魚兒童劇團便是他關愛土地、呵護孩子的實際行動。劇團成立不久旋即在臺北大安森林公園推出《週末劇場》，並演出偶戲《土龍愛吃餅》，之後幾年穩定推出的作品有：《掛鈴噹》（1995）、《小李子不是大騙子》（1996）、《愛吃糖的皇帝》（1999）、《稻草人與小麻雀》（2000）等。

　　黃大魚兒童劇團產量雖然不多，品質的把關一點也不輕忽隨便，故事題材喜與土地連結，鄉土氣息醇厚，服膺簡約意境美感，多見寫意留白。以《稻草人與小麻雀》2008年在臺北國家劇院重演版本為例，舞臺上所示一切沒有過度精美繁冗的設計，擅用舊時說書人敘事的簡樸韻味，有評論曰：「宗白華《美學的散步》認為藝術境界底顯現，絕不是純客觀地機械地描摹自然，而以『心匠自得』為高。《稻草人與小麻雀》找回了中國藝術境界中空無的特點，純任故事流動，捨去了許多外加形式的干擾，在簡約之中實踐道，黃春明的『心匠自得』也反饋給了觀眾，藝術與心靈的喜悅交會理應為此，但我們許多兒童戲劇創作者還停留在以為自己逗笑兒童就『沾沾自得』，少了以『心匠自得』的參悟來創造藝境，那兒童劇當然還是會被許多人視為幼稚了！」（謝鴻文，2008）

　　黃大魚兒童劇團的演出，大人與兒童同臺是常態，所有作品幾乎都是黃春明自己編導，甚至參與票戲扮一角。黃春明主張做兒童劇要認真，不是讓孩子哈哈大笑就好，必須走入孩子的心靈才有意義，兒童童年要有這些美好的回憶[3]。黃大魚兒童劇團在宜蘭落地生根多年，亦和許多學校合作，舉辦許多戲劇課程或研習，把戲劇種子深深地種植在蘭陽平原

[3]　這段話引用自2010年1月13日，黃春明擔任國立臺北藝術大學駐校文學家和學生交流的「文學有約」談話記錄。

土地之上，長成美麗的「百果樹」。

由方國光1997年成立的蘋果兒童劇團，和創團之初的藝術總監陶大偉，研擬出以教育、推廣為己任的發展方向，創作以歌舞劇為主要表演形式，絢麗地長出《星星王子》（1999）、《水晶球與獨角獸》（2000）、《英雄不怕貓》（2006）、《勇闖黑森林》（2017）等成果。《星星王子》靈感取材自聖-修伯里《小王子》，住在小小星球的小哈哈四處尋找真誠與關心，在旅行中尋回心中失落的意義。這齣戲同時運用偶戲和黑光戲，節奏輕快。曾受邀到瑞典烏德瓦拉（Uddevalla）戲劇節演出，獲選為最佳節目。

在臺中雄霸一方的大開劇團（1998年成立），創辦人劉仲倫引《聖經》中：「你們大大的開口，我就大大的充滿。」懷著感謝恩典，將戲劇餽贈人間的精神，創立之初前三年以社區劇場時期，和民眾玩戲劇站在一起。然後也開始並行成人戲劇與兒童劇的演出，更多角化營運，兒童劇演出「好久茶的秘密系列」有：《日月潭傳奇》（2003）、《阿七與阿八》（2005）、《邱罔舍》（2006）、《俠盜小丁仔》（2011）等，至2019年的《魔幻島的寶藏》，此系列已經發表了十一部戲。「好久茶的秘密系列」皆以臺灣民間故事為藍本，民間故事本屬口傳文學系統，因此這系列的演出也富有故事劇場的說書古韻，同時結合動感歌舞，宜古宜今的交融，成就大開劇團的兒童劇風格。

2008年，劉仲倫因為接觸到美國彼得‧舒曼（Peter Schumann）的「麵包傀儡劇場」（Bread and Puppet Theater），深受其理念感動與影響。舒曼與他的劇團從1960年代的街頭演出發跡，彼時美國正值「狂飆年代」，黑人民權、反越戰、嬉皮、性解放、前衛藝術等各種反保守文化的思想，撼動著社會。舒曼選擇劇場投身其中，將傀儡放大到甚至達六公尺的高度，在反戰等各種社會運動示威中，集結表演，釋放出獨特的抗議力量。舒曼1974年將劇團從紐約搬到佛蒙特州葛拉佛小鎮的一處農場，在那裡自給自足，同時繼續以融匯古老民俗儀式與前衛藝術的美學，繼續對人類生存環境種種不公不義提出異議思辨。劉仲倫多次走訪觀察體悟寫下：

　　由麵包傀儡劇團使用農場為劇場和藝術工作室的依據，不難
理解舒曼想要透過藝術在社區裡生產與展現，不僅是要讓藝術回歸
萬民，而且要彌補藝術高低和消費階級之別。在此人人是藝術創作
者，所以藝術成為生活的一部分，免除了專業劇場中過度分工而產
生的異化和疏離。藝術不再是打高空的哲學論辯，而是貼地而行的
生活實踐（劉仲倫, 2010: 266）。

　麵包傀儡劇場的演出總是廣邀所有人參與同歡，演出後禮敬天地，
每位觀賞者還會得到麵包，常常還會聽到拉小提琴的音樂祝福。讓參與者
身心收穫的一切，都當作恩典而珍惜感恩時，就形塑出麵包傀儡劇場極特
殊，具儀式性的奧義了。大開劇團懷著麵包傀儡的宗教情懷，不僅在臺灣
積極引入麵包傀儡劇場，舉辦過多次工作坊，更實際落實在他們的社區劇
場、戲劇教育推廣工作上（圖27）。

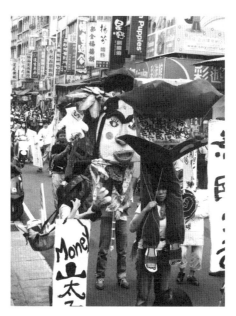

圖27　大開劇團舉辦麵包傀儡劇場工作坊成果。（圖片提供／大開劇團）

這個時期其他為兒童戲劇的花園增添風采的兒童劇團有：玉米田實驗劇場（1991年成立）、ㄚㄚ兒童劇團（1991年成立）、小蕃薯兒童劇團（1992年成立）、萬象兒童劇團（1992年成立）、大腳ㄚ劇團（1993年成立）、童顏劇團（1994年成立）、小青蛙劇團（1994年成立）、牛古演劇團（1995年）、小茶壺兒童劇團（1996年成立）、洗把臉兒童劇團（1997年成立）、大榔頭兒童劇團（1998年成立）、九九劇團（1998年成立）、豆子劇團（1998年成立）、天使蛋劇團（1999年成立）、飛行島劇團（1999年成立）、皮皮兒童表演劇團（1999年成立）等，還有以傳承客家文化為宗旨，臺灣第一個客家兒童布偶劇團——九讚頭客家布偶劇團（1997年成立），在新竹紮根多年，與社區文化再造共生息。

四、2000年後：多聲交響的兒童劇場成熟時期

進入2000年，臺灣社會完全脫胎換骨轉型民主，經濟發展亦平穩，觀眾的娛樂需求和品質再提升，藝文消費在都會區已成風氣，劇場空間硬體設備增加，每年各地演出場數蓬勃繁榮，再加上九年一貫課程中的「藝術與人文」領域課程，給戲劇名正言順的位置，都是有利兒童戲劇發展的條件。臺灣兒童劇場發展至此，可見更多元的形式在劇場，或非典型劇場的替代空間實踐。新劇團湧現程度，比起1980年代有過之而無不及，而且風格多有區隔。當代臺灣兒童劇場宛如一個多寶閣，多彩紛陳，炫奇競麗。也有成人劇團跨足兒童劇製作，如1994年成立的頑石劇團、1996年成立的晨星劇團、1998年成立的身聲劇場等，眾聲交響和鳴，兒童戲劇花園的景觀殊異，風情萬千。

2000年起，由臺北市政府文化局舉辦的臺北兒童藝術節，每年長達兩個月的活動時程，有國內外兒童劇的售票演出，非售票的社區演出，以及主題展覽等藝術活動匯集，2002年起更增加「兒童戲劇創作暨製作演出徵選活動」，評選前三名之優勝作品，安排於隔年「臺北兒童藝術節」中公開演出，可獲得製作費及演出費補助。劇本創作類評選，則鼓舞了新秀

找到發表平臺，得獎之劇本也有機會透過媒合找兒童劇團演出。臺北兒童藝術節的經營機制，畢竟是公部門執行的活動，有時會受限年度預算不充裕而規模削減，但幾年運作下來，不失為公部門推廣兒童戲劇的火車頭。若以2011年做觀察，臺灣其他各地舉辦的兒童藝術節，有：基隆童話藝術節、臺中兒童藝術節、六堆兒童藝文嘉年華、嘉義市兒童藝術節、高雄市兒童藝術教育節、新北市兒童藝術表演節等，俱以臺北兒童藝術節模式做參考，然而，這些藝術節在主題設定、演出質與量，活動內涵豐厚程度都遠不及臺北兒童藝術節，「這些兒童藝術節還要思索的是如何建立特色，找到與地方文化或國際的連結，否則每個兒童藝術節看起來都面貌相似，僅是團隊大匯演，而且像如果兒童劇團這幾個大團幾乎每個兒童藝術節都去了，各兒童藝術節之間沒什麼差異性時，恐怕也會引發輪流大拜拜的疑慮了」（謝鴻文，2012）。

　　創立於2000年的如果兒童劇團，由趙自強、賴聲川、李永豐籌劃，現任團長趙自強，以「一個好看的故事，可以活在孩子心中一輩子；一個好看的表演，可以讓兒童的心靈回味無窮」的想法出發。代表作品有：《隱形熊貓在哪裡》（2000）、《雲豹森林》（2003）、《你不知道的白雪公主》（2004）、《六道鎖》（2006）、《秘密花園》（2007）、《東方夜譚》（2008）、《林旺爺爺說故事》（2010）、《狐說八道》（2013）等，取材多元，有將西方童話運用後現代手法解構的諧擬；有將東方志怪的鄉野傳說重述；也能夠拉開歷史卷軸，謳歌臺灣不同世代共同懷念的動物明星大象林旺生平的《林旺爺爺說故事》；或如展現音樂劇撼動人心能量的《秘密花園》，整體創作的活力豐沛旺盛。2008年還以《統統不許動——豬探長秘密檔案》獲邀聯合國舉辦「世界戲劇節」於上海、南京演出，是臺灣首次入選的表演節目。創辦人趙自強憑著公共電視兒童節目《水果冰淇淋》建立起慈祥可愛的「水果奶奶」形象，為如果兒童劇團的親切特質奠下基礎，在他們每一次演出前，都有水果奶奶招呼聽故事的短片影像；演出結束後，還有一段和觀眾互說再見並唱歌的影像，成了如果兒童劇團演出不可或缺的一部分。而他們成功塑造了以同

一角色發展的「豬探長的秘密檔案」系列，至2017年已發展演出到第四集《豬探長之死》，劇中豬探長「仔細想一想、用心看一看」的推理名言，儼然也像水果奶奶，是另一個招牌號召了。

新世紀後，臺灣甚至出現海山戲館（2000年成立）這般致力兒童歌仔戲的劇團，曾將現代圖畫書《誰是第一名》（2006）[4]改編成兒童歌仔戲，文本與創作概念一新耳目。有海山戲館當開路先鋒，隸屬於明華園歌仔戲團的子團──風神寶寶兒童劇團（2012年成立），挾著明華園母體充裕的資源和人氣，持續翻新試探兒童歌仔戲的格局，尤其擅於應用多媒體影像製造瑰麗視覺幻象。2016年改編兒童文學作家哲也同名奇幻小說《晴空小侍郎》，也是富創新思維的跨界結合案例。劉建華、劉建幗共同創立的奇巧劇團（2004年成立），以豫劇為本，運用奇巧的眼光和心思，玩出跨文化、跨劇種、跨語言的混血新貌，為兒童創作出《空空戒戒木偶奇遇記》（2013）、《空空戒戒大冒險之船長虎克》（2015）。致力將傳統戲曲和本土化平行發展的壹貳參戲劇團（2003年成立），創團代表作《當仙女遇上魔鬼》，將黃梅調嫁接在兒童劇，新穎出奇。還有戲偶子劇團（2003年成立）這個將傳統布袋戲與客語傳承結合的兒童布袋戲團，且不時因應劇情需要加入西方現代的執頭偶等多種嘗試，代表作如《吼！大路關有石獅公》（2013）等，帶著客家人的一種勤樸實幹精神，行履過數載春華秋實，也已拓出一方天地。

2009年，臺北市文化局轄下的「文山劇場」成立，這是臺灣第一個專為兒童戲劇演出的劇場，屬於座位兩百四十席的小劇場，因此成為許多新的兒童劇團發跡練功的舞臺，例如O劇團（2007年成立）、Be劇團（2009年成立）、萬花筒劇團（2010年成立）、頑書趣工作室（2013年成立）、山豬影像（2013年成立）等，如今都已闖出一些名號，持續茁壯中。

其他中小型兒童劇團有立志不成為大劇團的逗點創意劇團（2000年成

[4] 蕭湄羲，《誰是第一名》，2004年由信誼基金出版，海山戲館以此改編，在「2005臺北兒童藝術節」兒童戲劇創作徵選中獲得了團體組第三名。

立），風格尚難定型，真人、偶戲、氣球魔術、歌舞皆有嘗試。還有取得諸多國內外卡通獨家授權人物演出，偏重為各單位量身訂作教育宣導兒童劇的海波兒童劇團（2001年成立）。集中精力把中國經籍現代化、淺白趣味化的六藝劇團（2001成立），是臺灣唯一以儒家思想作為創作核心概念的兒童劇團。通過《我的麻吉是孔丘》（2011）、《孟遊記》（2012）、《孔融不讓梨》（2013）等作品，創辦人劉克華引漢斯・羅伯特・姚斯（Hans Robert Jauss, 1921-1997）接受美學（aesthetic of reception）觀點，期許經典的新編重構，能貼近現代兒童眼界：

> 經歷了劇場中跟隨作品體驗了一場戲劇冒險，產生了劇烈的視野變化。觀眾重新建立了一個新的審美尺度，衡量了期待視野與新作品之間的距離，並建構了一個新的視野。在可能是混亂的、不穩定的視野變化的階段完成之後，重新得到一個審美經驗，既非原始的期待視野，而原始的期待視野又是新的審美經驗的一部分。完成了這樣的新的審美經驗，即是「視野融合」（劉克華，2019: 77）。

此外還有以歌舞見長，創作班底和精神源自魔奇兒童劇團、紙風車劇團的哇哇劇場（2013年成立）。

另外，也可見夾腳拖劇團（2009年成立）開啟「母語寶寶聽故事計畫」，以全母語做故事演出，致力於母語戲劇推廣，希望將戲劇與臺灣各種母語——臺語、客語、原住民語等語言和文化的種籽傳承給孩子的劇團，已創作發表《愛唱歌的小熊》（2019）、《說好不要哭》（2019）等作品。其中《愛唱歌的小熊》是臺灣兒童劇場首見改編1950年代白色恐怖時期受難者蔡焜霖的故事，將沉重的苦難以較輕盈不哀的童話包裝，並結合小丑、偶戲、口技、光影、氣球等多種形式，將白色恐怖歷史的哀傷、恐懼轉化成撫平傷痕的愛與希望。以及融入精采魔術的鏡子劇團（2006年成立）、瓶子先生魔術劇團（2016年成立）等。

當代臺灣兒童劇場新的審美經驗「視野融合」，在偶戲有更突出亮

眼的表現。1999年由鄭嘉音、曾麗真、李筆美和卓淑敏共同成立的無獨有偶工作室劇團，創辦人暨藝術總監鄭嘉音大學時期接觸過蘭陵劇坊的課程，也在九歌兒童劇團工作過五年，再到美國康乃狄克大學（University of Connecticut）偶戲研究所深造，學習到偶不是隨心所欲被人操控，而是要反過來思考讓它產生一種獨立的生命感。如醍醐灌頂的新思維被打開後，更確信偶是在尋找一個未知的東西，必須為它找出一個別人意想不到的說故事，或傳達訊息的方式（郭士榛，2019）。鄭嘉音學成返臺後，開始走上她的偶戲創作新路徑，秉持「無物不成偶」的創作觀點，本著當代藝術的實驗開放精神，嘗試翻轉傳統偶戲人與偶的主從關係，試探偶表演的更多可能性，讓精緻唯美又形式多變的偶戲也進入兒童視野，不再只有可愛的一種樣子而已。從創團代表作《快樂王子》（2000）（圖28）便展現了不一樣的企圖：

　　《快樂王子》充滿濃厚的歐洲風情，形式上也參酌東歐小型故事劇場：運用一至三名演員演出全劇，充分發揮說故事的各種形式。而所有戲偶、道具、機關布景，也需順應便於巡迴而做設計。依循「旅行的劇團」概念，操偶師的服裝造型就像是流浪的說書人，創造一種異國想像的浪漫。

　　戲偶最初是直接使用東歐盛行的「鐵枝懸絲偶」形式。儘管鐵枝懸絲偶只有手腳有線，動作簡單。但由於演出只有兩個演員，這種戲偶機動性高的特點，能夠幫助演員快速變換角色。劇中還使用大量機關玩具盒，作為主要慶典與群眾演員的表演形式。玩具機關樸實而不華麗，但由於能與兒時遊戲經驗結合；再加上轉化為劇中角色的創意，皆能使觀眾重新感受童年時光的新奇和快樂（林孟寰，2014: 無標頁）。

　　偶戲創新取徑之路，順利踏步前行，之後《賣翅膀的小男孩》（2000）、《小丑與公主》（2003）、《光影嬉遊記》（2007）、《太

圖28　無獨有偶工作室劇團《快樂王子》。
（圖片提供／無獨有偶工作室劇團）

陽之子》（2009）、《小潔的魔法時光蛋》（2014）、《雪王子》
（2015）等作品，各類型偶靈活的表演存在，感性而愉悅的浸淫在詩性
之中，許多時候不依靠臺詞對白的語言敘說，而是倚賴感性的形象思維
去感受與想像，故而成就邊霞評析的：「詩性的邏輯，就是感性直覺的
邏輯，音樂性的邏輯，想像的邏輯，自由的邏輯，酒神的邏輯，審美和
藝術的邏輯，它是兒童文化中最可貴的一面，是兒童豐富感性的具體體
現。」（邊霞, 2006: 21）還詩性給孩子和兒童劇的用意，在無獨有偶工
作室劇團的劇目中皆可拾掇。

　　2013年，無獨有偶工作室劇團在天時地利人和之助下，展現更宏大
的企圖心，自臺北搬遷至宜蘭縣五結鄉，整建一處閒置穀倉成為備有排
練場、專業製偶工廠以及小型展演空間的「利澤國際偶戲藝術村」。這偏
遠田野間的藝術村改造落成後，已成為國內外偶戲工作者交流創作的實驗
場域，臺灣國際偶戲人才孵育基地和創意研發中心的大志，正一步步實
現。2017年起，每年秋天舉辦的「利澤偶聚祭」，塑造了一個小而美的偶
戲藝術節，規模雖小，但蓄積能量卻無限。

　　無獨有偶工作室劇團之後，有偶偶偶劇團（2000年成立）、台原偶

戲團（2000年成立）、飛人集社劇團（2004年成立）、好劇團（2005年成立）、偶寶貝劇團（2008年成立）、只有偶兒童劇團（2008年成立）、影響‧新劇場（2010年成立）、長毛朱奇想劇場（2016年創立）等劇團出現，不斷考掘實驗偶戲的任何可能。

　　偶偶偶劇團創辦人孫成傑也是九歌兒童劇團出身，且是世界偶戲聯盟（Union Internationale de la Marionnette，簡稱UNIMA）教育委員會委員之一，和鄭嘉音一樣畢業於美國康乃狄克大學偶戲研究所，學成歸國後創立偶偶偶劇團，以追求精緻偶戲為目標，代表作品有：《小木偶的大冒險》（2001）、《偶來說故事》（2005）、《紙要和你在一起》（2007）、《皇帝與夜鶯》（2012）、《湯姆歷險記》（2013）、《蠻牛傳奇》（2014）等。關於「物品劇場」（Object Theatre）的創意實驗，更已成為偶偶偶劇團的特色：以各種專業工具為創作素材的《小木偶的大冒險》；以紙張為創作素材的《紙要和你在一起》；以生活用具為創作素材的《十二生肖得第一》（2009）；以衣服為創作素材的《後院的奇幻王國》（2011）；以布為創作素材的《布！可思意的世界》（2012）；和以生活用具為創作素材的《叮咚！歡迎光臨～偶家乾洗店》（2016）等。由物品的質性發展成為他物——另一個存在可見的實體（偶），這般想像契合兒童的詩性審美反應，其背後也印證直觀想像的詮釋亦不是憑空而來，和物品先驗本體還是有因果聯繫的。

　　而《蠻牛傳奇》是偶偶偶劇團首次詮釋本土兒童文學作品，改編自臺灣戰後第一代兒童文學作家林鍾隆《蠻牛的傳奇》，戲中兩隻巨大逼真的擬真獸牛偶，是戲中的焦點（圖29）。這齣戲除了農隊歌舞時顯現較歡騰的氣息，其餘時刻多半表現出鄉野的恬靜：

　　　　《蠻牛傳奇》以一隻本質充滿靈性，卻沒遇到適當馴養牠的主人，遂常施蠻力想讓原主人將牠賣掉換新主人的蠻牛為中心，透過牠的眼睛去看一九六〇年代臺灣農村社會的情景，彼時人與人親和相愛，人民生活簡樸卻樂天知命；人與土地自然和諧共生，敬天惜

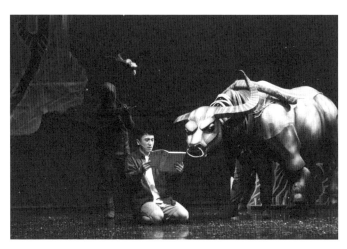

圖29　偶偶偶劇團《蠻牛傳奇》演出。（圖片提供／偶偶偶劇團）

地。另一方面，蠻牛之蠻，以及牠心性如何改變，找回靈性，都在
抒情慢板的情節流動中緩緩帶出。

　　抒情是《蠻牛傳奇》這齣戲重要的美學特色，和時下臺灣熱愛
喧鬧的兒童劇呈現極大反差（謝鴻文，2018a: 39）。

　　在劇場為孩子留住某個舊時代的美好，讓當代觀眾也能感受想像，
便是戲劇幻覺的美麗作用。《蠻牛傳奇》之後，偶偶偶劇團2015年再次
改編林鍾隆生前在日本出版的圖畫書《南方小島的故事》演出。體貼善
良的男孩小童，和媽媽相依為命住在一座小島上，為了回報媽媽長年的
劬勞，小童向島上的老虎、孔雀、火雞和馬等動物，各借了牠們身上一
個重要的東西，用來打扮自己想給媽媽一個驚喜，沒想到卻把媽媽給嚇
暈了。小童的扮裝充滿自主遊戲與戲劇扮演的趣味，是一齣非常兒童本
位，童心自然顯露的作品。

　　飛人集社劇團由石佩玉創辦，以「飛人」為名，是「非人」的諧
音，偶雖為「非人」，卻能替代人進行更多意念想像的完成，如同長出
翅膀可飛翔。飛人集社劇團喜愛小規模與觀眾近距離演出，偏好挑戰非

傳統劇場空間與觀賞的創作，讓不同空間與偶相遇，生發出不拘格式的表演探索經驗。經營一段時間後，2011年才開始涉及親子適合的偶戲，與旅居法國的資深劇場工作者周蓉詩自創的法國劇團「東西社」聯合製作「小孩也可以看」系列的兒童偶戲。「一睡一醒之間」三部曲：《初生》（2011）、《長大的那一天》（2012）、《消失——神木下的夢》（2013），分別扣合出生、成長到再見三個生命主題，在安靜抒情的調性中娓娓敘說個體生命變化的歷程，這段生命的旅程，不管有任何的困惑、恐懼或悲傷，最後都被溫柔地化解消失。石佩玉自剖飛人集社劇團的偶戲創作，企圖以多元的形式展現故事的面貌，但通常不會讓偶講太多話，因為偶是一個很好給予視覺上不一樣材料刺激的媒介，但她不傾向用跨界這個說法，而是朝向複合性的概念去運作（藝術觀點編輯部整理，2017: 51）。複合，讓偶與其他藝術形式有更多對話共構的可能。2010年，飛人集社創辦「超親密小戲節」，以「玩弄材料、付予生命」為最高原則，以「走路看戲，看戲走路」串連表演空間的短距離，無論是書店、咖啡館、歷史建築等各類空間，替代正規劇場，把觀眾親密地和偶戲表演拉近距離。有趣的是，這樣的親密距離欣賞偶戲之後，想像力的距離卻被激發延伸更遙遠。

　　台原偶戲團附屬於台原亞洲偶戲博物館（原名林柳新紀念偶戲博物館），由林經甫與荷蘭籍在臺灣定居多年的漢學博士羅斌共同創辦。羅斌帶領台原偶劇團的核心思考是：「讓傳統偶戲找到新觀眾。」以東西融會，前衛視覺與傳統並置的偶戲聞名，從他首次編導的作品《馬可波羅》（2002）結合臺灣式布袋戲和義大利木偶，口白臺語和義大利語混雜交錯，便可看出其混血的實驗。其他代表作如：《戲箱》（2005）、《大稻埕老鼠娶新娘》（2013）、《美女與野獸》（2017）等皆是此。台原偶戲團的編導創作主力伍姍姍離開之後，另創立好劇團，以「好戲、好視角、好世界」為發展願景，創作重質不重量，以光影偶戲《老鼠搖滾》（2019）為代表作。鄧志浩離開九歌劇團之後，一度移民加拿大遠離劇場，快樂雲遊與作畫，幾年後又回臺灣另起爐灶，創辦只有偶兒童劇團，

創團理念以「自由、奔放、愛」為經，「環保、快樂、豐富」為緯，所以
習用環保回收素材創作，比方《遲到大王》（2008）便是用紙和紙箱為主
要素材，帶有樸拙之雅趣。朱曙明離開九歌兒童劇團後，近年以「兒童劇
佈道家」的宏願，勤走於中國與國際間，大力推動「微型兒童劇」的理
念，並創立長毛朱奇想劇場，僅一人操偶與演出的《小老頭和他的朋友
們》（2018）示範了一種動人的說故事型態，小巧唯美，情感飽滿綿長。
影響‧新劇場由呂毅新創辦於臺南，以富有人文意涵的精神關照兒童與
青少年，一鳴驚人的環形劇場《海‧天‧鳥傳說》（2013）之後，《躍！
四季之歌》（2013）《尋找彼得潘》（2014）、《浮島傳奇》（2016）、
《Knock! Knock! 誰來敲門》（2017）等作品，當中許多是因應臺南藝術
節而孕生，廣泛結合府城臺南的歷史空間，激盪出多采多姿的實驗風貌，
為南臺灣兒童劇場帶了質變的典範。《白鯨記》（2016）則首度走出臺
南，從臺北出發敘說臺灣與海洋的傳奇，撥開迷霧，遙想島嶼的身世（圖
30）。影響‧新劇場也是目前臺灣極少數關注青少年劇場有成的團體，持
續舉辦「十六歲小劇場──少年扮戲計畫」，培育青少年劇場人才。我們

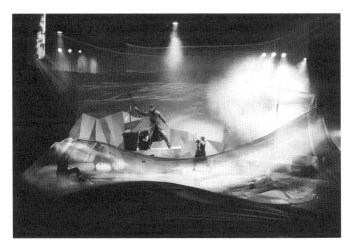

圖30　影響‧新劇場劇團《白鯨記》演出。
（圖片提供／影響‧新劇場劇團）

也必定要提一朵奇葩——薛美華，被譽為「臺灣偶戲女神」，能同時從容優遊地和傳統與現代偶戲劇團合作，近年還持續推展小型玩具劇場（Toy Theatre），妙手生花改造物件，超脫現實物象，體現自由幻想的遊戲精神，將原來物件拼組成感性的審美對象；也以個體戶方式，在2009至2012年間創作《帶偶到你家旅行》的微型偶戲，一只皮箱，結合皮箱內的一堆物品，在全臺灣環島巡迴，打開皮箱瞬間，便是無限幻想的開啟。

這些專精偶戲的劇團，攜手開展的寬闊局面，誠如鴻鴻的評論所言：「臺灣兒童劇場長期綜藝化、愚騃化的傾向，跟這個社會對小孩，以及對藝術的狹隘觀念有關。從無獨有偶、偶偶偶等幾個偶戲團的兒童劇開始，想像力與美感才有機會成為創作的主軸。」（鴻鴻，2016: 238）也因為順著想像力與美感的主軸，這股當代臺灣兒童劇場新的藝術能量，期待能變成創作風向主導，才能更徹底翻轉臺灣兒童劇場積習已久的綜藝化、愚騃化。2016年，由蔡清華、吳青燁、朱曙明、陳致豪、楊謹雯等人發起成立的多元藝術創作暨教育發展協會，以高雄為基地，創辦Dot Go兒童藝術節。「Dot Go」諧音「打狗」為高雄舊地名，意喻著藝術節從高雄出發，胸襟寬闊如海洋，再走進世界的意涵。藝術節除了邀約國內外兒童劇演出之外，周邊活動也別具特色，比方全國首創的「小小劇評家工作坊」，引領兒童看熱鬧也看門道，充實美感素養後以小小劇評家的身分走入劇場看戲，領略更深刻的審美感知。藝術節短短兩屆舉辦下來，正在鼓吹擺脫綜藝化、愚騃化的大型兒童劇窠臼，使小而美的微型兒童劇場發酵，並已經獲得亞洲兒童青少年藝術節及劇場聯盟的注目，成為聯盟成員。

當代臺灣兒童劇場的驚喜，又如1984年由賴聲川創立的表演工作坊，幾十年來一直著力語言和形式探新，創作了《那一夜，我們說相聲》（1985）、《暗戀桃花源》（1986）、《絕不付帳》（1998）等膾炙人口的經典，在2019年也首次創作兒童劇《藍馬》，故事出自賴聲川給女兒的床邊故事，溫暖、奇幻、冒險、勵志，質地盡是古老說書的醇厚情韻。驚喜的尚有將靜默的藝術（The Art of Silence）——默劇，與兒童劇場全然交融，挑戰兒童劇慣性思維與表演的野孩子肢體劇場（2012年成

立）。野孩子肢體劇場的「默劇出走——臺灣小角落」及「落地生根」駐地創作計畫，走訪臺灣各個小角落，進入偏鄉、原住民部落、新移民團體、育幼院甚至傳統市場、廟宇等地，貼近土地與庶民，透過默劇讓孩子與在地文化連結，用藝術陪伴成長。

　　同屬默劇系統，更精確說是小丑默劇，混合面具、歌舞、物件和體操等多種元素的沙丁龐客劇團（2005年成立），創辦人馬照琪師從於法國賈克・樂寇國際戲劇學校（L'École Internationale de Théâtre Jacques Lecoq），故以法文「Saltimbanque」的音譯「沙丁龐客」為名，Saltimbanque即為「街頭賣藝者、公眾表演者、雜技演員、街頭藝人、小丑」等意思。樂寇的訓練從無語言的沉默觀照世界為起點，通往藝術的方法則是藉由模仿的身體，以及情境重構的方式，將想像力延伸到其他面向和領域。接著第二層深度的探索，稱之為「人類共通的詩意本質」。它所關切的是所有事物之抽象的一面——所有由空間，光線，顏色，物質，聲音所組成的事物，而它們又可以在我們身上找到回音（樂寇，2005：58）。依照每個人的生命經驗不同、感受不同，把留存於生命內的體驗感知的基本特質表達出來，達到人類共通的詩意本質，便能顯出生命表象底下的真實，所以這樣的默劇表演，外在的形體需要有更強大的情感運動，結合身體的戲劇化體操（gymnastique dramatique），讓肢體語言直抵它指涉的意義。當最後以小丑呈現，不會只是複製馬戲團小丑那種表象的搞笑而已，「小丑並不需要刻意扮演，它是一種存在狀態；它出現在演員的內在天性幸福上檯面的那一天，它存在在小孩最初始的恐懼之中」（2005：193）。敷上白臉，誇張的眼妝和紅色大嘴，加上戴一個紅鼻子，突梯怪異的模樣，以愚蠢、笨拙、戲謔、輕鬆等姿態面對自己的脆弱，正好提供兒童可以解放恐懼的轉化形體。

　　沙丁龐客劇團引入的特色默劇，其兒童劇代表作品有：《馬穆與精靈》（2007）、《格列佛遊記》（2010）、《阿醜奇遇記》（2015）、《尋找幸福的青鳥》（2017）等，荒謬滑稽的表象底下，總也含藏著對生命的凝視與反省，不僅僅是單純的娛樂而已。標榜以「無語言肢體喜

劇」作為主要創作風格的魔梯形體劇團（2015年成立），亦透過多媒體、默劇、面具、小丑等元素，挑戰各種特殊場域空間，讓肢體喜劇的魅力無限發揮。導入雜技的新象創作劇團（2002年成立），發展「新馬戲」（Cirque Nouveau）的FOCA福爾摩沙馬戲團（2011年成立），也有適合兒童欣賞的作品。同樣兼冶小丑、雜技、面具、歌舞、魔術、物件和肢體喜劇等元素的紅鼻子馬戲團（2013年成立），從臺北華山1914文創園區等地街頭表演發跡，頗具吸引群眾的魅力（圖31）。

　　趕上國際趨勢，將兒童劇場觀眾年齡層下探到0-3歲嬰幼兒的寶寶劇場，也有不想睡遊戲社（2012年成立）、兩兩製造聚團（2014年成立）、思樂樂劇場（2014年成立）、人尹合作社（2018年成立）皆已有叫人驚豔的初步成果。起初以花蓮地方社區劇團型態運作的山東野表演坊（2001成立），也在2018年以《呵呵主義》加入寶寶劇場行列。

　　臺灣兒童劇團絕大多數集中在臺北市，盤踞在其他縣市的兒童劇團，通常規模較小，也許沒有全國的廣大知名度，但孜孜不懈，深耕地方的用意同等重要。例如新北市的花格格故事劇團（2006年成立）、桃園市

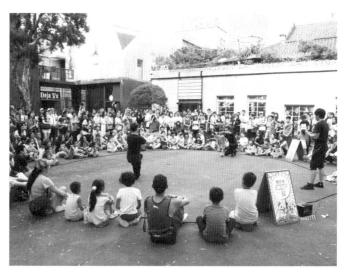

圖31　紅鼻子馬戲團在華山1914文創園區演出。（圖片提供／謝鴻文）

的SHOW影劇團（2008年成立）、桃園市的漂鳥演劇社（2015年成立）、新竹市的玉米雞劇團（2013年成立）、新竹縣的橘子泥青少年兒童劇團（2017年成立）、彰化縣的萍蓬草劇團（2003 年成立）、臺南市的甜甜兒童劇團（2009年成立）、臺南市的奇點劇團（2012年成立）、高雄市的博陵偶劇團（2009年成立）、屏東縣的箱子兒童劇團（2012年成立）、貓頭鷹兒童實驗劇團（2015 年成立）、花蓮縣的秋野芒劇團（2007年成立）等，多數地方型小劇團也許作品質與量還不夠出色突出到全國注目，可是對於地方文化資源的形塑參與，供給地方社區兒童源源不竭的藝術能量，都有不可抹滅的貢獻。還有各地學校、文化中心、圖書館，或公益組織的故事志工組成難以計數的非專業兒童劇團，以及大專院校幼兒保育科系幾乎都有兒童戲劇的製作公演，使得新世紀以來兒童戲劇熱鬧不凡。如果苗栗、澎湖、金門、馬祖等地也能孕生專業的兒童劇團，那麼當代臺灣兒童劇場的拼圖就更完整無缺了。

§ 祕密花園尋花指南 §

一、戰後初期至1960年代末，臺灣兒童戲劇發展為何停滯緩慢？

二、李曼瑰開啟的兒童劇運，有哪些具體的作為？對後來兒童戲劇的發展有何影響改變？

三、1980年代之後，大量專業化的兒童劇團和兒童劇場出現，其背景原因為何？他們和以前的兒童劇表演形式有何差異？

Chapter 11

兒童劇場的類型之一：偶戲

一、材質類型

二、操作手法區別

　　前文提及兒童劇場，泛指受過專業訓練的劇場工作者，及成人組成的專業兒童劇團專為兒童製作的演出。兒童劇場的創作演出形式，除了真人根據劇本的語言對話表演的話劇，還可以分成偶戲、音樂劇、默劇、黑光劇、新馬戲、兒童戲曲。每個專業兒童劇團也許各具風格，但結合多種類型在同一齣戲也越來越常見。換言之，兒童劇場不應該只是固定的一種樣貌，創作可以不斷化用其他藝術形式，運用更新的戲劇表現手法，讓兒童劇場這棵樹長出娟好靜秀的枝幹、茂葉與豐果。

　　話劇類型前幾章已多見討論，本章先討論偶戲。偶戲由來已久，從地中海沿岸國家考古發現的壁畫、陶石等偶文物，艾琳・布魯曼達爾（Eileen Blumenthal）表示介於公元前三萬至兩萬一千年之間的時間，我們可以合理地講述偶的故事的開始（Blumenthal, 2005: 11）。但要探索偶戲之前，不妨先思考偶存在的意義。

　　義大利作家卡洛・科洛迪（Carlo Collodi, 1826-1890）1880年發表的童話《木偶奇遇記》（The Adventures of Pinocchio），故事中對於受教育消泯蒙昧的道德教訓，使木偶不再是受人控制的木偶，得以成為人，追求個人意志的解放，出版之後普受歡迎。卡蒂亞・皮茲（Katia Pizzi）別出心裁，從現代性（modernity）與機械身體的文化研究視野重探《木偶奇遇記》文本，以這部兒童文學經典中的小木偶皮諾丘（Pinocchio）這個具有「流體身分認同」（fluid identity）特徵的偶／人為焦點，解析他的經歷所透露出的過渡、差異、流離和變態信息，跨越不同世紀，成為一個符合後現代時空和後人類思維下的文化偶像（cultural icon）。皮茲將皮諾丘看作是現代創作的象徵，認為它的地位，從政治到美學跨越不同的領域影響，無論顯性或隱性的證明，在研究中突出它作為偶的原型模式和隱喻（Pizzi, 2011: 23）。

　　在現代性的語境中，人的身體展演運作受到科技、機械影響日益深遠，人之為人，又有什麼是科技、機械無法取代的呢？──那就是「工具理性」（instrumental rationality），也是由「人性」啟蒙的、進步的、創意的思維主導的能力。皮茲有趣的研究論點，對於我們思考偶的存在頗

具啟發，偶在劇場的真實和隱喻辯證，它不會自動並完全代替人成為表演核心，但又可藉由人成為表演主體而被注視。即使號稱機械全自動的偶，例如2016年德國藝術家羅蘭・奧爾貝特（Roland Olbeter）與西班牙拉夫拉前衛劇團（La Fura dels Baus）合作的《格列佛的夢》（*Gulliver's Dream*），舞臺上由七十個小型馬達和兩百五十多個氣缸組成的自動化裝置執行，牽引偶自主移動，但動作有限且制式重複的機械偶，搭配錄製的歌劇演唱，始終間離縹緲如在雲端，看似挑戰了我們對偶戲的認知，實也毀壞了偶戲當下活現的靈魂與魅力。

借用哲學家弗里德里希・尼采（Friedrich Wilhelm Nietzsche, 1844-1900）著名的「權力意志」（will to power）觀念，來看人的心理慾念和行動，還有那隱藏看不見卻可從行動感受到的支配力量。以此揣想人與偶之間，在人心中也有一條隱形的「意志線」，當創作認定適合用偶時，這條意志線就會牽動，想為偶的生命言詮；有趣的是，當偶「變態」完成，彷彿被充實靈魂可走進劇場，「假作真時假亦真」的和觀眾有情感互通而轉生，反而換成人被偶的力量支配著。德國偶戲導演法蘭克・索恩樂（Frank Soehnle），關注偶的形體如何從抽象的物件中被賦予靈魂，再到具象的行動創造，他認為：「偶戲就是造型藝術和戲劇最完美的結合，單是透過一個偶的造型和動作就能表達情緒和戲劇的張力。」（周伶芝，2011: 33）換言之，用偶作為感知的形體存在，一定是因為思考到真人表演時有些無法完成的事情、動作，或一些幽微的情緒和氛圍，於是由偶來完成代言。

偶的「代言」，不是偶自身說話，也不只是人代為說話那麼簡單；對偶來說，動作遠比語言更重要，偶師在操作表演時一定要深切了然於胸。當偶的肢體語言，可以模仿甚至超越更多人無可抵達的動作之境，那時的偶，在劇場就是一個和人一般真實的人了；此時此刻的偶師，像是與偶融為一體，幻化為偶，恍如莊子夢蝶的物我合一。但需要表達劇本中的思想時，又蓬然驚動，人的身分又往往會跳脫出來，幫助偶去言說。這便是偶戲的曖昧與別致有趣，皮諾丘期待變成人的「流體身分認同」慾

望,遂能夠被理解。基於這樣的思維,偶在劇場的存在,就有動機與目標意義。

偶戲深受喜愛,究其原因,如同肯尼斯・格羅斯(Kenneth Gross)所言:「偶戲吸引我們接近純真,這種戲劇以兒童遊戲中產生的富有想像力的愛為基礎,因此將普通物體轉化為其他物體,使它們具有令人驚訝的生命,使它們原本看不見的思想具體化。」(Gross, 2011: 141)偶戲的想像力,既在偶的形體,又超越於偶之外,魅惑無邊界。

一、材質類型

偶戲是戲劇大家族中獨立的一支,足以單獨成書論述,偶戲與兒童劇場始終關係密切,是受兒童喜愛的表演類型,不能不論。偶戲演出對兒童具有強大吸引力,應用在教學上亦有明顯助益,《幼兒戲偶教育》(*Puppetry in Early Childhood Education*)一書指出:「戲偶能增強小朋友的感官接收能力,從而收到教育的最佳效益。」戲偶能透過角色人物、空間環境、故事情節作為表達工具,加深孩子的印象、增強孩子學習動力與趣味,吸引及延長孩子的注意力、提升及刺激孩子的思考及記憶(王添強、麥美玉,2002: 15)。

偶戲顧名思義以偶進行表演,由偶師操作,有純粹偶戲替代真人演員的演出;當代劇場亦常見人偶同臺,各自承擔角色演出的形式,或同時使用多種偶演出。偶依製作材質不同,有木偶、布偶、紙偶、影偶等,當代偶戲更創新使用物品偶,以生活中隨處可見的任何物品代替偶,不完全寫實的形體,卻能引發想像力,直觀的美學特色很貼近兒童心理。

(一) 木偶

1. 中國傀儡戲

傀儡在中國,自古以來又有「魁儡子」、「窟儡子」等不同稱呼,

一般咸認起源於春秋戰國時期的殉葬俑。漢代墓葬尤其多見，如著名的長沙馬王堆漢墓中考古出土大批木偶歌舞俑、雜耍俑（現存湖南省博物館）。《後漢書‧五行志》引東漢應劭《風俗通》：「『時京師賓婚嘉會，皆作魁欗，酒酣之後，續以輓歌』。魁欗，喪家之樂也。輓歌，執紼相偶和之者。」傀儡戲發展之初與慶典祭儀不可分，在宗教意識中，作傀儡用意乃驅邪避凶，是慎重的除煞儀式的一部分，表演時故而染上一抹神祕莊嚴色彩。「喪家之樂」更指傀儡戲在喪葬儀式中表演，又名「嘉會」，以偶請神渡鬼魂，並為生者化悲苦，不過懷孕婦女不宜靠近觀賞。中國閩南地區習慣把「嘉會」時表演的傀儡戲稱為「嘉禮戲」，閩南移民清代渡海來臺灣後，傳入臺灣的傀儡戲也沿用此稱呼。

　　傀儡戲發展至宋代之後，成了平民百姓日常欣賞的娛樂，參宋代吳自牧《夢粱錄》所敘：「凡傀儡，敷演煙花、靈怪、鐵騎、公案、史書、歷代君臣將相故事話本，或講史、或作雜劇、或如崖詞。」足見當時傀儡戲演出內容取材繁多，有結合講史、雜劇、崖詞說唱等多種形式，加上傀儡製作技術發達，已有懸絲傀儡、杖頭傀儡、水傀儡、藥發傀儡和肉傀儡等多樣式。《千秋梨園之古愿傀儡》記載南宋時，福建閩南一帶民間社火頻繁，到處行家事，觸目盡優棚。時任漳州府太守的理學家朱熹，被此番景象震撼到，竟下禁令諭示：「約束城市鄉村，不得以災祈福為名，斂掠錢物，裝弄傀儡。」（葉明生, 2005: 8）今日觀來，朱熹的禁令不免讓人覺得大驚小怪。然而，官府越是打壓禁止，民間演出反而更熾盛難禁絕。

　　藥發傀儡，是中國乃至全世界都很獨特的一種傀儡戲表演。演出時有一根長約十三至十五公尺被稱為「樹」的竹竿，竹竿上裝置特別訂做的煙花輪，輪上有身穿光蠟紙服裝的木偶。當最底層的煙花輪引信點燃後，會使上面的煙花輪逐一噴射出絢爛煙火。一樹煙花照亮夜空，還可見木偶被引燃後產生噴跳力道，凌空飛舞的景觀，充滿節慶的歡愉。現今中國僅剩浙江泰順等少數地區仍可見這項表演。

2.日本人形淨琉璃

在日本有一種特別的木偶戲,名稱叫「人形淨琉璃」,又稱為「文樂」。據說起源自漁夫為求神明賞賜漁貨時的舞蹈「戎舞」(酒井隆夫,2004: 177)。最早的演出記錄是在室町時代的1531年,《宗長日記》記載在駿河國宇津山邊的一個旅館裡,有一盲人僧侶讓其演唱淨琉璃(河竹繁俊, 2002: 130)。這種以三味線演奏的說唱藝術「淨琉璃」,講述一個富家女淨琉璃姬與武士牛若感人的愛情故事而得名。1684年,淨琉璃說唱藝術家竹本義太夫(1651-1714)在大阪建設文樂座,使得「人形淨琉璃」確立成為日本木偶戲的代稱。人形淨琉璃的誕生,河竹繁俊認為與時代的宗教傾向、動蕩不安、享樂傾向,以及所謂「町眾」(以工商業維生的城市居民)階層的能量起到很大的作用(2002: 178)。

1703年時,近松門左衛門(1653-1725)編寫的《曾根崎心中》演出大受歡迎,不僅挽救了長期虧損的竹本座,也成為了人形淨琉璃的經典劇目。十八世紀中期,在吉田文三郎(?-1760)的改良下,人形淨琉璃的技術更精緻,木偶眼睛能閉上,眼珠能轉,眉毛會動,嘴巴可開合,手指也可以活動,操作機關和技術更複雜,加上木偶的身形亦增高至三、四呎,以致表演操偶者從最初的一人變成三人,一人主司頭部和右手動作,一人負責左手,一人負責腳,三人須氣息默契一致,才能順利操作出維妙維肖的動作姿態。太夫則負責演說唱故事曲調,樂手現場彈奏三味線,和三位偶師共同組成人形淨琉璃的表演。傳統淨琉璃故事中許多自殺、殺人或殉情等情節不適合兒童,可是這種木偶表演類型也被日本兒童劇吸收利用,例如1976年成立的札幌市兒童偶劇場(こぐま座,Kogumaza),是日本首家公立並專為兒童演出現代偶戲和傳統偶戲的劇場。

3.越南水傀儡

中國之外,亞洲地區的越南也有著名的水傀儡,利用機械裝置,使傀儡在水中表演。越南水傀儡的歷史可追溯至西元1009年之後建立的李朝,首都昇龍(今河內)盛行水傀儡的演出。在越南南河省維仙縣對山

寺，一塊保存完好的「崇善延靈」石碑，碑上刻記了李朝仁宗時（西元1121年）當地藝人為慶賀皇帝壽辰而演出的盛況，是歷史上最早的演出記錄（麻國鈞, 1999: 91）。以農業為主的越南，每逢節慶，農作可暫時休息，各地村里會以水傀儡表演來酬神悅己。

水傀儡表演若在鄉間，舞臺可能依著湖泊、池塘而設，若在城市則會有一座專門的水池，池中有似紅瓦廟宇的建築彩樓，又被稱作「水上神亭」。演出分前場與後場，前場是表演區，後場是偶師操作區，以竹簾為幕供偶進出場。觀眾席左側有樂隊，樂手身兼伴奏與演唱、說白。越南水傀儡代表的劇目是《還劍湖》，敘述西元1428年越南後黎朝開國皇帝黎利偶然得一寶劍，憑此寶劍征戰得天下。天下大定後，一日乘船於東都（今河內市）綠水湖時，忽有一隻金龜浮出，黎利抽出寶劍要砍金龜，寶劍不慎落入湖中，黎利下令將湖水抽乾尋金龜和寶劍，卻毫無蹤影。黎利後來方覺這是天意，金龜是奉命來取回寶劍的，於是黎利便將此湖改名為「還劍湖」。此外，表現生活中的農作、捕魚、鬥牛，或打鞦韆、摔跤遊戲等內容亦常見於演出中。水傀儡會依照水舞臺特性去發揮表演創意，可以有金龍金龜潛水，甚至噴水等驚喜效果，或水面煙霧繚繞、水火同容等熱鬧景觀，故葉明生認為：「水傀儡藝術，主要倚重於視角感觀的藝術效果，所以它首先很注意排場，也製造先聲奪人的氣氛。」（葉明生, 2000: 112）

4.緬甸懸絲傀儡

亞洲的緬甸是懸絲傀儡盛行，流傳久遠的國家。素有「僧侶之國」之稱的緬甸，佛教思想也深刻影響他們的文化形式與內涵。在1056年佛教傳入緬甸前，緬甸主要是泛神教信仰，祭祀各種鬼魂神靈。神廟裡的祭祀舞蹈，是用來安奉鬼魂的。到了崇信佛教的阿奴律陀（Anuruddha）創立的蒲甘王朝（Pagan Dynasty, 1044-1077）時期，由於緬甸懸絲傀儡戲常演佛教故事，從宮廷流行到民間，因此佛教信仰的流行也可歸功於懸絲傀儡的出現（Thanegi, 2008: 1）。因為歷代君主的支持，十九世紀更有懸絲傀儡戲專屬的演出劇場建立。

曼德勒市（又稱「瓦城」）是緬甸懸絲傀儡戲發展的中心，1986年成立的曼德勒懸絲傀儡劇場（Mandalay Marionettes Theatre）曾經來臺灣參加「2005亞太藝術論壇．亞太傳統藝術節」，10月8日在臺北藝術大學舉辦的「曼德勒懸絲傀儡劇場工作坊」，創辦人南林伊瑪（Naing Yee Mar）介紹，緬甸懸絲傀儡戲演出時有一挑高舞臺，觀眾坐地上，因此又有「高戲劇」（high drama）的暱稱。演出前所有人必須虔敬地向神祈禱，到了舞臺還要向觀眾合十祈禱。鈸響三聲後，第一個懸絲傀儡才上臺。演出時的編制分成三個部分：歌者、操縱師、樂師，他們在舞臺上不是各自獨立的，而是灌注靈魂在同一傀儡身上。

緬甸懸絲木偶身上有五根重要的「生命線」（life lines），分布在木偶身上幾個部位：太陽穴（左右各一）、肩胛骨（左右各一）和尾椎，這五根線如能操縱自如，傀儡就活起來了。不單如此，木偶即使休息時，看起來也必須是在呼吸，操作同樣依靠生命線。再和連接手、膝蓋、腳等部位的關節線、跳舞線，控制動作，例如由邁耶威林（Myay Waing）發明的地面盤旋舞（circle-on-the-ground dance），此動作融合了緬甸傳統舞蹈而眾所周知（Thanegi, 2008: 4）。

緬甸懸絲傀儡戲演出的角色類型分成：人類（又有貴族與平民之別）、神與魔怪類和動物類。人類有：隱士、國王、王子、公主、主要大臣、女僕等；神與魔怪類有：神靈，叢林怪物等；動物類有：馬、猴子、大象、老虎等，根據1821年宮廷的制訂一共有二十八種固定角色（Thanegi, 2008: 40-41）。至今，緬甸懸絲傀儡戲依然是老少咸宜的藝術。

5.歐洲木偶戲

歐洲的木偶戲發源也甚早，古希臘酒神戴奧尼索斯（Dionysus）的祭奠儀式上，就有仿真人高的木偶表演獻祭酒神。相似的祭典儀式也見於古埃及，據古希臘作家希羅多德（Herodotos, 484-425 BC）關於古埃及主神奧西里斯（Osiris）儀式的敘述，奧里西斯是象徵陽具崇拜的法里（Phalli或Phallus），也是戴奧尼索斯的前身，埃及的女人們為祈求豐產，以表象

奧里西斯之淫奔的幻像替代法里，用絲線操弄著它在田野裡走著，希臘的
酒神和它是同樣的（董每戡，1983: 53）。

　　到中世紀時期，偶戲在村莊及教堂演出，是非常受歡迎的娛樂活
動。另有一說法，歐洲的木偶戲是1266年中國元代成吉思汗時期，從義大
利威尼斯來的馬可·波羅（Marco Polo, 1254-1324），跟隨他父親和叔叔
通過絲綢之路行經中亞到蒙古（甚至擔任過元代官員），把木偶戲帶回義
大利，很快在歐洲散布並蛻化出歐洲文化色彩。從十六世紀開始，木偶戲
在捷克已經成為普羅大眾日常喜愛的表演娛樂，許多來自歐洲其他地方的
偶劇團紛紛來到捷克演出，這種以家族組成的偶戲團經營，以及流動旅行
演出的模式對捷克偶戲造成影響。其次是演出劇目的傳播，像《唐璜》
（Don Juan）及《浮士德》（Faust），這些作品本來沒有劇本，由文學
作品改編成人人都懂的演出（許嘉芬, 1997: 16）。又如本來興起於義大
利的古典懸絲傀儡（string marionette），以表演史詩、騎士傳奇故事為
主，木偶雕刻精細，臉部表情誇張，衣著設色鮮豔，演出時舞臺兩翼和背
景圖繪也很講究。傳入捷克後，很快被吸收深化成了捷克偶戲的象徵。

　　十六世紀時，義大利興起藝術喜劇（commedia dell'arte，又名「即興
喜劇」），是一種純以肢體為呈現主體的即興演出，其特色為「定型化角
色、鬧劇式的表演、互相虐打的橋段、特技，以及有趣的舞臺動作。腳本
大綱相當簡短，賦予表演者自由即興以及默劇與丑角表演的充分彈性」的
表演（朱靜美, 2015: 197）。另一顯著特徵是演員都戴造型滑稽的面具，
打扮成各類型角色，不按牌理出牌的即興編撰臺詞和表演橋段則被稱為
「拉奇」（lazzi）。受藝術喜劇，以及漫畫角色影響啟發，義大利拿坡里
也出現了由西威爾·費利奧（Silvio Fiorillo, 約1560〔-70〕-1632）發明的
滑稽木偶戲，代表作如《波奇尼拉》（Pulcinella），主人翁波奇尼拉長
相獨特，有些駝背，巨大的鷹勾鼻，戴著黑色面具，穿著白袍白帽，講
話聲音跟小雞一樣嘰嘰咕咕含糊不清，行為卻恣肆瘋狂不已。1674年左
右，法國民間也出現這類滑稽木偶戲，且會同時表演具有諷刺喜鬧意味的
「喜歌劇」（Opera Buffa）。十七世紀中開始，在英國流行起來的木偶戲

《潘趣與朱迪》（*Punch and Judy*），戲中的潘趣簡直就是波奇尼拉的翻版，不過潘趣還是個拳王，陽剛暴力和瘦弱外型因此形成巨大對比。

1808年，法國里昂的一位絲綢工人羅倫特‧莫格（Laurent Mourguet），轉行成布商時，為了吸引人光顧，靈機一動以波奇尼拉為雛形，再混合自身所見平凡工人的形象，創造了法國無人不知的著名木偶角色——吉尼奧爾（Guignol），以攤位上的布包圍著便可成為簡易舞臺。吉尼奧爾名字源自法文「guignolant」，意思就是「逗人發笑的」。造型常是頭戴皮帽，身穿咖啡色長大衣，手持一根棍棒。他精力充沛，衝動易怒，一生氣就拿棍棒揍人，愛嘮叨又戲謔，但很有正義感，敢揭露社會不公（圖32）。吉尼奧爾木偶戲，其他常出現的角色有：商人、小偷、法官、憲兵、男孩等，吉尼奧爾也可以化身成僕人、小販、木匠或失業流浪漢等各種形象出現，不管什麼身分，都會是正直勇敢的庶民英雄，寄居在社會諷刺的劇情中，為市井小民紓發心聲。莫格1844年過世，1852年吉尼奧爾木偶戲因遭到拿破崙三世控管，演出臺詞須報官方審核許可才

圖32　吉尼奧爾木偶，約1960年代。（圖片提供／謝鴻文）

能演出，差點就此被打壓失傳。所幸承蒙維克多‧拿破崙‧維勒姆-杜南（Victor Napoléon Vuillerme-Dunand）賡續，也將表演內容略微調整，傾向兒童，之後吉尼奧爾木偶戲繼續發揮廣大影響力，宛如里昂的國民外交大使。今日里昂不僅有吉尼奧爾為名的劇院、莫格的紀念雕像，2009年開幕的里昂木偶博物館（Le Musée des Marionnettes du Monde），尚保存有世界最古老的吉尼奧爾木偶。

中國清光緒年間，美國傳教士泰勒‧何德蘭（Isaac Taylor Headland, 1859-1942）在1909年記錄了他在北京一所學校操場，看見學生在樹蔭下搭起一個小帳棚，帳篷前還有一個小舞臺，有孩子負責表演操偶，舞臺前另有一個孩子敲鑼，演出角色的對話與《潘趣與朱迪》一樣（何德蘭 & 布朗士，2011: 83）。這是有趣的文化交流現象，木偶從中國傳到西方，滑稽木偶戲又從西方引入中國，似也在暗示二十世紀後全球化無疆界匯通的跨文化劇場（Intercultural Theatre）將到來。

歐洲十九世紀開始，大城市人口激增，娛樂需求大，偶劇院設立促進木偶戲更快速發展，許多歷史悠久仍完好的，例如奧地利的薩爾茲堡偶劇院（Salzburg Marionette Theatre）創立於1913年，以懸絲木偶表演莫札特等歌劇節目聞名，讓原本嚴肅的歌劇透過偶戲，使兒童更願意親近。義大利的皮科利偶劇院（Teatro dei Piccoli），創立於1914年，在維托里奧‧波德雷卡（Vittorio Podrecca, 1883-1959）近半世紀的導演創作下，特別著重音樂跟著人物角色表演，烘托情感。這些超過百年以上的偶劇院，在歐洲為數不少。

6. 機械偶

當代偶戲的偶，不單造型花式多變，隨著機械裝置加入，操作型態更靈巧生動，表演功能也越趨繁複。以英國國家劇院2007年製作演出的《戰馬》（War Horse）為例，它是改編自英國桂冠獎兒童文學作家麥克‧莫波格（Michael Morpurgo）同名少年小說的佳構，這齣戲被評論盛讚是藝術水平、技術、創意都臻於完美的頂尖作品，曾獲英國劇評獎、勞倫

斯・奧利弗獎（Laurence Olivier Awards）、美國東尼獎等二十多項世界級戲劇大獎，至今巡演世界各地已超過四千五百多場，觀演人數令人咋舌，已超過八百萬人次，且紀錄還在累積，各方高度評價推崇不絕。

《戰馬》之突出，首推戲中的木馬偶，栩栩如生，大小擬真獸，由南非掌上乾坤偶劇團（Handspring Puppet Company）製作，「以木偶為核心和絕對主角，盡可能地以各種手法豐富木偶馬的『馬性』，幫助木偶馬具備真馬的一切特徵」（徐馨, 2016: 73）。乍看馬身紅棕色的藤條骨架裸露，外型毫不起眼，似乎刻意在提醒觀眾這就是一個木馬，托比・馬龍（Toby Malone）和克里斯多夫・傑克曼（Christopher J. Jackman）用遊戲意識觀看《戰馬》的偶與設計，同時將觀眾當作玩遊戲的參與者角度來詮釋這場「富有想像力的遊戲」（imaginative game），在其中找到的遊戲證明不要求完整與完全沉浸，而相當於是一種自我意識（self-aware），在過程中瞭解遊戲功效（Malone & Jackman, 2016）。這就是觀眾自身的體驗，通過移情，被意向的客體在經驗中顯示自身，承載了靈魂。於是為了對木偶馬這個生命的運動產生移情作用，我們（必須）已經把它理解為身體（施泰因, 2014: 104）。

這齣戲中的木偶馬成為「真馬」活現，實際上是這樣完成的：木馬偶的身體架構分為頭、身、尾三個部分，由三位偶師各司其職，一人在外面牽曳控制馬頭動作和馬的面部表情，另外兩個人微微躬身於偶的身體內，分別控制馬的前腿與後腿動作，加上馬偶身體內嵌置著煞車線等諸多精細機關輔助馬的耳朵，甚至身體肌肉呼吸等細部動作。三位偶師經過長期訓練，默契極佳，訓練之初為避免筋疲力盡，用「1、2、3、4」這樣的節奏連續走十二圈，並且找到一個合適的節點停下來，然後再接著走。很多重要關頭須由膝蓋來承受，同時確保雙肩能夠控制戰馬喬伊（Joye）的左右擺動。往全身灌注的能量越多，對腰的保護就越大（施泰因, 2014: 84），經由這般嚴謹不馬虎的前期練習，才讓三位偶師可以時時保持同步呼吸、同步動作的準確度，使得喬伊與其他馬不管體型姿態，或低頭、行走、奔馳、揚蹄、嘶鳴、喘息……每一個動作和情緒細節都逼真無比，宛

如一匹真馬現身奔馳於舞臺。

　　喬伊和主人翁亞伯特（Albert）初次相遇，亞伯特便對牠說：「我們會是最好的朋友，你和我。」（莫波格，2011: 27）這是喬伊與亞伯特的初相遇，情感之深重，彷彿穿越前世而來重相認一般，也是一個承諾誓言，為之後世界大戰爆發時，喬伊被賣給騎兵隊遠赴法國前線征戰，剪不斷的命運牽繫，使亞伯特決意奔赴危險戰地，將心愛的喬伊找回家。人類與動物之間的忠誠友誼，以及戰爭與人性的百般試煉，在舞臺上共譜了這一段讓觀眾目不轉睛、驚心動魄又陶醉忘我的表演。

7.大型木偶

　　提到大型木偶，1960年代崛起於美國的麵包傀儡劇場，營造出嘉年華般的喜樂背後，有著宗教儀式的神聖性根源。在臺灣的大型木偶，俗稱「大仙尪」的神將（**圖33**），是廟會慶典中常見的表演，同樣具有儀

圖33　臺灣廟會祭典常見的「大仙尪」。（圖片提供／謝鴻文）

式的神聖性。在遶境過程中，扮神的男子套入比人高大的大型神祇木偶裡，遶境出巡的神祇通常有七爺、八爺、千里眼、順風耳、謝將軍、范將軍、關公、二郎神、土地公等，沿路有北管或鑼鼓演奏，近幾年更出現電子音樂伴奏的「電音三太子」新穎演出。

　　兼具大型偶和機械偶特色的，例如1979年成立於法國南特的皇家豪華劇團（Royal de Luxe），喜好把城市街道變成舞臺，讓巨大到可以達三、四層樓高的大型偶，緊緊攫住所有人的目光。由於每個偶實在太龐大，需要配置液壓滑輪，以及平均二十到四十人控制的機械槓桿系統或吊車吊臂配合操縱。皇家豪華劇團每場演出，只能用壯觀，甚至奇觀來形容，人潮集聚同樣浩大壯觀。街頭偶劇代表作如《蘇丹的大象》（*The Sultan's Elephant*, 2006），是一齣大象穿梭時空的神話故事。同樣是位於法國南特的機械偶劇團（La Machine），也是以大型機械偶聞名，2019年為加萊演出而製的《加萊巨龍》（*Le Dragon de Calais*），全長二十五公尺的巨龍一現身街頭，帶來無比震撼。

　　1992年在澳洲墨爾本成立的消滅偶劇團（Snuff Puppets），「Snuff」這個詞當名詞解有：嗅、聞、鼻煙、氣味之意；當動詞解，有扼殺、消滅之意。筆者把此劇團名稱譯作「消滅」，因為他們標榜無政府主義，具叛逆和危險性（Snuff Puppets官網）；消滅了政治立場，只和社區民眾站在一起工作與創作，不忌諱挑戰各種禁忌的話題，刻意把大型木偶創造得略顯抽象，視覺造型甚至不排斥怪誕，可是故事與表現又顯得十分親民。

8.布袋戲

　　木偶另一代表類型是布袋戲，又叫「掌中戲」。中國起源據傳是在明代，話說福建泉州有位屢試不中的秀才梁炳麟，有一年在一座仙公廟祈求榜上有名，當日晚上便夢見一位老人在他手上寫下「功名歸掌上」。醒來以為自己將榜上有名的梁炳麟，欣悅去赴試，放榜後沒想到再度名落孫山。失意的梁炳麟，在市集散心，無心玩弄偶時，想到可以將自己讀過的詩文典故，說演給人聽。由於市井小民沒讀過書，很快被梁炳麟的說書

演偶吸引，布袋戲雛形便由此發展。梁炳麟從此聲名遠颺，「功名歸掌上」的夢啟也得到印證。

布袋戲在閩南發展之初，簡單到一個人便可扛下一臺戲，表演藝人肩擔戲箱與舞臺，到一定點，扁擔木棍與布幃搭好簡易舞臺，躲進布幃後，就可「一口道盡天下事，十指搬弄千萬兵」。布袋戲在清代傳入臺灣，在艋舺、新莊、鹿港、臺南等地迅速發展，起初以南管布袋戲為主流，口白較文雅，動作細緻，後場伴奏音樂以南管絲弦雅調音樂為主，演出文戲《天波樓》等；爾後被汲取亂彈戲系統形成的北管布袋戲取代，北管又稱為「花部」，較俚俗的文辭和曲調，激昂通俗，多武戲，搬演《七俠五義》這些話本小說古冊戲。

戰後1950年代開始，臺灣中南部的野臺布袋戲，逐漸發展出熱鬧的金光戲一派，講究金燦燦的視覺景觀，甚至有些浮誇花俏的布景、戲服，強化燈光或噴霧等其他特效，增加武打的視覺和聽覺震撼，「金光閃閃，瑞氣千條」的經典臺詞因此廣為流傳。劇情即使荒誕不稽，口白鄙俗，卻大有市場，自此布袋戲在臺灣走出和中國完全迥異的新路。布袋戲這一路臺灣化的演進歷程，是生態環境改變了戲劇品味風貌。陳龍廷藉由文化社會學的階層流動，從早期來臺灣墾拓移民開發的脈絡，歸結出臺灣移民社會的「雅」文化不夠強，反而提供民間「俗」文化發展的空間（陳龍廷, 2007: 20）。

臺灣布袋戲團中，如不貳偶劇、唭哩岸布袋戲團等，偶爾也會跨界創作適合兒童欣賞的布袋戲。布袋戲在兒童的接受上，更特別的例子，是師承於李天祿的紀淑玲，1987年因為參與了西田社的布袋戲研習營，就此著迷。1988年3月在李天祿、陳錫煌等多位老藝師指導下，紀淑玲在任教的臺北市平等國小成立巧宛然掌中劇團，堅定傳揚古典優雅的傳統布袋戲，孩子們從工尺譜、鑼鼓經一步步學起，「巧手宛然」賦生息，精湛不輸成人，寫下臺灣兒童布袋戲團的傳奇（圖34）。紀淑玲之後，又歷經吳榮昌、吳威豪、黃武山、李公元等人指導，演出代表作為《火雲洞》，取材自《西遊記》，既有傳統韻味又有現代童趣，至今仍活躍，且

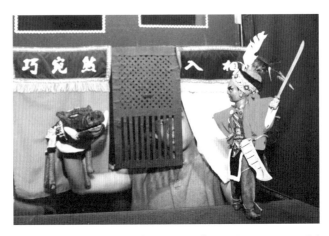

圖34　巧宛然掌中劇團演出《彩虹紋面》。（圖片提供／李公元）

迭有創新意識。例如2000年時，開創布袋戲三聲帶（國語、臺語、泰雅語）詮釋泰雅族傳說《彩虹紋面》，還曾於2002年、2013年代表臺灣參與日本飯田國際偶戲節（いいだ人形劇フェスタ，Iida Puppet Festa）為國爭光，也到過加拿大、澳洲等國家演出，代代相承，屹立不搖，是臺灣歷史最悠久之兒童布袋戲團。

(二) 布偶和紙偶

布偶是以布裁製成，約十七世紀興起於義大利，操作簡單，演出經常在一個木板景片搭成的小棚子內，講究一點還會為舞臺裝置小型布幕和頭燈、腳燈。臺灣著名的布偶劇團如一元布偶劇團，創辦人郭承威和李錦蓉因為邀請日本的入道雲布偶劇團來臺灣演出，受其表演吸引，於是在1987年創辦臺灣第一家專業的兒童布偶劇團，歷年演出以東西方童話故事改編為主。

紙偶受限於材質與表現動作，不若木偶那麼生動，可是寫意的形體，精心編排用得其所，也能創造出不同風情。以法國伊夫喬利偶劇團（La Compagnie des Marionnettes Yves Joly）為例，創辦人伊夫‧喬利

（Yves Joly, 1908-2013）1955年創作的《紙悲劇》（*A Paper Tragedy*），面部如戴面具的紙人，在這些角色身上面臨的苦難包括真正的剪刀和火攻擊（Blumenthal, 2005: 75）。喬利運用此方式將紙的悲劇隱喻人從創造到消失虛無的命運，為當時偶劇界開出一條銳意新穎的路。

　　當代偶戲中紙偶之外，舞臺布景和道具使用紙來呈現很常見，這些舞臺布景和道具，甚至也被擬人化，具有生命可活動。例如英國的諾里奇偶劇院（Norwich Puppet Theatre），創建於1979年，是利用英格蘭一座中世紀留存的老教堂改建而成。諾里奇偶劇院曾演出過《堅定的小錫兵》（*The Steadfast Tin Soldier*, 2017），改編自安徒生童話，戲中小錫兵愛上的芭蕾舞者就是用紙偶，而演出中的城堡、海底的魚等也都是紙做的，搭配上投影動畫和燈光，營造出水光瀲灩的夢幻視效。澳門足跡劇團《海豚的圈圈》（2015）這齣探討海洋動物圈養議題的兒童偶戲，除了用立體書為主視覺，所用的道具和偶，也幾乎都是紙製品，看似單純卻又充滿巧思。例如相機，背面一展開竟可成為一個紙提袋，一物多用也提醒著善用資源的環保概念。臺灣偶偶偶劇團《紙要和你在一起》，也是簡單的紙偶表演，利用紙的捲曲、平面、摺疊等方式，創造出一場視覺的奇幻旅程。那形同孩子玩摺紙的趣味，再次說明兒童遊戲的精神總是緊緊依隨兒童戲劇。

　　與紙偶有關，必然也要介紹簡易方便又可與一群孩子同樂的「玩具劇場」，約興起於1810年左右的英國倫敦。通常劇院有演出時，會同時販售以紙板製成、彩繪精美、拼組之後馬上呈現一座劇院舞臺的模型，舞臺後方還有紙做景片可更換的玩具，這就是玩具劇場。倫敦當時的出版商會邀請藝術家去看戲，看完戲藝術家就將演出的景觀繪製成玩具劇場的景片，間接也達成戲的宣傳效益。除了紙偶，木偶也可以被用於玩具劇場，比方安徒生童年時，雖然父親只是個窮鞋匠，卻仍盡力提供他藝術的滋養環境，家中掛著畫，有一些書，父親還會為安徒生講故事，朗讀莎士比亞劇本。受到啟發、愛幻想的安徒生，把自己當作導演，沒有演員，便在家中搭起玩具劇場，用父親給他做的木偶當作劇中人物，還幫木偶縫製

衣服，自己創造了一個新世界（安徒生 & 葉君健, 1999: 17）。

玩具劇場可說是歐洲許多兒童的童年記憶，微型的劇場景觀和演出戲碼風景景片，見證了一頁戲劇史。和玩具劇場形式與功能相似的還有箱子劇場（Box-Theatre），把一個紙箱切割出一面敞開，觀眾可見的鏡框舞臺，再做一些裝飾彩繪，加上幾盞燈，製作紙偶，就能表演了，也適合教學現場練習使用。

(三) 影偶

1.中國與臺灣皮影戲

古早的影戲因為使用驢皮、羊皮或牛皮雕刻製偶，故又有「皮影戲」之稱。皮影在中國有一則浪漫的源起傳說，述及漢武帝思念逝去的嬪妃李夫人，有一方士李少翁自薦有招魂之術，可設帳弄影以招嬪妃李夫人之亡靈，重現李夫人妙麗善舞的媚態。「設帳弄影」其實與每個孩子喜歡在黑暗中尋著光玩手影類似，只是一種視覺的幻覺操作，使人意亂神迷的沉入，與後世用紙雕、皮雕做人形偶，在燈幕上操作演出的皮影戲略有不同。但漢武帝那種「十年生死兩茫茫，不思量，自難忘」的深情，倒是動人。

實際上大部分的研究考證，以為皮影和佛教傳入中國有淵源，寺廟僧人起初以通俗講唱的變文，寺廟經臺旁同時掛上幡圖示意，演變成在佛壇前取海燈為光源，紗帳為影幕的「張燈取影」，透過「以影說法」來宣教，應該也契合《金剛經》「一切有為法，如夢幻泡影，如露亦如電，應作如是觀」的哲理在其中吧！

待發展至唐代末年，皮影藝術形式已更臻完善，宋代時尤興盛。到了唐代，影戲誕生的條件已具備，乃因：「唐代寺院中盛行一種『俗講』為影戲提供了影像配說、唱、樂的形式。」（江玉祥, 1992: 13）記錄「俗講」的文字就叫「變文」，為皮影戲的說唱提供了故事素材。高承《事物紀原》提到宋代仁宗時：「市人有能談三國事者，或采其說，加緣飾，作影人，始為魏、吳、蜀三分戰爭之像。」由這條訊息可見宋代皮

影戲的搬演素材又擴增了歷史故事等；又孟元老《東京夢華錄》記載了宋代汴京城瓦舍勾欄處處，藝人繁多，對於元宵節時演出時的景觀也有描繪：「就中蓮華王家香舖燈火出群，而又命僧道場打花鈸、弄椎鼓，遊人無不駐足。諸門皆有官中樂棚，萬街千巷，盡皆繁盛浩鬧。每一坊巷口，無樂棚去處，多設小影戲棚子，以防本坊遊人小兒相失，以引聚之。」文中描寫了兒童喧呼爭睹影戲，因人潮眾多常走失，可見皮影戲在中國古代甚受兒童喜愛。

中國皮影戲的誕生也與社會型態有關：

> 中國皮影戲是農耕文化的產物，主要流佈在漢人農耕地區。……影戲演出的季節一般是在農閒之際，這既是觀眾的要求，也是影戲演員的需要，因為影戲雖好看好玩，但它不能替代糧食，觀眾和演員都需要參加春種秋收的農業勞動以獲得基本的生活資料；其次，影戲的演出場合主要是為了滿足與農業相關的『豐產祭儀』活動；最後影戲演出的劇目多是長篇歷史傳奇故事或者公案傳說，如《武王伐紂》、《薛剛反唐》、《楊家將演義》、《包公案》等，一個劇目少則唱三五個晚上，多則十天半月，甚至月餘還唱不完。這種冗長的故事情節也適宜於農閒後農人的心態，坐下來慢慢品味欣賞，消遣度日（李躍忠，2006: 8）。

再比對《東京夢華錄》描繪的春節至元宵時的慶典娛樂活動盛況，便可感受古人農忙一年後如何在春節期間休養生息，喜慶豐年的歡欣滿足。

皮影戲在清代傳到臺灣後另有別名「皮猴戲」，由於從廣東潮州傳來南部高雄的岡山、鳳山等地，故又以「潮調」稱呼。雖然正確傳入、起源時間一直眾說紛紜，目前學界尚無一致共識，但邱一峰推論由於嘉慶年間，政治趨於穩定，傳統的農業聚居與勞動旺盛，以及固有的民間節慶和生命禮俗，皆積極的提供了皮影戲的發展空間，而使皮影戲與布袋戲、傀儡戲，並稱為臺灣三大偶戲（邱一峰，2003: 76）。傳統皮影戲在日本殖民

臺灣實施皇民化運動時期,被迫日本化改說「國語」(日語),1942年高雄最大的東華皮影戲團就曾在山中登指導下,演出瀧澤千壽枝改編的日本民間童話故事《桃太郎》、《猿蟹合戰》,應邀至臺北總督府官邸演出。

戰後臺灣傳統皮影戲榮景維持不長,一方面是家班傳承技藝,老藝師又常常堅持技不外傳,一旦老藝師凋零離世,劇團便難以為繼;另一方面是演出欠缺改良更新,觀眾流失快,難敵其他戲劇或電視、電影等娛樂,1970年後便急遽衰落。目前北部唯一的傳統皮影戲團影子傳奇劇團(1992年成立),設於臺北市萬華區大理國小,除了努力在兒童身上傳承傳統皮影戲同時,也思考創新突破,延續傳統皮影戲命脈,例如2017年與刺點創作工坊(2011年成立)合作了一齣劇情催淚的音樂劇加皮影戲的兒童劇《跟著阿嬤去旅行》,算是一次成功的跨界合作,未來猶待觀察。

2.亞洲皮影戲

隨著中國元代蒙古大軍拓展勢力,皮影也傳到波斯(伊朗)、土耳其、印度、印尼、泰國等亞洲國家。

土耳其的皮影除了有中國皮影影響,也有一說認為是1517年,當時的鄂圖曼帝國大軍征服終結了埃及穆魯克王朝(Mamluk),從埃及傳入,起初只在伊斯坦堡宮廷演出,爾後才流傳至民間。土耳其皮影人物造型粗獷,男人會蓄著大鬍子,多用駱駝皮和牛皮雕刻製作,透光佳。土耳其皮影戲演出最著名的兩個角色是歷史人物卡拉格茲(Karagöz)與哈吉瓦特(Hacivat),卡拉格茲是正直鹵莽的社會底層平民,哈吉瓦特是拘謹有禮但也冷漠的上流人士,兩人碰在一塊總會不斷鬥嘴。土耳其皮影戲表演一般分成四個段落:

> 開場:哈吉瓦特入場後會念一段詩,邀請卡拉格茲進場,卡拉格茲
> 　　　進場會說一句臺詞:「Yar bana bir eglence(給我來點好玩
> 　　　的吧)!」
> 對談與討論:兩個角色會彼此提問,敘述所見所聞。

主要劇情：根據前面的敘述，把發生的事情重現。

結尾：事情結束，以音樂閉幕（土女時代編輯部，2018）。

印度皮影多以羊皮或鹿皮雕製，由於偶身長約一公尺，比其他國家都高大，故有「大影戲」之稱。偶的服裝造型具印度特色，會設計配戴許多珠飾，在節日或喜慶場合演出，演出前，須先敬慎祭祀被奉為「偶戲之神」、「知識之神」，主掌純真智慧的濕婆神之子──象頭神（Ganesha）。演出故事為印度史詩《羅摩衍那》（Ramayana）和《摩訶婆羅達》（Mahabharata）。

印尼皮影本來只在日惹王宮表演，之後才流入民間，流傳已超過千年，又名「Wayang Kulit」。印尼話中的「wayang」意思是「影子」、「靈魂」；「kulit」意思就是「皮革」。印尼皮影戲被視為是再現神靈和祖先的靈魂，被敬謹看待，演出也多在宗教祭典時。印尼皮影以偶雕工精緻雅麗著稱，手工製作的人偶尺寸、形狀和風格變化不一，有兩種基本類型：立體的木質人偶（wayang klitik or golek）和平面皮影人偶（wayang kulit），表演時借助於後方光線，在布幕上投映（UNESCO, 2013）。演出時，偶師達郎（Dalang）全程盤腿持偶演出，其身後有數名身著傳統蠟染服飾巴迪克（Batik），擔任合唱的女性歌隊，加上數十人組成的甘美朗樂團（Gamelan），除了銅鑼，地上還擺滿數十件大小不一的銅製樂器，柔美清脆的音樂占表演份量頗重。印尼皮影演出內容通常是爪哇傳奇和宗教故事，同樣也搬演《羅摩衍那》和《摩訶婆羅達》。2003年爪哇皮影戲已被聯合國教科文組織指定為「人類口頭和非物質文化遺產」（圖35）。

圖35　印尼皮影，臺北偶戲館典藏。
（圖片提供／謝鴻文）

3.歐洲皮影戲

　　皮影在歐洲的流傳，則要說到十八世紀的德國詩人約翰‧沃爾夫岡‧歌德（Johann Wolfgang von Goethe, 1749-1832），歌德的父親曾任皇家顧問，從中國引入皮影。歌德在自傳回憶，四歲時就在家中看過皮影戲，對此著迷不已，成年之後在1774年德國一次展覽會上，將中國皮影熱切介紹給德國及其他歐洲觀眾，反應熱烈。

　　法國在1776年，塞拉梵（Seraphin）也引入他稱為「中國影燈」（ombres chinoises）的中國皮影，在凡爾賽開了一家皮影戲院，生意興隆，可是皇家貴族很快就看膩了。於是塞拉梵將他的皮影戲院遷至巴黎，他最負盛名的劇目《斷橋》，影幕上是一條優美小河，河上有一年久失修的石橋，河面上游著一群鴨子。不久來了一個工人要拆橋，又來了一個旅人要過橋，恰好一艘小船行來，旅人坐上船，怎知一隻鱷魚突然冒出吞掉船和旅人，不巧，橋驟然斷毀，工人掉下河，也成了鱷魚的食物。在沒有電影的時代生活的少年兒童，看到這種有趣又驚險的皮影戲，無異於今天的孩子看天外客內容的電影大片，又刺激又興奮。因此皮影戲成為巴黎少男少女的最愛，塞拉梵成為他們崇拜的明星（常勝利，2017: 無標頁）。塞拉梵的皮影戲院經營到1859年才關閉，為紀念塞拉梵，有出版社出版《塞拉梵童話》，書中除了收錄他的皮影戲故事，另附有他的皮影戲角色紙偶。

4.當代光影戲

　　從傳統的皮影再進化創新，當代偶戲中出現美國萊瑞‧瑞德（Larry Reed）1972年創立的光影製作（ShadowLight Productions）。瑞德在1990年代初結合印尼峇里島傳統皮影，並運用電影影像表現手法，發明了一種獨特的影戲面具，既能讓演員很容易地進入劇中角色，並靈活掌控布幕上的畫面。為此他也發展了特別的燈光設備，無論任何距離或角度，都能將影像均勻且清晰地顯映至布幕上。點子不斷的瑞德，也嘗試將布幕放大到整個舞臺的大小，還將燈光改良成能以手執的設備自由移動，呈現出如觀

電影手持攝影機拍攝的視覺感受。這種嶄新的「光影戲」（ShadowLight Theater），也被稱為「現場動畫」（live animation），偶的動作迅捷轉化更立體可感。除了個人的創作外，瑞德還和美國各地歌劇、交響樂團或是劇場合作，經由他的創意及影響，使美國的影戲劇場更加的豐富且令人期待（洛克波頓, 1999）。

　　無獨有偶工作室劇團於2004年邀請瑞德來臺灣帶領工作坊，把光影戲這新奇形式在臺灣紮根。光影戲一詞，當然是直接和傳統皮影戲做區隔，過去皮影戲用的偶都是側面身影雕刻，兼具手工藝之美。舞臺布幕固定成一個框，燈火的投射光源也多固定，視覺變化較少，只能橫向移動，動態感不足，已難應付現代人們的視覺習性，以及喜好多重刺激的胃口。再則傳統皮影戲，後場亦有規定形制的樂器伴奏，對偶操演念白亦多所要求。

　　光影戲就不同了，音樂不必然有後場樂手伴奏，操偶念白自由不講究雅或俗，使用的布幕也不拘於一格，甚至不需搭在舞臺上，懸空的也行，兩面甚至三面布幕亦常見，可以用來處理角色在不同時空場景或意識流動，具有電影畫面併置剪接般的視覺效果。因此，光源的投射、遠近、色譜，也有更瑰麗多彩的變化。至於在光影下表演的偶，可以是傳統的平面側身影像，但服裝造型都未必參照傳統戲曲角色去設計，更可以加入真人演出，在光影前依照距離落差展現人影忽大忽小的物理現象，頭上還戴著可展現三度空間立體的紙雕面具，以人代替偶自由行動。換言之，光影是光影戲的靈魂，在光影的剎那變換之間，觀眾的幻覺產生了，此幻覺的產生對於兒童極具吸引力，是吸引他們採取一種觀點，如同心理學家拉岡（Jacques Lacan, 1901-1981）的鏡像論述，使兒童把自己視同所見的影像去體驗，想像中的我隨著分裂演化出來（謝鴻文, 2016b）。

　　瑞德與無獨有偶工作室劇團共同實驗創作出《光影嬉遊記：孫悟空大戰蜘蛛精》，2006年首演，保留了傳統皮影戲《西遊記》那種文學性高的劇本特色和唱腔念白，但外緣的形式在電影光影技法的視覺切換下，使傳統皮影戲《西遊記》顯得更靈動生姿，節奏也更凝練緊湊。在超過十公尺寬大的布幕下，演員與偶共同演出是臺灣偶戲首見。戲中每一個畫面的

安排，俱見用心巧思。壯觀的白幕展開如宣紙，水墨畫裡的空靈虛靜，流
雲、遠山、亭臺樓閣，利用燈光變化製造出不同的景深、遠景、中景、近
景，輔以演員置身其中的行動表演，從容不迫地交錯演示，不斷顯現出一
股動靜交織的意境。更不時有角色臉或身體的特寫交替，如電影攝影手法
的淡入淡出，使得觀眾彷彿在看一場電影。

　　《光影嬉遊記：孫悟空大戰蜘蛛精》之外，當代臺灣兒童劇場還有
許多光影戲手法的偶戲，例如Be劇團《膽小獅王特魯魯》（2016），飛
人集社劇團與法國「東西社」合作的三部曲：《初生》、《長大的那一
天》、《消失——神木下的夢》，好劇團《老鼠搖滾》等（圖36），都
可以看到師承瑞德光影戲的痕跡。

　　與瑞德的光影戲有異曲同工之妙的，還有一種新型態影戲，演員演
出時頭上不戴三度空間立體的紙雕面具，但是會應用人身體的各部位像
積木似的組合變化，在燈光距離的移動變化瞬間，亦可結合若干紙製道
具，於白幕上製造出各種物象畫面。例如烏克蘭2010年創立的螢火蟲影劇
團（Shadow Theater Fireflies），《拯救地球！》（*Save the Earth!, 2013*）
這個關懷地球人與動物和平共生的作品，展現了演員幕後合作的默契，以
及身體姿勢疊合的柔軟協調，比方其中一個畫面先是看見演員背拱起表現

圖36　好劇團演出《老鼠搖滾》。（圖片提供／好劇團）

的小山丘，接著有演員的手側面扮演的綠芽生出，再下一瞬間，演員站起來位置交錯，手臂伸展成了大樹，然後兩個演員扮演的鹿走進……，影像真真假假的幻變，完全讓人目不暇給。

影戲在日本又稱為「影繪人形劇」，是深受日本兒童喜愛的兒童劇場形式，咸認是1801年產生的，那一年幻燈機從荷蘭傳入日本。1803年，江戶有位名叫三笑都亭樂的日本藝人，在東京上野第一次公開演出影戲。雖然只是一些簡單的場面，如鶴飛、龜走、船游等，但畫面色彩艷麗，如同歐洲教堂中彩色玻璃畫，足以讓當時的觀眾驚嘆不已。以後，又增加了以三弦、笛子、鼓組成的樂隊伴奏，能表演一些有情節的故事了（常勝利, 2017: 無標頁）。影戲在日本發展至現代依舊未式微，且迭有創新，如稻草人影子劇團，這個1952年便創立的兒童劇團，光靠著驚奇無限的手影，激活無窮盡的想像揚名國際，以《影子動物園》（*Hand Shadows Animare*, 2010）為例，三十種動物形態被手影細膩詮釋，同時添加與動物相關的寓言或童話，比方龜兔賽跑等，串接出一段段迷人又諧趣的手影魔法。

(四) 物品偶

「偶」這個字在中國文字本義，字從人旁，本指雜耍藝人；禺，則是手持面具娛樂，意指傀儡戲表演藝人操作的傀偶戴有面具。清代段玉裁《說文解字注》說：「偶，桐人也。偶者，寓也。寓於木之人也。字亦作寓。亦作禺。同音假借耳。按木偶之偶與二柏並耕之耦義迥別。凡言人耦、射耦、嘉耦、怨耦皆取耦耕之意。而無取桐人之意也。今皆作偶則失古意矣。又俗言偶然者，當是俄字之聲誤。」從字源考究看來，偶即是透過木偶進行一種擬人化的表演。

然而這樣的文字釋義，解釋呈現的偶戲，更明確地說是傳統偶戲；偶戲的發展自二十世紀以來已見更多創新形式，隨著科技日新月異，現代偶戲結合視聽影像多媒體更是常見。巴特・洛克波頓（Bart. P. Roccoberton, Jr）分析美國的現代偶戲提及諸多新穎的偶戲創作：「珍妮・蓋瑟（Janie

Geiser）是從平面設計的背景出身，喜歡在作品中加入電影元素；羅門‧
帕斯卡（Roman Paska）則有神祕的一面，他以哲學和文學的素養來創造
一種深奧的劇場氛圍。保羅‧薩路（Paul Zaloom）以和麵包傀儡劇團共同
工作多年的經驗，發展出雜物劇場（Object Theatre）來表達他對社會及政
治的諷刺；羅夫‧李（Ralph Lee）專注在表達人類的經驗、混合使用了不
同尺寸的戲偶和面具來創作。」（洛克波頓，1999）這段描述中的「雜物
劇場」，現在通常譯為「物品劇場」（或「物件劇場」），流行於1980年
代後。波蘭偶戲學者亨利克‧約考斯基（Henryk Jurkowski）認為，戰後
偶戲的重要革新之一，就是以日常生活物件取代傳統戲偶的物品劇場的出
現，和藝術家企圖描述、思索、甚而抵抗消費社會對人的物化，擺脫不了
關係（郭亮廷，2014）。將生活中隨處可見的各項物品拿來創作，給定物
品新樣貌形態，物品劇場中的偶型態，超越傳統偶戲中的偶，不再是單純
擬人的模樣，涵蓋的表現層面就更寬泛自由（圖37）。

圖37 西班牙David Zuazola Presents物品劇場*The Game of Time*演出。
（圖片提供／許嘉芬，Kasia Chmura攝影）

　　周伶芝思索現代偶戲的實驗走向，有人的形體模擬再創、物件的行進與演變、視覺圖像的組織、機械或自動裝置、未加工的材質等，型態豐富：

　　　　總之，透過這些媒材，偶戲的表演空間超越了演員的肉身，著重無生命力的物質表現。「操偶」的定義也就此翻轉，從原本的主從權力關係衍伸為：「共同呼吸的生命體。」（周伶芝, 2012: 44）

　　這段分析曉暢明白地整理出幾種現代偶戲的美學走向，現代的偶戲形式拓展了，當然不能再局限於既有視野只看傳統的偶類型。

　　凱西‧弗利（Kathy Foley）將物品劇場的特徵與功能界定為：「在物品劇場中探索未變形的事物（thing）本身（去發現它固有的運動／物理特性），或用作故事中的角色／符號。」（Foley, 2014）物品自身「現成」（ready-made）的特質，讓一般大眾都可入手把玩，是物品劇場在當代受歡迎而能廣泛發展的主因。物品偶這種玩出來的特質，是兒童遊戲狀態的表徵，鄭淑芸說現代對偶的定義已經從「偶的操縱」（puppet control）轉化成「物品的玩弄」（object manipulation），強調和物品溝通，透過操作玩弄而發展出該物件的獨特語言來呈現生命的型態（鄭淑芸, 2009: 114）。

　　物品偶的深義妙趣，還在於它具有「可見」與「不可見」的哲學意涵，這會使人想起1928至1929年間比利時超現實主義畫家雷內‧馬格利特（René Magritte, 1898-1967）的名畫《形象的叛逆》（*La trahison des images*，又譯《這不是一個菸斗》），畫中清楚可見一個菸斗，但弔詭的是菸斗下方卻被寫了一行法文：「Ceci n'est pas une pipe」（這不是一個菸斗）。圖像與文字，何者是真實？何者是虛妄？馬格利特標新立異的用意，在於挑戰思維認知，思辨人類眼睛所見世界與客觀世界存在著怎樣的權力傾軋關係，所有看似「真實」的背後，是否隱藏著未知，還沒被懷疑與探究出來，因此真實也未必是真實。又如同約翰‧伯格（John Berger,

1926-2017）洞見所有物體形貌的改變，把「可見」視為生命的特徵之一，當生命死去，就什麼都看不見，從視覺心理上來說，在視覺上，所有事物是彼此依賴的。觀看就是讓視覺去經驗這種相互依賴（伯格，2010: 303）。

再提升到形上的思考來說，人的想像力又可以預見「不可見」，而將它化作「可見」，所以伯格又言：「形貌本身就是真實，而所有存在於可見形貌之外的，都只是可見物或即將可見之物的『軌跡』。」（伯格，2010: 304）這個「軌跡」在物品偶的創造成形及顯現過程十分真實，當創作者將物品可見形貌之外，透過動作、聲音，或結合其他物品共構成一個新形貌，創造了一個偶的角色，成為一種新的生命。

觀看的感知和想像，使我們對世界萬物有了更寬闊的理解方式，明代瞿汝稷（1548-1610）《指月錄》記載青原惟信禪師向門人說法，參悟禪的三個境界是：未悟之前，看任何事物只執著表象，是「見山是山，見水是水」；當人生有更多經驗體悟後，對事物有所懷疑，那精神就處在「見山不是山，見水不是水」；至修行最深處，知道事物透徹本質，心不為煩惱困惑而自由，便抵達「見山仍是山，見水仍是水」的最高境界。細究禪宗此思想，某種程度與兒童的精神相應，兒童純真無染的直心，感官認識了事物的第一層意義，是「見山是山，見水是水」。待經驗啟動想像力運作，就通往「見山不是山，見水不是水」。創造力遊戲結束後，身心喜悅平靜地返回「見山仍是山，見水仍是水」之境。當我們從兒童角度臆想，直觀的心理折射，根本不用擔心兒童會無法理解物品偶不夠寫實具象的形體；相反的，兒童可以比成人更容易進入對物品變形的幻想樂趣中。

1982年創立的奧地利特利特布雷特劇團，曾與臺灣九歌兒童劇團多次交流，該團導演、偶師海尼·布羅斯曼（Heini Brossmann），從早期以木偶戲為主的創作，到近幾年也常用物品偶，例如《陽光和雨水》（*Sonnenschein und Regen*, 2018）這齣布羅斯曼自傳故事的偶戲，敘述一個男孩立志成為偶師的生命旅程，許多物品信手拈來被賦予了生命，層層輻射外擴出男孩綺麗的幻象世界。幻想與行動，彷彿陽光和雨水的隱

喻，相依相生，一起滋潤了藝術的生長。

　　1998年由菲亞・梅蘭德（Phia Ménard）創立的法國非常創意劇團（Cie Non Nova），以「非新事物，而是新路徑」（not new things, but in a new way）的實驗精神，探索物品的結構，為物品劇場創造出新的路徑，看見新的風景。最負盛名的代表作是2008年演出的《牧神的午後》（L'Après-Midi d'un Faune），自首演以來已經走遍全世界二十多個國家的藝術節，圓形的舞臺空間設定，簡單到沒有任何布景，僅有一名演員，幾臺電風扇，和數個彩色的塑膠袋構成一齣如天鵝絲絨般溫柔甜美又憂傷，關於生命愛與死的詠嘆。在克勞德・德布西（Claude Debussy, 1862-1918）交響樂曲《牧神的午後前奏曲》（Prelude to the Afternoon of a Faun）引導中，演員拿出一把剪刀、一卷膠帶，將一個個塑膠袋黏塑成人形，任電風扇吹著，塑膠袋偶時而站立，時而倒下；隨風揚起，和其他塑膠袋偶相遇，旋轉似跳舞，頓時宛如舞蹈家瓦斯拉夫・尼金斯基（Vatslav Nijinsky, 1889-1950）還魂附身，無比輕盈的跳著，任心中奔騰的情思躍出。

二、操作手法區別

　　偶戲若以操作手法區分，可分為：手偶（hand puppet）、棒偶（rod puppet）、影偶（shadow puppet）、懸絲偶（string puppet，歐洲習用法文marionettes稱呼）、面具（mask），以及當代偶戲衍生出來的創意「人偶合體」（humanette）。

(一) 手偶

　　高斯・羅悠思（Kós Lajos, 1924-2008）說偶戲最簡單的開始，在手指套上東西，左一點、右一點、中間逗點成個臉，加些即興的話到劇中，或者找一些配樂（歌唱、樂器等），就已經將美術和音樂結合到偶戲的藝術中（羅悠思, 2004: 10）。手偶最簡單的是單指指偶（finger puppet），再進階一點眼球手偶（eyeballs），找兩顆保麗龍球（或桌球），把兩顆

球靠近，串上一條鬆緊帶固定，再把保麗龍球表面點上眼珠，手指拇指打開，其他四指併攏，把眼球繫好的鬆緊帶套進併攏的四指之上，手指上下開合就是一個偶了。跨過簡單門檻練習後，就可以再前進到將整隻手套入偶中的型式，包括：手套偶、布袋戲、襪子偶等。

　　手偶中除了布袋戲，須傳承自傳統戲曲的基本表演程式，比較要費工夫練習；其他像手套偶、襪子偶，製作起來相對簡單，服飾造型也不用按生旦淨末丑腳色行當去考究，操作亦方便容易，套入偶身體衣飾內的手掌就是偶的軀幹，以食指頂住偶頭，大拇指撐著偶左臂，其他三指併攏撐著偶右臂。偶的雙腳平時可任其自然擺動，演出需要走路時，演員再用另一隻手撥弄偶的雙腳模擬步姿，即使幼兒也可以輕鬆上手操作，所以也是偶戲教育常用的型態，如日本幼教體系盛行使用的巧虎手偶。

(二) 棒偶

　　指在偶的身體某部位，需要透過棍棒來操作的型式，又包括：杖頭偶（撐桿偶）、大嘴偶（moving mouth puppet）、執頭偶、杯偶等（圖38）。

圖38　執頭偶，莊育慧設計，O劇團演出《魔奇魔奇樹》。
（圖片提供／莊育慧）

　　杖頭偶的特色是偶頭及身體由一根棒子支撐，這根主桿又稱「命桿」；偶的雙手肘處或手掌處也附有棒子連接，稱為側桿，一個偶一共三根棒，故又俗稱「三根棒」或「托偶」。偶師操作時左手將木偶托舉過頭，右手則操縱偶的雙手。為便於偶的控制，使動作更豐富自由，現代偶的手材料不斷嘗試更新，從木頭、塑膠、樹脂變化，手桿也逐漸由鋼絲來替代了。

　　中國盛行的杖頭偶，造型習按傳統戲曲著古裝，演出動作精細程度不下真人，還可以讓偶演繹出精采絕倫的長綢舞、水袖舞，旋轉拋甩等動作嫵媚多姿，重要的是偶衣上的長袖都不會打結，控制技巧高超。演出傳統戲曲的節目或段子之外，近年中國的杖頭偶也積極嘗試現代化，例如2016年江蘇省木偶劇團（揚州市木偶研究所）首次和阿根廷聖馬丁大學（Universidad Nacional de San Martín）合作創作的《森林王子》，取材自英國作家拉迪亞德・吉卜林（Joseph Rudyard Kipling, 1865-1936）的童話《叢林奇譚》（*The Jungle Book*），導演米格爾・勞倫菲斯（Miguel Angel Lorefice）運用歐洲的偶和中國杖頭偶同臺，音樂也化用了阿根廷民間音樂與揚州民歌的旋律來表現森林時而靜謐祥和，時而野性雄偉的氣氛；再加上舞臺布景美術，充滿南美洲魔幻寫實的景觀。

(三) 懸絲偶

　　又稱懸絲傀儡、提線傀儡，利用繫在偶身上關節的絲線來控制偶表演。控制提板一般綁有十二條線以下，也有多達四十條線的，線越多代表能操作的動作越複雜，相對操作難度也越高。

　　東歐的捷克、匈牙利、波蘭、保加利亞等國家的懸絲傀儡，習用鐵枝直穿戲偶固定偶身，再運用懸絲或鐵枝從上而下操控。懸絲偶的操作基本功，一般是左手握住提線板，高度以能使偶的雙腳平穩著地為準，將手臂平伸於身子前，目的在訓練操縱者的膀力。這個「耗膀子」動作熟練了，才能再練習其他提線動作（圖39）。中國傳統懸絲偶表演同樣參照傳統戲曲行當與程式，例如男生偶出場亮相，也要求做出「拉山膀」動

圖39　東歐懸絲偶。（圖片提供／王添強）

作（又稱為「開山」），即偶的右手在身體右前方，依順時針畫出一個圓，再回來舉手到眼睛眉毛處。然後在舞臺中央轉出S形動作，表示走過一段路回歸原點，再做一次「拉山牓」動作，名為「轉箍歸山」。相較之下，歐洲的懸絲偶表演系統就無此要求，動作自由，表現幅度大。泉州木偶劇團是中國懸絲傀儡的佼佼者，王添強分析其藝術特色與進化說道：

> 八十年代，泉州木偶劇團為適應國際文化交流和演出的需要，創造了「暴露戲偶師」的人偶同臺獨幕提線戲偶表演。大師黃奕缺先生的精采獨幕短劇包括：《馴猴》、《小沙彌下山》、《鍾馗醉酒》及《青春夢》最為聞名中外，深受歡迎。黃奕缺先生突破了傳統戲曲的風格，以人物角色的情境出發，以強烈的感情片段高峰去展示主題以替代故事主線。運用幽默感來創造戲偶師與戲偶的關係。「馴猴」中戲偶師與戲偶時分時合，互相依靠，彼此存在的特色，再加上高超的技巧，亂真的表演，充滿樂趣、娛樂及情感，站穩於傳統走向現代，充滿時代觀眾的心理需要，帶有哲學思想及批判精神是現代提線戲偶藝術的重要里程（王添強, 2001）。

　　黃奕缺1988年創製的《馴猴》，讓猴子騎單車，可以單手、倒立，做出諸多逼真又高難度的動作，足見其技藝精湛已臻出神入化！2002年創立的江蘇省演藝集團木偶劇團，是中國當代偶戲另一威震四方的傑出劇團，團長許虹在《嫦娥舒袖》中，獨創讓木偶舞動長綢，長袖舒展，如御風而行，迴旋生姿，曼妙的天女散花，揮灑出一片驚奇。同樣是匠心獨創的《板橋作畫》，以清代揚州八怪之一的鄭板橋為故事題材，鄭板橋除了詩文一絕，獨出機杼的畫竹更是文人畫的俊雅意境。當木偶鄭板橋提筆畫竹，筆墨濃淡枯榮，竹石疏密有序，錯落點染的竹葉，姿態秀美，氣節高尚的竹影躍然紙上，神乎其技。《中國最美木偶》一書讚譽許虹這些絕技，填補了木偶表演的空白（陳曉萍編著，2013：9）。泉州木偶劇團或江蘇省演藝集團木偶劇團的精益求精，說明傳統傀儡戲如果執守於舊形式，還是只適合在宗教祭典儀式上演出，難以走進現代觀眾心中，對於技藝傳承恐怕有礙。

(四) 面具

　　面具在人類學家眼中，是具有特別象徵意義的造型藝術，關乎原始族群部落的精神信仰、祭典儀式等行為，面具不僅僅是一個戴在臉上的假面造型，依李維史陀（Claude Lévi-Strauss, 1908-2009）解讀：

　　　　面具跟神話一樣，無法就事論事，或者單從作為獨立事物的面具本身得到解釋。從語義的角度來看，只有放入各種變異的組合體當中，一個神話才能獲得意義，面具也是同樣道理，不過單從造型方面來看，一種類型的面具是對其他類型的一種回應，它通過變換後者的外形和色彩獲得自身的個性。這種個性與其他面具之間的對立有一個必要和充足的條件，那就是在同一種文化或者相鄰的文化裡，一副面具所承載或蘊含的信息與另一副面具負責承載的信息之間受到同一種關係的支配（列維-斯特勞斯，2008：10）。

面具在表演中轉化了角色身分與形式,支配著行動的衍異,面具遂承擔著它要表達的訴求意義而出現在舞臺上。

第二章提到中國古代的儺戲與面具,查考宋代洪邁《夷堅志補》卷四〈程氏諸孫〉一則,記錄了江西省德興縣上鄉富賈程氏家軼事:「適逢廛市有搖小鼓而售戲面具者,買六枚以歸,分與諸小孫。諸孫喜,正各戴之,群戲堂下。」透過這段描述考證,可見面具已從宗教祭儀的使用工具,轉變成戲劇扮演用具,甚至普遍深入到市井庶民的生活中,成為兒童遊戲的玩具了。

看待偶戲中的面具,應為廣義泛稱,不僅是戴一個有特殊造型的假面才算是。偶戲中的面具形式,還包括半身偶、頭套偶、人偶等。半身偶通常演員操作一個面具,面具下半身則透過一塊布或一件衣服與演員象徵人形。頭套偶是演員頭上會戴著一個按角色刻劃製作的大頭面具,下半身維持用演員的身體扮演,例如日本成立於1966年的飛行船劇團,演員各個戴上頭套面具,扮成《三隻小豬》、《小木偶奇遇記》、《白雪公主》等經典童話角色演出。人偶則是演員必須全身套進為角色特製的造型裝扮裡,例如迪士尼樂園內由人扮演的唐老鴨、米老鼠、米妮等人偶,向來如一種活招牌可親近。又如美國著名兒童電視節目《芝麻街》(*Sesame Street*)的大鳥,當演員穿戴進這隻和成年男子等高的黃色大鳥裝內,右手高舉可以操作大鳥嘴巴,小拇指上有機關連接,就可以操控眼皮;至於左手則操作大鳥左翅,大鳥的右翅控制則倚靠人造纖維機關,繞過偶頭再連接到左手,當左手(左翅)舉起,右手(右翅)便會往下,這麼一來就不會只有一隻翅膀會動,動作因而更寫實逼真。

(五) 人偶合體

以偶本體操作,又不能滿足充滿創意的藝術家時,人偶合體這種獨特又幽默的偶戲形式便出現了。人偶合體又被稱為「活的娃娃」(living doll),意指將演員的臉,有時還有手和腳,接合在不符人體比例的

偶身體上，偶不拘是木偶或布偶。光就外型而論，頭大（人）身體小
（偶），古怪滑稽的樣貌立刻引人發噱，表演時往往藉由默劇，加上其他
物件使用而成。

　　十九世紀時歐洲露天遊樂場裡的市集前，已出現人偶同體的表演，
用來吸引顧客，但木偶的身體仍有部位需要操作桿操控動作（Violette,
2012）。當代偶戲中的人偶同體，偶的材質通常是布偶或一套衣褲，例如
1998年成立於西班牙巴塞隆納的出奇偶戲團（Trukirek），代表作《香蟹
大飯店》（*Hotel Crab*, 2009），設計出有如早期電影的三格框銀幕，演
員與色調鮮豔豪放，造型誇張貴氣的偶同體，搭配著情調有時慵懶、有時
熱情的西班牙吉他，表演出一則在夏日海邊酒店裡發生的懸疑喜劇。

§ 祕密花園尋花指南 §

一、劇場中，偶的存在具有什麼意義？為何要用偶代替人演出？
二、物品偶的出現，又為偶戲形式增加無限趣味與創意實踐的可能，請你
　　試看看創造物品偶。
三、偶的操作表演要達成人偶合一的境界，你覺得怎樣的程度才叫人偶合
　　一？

Chapter 12

兒童劇場的類型之二：音樂劇及其他

一、音樂劇

二、默劇

三、黑光劇

四、新馬戲

五、兒童戲曲

　　本章要討論的類型，本是成人戲劇中的表演類型，被兒童戲劇創作吸收，拓展了兒童劇場的樣貌。

一、音樂劇

　　1996年，德國科隆歌劇院（Cologne Opera）成立了全歐洲第一家兒童歌劇院，專為兒童演出歌劇和音樂劇，例如改編自格林童話的《糖果屋》（*Hansel and Gretel*），打破歌劇不適合兒童的印象。談到歌劇和音樂劇的發展，在古希臘悲劇中，戲劇和音樂、舞蹈已經是緊密的結合在一起，約莫1600年左右，歌劇在義大利佛羅倫斯卡瑪瑞塔學院（Camerata）誕生，完全以音樂和歌唱來表演情節，由於音樂採古典音樂嚴謹的詠嘆調編製與創作，歌唱以美聲詮釋，故也常被歸類為古典音樂類型的表演藝術。但又因為表演時具備劇場的元素，有些歌劇中還會穿插舞蹈，以芭蕾舞為主，因此歌劇也可以歸類於戲劇家族的一員。

　　歌劇發展過程中，一開始就是屬於上層貴族社會的品味時尚，非平民大眾所屬。一向追求自由解放的美國，不愛上層名流盛裝看歌劇的浮華矯飾與正經嚴肅，於是到了十九世紀，從嚴肅的歌劇中脫離改造，在1860年代起興起音樂喜劇（musical comedy），演出沒有完整故事，只有零碎的場景連串出喜劇情節，尤其著重讓穿著華美的女演員載歌載舞，讓戲的娛樂成分高於內涵。這可以說是音樂劇的前身，與歌劇不同，音樂喜劇的出現，故事內容通俗，不再嚴謹獨尚古典音樂不可，整體形式符合一般大眾口味，迅速被中產階級接受。

　　當歌劇和音樂喜劇的特質元素融合在一起，重新捏塑，讓藝術形式與內涵取得上流菁英與普羅大眾之間皆可接受的平衡，歌舞和情節緊湊活潑，重視對白讓故事更有戲劇張力，音樂亦莊亦諧，雅俗共賞，不偏好古典一味，搖滾樂、流行音樂、輕歌劇、爵士、雷鬼等都被接納；歌唱也不一定非用聲樂美聲唱法，流行歌曲的演唱也可，只要歌曲動聽，音樂劇如是生成，且以更巨大的魅力席捲世界。

1943年《奧克拉荷馬》（*Oklahoma*）這齣音樂劇誕生，劇中的音樂、歌曲和舞蹈均能與劇情凝為一體，在百老匯的劇院首演後，《紐約時報》對它推崇備至，對於音樂的部分更寫道：「該劇的第一段歌曲〈啊，多麼美麗的早晨〉（Oh, what a beautiful mornin'），這樣的詩行，用歡樂的旋律唱出（sung to buoyant melody），讓舊式音樂劇舞臺的平庸變得無法忍受。」《奧克拉荷馬》連續演了2,212場，學者及批評家一致認為，它是美國戲劇史上的里程碑，開啟了美國音樂劇的黃金時代（胡耀恆，2016: 676）。

今日我們習慣用「百老匯」來稱呼音樂劇，緣於美國紐約市曼哈頓百老匯大道（Broadway）這條街上分布著為數眾多的劇院，是美國音樂劇的發祥地，因此成為音樂劇的代名詞。百老匯長年有二、三十家以上的劇院固定上演音樂劇，兼及其他形式戲劇演出，百老匯之外的下城街區，還有「外百老匯」（Off-Broadway），分布座位規模較小型的劇場，也比較多實驗性質的音樂劇和前衛劇場演出。除了百老匯，發展音樂劇較蓬勃熱絡的國家尚有英國、法國、德國等地，亞洲的韓國近幾年亦急起直追，發展盛況不下韓劇和電影。

百老匯音樂劇著名的經典劇碼，例如《芝加哥》（*Chicago*, 1975）、《貓》（*Cats*, 1981）、《悲慘世界》（*Les Misérables*, 1985）、《歌劇魅影》（*The Phantom of the Opera*, 1986）等，其中英國作曲家安德魯‧洛伊‧韋伯（Andrew Lloyd Webber）作曲的《歌劇魅影》，是至今為止百老匯演出時間最久，堪稱史上最成功的音樂劇，豪華的場面，扣人心弦的歌曲和劇情，1986年問世以來賣座不歇，經典地位當之無愧。

《貓》雖非為兒童創作的音樂劇，但也頗適合親子共賞。值得一提的是，這齣音樂劇創作靈感來自於美國詩人Ｔ‧Ｓ‧艾略特（T. S. Eliot, 1888-1965）生平唯一的一本童詩集《貓就是這樣》（*Old Possum's Book of Practical Cats*），艾略特將不同種的貓擬人化，逐一讓他們現身，讓每隻貓奇特的個性、際遇，都交織呈現在月色籠罩下的大地。

例如音樂劇中的神祕惡貓麥卡維弟（Macavity），艾略特的詩如此形容：

當損失已然曝光，情報機構表示：

「絕對是麥卡維弟幹的好事！」但他距離現場可遠了。

你肯定會發現他在休息、舔舐他的貓爪，

或是沉浸於演算複雜的長除法習題。

麥卡維弟呦，麥卡維弟，前無古狸後無來貓，

從沒有任何貓咪如此善於欺瞞和偽裝。

他永遠擁有不在場證明，而且還不只一份備用：

無論犯行何時發生──麥卡維弟不在場！（艾略特, 2019: 77-79）

　　這一小段原詩描繪麥卡維弟狡獪又無賴的個性特徵，在音樂劇中也活靈活現，而在其他貓的眼裡，麥卡維弟則是一隻神祕的貓（Macavity: The Mystery Cat）。看詩與音樂劇不同文本載體表現的貓，別有一番對照的樂趣。

　　根據「百老匯音樂劇之家」（Broadway Musical Home）網站所列，適合兒童闔家欣賞的音樂劇有《美女與野獸》（*Beauty and the Beast*, 1994）、《獅子王》（*The Lion King*, 1997）、《女巫前傳》（*Wicked*, 2003）、《史瑞克》（*Shrek*, 2008）、《巧克力冒險工廠》（*Charlie and the Chocolate Factory*, 2013）、《瑪蒂達》（*Matilda*, 2010）、《阿拉丁》（*Aladdin*, 2011）、《哈利波特與被詛咒的孩子》（*Harry Potter and the Cursed Child*, 2016）、《冰雪奇緣》（*Frozen*, 2017）等多齣，享譽英國的兒童文學作家羅德・達爾（Roald Dahl, 1916-1990），以他作品改編的《巧克力冒險工廠》和《瑪蒂達》同時入榜，幽默調皮又擅拆穿世界假象、嘲諷成人虛偽，也反映達爾作品廣受歡迎的程度。

　　前列音樂劇當中有好幾齣是根據迪士尼動畫改編，目前仍是百老匯熱門的演出，和動畫相較呈現不同形式的精采。比方《獅子王》結合更豐富的非洲傳統音樂元素，原始奔放，熱情洋溢，加上導演暨舞臺美術設計師茱莉・泰默（Julie Taymor）啟用多達兩百餘個面具和偶，創造出奇炫景觀，偶的部分融合了日本的人形淨瑠璃、印尼的皮影戲等不同國度的戲

劇元素，吸收多元的文化養分。為何大量使用面具？泰默說：「相對於動畫片中生動變化的臉部表情，面具能反映單一固定的態度。雕塑家只有一次機會融入角色的憤怒、幽默或熱情，向觀眾訴說角色的整個故事。」（Yang, 2019）所以《獅子王》以面具脫離儀式的工具性質，用來配戴成角色的象徵性格。至於舞臺上的環形背景，透過橘紅色燈光烘托，看起來宛若綿延無盡的非洲大地，幾乎淨空的空間意象，也可以自行延伸想像出壯闊草原，感受萬物奔騰不已的生命氣息。

二、默劇

　　默劇是演員在布景、燈光、音效的配合中，憑藉身體姿態表情，以無語言的形式呈現情感與故事。默劇的起源一般認為從古希臘時期便存在，傳到羅馬後，成為更接近普羅大眾的表演，可是因為表演的戲謔，動作低俗淫穢，成為教會的眼中釘而被禁。此後一直到文藝復興時期，僅能透過零星的吟遊詩人、街頭賣藝者為大家做默劇的滑稽表演。十六世紀起，義大利的專業劇團將默劇和即興喜劇結合傳播到法國及全歐洲後，於是形成默劇兩大派別：傳統義大利派的，強調身體動作、活力與熱鬧氣息；法國派則重視臉部表情的細緻微妙。

　　默劇的無語言，正是它能夠跨越語言、國界與種族分別的利器。在法國，有現代默劇之父美譽的艾田‧德庫（Etienne Decroux, 1898-1991），二次世界大戰後在巴黎受一場日本能劇演出所啟發。十五世紀初世阿彌（1363-1443）《風姿花傳》闡發了能劇表演的美學體系，以「幽玄」為美學理想，創造出以歌舞為主體的「夢幻能」，使能樂發展趨向靜謐高雅。世阿彌以「花」形容演員的身體技藝，凡刻苦練功，用心鑽研後，會領悟使「花」永不凋謝之道。這樣對各種模擬演技，動作技巧真正掌握，則可謂擁有「花之種」。所以世阿彌說：「若想知花，先要知種。花為心，種為技。」（世阿彌, 1999: 54-55）植無形之「花」於身體，再不斷自我鍛鍊開出嬌豔的「花」於身體，艾田‧德庫掌握了能劇的

精髓，之後又參考了印度舞蹈中的手勢、眼神、表情、身體線條之美，發展出一套肢體默劇的表演系統。

艾田・德庫的學生馬歇・馬叟（Marcel Marceau, 1923-2007）站在巨人的肩膀上再精進，被譽為是讓現代默劇普及的代表藝術家，他發明了諸多有代表性的默劇表演動作，比方觸摸隱形牆面、拔繩、上下階梯等，最經典的表演又以1947年創造的畢普（Bip）這個小丑角色最鮮明，此角色身著水手服與喇叭褲，還戴著一頂別花的大禮帽，敷上白粉的臉看起來抑鬱寡歡，但表演的動作又總是詼諧逗人發笑；可是下一瞬間，又能演繹內在深沉的情感，強烈的在臉部表情和身體中渲染而出。

馬歇・馬叟主張「默劇同時與人類及無生命事物最為接近」，這種藝術幾乎超越了戲劇演員與訓練有素的舞者的表演範圍。默劇可以公開刻劃一個角色，而演員必須把自己轉移到角色裡面去。（比林頓等編著，1986: 188）他詮釋畢普時，象徵著人內心脆弱／堅強與外表的衝突，卻還是努力給自己存活的卓絕勇敢，或是帶給他人歡笑的美麗行動，有很深刻的人生哲理在裡面。老子《道德經》有謂：「大方無隅，大器晚成，大音希聲，大象無形，道隱無名。」聽起來安靜無聲，卻是臻於道的極致，默劇之美也蘊含於此。

野孩子肢體劇場是臺灣著名的兒童默劇團之一，團長姚尚德師法於艾田・德庫和馬歇・馬叟，姚尚德有自覺的感悟到形體模仿追求容易，但要拋棄傳統啞劇注重表情的變化，回歸身體的肌肉運動使用邏輯，更進一步思索向自我內在的精神回歸才是肢體默劇的正道。他以此發展的肢體默劇，劇團以「野孩子」為名，實已暗示他的舞臺疆界被打破，意圖更貼近土地原野與孩子，在臺灣演出之外，也曾受邀至中國的烏鎮戲劇節、四川綿陽國際兒童戲劇節等地展現兒童默劇的無窮魅力。至於國外的香港的藝穗默劇實驗室、日本的GABEZ劇團，雖然都不是定位在兒童劇團，但經常推出適合兒童欣賞的默劇，演員酣暢淋漓的喜感，輕而易舉地把大人小孩的心都征服融化。

三、黑光劇

　　劇場又常被暱稱為「黑盒子」，但燈亮後，在這個黑盒子裡的舞臺區，可清晰看見演員的身影。倘若演出舞臺也全黑，演員全身著黑衣褲、黑袖套、黑鞋套，以默劇肢體語言表演，將要讓觀眾見到的道具或布景部分，塗上螢光顏料，透過黑光燈投射使服裝、道具螢光炫彩閃耀，彷彿魔術幻影的瑰麗多變，即是所謂的黑光劇。

　　1950年代，法國前衛藝術家喬治‧拉法耶（George Lafaye）從電影片廠與攝影技術上得來靈感，倡議黑光劇場，因此被稱為「黑光劇場之父」。（WOW Black Light Theatre官網）。而黑光劇正式成為演出形式，是1961年由捷克的吉瑞‧瑟內斯（Jiří Srnec）所創，他的瑟內斯黑光劇團（Black Light Theatre Srnec），標舉出捷克戲劇的新形式，置身黑暗劇場的隱形神祕，帶來未知與驚喜的悸動，隔年在蘇格蘭愛丁堡國際戲劇節（Edinburgh International Festival）演出後，被《泰晤士報》（*The Times*）讚譽為「把魔法帶回了世界舞臺」而聲名大噪，黑光劇自此也在全世界流行起來。捷克布拉格目前有多家常演黑光劇的劇院，著名的如成立於1989年的想像黑光劇院（Image Black Light Theatre）。

　　黑光劇以捷克布拉格為重鎮之外，其他近年較突出的黑光劇團，如加拿大美人魚劇團（Mermaid Theatre of Nova Scotia），1972年成立以來，以獨特舞臺創意改編兒童文學名著聞名，他們的黑光劇代表作有2010年演出的《好餓的毛毛蟲》（*The Very Hungry Caterpillar*），把艾瑞‧卡爾（Eric Carle）原著文字的音樂韻律，以及色彩斑斕的圖像並行不悖的在黑光劇中更立體詮釋，尤其表現從黑暗繭中的毛毛蟲，破繭蛻變成蝴蝶瞬間，更見奧妙與驚喜。臺灣的黑光劇以杯子劇團為代表，代表作品有：《森林的秘密》（1987）、《美人魚的夢》（1999）、《牙刷超人》（2005）等，常以真人演員戴上偶頭的形式做黑光劇演出，故事富含教育意涵。

四、新馬戲

大帳篷內動物表演的馬戲，曾受大人小孩愛戴；然而，1968年5月法國學運之後，維護動物權益、動物保育的意識也抬頭，傳統馬戲團中殘酷不人道的訓練動物方式備受撻伐，如彼得・辛格（Peter Singer）《動物解放》（*Animal Liberation*, 1975）和湯姆・雷根（Tom Regan）《為動物權利辯護》（*The Case for Animal Rights*, 1983）接力出版所鼓吹的觀念，視動物是「生命主體」（the-subject-of-a-life），主張人類基於公平與道德原則，都應善待動物生命及其生存權益。這股思潮背景下，沒有動物表演，以人為主體的新馬戲，從法國誕生出發，很快便煽動全世界起而效之。法國文化及通信部更於1985年成立法國國家馬戲藝術中心（Centre National des Arts du Cirque），發展馬戲藝術高等教育，典藏和學術研究，持續引領新馬戲實驗各種跨界變形的可能。

觀看新馬戲，簡而言之，似欣賞一種視覺奇觀，那奇，來自身體動能技藝的極限挑戰；那奇，來自於可以將其他類型藝術，以及各種新科技媒材，統統納入舞臺表演之中，卻又不會覺得扞格。換句話說，新馬戲演示的雜耍特技，不再滿足只是高空平衡走鋼索、空中飛人這些表演，而是追求更超乎想像，使人讚嘆超群的身體技藝展現，是在力與美、奇與絕、難與險之間千錘百鍊而成。

1984年成立於加拿大蒙特婁家喻戶曉的太陽馬戲團（Cirque du Soleil），就是一個傑出的新馬戲劇團，雖然沒有明確針對兒童創作，但總是導入故事元素，將和平、喜悅、愛、勇氣等普世情感，串流在豪華磅礡的景觀與情節中。演員的組成，通常具有跨越膚色、族群、性別、語言等特質，多元融合展現世界一家的和諧氣息。

亞洲新馬戲閃亮的明星，當推2012年在越南胡志明市成立的月亮製造劇團（Lune Production），2013年起進駐西貢大劇院（Saigon Opera House）演出的《城鄉河粉》（*A O Show*），擦去了成人與兒童戲劇的邊界（**圖40**），2018年也曾應邀在臺北兒童藝術節登場，與西貢大劇院演

圖40　《城鄉河粉》長駐演出的西貢大劇院。（圖片提供／謝鴻文）

出版本內容略有刪減，演出中將產自越南當地竹簍，依靠想像化出各種形體，「演員自在穿梭間，沒有語言，僅是默劇動作的互動表演，就表達了鄉間人情往來的親切熟絡。又如演員運用縮骨般的柔軟身態，縮進竹簍裡，翻身一躍，便滑稽搞笑的成了烏龜。想像力突破慣性思維，產生新穎獨特的創造力，人的心智思維也變得更自由彈性。所有給孩子的藝術，都應該於此受到啟發，由想像力主導作用，將創作者與接受者的經驗鏈結在一起共振」（謝鴻文, 2018b）。

　　類似《城鄉河粉》這般新馬戲，也在將兒童劇場的表現形式更往外推展，更開放無羈絆的瓦解兒童劇場慣性創作模式。臺灣的新馬戲也正蓬勃發展，佼佼者如FOCA福爾摩沙馬戲團，目標明確，為親子而作的《潘朵拉的盒子》（2015），以安徒生童話《夢神》（Ole Lukoie）為藍本創作的《奧列的奇幻旅程》（2016），為臺灣兒童劇場彈跳出新的境界。

五、兒童戲曲

中國傳統戲曲是和古希臘戲劇、印度梵劇同列世界歷史悠久三大古劇。就內容性質又分「小戲」，就是演員和歌舞以演故事；「大戲」則是情節曲折完整，演員足以充當扮演生旦淨末丑各類型人物，曾永義將之定義為：

中國戲曲大戲是在搬演故事，以詩歌為本質，密切融合音樂和舞蹈，加上雜技，而以講唱文學的敘述方式，透過演員充任腳色扮飾人物，運用代言體，在狹隘的劇場上所表現出來的綜合文學和藝術（曾永義，2016:2-3）。

中國戲曲成熟於宋代，以歌舞樂合一為美學特徵，具高度寫意的藝術象徵表現，有獨特的表演程式，建構出與現實的美感距離。

然而，這樣的傳統戲曲要吸引兒童觀眾參與，本質上是不容易的，比方崑曲展現的文人雅趣，精緻唯美；採中州音韻，優美婉轉的水磨曲調，細密縈繞吟哦；文學語言高尚典雅，如詩迂迴含蓄的情感；加上抒情內斂的表演方法，離兒童有些遙遠。臺灣自1960年代起，軍中劇團小班如「小大鵬」，曾開辦「兒童國劇欣賞」活動，開放在國軍文藝中心演出時讓兒童欣賞，可是演出的傳統老戲，都不是專為兒童創作的戲碼，兒童看來難懂，感覺無趣，效益難達成。

兒童戲曲就是因應戲曲向下傳承，希望讓兒童也能欣賞接受傳統戲曲之美而生的兒童劇場新類型，其最大特色是走出傳統戲曲一桌二椅的簡約舞臺形式，為貼近兒童而導入更多現代劇場的聲光技術，舞臺布景亦更繁複，敘事語言和表演程式不完全照著傳統規範，走向兒童化、趣味化，可是傳統戲曲的文本實在都不適合兒童，故須原創，在兼顧兒童與戲曲的基礎特質上去平衡。

臺灣兒童戲曲的起步，是1996年9月26日由國立復興國劇團專為兒童

設計新編演出的《新編嫦娥奔月》，是臺灣真正意義的兒童戲曲濫觴。1997和1999兩年，由行政院文化建設委員會主辦、辜公亮文教基金會承辦的「出將入相——兒童傳統戲劇節」，是臺灣戲劇史上空前的兒童戲曲匯演，強調傳統戲曲嚴謹的美學觀以及內容，可恰如其分地帶領兒童領略表演藝術的豐富與創意。

　　第一屆徵選演出劇團作品有：明華園歌仔戲劇團《蓬萊大仙》、牛古演劇團《老鼠娶親》、相聲瓦舍《相聲說戲》、當代傳奇劇團《細說三國》、薪傳歌仔戲劇團《黑姑娘》。第二屆徵選演出劇團作品有：薪傳歌仔戲劇團《烏龍窟》、華洲皮影戲團《西遊記三打白骨精》、紙風車劇團《武松打虎》、復興國劇團《森林七矮人》，不過，紙風車劇團《武松打虎》嚴格說仍屬話劇，傳統京劇的表演僅占此戲中的少部分。觀察兩屆入選劇團，便會發現當代傳奇劇團、薪傳歌仔戲劇團等絕大多數都是第一次創作兒童戲曲，這樣的跨領域，楊璧菁持肯定態度認為，「出將入相——兒童傳統戲劇節」不止對兒童劇造成衝擊，對傳統戲劇的演出團體而言，也是一次轉型的契機（楊璧菁，1997: 58）。

　　1999起，國立國光劇團的京劇、豫劇兩團也趕上這股新風潮，製作演出過兒童京劇《風火小子紅孩兒》（1999）、《禧龍珠》（2001）、《武大郎奇遇記》（2005）；兒童豫劇《豬八戒大鬧盤絲洞》（2001）、《龍宮奇緣》（2002）、《錢要搬家啦》（2004）。還有致力於兒童歌仔戲的海山戲館、風神寶寶兒童劇團。1993年成立的臺北曲藝團，起初傳承的相聲曲藝針對成人，1995年2月承辦國立藝術教育館「寒假兒童說唱藝術研習營」，也開始意識到開發兒童相聲、評書等說唱藝術的可能。葉怡均分析讓兒童接觸相聲的幾個好處：文化平衡、知識傳播、潛能開發、生活教育和創意培養（葉怡均，2007: 55-63）。這點好處，同樣適用於其他傳統戲曲，所以傳統戲曲「變小」了，不再離兒童遙遠，臺灣的兒童戲曲生態才能更趨多元發展，持續守護傳統戲曲堡壘。

　　要創作兒童戲曲，譚志湘針對兒童戲曲特點的看法是：

　　「唱」與「念」是戲曲塑造形象的重要手段之一。戲曲語言
節奏鮮明，因為戲曲的唱、念、做、打都由鑼鼓經統一在同一個節
奏之中，演員演戲要有「心板」，編劇寫劇本同樣要求要有「心
板」，因此戲曲語言無論是「唱」或是「念」，對節奏的要求較之
其它藝術形式更高。兒童戲曲語言要求既有戲曲語言的特點，節奏
鮮明，又要求富有兒童語言的特色，語彙豐富，色彩鮮明，更形
象，更精練，更生動，更純潔。如何使語言兒童化，傳兒童之神
情，又使語言符合戲曲對節奏、音韻、平仄的要求，使二者自然地
融為一體，可唱、可做、可舞，應該說是難度比較大的（譚志湘，
1987: 127-128）。

　　試舉牛古演劇團《老鼠娶親》（圖41）為例說明，此劇由王勝全、
廖順約導演，廖順約編劇，全劇九場，始於〈貓來了〉，終於〈老鼠捉
貓〉。第二場描寫貓鼠混戰之後，鼠國死傷嚴重，鼠王感嘆而唱：

圖41　牛古演劇團演出《老鼠娶親》。（圖片提供／廖順約）

聽眾鼠，哀號聲，柔腸寸斷。

家已破，族已亡，淚水已乾。

徒留我，在陽世，寢食難安。

倒不如，隨族人，共赴黃泉。（廖順約, 1997: 10）

轉至第三場，眾老鼠起床，排隊跳起了現代的流行歌〈健康歌〉：

左三圈右三圈

脖子扭扭屁股扭扭

我們一起來做運動

動動手動動腳啊

做做深呼吸（1997: 11）

　　兩段唱詞一比較，便可窺見兒童戲曲必須棄守完全文言古雅的臺詞，採用較貼近現代兒童審美的文白夾雜，多些童心趣味去拉近傳統戲曲與兒童的疏離。又如鼠王宣布要比武招親後，烏雲被風吹下，飾演風的演員遵循傳統手持大旗進，先唱：「走過大江南北不必雙腿，嚐進人間美味不必張嘴，我我我我我就是大風吹。」接著吟：「大風起兮雲飛揚，彈指之間塵土讓，振臂一揮動三江，縱橫四海我最強。」（1997: 27）大風展現的霸氣與形象，語言上仍見文言腔調，不過調皮地把兒童喜愛的遊戲名稱「大風吹」也嵌進唱詞裡，就容易引發共鳴。

　　中國自1982年起有《寒號鳥》、《金童》等作品開創兒童戲曲先聲，其中《寒號鳥》乃是童話新編，藝術意境有令人讚賞之處。根據《寒號鳥》改編的童話1950年代起便進入中國不同時期的小學國語教材中，「寒號鳥」其實與鼯鼠是同物異名，在中國古籍文獻中，最早如《爾雅‧釋鳥》對鼯鼠的解釋，或如陶宗儀《輟耕錄》裡記錄的：「五臺山有鳥名寒號蟲，四足，有肉翅，不能飛，其糞即五靈脂。當盛暑時，文采絢爛，乃自鳴曰：『凰不如我』」。寒號鳥自私、貪婪、懶惰又驕

傲，寒冬來臨時，還不壘窩築巢，改編兒童戲曲後，作者除了吸取童話原來情節，又增加了寒號鳥裝死騙得百鳥相贈羽毛，得了羽毛後變得狂妄起來，和老鷹比力氣，和孔雀比美，和百靈鳥比歌喉，「從此，它自以為天下無敵手，是百鳥王國中的魁首了，於是任意胡作非為，欺侮弱小的雲雀和年高的白頭翁，最後發展到要強占鳥王鳳凰的寶座等一系列情節。情節是人物性格的歷史。有了這樣一些情節，寒鳥號這一形象也就隨之豐滿、鮮明起來。」（譚志湘, 1987: 135）中國以農立國，讚頌勤奮，所以像寒號鳥這樣品行不端，以至於在寒冬時苦苦哀號求援卻無人搭救，自作孽不可活的道理，有純良的思想啟發作用，因此說「寒號鳥」是一種中國獨特的文化符號也不為過。

香港也有查篤撐兒童粵劇協會，在2011年創作了香港史上第一齣專為兒童編寫的全本兒童粵劇《月亮姐姐睡何鄉》，講述五個姐弟於中秋之夜，以尋找月亮姐姐居所為藉口偷偷離家，到燈市遊玩經歷的奇險故事，兒童的天真好自由，通過傳統粵劇呈現，讓傳統戲曲新生有了希望。兒童戲曲是華語世界獨有的兒童戲劇類型，在全世界的兒童戲劇中風格鮮明。

§ 祕密花園尋花指南 §

一、如何區分歌劇和音樂劇？
二、無語言的默劇，如何讓孩子理解表演呢？
三、兒童戲曲有何特徵？

Chapter 13

兒童劇創作的迷思

一、兒童劇要熱鬧？

二、兒童劇要五彩繽紛？

三、兒童劇一定要有互動？

四、嚴肅題材兒童劇不宜？

五、兒童劇表演就要裝可愛？

六、兒童劇要用兒語？

七、突破迷思，誠懇作戲

　　接下來該來為兒童劇的病徵把把脈。臺灣兒童戲劇的體質是怎麼搞壞的，以致留給大眾兒童戲劇幼稚、膚淺等負面印象？若想割除這個畸形醜陋的惡瘤，還是要回到創作、回到觀念，找出兒童劇創作的迷思去醫治。

　　兒童劇創作有哪些迷思呢？羅家玉在《遊「戲」童年：扮戲 × 看戲 × 陪孩子玩出潛實力》書中列舉出八個迷思：(1)兒童劇一定歡樂淺白嗎；(2)卡司大、時間長才是值回票價的兒童劇；(3)都幾歲了，看兒童劇會不會太幼稚；(4)兒童劇有深度嗎？不就是唱唱跳跳；(5)沒有明確教育意味，就不是好的兒童劇；(6)花錢看戲？看免錢的就好了；(7)看戲？進電影院看電影較實在；(8)小戲沒有大戲來得好看嗎？（張麗玉、羅家玉，2015: 252-265）參酌這八點迷思，本章試著再釐清出更本質的迷思問題加以討論。

一、兒童劇要熱鬧？

　　不可否認兒童天性喜愛熱鬧，但仔細觀察一個孩子獨處時，也能安靜專注做自己喜歡的事。我們也容易看見孩子在路上被新奇有趣的事物吸引，而那些新奇有趣的事物，未必是因為有熱鬧的音聲或影像，它可能很微小、安靜，比方棲居在一株小草上的瓢蟲，孩子卻可以蹲下來安靜欣賞著，久久不可自拔。真實的兒童心靈是自由的，如水無形無狀，本就不應只用一套思維框架去框限。兒童劇場理應是一個多元創作與理念碰撞實踐的場域，獨沽一味的以為兒童就是喜愛熱愛，於是拚命塞給他們形式熱鬧、表演浮誇吵嚷，內容卻空洞膚淺的兒童劇，久而久之只是養成偏食的口味，對審美品味的提升其實是無益而有害的。

　　一味迷戀熱鬧的視覺，與兒童接觸電視、電腦或電玩遊戲弊病相同，畫面與情境快速變化，任聲光影像的劇烈刺激，心理學家、兒童身心醫師都已發出嚴峻的警告，若太早且長期讓兒童接觸，只會造成兒童的過動、不專心，無法深入思考等症狀，輕則影響以後的學習，重則妨害身心健全的發展。米爾‧李文（Mel Levine）《心智地圖：帶你了解孩子的八種大腦功能》（*All Mind at a Time*）一書提到「視覺─運動狂喜」

（visual-motorecstasy）的心智（或身體）狀態，孩子經由身體快速穿越空間的動作，會處於猶如涅槃的狀態，獲得無上的愉悅感。可我們也知道，只有短暫的時間效益，雖然有一定的娛樂價值，但就如李文的研究警告，若過度著迷，以致缺乏知性學習，必定會阻礙心智的健全發展（李文，2004: 61）。人類學習的基本歷程，基本上就是跟著大腦神經發展的功能組織而累積建成。對兒童而言，李文說明人類的大腦有八項神經發展系統：注意力掌控系統、記憶系統、語言系統、空間秩序系統、順序系統、動作系統、高層次系統和社交思考系統。凡是關心兒童整體發展，需要留意各項系統變化健全（2004: 40）。

從理論驗證深思，真正對兒童有益的兒童劇，審美愉悅的獲得是能夠引發知識真理的追尋思考，能夠啟發培養善良的人性，能夠感受藝術美感的薰陶。徒有表象的熱鬧，無法完成兒童戲劇真善美的價值建立，讓兒童沉浸劇場，感受劇場無可取代的「體驗當下」特質。讓精心創造的各種幻覺情境，給予兒童內心想像的飛翔，感動於戲中故事的思想，那份喜悅才是兒童戲劇最應把握的生命精神。

誤以為兒童只喜愛熱鬧，就是錯把觀眾心理學的心理定勢（mental set）想成水泥般凝固。余秋雨觀察到：

> 觀眾的審美心理定勢，是長期審美經驗、審美慣性的內化和泛化。所謂內化，是指審美經驗、審美慣性的內向沉澱，成為心理結構，進而成為今後在審美上接受、排斥、錯位、誤讀的基點。……所謂泛化，是指這種心理結構的普遍化（余秋雨，2005: 28）。

可見觀眾的審美心理定勢是長期經驗的影響，會在審美上產生排斥、錯位、誤讀等狀態，這給我們另一個理論支撐點反駁兒童劇要熱鬧的迷思。正是因為許多創作者眼中只有熱鬧這個定勢，就拚命給兒童觀眾這個狹隘的視野，排斥、錯位、誤讀的心理形成，從此抗拒了其他風格類型的兒童劇，是不智也是可惜的。再看余秋雨接續的分析：

審美定勢是一種巨大的慣性力量，不斷地「同化」著觀眾、藝術家、作品。但是，完全的「同化」又是不可能的，因為觀眾成分複雜，而藝術家中總不乏開拓者。在正常情況下，審美心理定勢都會順著社會的變化和其他諸多原因而不斷獲得調節（2005: 33）。

既然觀眾完全「同化」不可能，那麼隨著兒童不同階段的成長發展，在還沒累積內化成審美心理定勢前，理當嘗試不同的審美經驗，才真正契合兒童心理的自由需求，也才能讓創作顯現多元風貌。

二、兒童劇要五彩繽紛？

和前一點迷思互相牽連，都是形式表裡的反映。但兒童劇演出舞臺上一切景觀：服裝、道具、布景和燈光，只有在視覺上很鮮豔繽紛多彩，才吸引兒童嗎？不只兒童，成人也是，乍看之下是會被吸引，可是時間一久便會有視覺疲乏的現象吧。色彩引發人的生理與心理的波動，有些影響在不知不覺中發生作用，左右我們的情緒。有些屬於直接的刺激，對我們生理心理即刻產生適或不適的反應。最明顯的例子是嬰幼兒，當他們置身在色彩舒柔的空間中，會顯得平靜；反之，在色彩過於黯淡沉重，或過於艷麗繁複的空間待久了，就會開始躁動不安，甚至哇哇大哭起來。

色彩透過視覺認知開始，引發感情，到記憶、思想等種種複雜接收反應，色彩因此也具有精神的價值，可以運用在創作上。兒童喜歡的是明亮的色彩，然而明亮不代表要把大紅大紫一堆重色全兜在一起，臺灣與中國有不少兒童劇，服裝常常如此設計，把演員當作行動的聖誕樹，如果好幾個演員同時出現舞臺上，更像是恐怖的視覺災難。如果對這樣的視覺災難無所謂，就好像每天走在充斥五顏六色招牌、凌亂不堪的街道上，明明覺得醜，卻又習以為常，長此以往，美感素養難進步。一齣戲演出的所有視覺構成，色彩的色調、明度、飽和度需要細心講究，魯道夫‧阿恩海姆（Rudolf Arnheim, 1904-2007）引述畫家阿爾貝特‧蒙賽爾（Albert

Munsell, 1858-1918）的顏色和諧（harmony）理論，說明如果一個構圖中的所有顏色要成為與彼此相互關聯的色彩，就必須在一個統一的整體之中諧調起來（阿恩海姆，2008: 287）。可見顏色是否明暗多彩，在同一事物上並非重點，重點是色彩之間的統一和諧。

　　歐洲當代兒童劇，越來越往色彩素雅和諧的創作路上走。例如1999年創立於蘇格蘭的凱瑟琳韋爾斯劇團（Catherine Wheels Theatre Company），2010年演出的《白》（White），演出空間是在一個全白的帳蓬內，舞臺上一個個造型獨特的鳥窩，僅用兩個白衣白褲白襪白鞋戴白毛帽的男演員，演出一老人一年輕人。剛開始猶如未來科幻感的無異質世界，但隨著一個鳥窩裡居然出現一顆紅色的蛋，年輕人起初毫不猶豫將它丟進垃圾桶，旋即又心軟，把紅蛋偷藏在懷裡，不久被老人發現後，在護紅蛋與維持既往之間的矛盾，引發諸多詼諧行徑，周遭一切跟著產生微妙變化，各種顏色的蛋連環出現，看得見的景物亦逐漸有了色彩（**圖42**）。如此色彩單調簡單的兒童劇，讓巡迴世界各地演出的觀眾都深深喜愛，因為故事有種渾然天成的真趣自會使人共感。

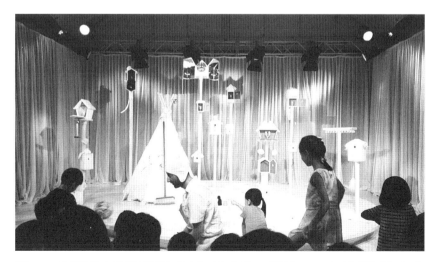

圖42　凱瑟琳韋爾斯劇團《白》演出後，攝於2018年沖繩國際兒童青少年戲劇節。（圖片提供／謝鴻文）

2006年創立於法國的馬里奇比爾劇團（Compagnie Marizibill），2015年演出的《安納托爾的小平底鍋》（*Anatole's Little Saucepan*），戲中的主人翁安納托爾拖著一個小平底鍋隨行，從一開始的不方便，演變成與小平底鍋安然相處。過程中，安納托爾與小平底鍋相互依伴，找尋和平相容的有時童趣、有時奇怪、有時詩意的點子，不知不覺中流露出情感，而有最後的圓滿。整齣戲中所有一切幾乎都是黑與白，安納托爾也只是一個白色簡約造型的執頭偶，唯一最明亮的顏色是小平底鍋的蘋果紅色，偶爾再點綴一些紅花等顏色，也都是很純粹不雜多。這齣戲周遊於世界各國，讓成千上萬的觀眾動容，證明兒童劇不用過度色彩包裝，只要故事演出動人，照樣行遍天下無礙。

從這幾齣兒童劇的案例，我們也不妨想想為何北歐與日本的美學設計深受世界人們喜愛，不就是與造型色彩和諧雅淨有關嗎？北歐與日本許多與兒童相關的建築，比方學校、圖書館等公共設施，也善用這種簡約美學，講究自然和諧，從沉浸空間的環境之美，鍛造人心之美，誰曰不宜？

三、兒童劇一定要有互動？

壬維詰檢視兒童劇的演出「交流」原則，認為即使是經過設計的，也必須有其對等的呼應與基本的真誠。他以電視節目或是學校裡的教學活動為例，經常看到主持人或老師對著孩子們說：「小朋友，剛才的表演好不好看？」「你們高不高興？」然後聽到一致的回答：「好看！」「高興！」，孩子們的聲音不夠響亮還必須被迫重來一次。壬維詰直言這是一種不對等的交流，表面上徵詢意見，其實是主持人或是老師在自說自話，不論回答是什麼，與實質毫不相干，只是一種變相的強制行為，就好比強迫觀眾說「好」一樣，發問者其實是不在乎觀眾的真實感受的（壬維詰，1992: 63）。即使到今日，依然看得見許多兒童劇演出設計讓演員這般與觀眾不平等的對話交流，或如開場有主持人或演員跟觀眾問好，孩子們回答了，但接下來一定是主持人或演員又抱怨：「好小聲喔！」於是

再一次問好，得到孩子們大聲嘶吼回應。這樣的誘導，僅僅是在鼓動情緒，與劇情無關。不對等的交流，實也意味著那些大人只是把兒童當作玩物在控制。

互動與否，考驗著一齣戲導演的思維態度，關乎導演個人的品味素養。兒童劇的導演，固然如成人戲劇的導演一樣，司職相同的工作；除了具備劇場相關的訓練與能力之外，也需要懂得將生澀的戲劇理論轉化在劇場，深入淺出以致兒童能懂能接受。兒童劇的導演更需要具備熱愛兒童、理解兒童、認同兒童、尊重兒童的心，在建構兒童主體的精神支撐下執行創作。對此，黃美滿的反省值得參考：

> 　　由於成人創作者，跟兒童觀眾之間在生理、智力，以及語言發展上都明顯的不同，因此，當成人創作者，在對兒童觀眾創作時，難免會產生落差。落差的原因，是因為成人創作者，常常需要憑藉個人本身的童年經驗，對兒童的一般印象、假設，以及對兒童劇場的了解，來為兒童創作。這樣的情況之下，會產生下列一些值得思考的現象：兒童劇場中，形塑的兒童觀眾形象是不是反映兒童的主體？成人形塑的兒童觀眾形象，有多少是成人創作者，夾帶著自身對兒童的幻想和假設？童年是成人史的一部份，成人不免對於童年有一種「懷舊」，因此如何真實貼近兒童的主體性，這些是研究兒童劇場必須正視的議題。（黃美滿，2007: 446）

成人導演心中的童年「懷舊」，若以為兒童只是喜歡看嬉鬧搞笑的故事，於是就在一齣戲中不斷創造嬉鬧搞笑的情節與動作，如此取悅兒童就是嚴重的歧視兒童主體性，剝奪兒童觀眾在劇場獲取更多美感經驗的權利。

不經仔細思慮、為互動而互動的設計，例如蘋果劇團《龍宮奇緣》，戲中有龍王發怒引發海嘯的情節，於是出現蘋果劇團慣用的互動橋段，象徵海水的巨大藍布，被幾個工作人員拿著迅速從觀眾席上方拂

過，使得底下的孩子全部興奮地去觸摸。海嘯是多麼讓人驚心動魄的危險景象，在劇場卻把它當成娛樂嬉鬧的互動用來取悅觀眾，不僅毫無意義可言，還完全反智、反教育，直接暴露出成人創作者內心曲解兒童主體的需求。而該劇的宣傳短片，竟然還自豪：「身歷其境海嘯遊戲超好玩！」[1]便顯得荒謬不宜。

試圖讓觀眾加入表演行動的想法通常來源於一個念頭：「讓戲劇更直接和更強烈。可是，藝術在大多數情況下是需要某種程度的距離的。」（威爾森，2019: 23）埃德溫·威爾森（Edwin Wilson）這句振聾發聵的諫言，恰可提醒我們許多兒童劇消失的審美距離，過度氾濫無節制、無意義的互動，只會把觀眾的集體意識越往遊戲嬉鬧的方向推，造成劇場如遊樂場而已。

彼得·斯叢狄（Peter Szondi）說明「戲劇的現實」，是通過劇中人物的採取行動的決定，周圍世界與他產生關係，他的內心得以呈現而成「戲劇的現實」，與行動以外無關的一切，也就是與戲劇無關。所以斯叢狄極力主張：「戲劇是絕對的。為了能夠保持純粹性，即戲劇性，戲劇必須擺脫所有外在於它的東西。戲劇除了自身之外與一切無關。」（斯叢狄，2006: 8）反觀臺灣和中國仍有不少兒童劇會在表演中加入幼兒律動體操、有獎問答、互動遊戲，動不動就要丟個大氣球在觀眾席滾動遊玩，這些外在的活動基本上都與戲劇與劇中人物行動無關，是不合理的存在，該適可而止了。

四、嚴肅題材兒童劇不宜？

質疑嚴肅題材兒童劇不宜之前，是否該先思考：什麼叫作嚴肅？
當近年來西方兒童文學都已積極躍進，顛覆舊思維，出現討論同性

[1] 影片詳見https://www.youtube.com/watch?v=h96Qq-qvEKM，瀏覽日期：2019/08/31。

婚姻、毒品氾濫、家庭暴力、校園霸凌、青少年未婚懷孕、種族人權、國際難民、無國籍兒童（黑小孩）、反核等嚴肅卻重要的議題時，我們卻還在想著只要給兒童夢幻、逗趣開心就好的兒童劇，莫非是以為孩子被保護在無菌溫室中長大，長大後的世界就會是永遠純真夢幻，永世開心的烏托邦嗎？

如果這麼想，那太可笑，也太輕視兒童了！兒童需要在大人溫和而堅定的正向教養中陪伴成長，時時理解這世界的變動，感受現實的衝撞，同理他者的處境，學會去看問題批判思考，生出解決問題的勇氣和能力，長成可以承擔責任的世界公民。只是被保護在無菌溫室中長大的孩子，許多連生活自理能力都沒有，一切都要歸咎於大人的盲目。

與其問說兒童劇有什麼不該談的主題，關鍵在於重省創作者用什麼形式、怎樣的語言和兒童談。例如許多大人會害怕，對孩子拒談死亡，而馬修斯（Gareth B. Matthews）《童年哲學》（*The Philosophy of Childhood*）討論童年與死亡時，引述兒童文學經典《夏綠蒂的網》裡蜘蛛夏綠蒂和小豬死亡的情節，雖然它們脫離「真實生活」，卻又讓讀者感同身受去思考生命存在與消逝的問題。他並引用《兒童與保健：道德與社會問題》（*Children and Health Care: Moral and Social Issues*）書裡兩位哲學家拉德（Rosalind Ekman Ladd）和柯卜蔓（Loretta M. Kopelman）的看法，指出白血病兒童最喜歡的一本書正是《夏綠蒂的網》，這本書最有價值的主張就是：讓他們寬懷接受只要是順應自然就是好的死亡；反之，若死亡不符合自然，就是壞的死亡，就應該加以抵抗。柯卜蔓進一步回應，認為《夏綠蒂的網》這類作品是在處理「惡的問題」，質問造物者若是全知、全能、全善，那為什麼無辜的人會受苦並且早死？（馬修斯著，1998: 129-131）歐文・亞隆（Irvin D. Yalom）以心理學觀點明白告知，我們一生都籠罩在死亡陰影中，我們不可能不注意，我們主要的發展任務之一就是適應對死亡的恐懼（亞隆，2002: 180）。這類給兒童看的故事，不避諱惡也是一種目的，以此凸顯生命如夢幻泡影的本質，更需要去學習珍惜當下，創造生命的光輝。

　　蒙特梭利曾殷切叮嚀：「任何有助於兒童接觸現實，體驗環境裡的事物，幫助兒童理解事物的做法，都能夠促使兒童消除紊亂的恐懼心理。」（蒙特梭利，2017: 252）臺灣的飛人集社劇團近年有意識在題材上和社會議題接合，如《天堂動物園》（2017）以動物寓言針砭難民和種族文化群體的變遷移動，帶來的衝突或傷害（**圖43**）；《黑色微光》（2019）寫照受虐兒童的家庭暴力形成和尋求救贖，深刻而令人心疼。必須很明確地說，兒童劇面對任何嚴肅的、嚴重的生命現狀、社會寫實議題，通過適當的剪裁敘說，也能在劇場中提供兒童去討論思考，這是至為重要的事，也是兒童劇具有教育意涵的責任。刻意把孩子保護在只能接受純真夢幻甜美的假象世界，對孩子其實無益，只是剝奪了孩子認識世界真實的探索權力罷了。再怎麼苦難悲痛之事，唯有真切了解，去同情悲憫，才能滋生更多的愛與勇氣。

　　兒童劇裡大概只有三種情節畫面不能出現：直接裸露的情慾愛撫和性行為（但親吻、擁抱無妨），血腥殘忍的暴力殺害，以及刻意渲染驚悚的靈異鬼怪（但有意思的鬼靈精怪故事就無妨），還有一個真正不宜的嚴

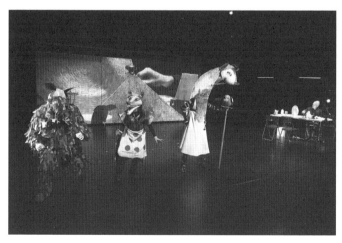

圖43　飛人集社劇團演出《天堂動物園》。
（圖片提供／飛人集社劇團提供，鄭雅文攝影）

肅，是大人在戲中不停用權威說教的姿態直接訓誡兒童：「你不……，就會……」「你要……」「你不能……」，這種嚴厲說教需要拿掉。

與嚴肅題材有關，故事結局要圓滿，亦會被挑戰。不圓滿的結局，有時是為了留下想像餘韻，有時是為了證明人生現實會有缺憾；但前面的故事鋪陳至最後，即使有缺憾，卻又能給予兒童一些心理安慰、希望與期待，那麼不圓滿的結局，反而可以成為在現實中追求圓滿的動力了。

五、兒童劇表演就要裝可愛？

表演的方法體系多如繁星，不論東西方各家各派皆有可汲取學習之處。但兒童劇的表演中，臺灣與中國演員最常出現的顯著毛病是——不真實，故作可愛。

斯坦尼斯拉夫斯基（Konstantin Stanislavski, 1863-1938）曾表示「天真」是演員極其可貴的資質：

> 這是做不出來的，因為那樣就會造成故作天真，這是演員最壞的缺點。因此，你有多少天真，就是多少。每一個演員都有一定限度的天真。……要達到天真，就必須不去考慮天真本身，而要考慮是什麼在妨礙著它，什麼會對它有所幫助（弗烈齊阿諾娃，1990：29）。

中國兒童戲劇先驅任德耀（1918-1998）也有類似的看法，他認為，兒童劇演員重要的是，要有一顆純潔的「童心」，能在表演時，用兒童的心理看世界，看問題，充分的自信，準確的真情實感，而不是矯揉造作，做小孩狀（任德耀，1979：208）。很多學戲劇的兒童劇演員，難道不知道斯坦尼斯拉夫斯基表演體系的深遠影響？就算真的不知道，在表演課堂上所學的總不會把兒童劇的表演雕鑿成只有一個可愛的模樣吧？

陳腔濫調的表演套路，導致表演的迂腐不真實；表演的真實，在

於情感的真實，一個成人演員為了演出兒童角色，刻意塑造出的幼稚動作，例如：有意或無意的把上半身挺出，翹起臀部，走路時腳變得有些外八字，手不自然的下垂擺動，整個形體彷彿一隻企鵝，這絕對不是、也不可能在一個身體發展正常的兒童身上看到的姿態，一點也不可愛！抑或為了表現孩子氣，會演出坐在地上，兩腿一直磨蹭做耍賴哭泣狀；再如表演生氣就一定要剁腳，也都未必是兒童普遍的形象。還有在語言表演上，故意捏著嗓子嗲聲嗲氣學童聲，愛說簡化疊字兒語，講話語氣誇張，不時要用笨拙的動作來製造笑點，這些其實都不符合多數兒童真實的樣貌，俱是自降格調把表演低齡幼稚化。按烏塔‧哈根（Uta Hagen, 1919-2004）和哈斯克爾‧弗蘭克爾（Haskel Frankel）指引，演員需要的「正身」，是不斷地學著發現「真正」的你，試著去確切明瞭自己的各種反應——更重要的是那些無數相因相生的行為（哈根、弗蘭克爾，2013: 19）。「正身」的啟示，告知表演固然是對客觀存在的行動模仿，可是演員應該就感知到的現實世界進行理解和詮釋，再通過模仿手段，把自身對現實世界的理解和詮釋呈現在舞臺上。

對兒童觀眾來說，他們很清楚正在表演的是大人，已經是大人就永遠不會回到小孩，不可能再去複製小孩外在的形體模樣，只須把兒童角色內在的情感、以貼近兒童視角的去體現他們的純真和生命力，那才是最重要的事。表演既在劇場發生，就活在當下，不是機械化的全然複製模仿刻板套路，而應是有一股內在的生命驅力，驅動著身體去創造表現，任身體如同有機的麵糰，可以不斷發酵、捏塑，開發出無限潛能。基於此，筆者認為沒有任何一種表演方法是唯一絕對需要的訓練；相反的，從多元的表演方法中去嘗試，從不同的藝術訴求與視角出發，如史蒂芬妮‧哈勒（Stephanie Harrer）的思考：

在今天劇場藝術的發展中，演員的職業前提一方面是自己的藝術人格，是要對所謂的特定條件（die Gegebenheiten）做出個人的、負責任的、真實的、有能力的、有創造性的、生動的、有把握

的分析；另一方面，演員要面對不同情況，相應地進行不同的創作。這不是說演員一定要毫無保留地服從於某個人，正相反，這種新的發展趨勢促使演員要形成自己更為廣泛的表演人格，要能夠自信、獨立地工作（舒勒、哈勒，2015: 139）。

兒童只會看見「自然」的，兒童劇演員最忌諱去以偏概全地想像兒童，進而「偽造兒童」。一個兒童劇演員的藝術功底以及藝術修為，懂得表演必須扭轉回復到自然地跟隨兒童想像，掌握童心本質，還表演於自然才是正道。

六、兒童劇要用兒語？

兒童劇為了給兒童欣賞，劇本語言和表演臺詞必須大量使用兒語疊詞嗎？如果是為寶寶劇場，這樣做還無可厚非；雖說無可厚非，但從兒童發展心理學角度來看，嬰幼兒學習語言，先從聽與模仿開始，雖不理解語義、語調用意，可是給他們正確的用語，他們就接受正確用語，如當大人用「喝水」一詞，同時做出用杯子喝水的樣子，嬰幼兒就對這個詞和動作有連結，根本不需要刻意用「喝水水」這樣的疊詞一樣能理解，且提早建立正確語意學習。麥克・席格（Michael Siegal）就建議語言表達和外在感知結合要分辨：

> 自從兒童在其嬰兒期開始接觸語言開始，關於信念、感受和其他心理狀態等涉及心理理論的談論就不斷影響著他們。因為人人都要關注他人的內心世界，所以，心理理論的推理正如語言那樣普遍存在於人類所有文化中。在我們感知外界時，他人如何表徵（represent）外界所發生的事件，這種表徵是忠實的還是歪曲的，我們必須努力辨別（舒勒、哈勒，2015: 30）。

　　若戲的分齡為4歲以上而作，林良「淺語的藝術」的主張更值得省思。林良提出以「淺語的藝術」做兒童文學創作的指導原則，淺語訴求的是不雕琢矯飾的語言，是用質樸的語言表達真摯的情感，但質樸不表示完全忽略修辭，淺語是依托在藝術之中的一種表述姿態，所以兒童文學本質上是語言藝術，不是淺語，更不是兒語。林良還申明文學的語言跟日常的語言「十分不同」，是因為文學的語言「十分有味兒」（林良，2000: 53）。不過「十分有味兒」的說法，林良並未多加闡述什麼是「有味兒」，但我們可從中國古典美學裡經常出現的「韻味」找到契合，指意在言外的雅和趣。

　　借用「淺語的藝術」主張，兒童戲劇也當如此。兒童劇劇本是文學的一種類型，創作時當然要思考合乎「淺語的藝術」原則，追求富於兒童生命與思維情趣的語言，以詩性直觀的想像為支柱，讓動感的語言活潑淋漓地示現。淺白直露而無味，俗鬧搞笑而無趣，情節邏輯跳躍而粗陋，這些兒童劇常有的膚淺通病都應該消泯於無形。

七、突破迷思，誠懇作戲

　　兒童劇創作的迷思，講白了，就是成人自身的無知盲目，對兒童理解認知不夠深入鑄成的謬誤。熊秉真從童年史的研究視角曉以大義：

　　　　再往深一層考慮，什麼是一個正常的兒童？標準的童年？怎樣才算是兒童的天性？童真的自然表現？這些問題從來並沒有一致的答案，更難說有什麼肯定的內容。以好吃、好玩、頑皮好動為兒童之天生本性，歷代均有人主張，晚近奉為圭臬者尤眾。在實徵上，也許可以找到一些佐證。但以安靜、羞怯、保守、畏縮，甚或唯唯諾諾、謹守分寸為孩童之原型、童年之模樣，自古執之者亦非少數，至今某些社群中仍有跡可尋。可見兒童一如成人，其生物性之本能，乃至心理上之需要，或許確有若干粗略梗概，但其童年或成年之內容，多半受

社會之規範堆砌，是文化營造的結果（熊秉真, 2000: 57）。

　　兒童喜好自由，沒有框架，排拒僵化之規矩，那麼兒童劇又怎能限定如此多錯解畫地自限？成人匆匆妄斷設下的規矩，產生了迷思。本章提出的六點迷思，都攸關一齣兒童劇的形式與內涵，為反思怎樣才是好的兒童劇，尚可借用朱曙明提供的「三精二意」作為鑑賞準則（**圖44**）：

精準：在演出中指的是「適時、到點、到位」三個標準。

精緻：指藝術創作要細膩而深入。

精湛：對戲劇演出整體表現的評量。

誠意：創作者對觀眾所抱持的態度。

創意：把出人意料、不落俗套卻又在情理之中的想法付諸實現，轉
　　　化成令人拍案叫絕的具體行動（王添強、朱曙明, 2016: 146-
　　　149）。

圖44　朱曙明以「三精二意」原則，自編自導自演的《小老頭和他的朋友
　　　們》。（圖片提供／多元藝術創作暨教育發展協會）

　　順著「三精二意」，所有迷思盲點突破了，返回戲劇藝術的美感去要求，為不同年齡兒童誠懇作戲，在思想深度和形式創意品質上長進。羅家玉提及的看兒童劇會不會太幼稚？花錢看戲不值得，進電影院看電影較實在等迷思就迎刃而解，因為當兒童劇總是「十分有味兒」，家長自會樂意為孩子掏腰包買票，大人也樂意回劇場重溫童年。兒童劇擔心觀眾不買票，這樣的末梢問題，其實不是最要緊要先解決的，最要緊的永遠是回到作品的藝術品質去整治才對。

§祕密花園尋花指南§

一、過去兒童劇為何產生迷思，現在我們必須重新檢視革新？
二、兒童劇的演出中，什麼情況適合互動？什麼情況不適合互動？
三、有哪些嚴肅題材，你認為不適合孩子呢？原因為何？

Chapter 14

兒童劇本創作的方法與技巧

一、素材蓄積

二、藝術構思

三、寫作實踐

四、童心情趣是兒童劇本的靈魂

　　把握兒童戲劇的美學特徵，是兒童劇本創作的起點。兒童戲劇比起成人戲劇，更重視一個完整的劇本，而劇本裡的故事，無論寫實或虛構，兒童在乎的是能否先被故事吸引。創作固然非一蹴可幾，但也有一些入門方法可傳授，任何創作的過程，不外乎三個階段：素材蓄積——藝術構思——寫作實踐。

一、素材蓄積

　　劉勰《文心雕龍》論述為文創作，以「神思」為喻，神是精神，神託付於形，但又不受限於形，「神與物遊」的自由超然之中，神主宰了心思，思要有理，理則奠基於腹有詩書，奠基於充沛的修身涵養，故言：「積學以儲寶，酌理以富才，研閱以窮照，馴致以懌辭，然後使元解之宰，尋聲律而定墨；獨照之匠，窺意象而運斤：此蓋馭文之首術，謀篇之大端。」劉勰說的「積學以儲寶」，即本章說的素材蓄積，為何要蓄積素材？講白話是提供創作靈感。靈感是創作者內在本質力量的感性顯現，有時是一種天賦自然；有時是靈光乍現的突然，但更多時候是日積月累地從生活中細膩關照，敏於觀察萬事萬物，有沉澱靜思的能力，維持閱讀的習慣，才能掌控點子的如何由來，再如何運用點子去創作。

　　因此，創作者在創作時，要具備有觀察和覺察兩種功夫。

　　觀察是在閱讀之外必須培養的日常習性，一個兒童劇創作者如果缺少了兒童般天真的眼光，好奇心薄弱，在觀察中幻想匱乏，要做創作肯定是吃力的。覺察是為了體恤瞭解兒童的特性，作為接受主體的觀眾，他們容不得劇作家的寫作姿態是喃喃自語自溺，或零碎跳接的意念無貫穿的情節線，這些在成人戲劇中美其名是實驗戲劇，但常讓人丈二金剛摸不著頭腦的表演，是兒童劇中不可能、也不能出現的。從生活中的素材蓄積，加上生命不斷的經驗累積，就是創作者源源不絕的創作寶庫。

二、藝術構思

同樣再以《文心雕龍》的理論來解說藝術構思的興發生成：

> 文之思也，其神遠矣。故寂然凝慮，思接千載；悄焉動容，
> 視通萬里；吟詠之間，吐納珠玉之聲；眉睫之前，卷舒風雲之色；
> 其思理之致乎！故思理為妙，神與物游。神居胸臆，而志氣統其關
> 鍵；物沿耳目，而辭令管其樞機。樞機方通，則物無隱貌；關鍵將
> 塞，則神有遁心。

這段話強調當作家凝神構思時，想像力翩躚飛揚，精神可與物象融會
貫通。但若支配精神的關鍵有了阻塞，則神智不清（亦作神志不清），在
淤塞狀態下，想要言辭達意，行文想如行雲流水自在就有困難了。

要知精神內蘊於心，由心志統攝神氣，所以外在的神氣顯露，無非是
人心內在情志和氣質所支配。能夠隨順駕馭自我的情感，並化作適當的創
作形式，這當然除了秉習自性外，更是一種恆心持久的修練，修練成了，
任何故事點子信手捻來，都可以書寫成劇本，陶醉在創作的高峰體驗裡，
更可以全然享受如陸機《文賦》形容的「精鶩八極，心遊萬仞」境界。

好的故事構思，來源不一定是原創，也可以是童話、傳說、神話、
甚至詩歌等素材改編，尤其是兒童文學與兒童戲劇一直如雙生連結，親
密匪淺，不論創作思維、歷史起源，美學特徵等方面都有許多雷同交
集。兒童文學的諸多經典如《金銀島》（*Treasure Island*）、《湯姆歷險
記》、《祕密花園》、《小公主》、《苦兒流浪記》（*Nobody's Boy*）、
《海蒂》（*Heidi*）、《彼得潘》、《愛麗絲夢遊奇境》、《柳林中的風
聲》、《夏綠蒂的網》、《長襪皮皮》（*Pippi Langstrump*）等，不同國
家的兒童劇團屢見改編。當代兒童劇以圖畫書改編的例子也很盛行，如
《野獸國》（*Where the Wild Things Are*）、《我們一起去抓狗熊》（*We're
Going on a Bear Hunt*）、《下雪天》（*The Snowy Day*）、《猜猜我有多

愛你》（*Guess How Much I Love You*）、《老虎來喝下午茶》（*The Tiger Who Came to Tea*）、《市場街最後一站》（*Last Stop on Market Street*）、《古飛樂》（*The Grufflalo*）等，這些圖畫書原著都有一個共同之處，即圖像與文字富有濃厚戲劇性，在文本閱讀中便可深刻感受其視覺流轉與幻想運行的魅力。

　　臺灣陳致元創作的圖畫書《Guji Guji》，那隻迷茫尋找著自我身分認同的鱷魚鴨，造型剛中帶柔十分有個性，不只在臺灣大受歡迎，更榮獲瑞士國際兒童圖書評議會（International Board on Books for Young People，簡稱IBBY）頒發的2015年小飛俠獎（Peter Pan Prize），還登上美國《紐約時報》童書Top10排行榜，寫下臺灣兒童文學新紀錄，2003年出版迄今已被翻譯成十五種語言。瑞典大道劇團（Boulevardteatern）2015年將它改編成兒童劇，越過語言藩籬，寫意而不寫實的造型，僅以簡單的臉譜妝容表現出動物的臉，時而載歌載舞動感；時而透過默劇式的肢體表現喜感加乘表演效果，舞臺布景和道具簡簡單單卻靈活多變，有著西方的幽默俏皮。另外還有紐西蘭的小狗叫劇團（Little Dog Barking Theatre Company）、西班牙的Periferia Teatro劇團均曾改編過偶戲版本的《Guji Guji》，形式各異其趣，但原文本裡鱷魚和鴨子可以相親相愛，共同生活在一起，此內在隱含企圖呈現全球化族群相容的意義則一致。

　　取材兒童文學改編劇本，對原作文本產生興趣後，進而要去探究作者意念，找到銘心共契的思想與感動，然後思索如何轉化成劇本表現。忠於原著並不表示盲從依附每一個轉換的情節，也不意味著劇作家必須嚴格禁止新編的臺詞或甚至新創立的角色。它真正的意涵是必須遵守這本書的精神，以及基本的故事型態必須保存下來，否則一開始為什麼要進行改編呢？一本值得改編的書，全賴於改編者如何將它的價值顯現出來（Wood & Grant, 2009: 4-4）。將原著的價值顯現出來，這是劇本改編的箴言，非常值得參考。

　　若是原創劇本，與其空等飄忽無形無住的靈感，還不如主動從自己日常累積的創作寶庫中去挖掘故事。若要從蓄積材料中理出頭緒，不妨善

用心智圖（Mind Map）用一個置於圖像中央的關鍵詞、主題或想法，畫成樹枝狀擴散思考，讓思維更清晰後再統整出故事脈絡。

再接下來的一步是，幾乎所有的寫作指導書籍，討論如何寫故事，都有一個亙古不變的定律「5W原則」──誰（Who）、何時（When）、何地（Where）、何事（What）、為何（Why）──用最簡單的一句話來描述，就是誰在何時何地發生何事？而這事件為何發生，如何解決？以這原則為基準去思考故事大綱，情節不斷填充進去，尤其要讓事件的發生因果合理化，並讓人物行動動機與意志展現，去尋求問題的衝突化解。

莉薩‧克龍（Lisa Cron）根據她的經驗表示，可以為5W預設目標：

What If：打破「萬一……怎麼辦？」的思維慣性

Who：你要徹底顛覆「誰」的生活

Why：你的主人公究竟「為什麼」在意

Worldview：主人公的世界觀

What Next：完美的因果關係

When：給你的主人公一個無法拒絕的提議（克龍, 2019: 36-155）

由「5W原則」構思出一個故事大綱，有助於推展想像使劇本具體成形。如吉爾（D. B. Gilles）看重故事大綱：「要寫出成功的故事大綱，設定目的地是很重要的。無論是粗略的點子還是完整的提要，除非你的故事大綱能夠抵達目的地、解決問題，否則都是毫無意義。」（吉爾, 2013: 77）「5W原則」中最關鍵重要的是人物與行動，假如只是這樣設定：「浩浩，十歲，愛幻想去冒險的男孩。」這樣還不夠，我們還要為人物做「角色小傳」（**表1**），小傳中除了性別、身分、出生環境等內容，還要有角色歷程，要有角色的缺陷和需要；為了完成有衝突的劇情，角色要有想要完成的任務、想要的內在動機、適合與不適合任務的特點（東默農, 2018: 68）。這是為了讓人物角色形象更具體明確的做法，打個比方，就像被角色「附身」，讓自己神靈成為那個角色，想角色會說的話、會做的

表1 參考範例：角色小傳記錄表

姓名：

年齡：　　　　　　　性別：　　　　　　身高：　　　　　　體重：

外表特徵：

家庭成員與家境狀況：

興趣：

長大後的志願：

喜歡／不喜歡吃的東西：

喜歡／不喜歡去的地方：

喜歡／不喜歡的朋友：

喜歡／不喜歡的書：

喜歡／不喜歡的音樂：

喜歡／不喜歡的卡通、電影：

最害怕的事：

最快樂的事：

有什麼優點：

有什麼缺點：

有什麼口頭禪：

有什麼怪癖：

有什麼特別難忘的經歷：

有什麼想完成的事：

事。喬安尼‧羅達立（Gianni Rodari, 1920-1980）也有一類似創作方法，名為「幻想的設定」（fantastic hypothesis），以「要是……的話，會怎麼樣？」（羅達立，2008: 53）提出問題，去設想人物角色一切性格與行動。

角色小傳可以讓角色的自我概念（self-concept）更顯立體可信服，他的言語、思想、行動態度，才能被外在環境與他人理解。從主角的角色小傳開始發展，到其他角色，如果想更精細一點整理人物關係圖也很好，尤其是可以在正反面角色的對立關係中，埋下事件衝突的理由與行動。

我們試著以前面舉的浩浩為例繼續創作：浩浩性格十分內向害羞，喜歡閱讀奇幻故事，愛幻想跟著故事主人翁去冒險，但是他又很怕與人互動，不喜歡外出，從來不曾自己一個人離開超過家裡兩百公尺以外的地方。有一天，他在家附近便利商店門口看到一個中年男子掉了錢包，可是那個人沒察覺，騎著摩托車便走了。要是浩浩一時情急，追上去，卻因此迷路的話，會怎麼樣？故事大綱寫至此，便出現一個明顯的衝突行動，這個衝突是浩浩因為有外在意外事故促使他要突破內在的意識，轉化性格中的內向害羞，展開一場城市迷路冒險尋人之旅。浩浩個性的缺陷，以及他需要趕快找到錢包失主的目的，勢必引發更多的事件與行動抉擇。當故事大綱眉目越來越清楚時，務必即刻動筆寫下，才能踏出成功的第一步。

三、寫作實踐

構思初步的故事大綱之後，對編劇新手而言，若仍有打不開的思維僵局，可依許榮哲引述他初學寫作劇本，有資深前輩給予「故事的公式」，就是問自己七個問題：

第一個問題：主人翁的「目標」是什麼？

第二個問題：他的「阻礙」是什麼？

第三個問題：他如何「努力」？

第四個問題：「結果」如何？（通常是不好的結果）

第五個問題：如果結果不理想，代表努力無效，那麼，有超越努力的「意外」可以改變這一切嗎？

第六個問題：意外發生，情節會如何「轉彎」？

第七個問題：最後的「結局」是什麼？

把上面的七個問題簡化之後，就可以得到故事的公式：

1.目標→2.阻礙→3.努力→4.結果→5.意外→6.轉彎→7.結局（許榮哲，2019: 28）

　　這個「故事的公式」非常實際好用，而且依許榮哲的經驗，三分鐘就可以說一個完整的故事。故事中特別要在意的是角色的目標動機和衝突轉變，有經驗的編劇會讓戲劇的衝突置於以下五種類型：個人自身的（intrapersonal）、人與人之間的（interapersonal）、意外情況的（situational）、社會的（social），以及利益相關的（relational）（希克思，2016: 39）。

　　以黃春明的兒童劇本《小李子不是大騙子》為例，這個劇本借引了陶淵明的《桃花源記》作為故事藍本，第二場裡鰻魚精出現擾亂安寧，傷害生靈，是為第一個衝突，屬於意外情況的。小李子和道士一行人去捉鰻魚精，被淹入河底尋覓到神祕的穴洞，抵達桃花源，在那裡度過一段快樂祥和的日子之後離開。殊不知與他離開的現實僅是一時半刻，當爺爺在岸邊招魂，不久小李子平安回返岸上，把爺爺嚇一大跳。小李子和爺爺去向縣太爺稟告到桃花源的經歷，並告知桃花源裡的人教的捕捉鰻魚精方法，怎知縣太爺帶隊去尋桃花源遍尋不著，於是又衍生出人與人之間，以及與利益相關的衝突，導致小李子被當作大騙子重罰。

　　小李子在此階段面臨到不被認同的危機，要如何使眾人相信他不是大騙子？威廉·尹迪克（William Indick）借鑑心理學家艾里克·艾瑞克森（Eric H. Erickson, 1902-1994）「認同危機」（identity crisis）理論，分析編劇手法的一種衝突說：「不論個體是否相信自己能做出自己的選

擇，而過自己的生活，在最後階段裡的中心議題，就是自我決心。」
（Indick，2011: 103）所以小李子為了證明自己不是大騙子，展現自我決
心以解決個人自身的內在衝突，挺身去誘捕鰻魚精，然而卻沒人相信鰻魚
精是他抓到的。當鰻魚精被示眾，爺爺本想將牠殺掉煮來吃，小李子卻又
不忍殺生，心生悲憫，央求爺爺把鰻魚精放了。晚來的縣太爺，看不見鰻
魚精，依然憤怒地認定小李子是大騙子，眾人依然訕笑著小李子。乍看此
結尾，似乎仍未將小李子承受的衝突傷害、認同危機全然轉化；可是，透
過小李子的唱詞又傳遞了一份深義：

> 聽哪！讓我告訴你，那奇妙的鰻魚精在哪裡？
> 聽哪！那奇妙的鰻魚精，在天地裡，在大自然裡
> 奇妙的大鰻魚，在我們的村子裡；奇妙的大鰻魚，在我們的愛
> 護裡
> 聽哪！那奇妙的大鰻魚，在你我，我們大家的生命裡（黃春
> 明，2000: 501）。

這種敬惜天地自然，願與萬物共生息的美麗許諾，而忽閃現的鰻
魚精，表現了對小李子的感謝，使小李子心懷磊落的坦然，不再惱怒心
傷，《小李子不是大騙子》劇本便多了些順應生態倫理的哲思意蘊。

為何要重視衝突營造，姚一葦說：

> 戲劇的本質表現為人的意志自覺地對某一目標的追求，或不自
> 覺地應付一種敵對的情勢。無論此意志係自覺或不自覺，均應受到
> 阻礙而造成衝突，並因衝突而引起不安定的情勢或平衡的破壞，從
> 而產生了戲劇（姚一葦，1992: 57）。

按此說法，戲劇是因衝突而生，沒有衝突就不能稱為戲劇。大部分
的戲把角色安於這其中一個，甚至多個並置的衝突類型，帶來情節的意外

與轉變，往往也是戲劇高潮之所在。兒童劇中衝突引發的危機，化解之後的結局，往往也能呈現兒童的成長，特別是心理意識，連帶改變了原先帶來衝突的行為。

故事大綱完整了，正式進入劇本書寫階段。編劇的思維，簡言之，就是如何把故事融入場景和行動，一幕接一幕，一場接一場：

> 場景就像構築劇本的磚牆，你可以把它們當作一堆樂高積木。……但場景的內在結構是什麼呢？肯定比樂高積木複雜多了，對嗎？就像劇本整體一樣，每一個場景都像一個微小的故事，每一個都有開端、高潮和結尾。一個場景可以像一個被壓縮的故事架構一樣，包含上升環節、高潮和平復環節。由行動開始的場景引導出一個目標，新的元素也會出現，已有的場景會向一個新的方向發展（魯賓遜、蒙戈萬，2019: 156）。

換言之，劇本每一場景發生的事件，都是為下一場戲畫出線索路徑，所以劇本書寫絕不能把每一場戲當成散文去謀篇設章而獨立。

戲劇故事創作固然常取材於生活，但生活日常語言和戲劇語言仍有不同。在生活中許多口語，為求方便而簡化，但在戲劇語言中，卻必須時時設身處地去揣想角色身分立場，在什麼樣的行動中該說什麼樣的話。戲劇符號學如此看待戲劇的話語層次：

> 無論那些屬於劇中人物——作為虛擬世界中的個體——的特徵如何，無論那些人物規則、行為規則、社會規則以及其他規則——人們注意到它們實現的是劇本結構的功能——如何，它們通常是首先作為語言事件的參與者為我們察覺到的。這就是戲劇的話語層次——資訊的對話交流同時負載著相互影響自身形式的話語——它最直接地呈現給觀眾或聽眾（伊拉姆，1998: 141）。

　　簡言之，戲劇的話語決定著行動目的，所以不僅僅是日常說話的語言而已。

　　兒童劇的戲劇語言，除了是「淺語的藝術」，還必然要關照對話交流負載的話語裡面，能否表現童心情趣的特質。最後也必須提醒，一個劇本故事雖然有結構公式可循，但是編劇作為一種創造力的實踐過程，若缺乏創意，缺乏讓人印象深刻的角色，則劇本容易流於老套窠臼。

四、童心情趣是兒童劇本的靈魂

　　兒童戲劇的美學特徵定調於詩性直觀的想像、遊戲精神的實踐，以及教育涵養的期盼，兒童劇本創作必然要立足於此。統括這三個特徵，在劇本之中，更簡潔明瞭的說法是灌注童心情趣，童心情趣即是兒童劇本的靈魂。

　　誠懇說好一個故事，是創作者為自己負責的基本態度；然而，兒童劇本光有一個好故事還不夠，因為是兒童劇，這個劇本一定要展現兒童般的童心情趣，童心是自然本來，絕假純真之心，不染一點世俗功利。兒童劇理當把握童心，再通過情節與角色形象，表現出情感和趣味，彰顯情趣。但編寫兒童劇的成人，生理上不可能返老還童，但心理可以盡量努力讓創作主體與接受主體的審美意識達成和諧一致的狀態，引導彼此生命的思想與情感交流無礙。

　　用童心和兒童心靈接應連通，創作者對兒童與童年的體悟，王瑞祥分析出三種類型：童心氣質型、童年回憶型和兒童崇拜型（王瑞祥, 2006: 63-68）。有些作者可能是天賦氣質符合上笙一郎（1933-2015）所謂「具有兒童般天性」，這類型作者「他們雖已成年，但在心理上卻保留著比一般人遠為強烈的精靈崇拜的傾向，屬於具有非常豐富的想像力的性格類型」（上笙一郎, 1983: 41），如同《彼得潘》中的彼得，這類型作者可能都有些不想長大，不想或抗拒太快被成人社會世俗化，自然在幻想的世界裡尋找依託。但若成人心智過於退縮到幼稚不成熟狀態，情緒依賴成

性，甚至行為無法自主時，致童心變調失去光彩，反而要留意是否罹患心理學家丹·凱里（Dan Kiley）於1983年研究提出的「彼得潘症候群」（Peter Pan syndrome）了（凱里，1994）。

童年回憶型作者，也許天賦氣質不夠明顯，卻可依恃對童年的回憶，想像童年，再現童年。張嘉驊舉出兒童文學裡關於童年記憶的書寫，反映社會生活風貌時，也可說是鑄造了某種社會記憶（social memory），他說：

> 兒童文學是社會記憶童年的一種途徑。兒童文學之所以能夠成為社會記憶的一種載體，是因為兒童文學自來與童年概念密切相關，也因為作家總是在兒童文學作品裡書寫各式各樣的童年話語。這一類書寫當然也涉及話語權的運作，亦即涉及如何編造童年符碼（張嘉驊, 2016: 254）。

當作者回溯童年記憶，時間的流動勢必讓某些記憶細節消逝，遂要經由想像重構；重構的歷史意蘊，就是為了讓童年符碼指涉出童年普遍的天真爛漫等意義。童年對於作家而言，猶如一處礦藏豐富的寶地，掘得越多越深，也會越珍惜童年的純美。

第三類型「從廣義上說，『兒童崇拜』也是一種『童年情結』、『童年回憶』，它是一個人在成年以後，看到成年人或成人社會的醜惡、污濁、功利、呆板、乏味後，再回過頭去審視兒童的純潔、清麗、天真、活潑、有趣的」（王瑞祥, 2006: 66）。這種精神的返璞歸真，復返赤子心的境界，往往是成人歷經一些世事後的自覺徹悟。「純真童年」對於成人，就像一片精神渴望依歸至美至淨的田園，只有在那兒才能找回安寧祥和，然後心生恆久喜悅。

對兒童劇創作者而言，努力追求童心情趣，就是保持赤子之心。是赤子之心讓兒童劇閃耀動人光彩，從那光彩折射出對兒童的愛，給兒童的哲思與情感啟迪。童慶炳肯定地說：

對作家來說，他們的「赤子之心」就是真誠之心。真誠地而非虛假地看待生活，真誠地而非作偽地對待自己和別人，具有這種真誠之心的作家，才能建築起一個又一個的經得起時間的檢驗和歷史的風吹雨打的真實動人的藝術世界……。」（童慶炳，2000: 217）

懷著真誠抵達童心情趣的境界，劇本通常會以幻想、幽默和浪漫這三種樣態表現出來。

(一) 幻想

揣想一下《彼得潘》初次在英國的劇院現身，那個虛構的永無島、會飛行的彼得……一切的夢幻是怎樣震撼觀眾，以致滿堂彩？長不大的潘，從此也成為孩子崇拜的英雄，成為兒童劇經典的形象。因為幻想，點石成金，安上幻想的翅膀，天地現實與超現實自由馳騁，兒童劇本的魅力應該在這被發現。

邱少頤編劇的《強盜的女兒》，改編自林格倫（Astrid Anna Emilia Lindgren, 1907-2002）同名原著。這個故事以兩個對立的強盜家族為中心展開，兩個仇家的兒女柏克與隆妮雅，堪比羅密歐與茱麗葉，少不經事的他們，在探索外面世界發生的意外中相遇，進而建立起友情，真摯純粹的愛，甚至從此化解兩家的世仇。原著中虛構了一個充滿魔幻色彩的森林，有灰侏儒、喜愛暴風雨的妖精哈培鳥、會用歌聲迷幻人的地底妖女等非人類，原始、神祕，帶點危險的森林，引發好奇探險慾望，成了主人翁柏克與隆妮雅恣意探索的遊樂場。邱少頤如此描繪隆妮雅（劇本名妮雅）初次到外闖蕩經歷：

【第三場】
△燈光變，妮雅看到外面的世界，眼界大開。
妮雅：我還以為世界就像是城堡一樣，沒想到，這麼美麗……

△弦樂起奏，妮雅唱，邊唱邊悠遊天地，演員們以身體製造山巒起伏，建構她的路程。

妮雅：（唱）天的藍 草的綠 讓我意氣昂揚

　　　　　水清澈 風吹送 叫我靈魂飛翔

　　　　　儘管濃霧遮蓋前路

　　　　　我仍要登到那最高的山

　　　　　在世界之上

　　　　　看天地多大 人多渺小

　　　　（說）春天的世界好美，我好想和這個世界打招呼喔。

△（春之嘶吼）操偶師操「灰妖精」人偶出。

灰妖精：（機敏，機械，緊張的把妮雅圍住）人類出現，人類出現，圍捕陣，圍捕陣。

妮雅：你們是誰呀，我叫妮雅。可以做朋友嗎？

灰妖精：你是人類。好吃好吃好吃！

△灰妖精攻擊妮雅，妮雅害怕，跌倒不敢動，灰妖精獰笑逼近。

柏克上，以弓箭射散灰妖精，妮雅在地上顫抖。

妮雅：爸爸……媽媽……嗚嗚……

柏克：他們都逃了，別怕。

妮雅：你救了我？

柏克：你為什麼不逃呢？

妮雅：我害怕……我害怕……

柏克：在森林裡能救你命的不是害怕，是勇氣，妮雅，要有勇氣知道嗎？

△柏克下，妮雅回戲車問馬特。

妮雅：怎麼樣才能有勇氣？

馬特：（想不出來，大喊）小老頭。

小老頭：這個勇氣是……

妮雅：是什麼？

小老頭：努力嘗試自以為辦不到的事情，鍛鍊出來的。

馬特：就像今天一樣，知道嗎？（邱少頤，2003: 未刊稿）

　　這場戲在原著的幻想基礎上，應用偶詮釋妖精，具體呈現兒童劇場可以超越文學文本的畫面，再以劇場的幻覺去營造。特別是改編劇本，其實是以一個小老頭帶領著「流浪劇團」和「戲車」浩浩蕩蕩入場開始，在街頭的表演敘說中揭開《強盜的女兒》的故事，是一齣戲中戲，富有歐洲早期流動劇場的嘉年華特色。妮雅性好自由的天真，置身於危機裡得到柏克解救，一場場屬於童心的冒險、召喚勇氣、挑戰大人成見權威的新世界創造之旅便漸次展開（**圖45**）。

　　我們也可以再參照喬瑟夫‧坎伯（Joseph Campbell, 1904-1987）《千面英雄》（*The Hero with a Thousand Faces*）的觀點來解析這個劇本的故事架構。坎伯這本神話學的經典之作，思想承襲榮格（Carl Jung, 1875-1967）的原型（archetype）、個體化（individuation）等觀念，從許多史詩、神話的敘事結構中發現了英雄的原型，以及「英雄之旅」的個體化

圖45　九歌兒童劇團演出《強盜的女兒》。（圖片提供／九歌兒童劇團）

轉化歷程，歸納出啟程—啟蒙—歸返三階段：「英雄神話歷險的標準路徑，乃是成長準則的放大，亦即從『隔離』到『啟蒙』再到『回歸』，它或許可以被稱作單一神話的原子核子。」（坎伯，1997: 29）《強盜的女兒》劇本中，柏克與妮雅接受「歷險的召喚」啟程離家，在森林中經歷諸多外在與內在的第二階段「試煉之路」，如同小老頭跟他們說的勇氣是「努力嘗試自以為辦不到的事情，鍛鍊出來的」。當他們一一跨過試煉門檻，身心得到啟蒙，最後歸返家中，也感化了兩家人，從此化敵為友。所以，「英雄之旅」既是外在的情節經歷，更是個體內在成長的旅程。

坎伯與比爾・墨比爾（Bill Moyers）對話的《神話》（*The Power of Myth*）一書還提到，每個人出生時都是英雄，英雄不分男女，英雄去冒險試煉的最初動機，往往是為了改變，「英雄為一個活生生的世界感動，這個世界可以對他精神的準備做出回應」（坎伯、莫比爾，1995: 222）。

克里斯多夫・佛格勒（Christopher Vogler）承繼坎伯的思想，也奉「英雄旅程」為編劇精神皈依的聖經，不但指出英雄這角色的用途就是要引導觀眾走入故事。聽故事或看表演的所有觀眾進入故事裡，一開始是對英雄產生認同感而和他合而為一，透過英雄獨一無二的特質和個性，透過英雄的眼睛來認識世界；英雄的原型，是自我認同與整體的追求（佛格勒，2011: 80）。於是我們明瞭，妮雅（隆妮雅）也可以是英雄，林格倫原著或邱少頤的劇本架構的家族對立、迷幻森林、可怕妖精……，這一切都在使我們看見妮雅（隆妮雅）「精神的準備」，是為了走向自我認同與完善整體的追求，幫一個性格昭然光燦的女英雄畫像。

(二) 幽默

幽默這個詞，絕非只是簡單搞笑娛人，因為低級的搞笑失了分寸時，反從「娛人」變「愚人」，徒留笑柄而已。幽默象徵著人類語言和智慧融合的結晶，以美學六大範疇：秀美、崇高、悲壯、滑稽、怪誕和抽象而論（姚一葦，1978: 6-10），是滑稽的一種表現，目的要使人愉悅。

這種美感的愉悅（aesthetic pleasure），「絕不僅止於日常經驗所能提供的，美感經驗所展示的乃是一個更為廣大的實在界，一個『超實在』（surreality）」（Townsend, 2008: 62）。幽默宜合乎美感的愉悅價值，必須從美感經驗中的「超實在」去證成，可見幽默是審美主體一種高度覺知下引發的心理情感作用，笑則是此心理情感作用牽動的生理反應。

然而，我們還要弄明白，笑不等於幽默，因為幽默往往是通過比喻、象徵、雙關等含蓄迂迴的手法，顯現機智與風趣，是有特殊的意義，藉此諷諭某個對象或事物，達成心理的補償或撫慰；所以，笑僅是幽默的一種表現特徵，是生物的調節反應。幽默的笑應對精神的解脫有正面作用，參考亨利·柏格森（Henri Bergson, 1859-1941）敘述的一個重要觀念：「要理解笑，就得把笑放在它的自然環境裡，也就是放在社會之中，特別應該注意笑的功利作用，也就是它的社會作用。……笑必須適應共同生活的某些要求、笑必須具有社會意義。」（柏格森, 1992: 5）幽默的笑，可以使個體對社會活動、文化習慣、人際互動等層面帶來健康的適應態度，支配社會意義的形成，內建於審美主體對事的智慧。從心理角度分析，幽默是一種內在境界，一種態度，一種觀念，或從廣義上說，是一種人生態度（閏廣林, 2005: 395）。

兒童文學或兒童戲劇在遊戲精神的運作下，當然擅長也必然要體現幽默。李學斌揭示：「幽默是兒童文學審美品性的一種本體存在。它的現實根源在於兒童生命發展中身體力行而又樂在其中的幻想遊戲、智力遊戲（也即兒童幽默）。」（李學斌, 2010: 51）對兒童而言，幽默可以使兒童轉化恐懼、憂傷、壓力、痛苦等負面情緒，疏通之後，重獲喜悅，這既是他們生命成長的一種審美意識，更攸關幻想遊戲、智力遊戲的完成，是不容被剝奪的。李永豐編劇的《哪吒鬧海》，以《封神榜》故事中的兒童神祇哪吒為主角。劇中描寫李靖教兒子練武功，起初先叫哪吒站在旁邊看，哪吒卻不專心：

李靖：說起這個練功夫，首先要專心，知道嗎？

哪吒：喔！（委屈的）

李靖：別東張西望了，爹爹再做一次給你看。站穩了，雲手起兮，
　　　風飛沙（比劃兩下，運氣，哈──的一聲，又發現哪吒不
　　　專心）。哪吒──（非常生氣）

△哪吒被發現後，趕緊鼓掌以示稱讚之。

李靖：別光顧著在那邊拍手叫好，你到底學會了沒有？

哪吒：（煞有其事擺好姿態）首先，站好。

李靖：（不以為然）這你倒學會。

△哪吒比劃的動作，又比其父親更高明。

△最後一拳的動作，打在父親面前，嚇到他父親，害他重心不穩，
倒退一步。

哪吒：是不是這樣？（看到父親出糗，天真地又叫又跳）（李永
　　　豐，1993: 24-25）

　　李靖和哪吒父子這一段練武情節，把哪吒的聰慧和頑皮表露無遺，
同時顛覆了權力關係，讓父親出糗的描寫，會搏得兒童喜愛的原因，正因
為兒童心理上常有這種超越原有的權力關係，展現小英雄氣概與行為的渴
求。所以兒童劇中常見兒童擊敗為非作歹的大人，或者取代愚笨腐懦的大
人等情節，最典型的例子就是林格倫的《長襪皮皮》中的主人翁皮皮，皮
皮這個個性極其鮮明的紅髮女孩，力大無窮，可輕易舉起一匹馬；智勇雙
全，可輕易擊退惡賊。這本兒童文學經典改編的兒童劇，至今仍在瑞典和
世界各地演出不衰，就是因為皮皮的形象符合兒童的心理認同，儼然是兒
童人權的代言人。林格倫刻劃皮皮諸多言行舉止的滑稽，展現的幽默，只
要真實呈現於舞臺上，就能引發歡笑。至此我們也必須再次明晰思辨，所
謂幽默絕不等同於低俗搞笑，比方讓角色沒來由的故意走路走到一半跌
倒，傻呼呼的總是看不到就站在身邊的人……，這些綜藝取鬧的橋段，只
是小伎倆的玩笑，並非真正的幽默。

(三) 浪漫

　　兒童文學或兒童戲劇都是富有浪漫主義精神的產物，艾布‧拉姆斯（M. H. Abrams, 1912-2015）從浪漫主義的思想發展，研究出浪漫主義關於「表現」的各種隱喻，再對照於詩歌的審美，找出服從浪漫主義創作的心理動因：「詩歌是內在與外在，心靈與物體，激情與各種感知之間的一種相互作用。」（艾布拉姆斯，1989: 57）兒童戲劇的強大基因中懷有自由的情感，可以自在不羈流溢出兒童的詩性直觀、純真幻想的特質，這種情感表現正是浪漫激情的。兒童的心靈對於世界投注了極大的熱情與好奇，兒童劇就應該像牽著孩子的手，一起張開澄澈的眼眸，熱情地探索世界。

　　以王友輝《愛笑的星星》為例，故事靈感來自《小王子》，刻劃了一段頗動人的友誼故事，故事主人翁宏宏和爸爸媽媽在河邊烤肉時，意外走失，因而和從一顆星星來的星星王子相遇。孤單的星星王子，提議邀請宏宏隨他去旅行，他們到過沙漠、回憶之鄉、白雲故鄉、明日世界等地，兩人的友情越發凝煉深厚，尤其是在回憶之鄉，透過展現「希望」、「純真的愛」，讓荒涼死寂的事物重生。也是憑藉「希望」與「純真的愛」，使他們安然度過明日世界，不被機械同化而失去這些溫暖可貴的人性特質。當宏宏學會關心人那一刻，卻也是他們將分離的時候：

> 星星王子：在我回家以前，我也有一樣禮物送你。
> 宏宏：我不要！我們走嘛！
> △宏宏伸手拉星星王子，但實在動不了
> 星星王子：你看我的眼睛，再看天上的星星，你看，天上有那麼多
> 　　　　　閃亮的星星，我將住在其中的一顆……。
> △四周響起了駝鈴般的清脆聲響，幾千萬個鈴響，星星王子綻出了
> 笑容
> 星星王子：我將在我的星星上對著你微笑，因為星星太多，你是找
> 　　　　　不到我住的那一顆，所以當你抬頭看星星的時候，會覺

得所有的星星都對著你微笑。這就是我送你的禮物。全
世界中，只有你一個人有會笑的星星。你將永遠是我的
朋友。

宏宏：我不會離開你的，我們永遠是朋友。

星星王子：但是我們都必須回家。

（一聲汽笛猛然響起，似乎火車就在眼前了，四周漸漸暗了下去）

星星王子：我們一起說個「一──」，請你記得這一趟旅行，記得
旅途中的朋友，記得──（王友輝, 2001: 119-120）

　　星星王子也想念他星球上的蘭花，不得不歸去，他與宏宏這一場戲
中的情感互動，是那麼真摯、純淨的友愛，離情依依動人。兒童劇最怕只
在乎遊戲熱鬧表象，忽略深刻情感的著墨，少了情感其實連帶也影響了思
想的醇厚程度。兒童劇的情感可以說就是純真的浪漫，是作家強烈個性的
展示，同時突出接受者相同個性的藝術創作。隨著情節的高潮，情感不斷
增強，最後的崇高目的，應是期待通過表現的情感淨滌兒童的性靈，使其
發展更完善，那也是華滋華斯企盼的，一個偉大的詩人必須糾正人們的情
感，使醜惡的變更健康、更純潔（艾布拉姆斯, 1989: 409）。

§祕密花園尋花指南§

一、你覺得什麼是靈感？兒童劇本創作需要靈感嗎？若不需要靈感，創作
　　者又依靠什麼來書寫？

二、劇本的藝術構思如何生成？需要什麼原則呢？

三、兒童劇本需要注意哪些美學特徵？

Chapter 15

以圖畫書《野獸國》建構戲劇
教育的歷程

一、FunSpace樂思空間團體實驗教育的教學模式

二、《野獸國》文本分析

三、建構戲劇教育的實踐過程

四、《野獸國》演出注入的創意

　　圖畫書，又名繪本（Picture Book），具有文圖共生，文字與圖像互補形式相異的敘事特色，又能巧妙並行共構故事，圖像的存在絕不是襯托文字的插圖配角而已。圖畫書的文與圖呈現的視覺反應，若具有一定的戲劇性（dramatic），便適合用來當作戲劇改編的媒材。筆者在〈圖畫書的戲劇性解析〉一文中指出：

　　　　圖畫書有如一部紙上戲劇，頁與頁之間如同一場接一場的戲。但這句話的前提是，這本圖畫書要說一個完整的故事，所謂完整的故事，簡單地說，即是要有人物、事件組成，有起承轉合情節變化的故事。換句話說，圖畫書裡創造的戲劇性（dramatic），正是展現故事完整，甚至觀察是否可以改編成其他藝術形式的關鍵（謝鴻文，2011）。

　　關於戲劇性，還是可以回到亞里斯多德《詩學》說法去思考，戲劇是行動的摹仿。不過，亞里斯多德提及的行動，他並未多做解釋，姚一葦為此在《戲劇原理》一書中補充闡述：

　　　　動作乃是人類真實而具體的行為的模式，這個行為可以是外在的活動，但亦包含內在的活動，或者說心靈的活動之能形於外者，而且這些活動必要相互關聯成為一個整體，但它不是情節，而是情節的核心部份，是情節所從而模擬的（姚一葦，1992: 79）。

　　行動構成了戲劇情節，圖畫書的圖像隨文字，甚至延展文字未及的視覺流動，連貫的行動連接成立體動態，有衝突轉變的戲劇性，所以培利·諾德曼才說：「圖畫書確實蘊含著動（movement）。一連串的系列圖畫提供足夠的重複性同樣的人物有許多意象，呈現不同的姿態，或是在同一場景中發生不同情況以傳達連續動作感。」（諾德曼，2010: 243）我們在閱讀圖畫書時，凡能捕捉到的連續動作感，就成為改編轉化成戲劇的

要件。反之，若像五味太郎、艾瑞·卡爾等人為較低幼年齡而作的圖畫書，有時僅是一個事物概念的介紹，且用重複有韻律的文字敘述，這樣的圖畫書少了戲劇性，並不適合改編成戲劇。

本章運用美國兒童文學作家莫里斯·桑達克（Maurice Sendak, 1928-2012）的圖畫書《野獸國》為範例，透過我在FunSpace樂思空間團體實驗教育（以下簡稱FunSpace）兒童文學課教學時，引用強納森·尼蘭德斯（Jonothan Neelands）和東尼·古德（Tony Goode）研發出來的建構戲劇（structuring drama work）式的教育戲劇策略，把戲劇作為一種學習過程的參與，主導權還給孩子，讓孩子主動探究，最後決定出表演形式。觀察創作過程，不僅看見孩子如何與戲劇結構產生意義，更發現每個孩子展現的不同天賦，使我們反思運用圖畫書建構戲劇教育的無限可能。

一、FunSpace樂思空間團體實驗教育的教學模式

FunSpace位於桃園市豐田大郡幼兒園內，是一個非學校型態的實驗教育團體。秉持幼兒園實踐的蒙特梭利的教育理念：以兒童為中心，對兒童主體的尊重；強調讓兒童主動探索，著重設計具有啟發性的教學情境。「自由」可以說是蒙特梭利教育哲學的核心精神，蒙特梭利認為，兒童只有在自由的環境中才能顯露出他們純真的特性，也才能發揮他們自我獨特的本能和天賦（蒙特梭利, 1993: 130）。蒙特梭利觀察幼兒透過自主工作的「專注」（concentration），而達到「正常化」（normalization）。蒙特梭利說的「正常化」，能夠從自我發展、人際行為、情緒管理等各方面檢視，具有一定成效。

FunSpace的教育理念，更強調培養孩子的自主學習能力和素養態度，在人文的底蘊中，放身體於順應自然的狀態中去探索一切未知。在自行研發的必修和選修課程中，規劃了低年級的戲劇、音樂等表演藝術課程，還有體能律動課程；中高年級也有音樂課程，戲劇則是英文戲劇，皆有本科專業教師帶領。每學期另有孩子的自學週、五天四夜移地教學，還有以

人文藝術為特色的主題課程，每學期主題課程會有一主題，如攝影或建築等，以此規劃全部孩子的學習內容，其他各科也可與主題課程進行跨領域教學活動，使得全體孩子與課程目標緊密結合在一起。

FunSpace創辦人謝月玲（豐田大郡幼兒園園長），想把孩子從學太多轉化成快樂輕鬆的自主學習，強化孩子的內在動機與能力獲得。她本身也曾參與過臺灣最資深兒童劇團之一的鞋子兒童實驗劇團培訓，所見所學也影響FunSpace把戲劇當作重點課程教學。

二、《野獸國》文本分析

《野獸國》這本被喻為二十世紀美國最重要的圖畫書之一、美國有史以來書架上最值得珍藏的圖畫書（Shaddock, 1997: 155）自1963年出版以來行銷全球，更因故事議題彰顯的童年意義，表現兒童遊戲扮演中野蠻的行為和情緒層面，影響非常深遠。

故事描述男孩阿奇[1]晚上在家裡穿上野狼外套放肆玩鬧，追逐小狗，用遊戲般的語言說要把狗吃掉。媽媽罵他是「小野獸」，命令他上床睡覺，且不准他吃晚飯。阿奇生氣的回房間，睡著做了一個夢，夢見自己到了野獸國成了野獸大王。直到肚子餓醒，聞到食物香味，回返現實。阿奇的行為純粹是兒童遊戲的假裝狀態，但媽媽從大人教養的認知觀點來嚴厲檢視，這就造成成人與兒童認知上的對立，形成戲劇上的衝突。

《野獸國》最精采的地方即是這個衝突的出現與轉變，睡著後的阿奇房間開始長滿樹，阿奇隨後進入夢中，用幻想擺脫方才被媽媽罵的生氣委屈情緒，坐著船流浪到遙遠的野獸國去。從現實跨入幻想，本就是兒童心理的常態，所以隨著場面的轉換，阿奇即將在野獸國發生的奇遇是引人入勝的。值得注意的是，桑達克畫的阿奇房間，隨著他意識幻想變動，

[1] 《野獸國》在臺灣，1987年由英文漢聲出版公司翻譯出版中文譯本，將故事主人翁名字翻譯成阿奇，原作直譯應是麥克斯（Max）。本文有鑑於臺灣讀者已習慣阿奇的翻譯，故沿用此名。

畫面框界也逐一放大，最後呈現滿版的圖像，象徵著想像越來越自由放肆，就完全無框限邊界了。

野獸國的原始森林圖像，還有幾分法國畫家亨利・盧梭（Henri Rousseau, 1844-1910）的影子，野性而神祕迷濛。盧梭創作於1910年的代表作《夢境》（*The Dream*）可與野獸國參照呼應。《夢境》為我們展示了一個虛擬幻想的原始森林，那兒長滿奇花異卉，色彩既濃豔又透著詭譎氣息。在這片原始森林中，有一位裸體女人以性感撩人的姿勢，躺在一張與周遭環境突兀不協調的沙發上，旁邊還有一位皮膚黝黑的赤裸男人，僅有下身著一件色彩分明的短裙，正吹著長笛。在此畫中，許多草木遮掩的角落尚存有大象、獅子、鳥等動物，牠們的眼神也有種說不出的玄祕。這一切圖像當然不是真實的存在，而是畫家一個怪異夢境的重現。心理學家佛洛伊德（Sigmund Freud, 1856-1939）曾指出夢是願望的滿足，把夢視作創作的源頭，用在《夢境》或《野獸國》都成立。

不過野獸國裡的幾隻野獸，則是桑達克的藝術獨創，牠們似牛非牛、像獅非獅，每一隻樣態各異，在桑達克筆下，被描繪成長著尖牙利爪，頭上有角，外型看似兇猛，但眼神卻充滿溫和無辜的反差，每隻野獸笑起來的樣子竟還有種憨態可掬的純真。在現實世界裡被成人權力掌控下的阿奇，在野獸國任自我得到解脫。不再受約束時，他反而成了一個擁有權力的人，可以馴服、掌控野獸，所以受封為「野獸大王」。我們仔細看看阿奇戴上王冠時的自信與驕傲動作神情，不難解讀出這個孩子已經把之前心中承受的責罰怨氣，移轉到了野獸身上。既然移轉了，表示說阿奇實際上也恢復到正常穩定的心理情緒狀態了。

《野獸國》書中還大膽嘗試了連續三個跨頁，只有圖像沒有文字，從中我們可以看到阿奇與野獸如何狂歡、爬樹嬉鬧，這些畫面的動，之後承接靜的畫面：阿奇和野獸累了、餓了、想睡覺。圖畫書創作技巧卓越的創作者，一定要懂得這種動靜切換的節奏韻律，形塑圖畫書圖文都使人閱讀思索再三的韻味。

當我們再看到阿奇命令野獸停止撒野、去睡覺、不准吃晚飯時，

定會心生莞爾，因為阿奇根本是在模仿他媽媽之前的訓話。兒童模仿力強，父母的身教言教自然有所影響；而這裡阿奇模仿的動機，當然也會再為其行動創造出另一個轉變阿奇在野獸國把他內在的野性釋放了，平靜下來，但終究要回返現實，做回原本的小男孩阿奇，而不是野獸大王。回到現實世界，回到自己的房間，作為一個人，必須先滿足最基本的生理飽足需求；其次，阿奇必須再尋求媽媽的愛與原諒，如同鄭明進說的：「《野獸國》是孩子們的桃花源，它能滿足孩子們在生活中所欠缺的，但並非久留之地。孩子們最需要的還是父母的關愛及家庭的溫暖。」（鄭明進，1999: 173）

　　《野獸國》的成功，有一部分在於桑達克精準地抓住兒童較底層幽暗的內心世界，透過遊戲把它顯現出來，使我們真切看見兒童心理的另一種面貌，凸顯兒童情緒需要得到正常宣洩。培利‧諾德曼與梅維斯‧萊莫觀察成人對童年普遍的假設表示：「許多宣稱相信兒童的純真的成人，一旦面對不如預期的孩童，不是生氣、受擾，就是認為這些兒童不像小孩（unchildlike）。這些成人其實並不是相信兒童本性善良，而是認為他們應該如此。當人們表達先前列出的假設時，『兒童是』這個詞句的真正意思其實是『兒童應該是』——這是成人在面對何以為真的命題時，常常會有的混淆。這樣對真相的混淆更再一次標記出：對於童年的觀感，本質上其實是意識型態的問題。」（諾德曼、萊莫，2009: 119）《野獸國》中的阿奇便是成人偏頗意識型態標誌下的「不像小孩」的小野獸，調皮難馴；但今日看來，保守思想對《野獸國》抗議是無意義的，因為《野獸國》把兒童心理變化的層次交代得有憑有據，有助於我們對兒童心理與行為的理解；另一方面，對兒童讀者來說，像《野獸國》這樣的書也提供了閱讀治療的可能，誠如《兒童閱讀治療》一書所言：「因為兒童能夠閱讀各種話題的書，他們也能夠運用想像力嘗試用新的方法來解決舊的問題。通常，解決不同問題的內心過程較為私人化，兒童不與任何人來分享這個過程。兒童得到的另一個好處是，閱讀不僅是增進知識的、有趣的、放鬆的，而且兒童可以把這種獨特的問題解決技能帶入成年期。」

（季秀珍, 2011: 21）

　　《野獸國》這本圖畫書既然有如此豐富的意涵，富有前面所言的諸多優點，當然值得介紹給孩子閱讀、討論、思考。又因其戲劇性明顯，於是我在帶領孩子閱讀討論過《野獸國》文本之後，接著進行劇本編寫，為演出《野獸國》做準備。

三、建構戲劇教育的實踐過程

　　《野獸國》這齣戲從前製教學到演出製作的過程中，以建構戲劇教學中的「戲劇習式法」（dramatic conventions）為教學參考，習式也可以譯為習慣模式，其信念強調戲劇是一個詮釋人類行為和意義，並將之表達出來的過程；戲劇回應基本人類需要，以求通過藝術的象徵手法展示於這個世界。參與對個人有意義和有用的戲劇活動是人類的基本人權，足以讓每一個人無限地擴闊其種族、階級、性別、年齡和能力等的文化包容性（尼蘭德斯、古德, 2005: 22）。此信念和前述FunSpace樂思空間團體實驗教育創立理念頗契合，皆希望引導孩子在不同時空情境中感受人的存在，經驗世界、敏覺探索、學習包容外在一切。

　　《建構戲劇：戲劇教學策略70式》（*Structureing Drama Work*）一書提及教育情境中的建構戲劇過程，分別是：(1)起步點引入內容；(2)心理過程建立歸屬感；(3)積極想像從反應至採取行動；(4)戲劇結構產生意義（2005: 30-38）。按照這四個過程，我們的《野獸國》戲劇教育實踐過程分析如下。

(一) 起步點引入內容

　　在尼蘭德斯和古德眼中，任何一種戲劇活動的原始材料都要以人類經驗為基礎。對於活動中的每個人來說，這種經驗都可以是真實的、想像的、報告式的，或歷史性的（2005: 31）。這些原始材料包羅萬象，諸如一個概念（如「自由」）、一個故事、一段新聞、一張照片或一幅畫、一

個劇本、一首詩，乃至在一群參與者中表達的一種感覺皆是，讓孩子去搜尋自身經驗與原始材料間的連結，討論時聽到大部分孩子都曾有類似阿奇發脾氣的經驗，甚至有時討厭一個人事物時，還會希望對象暫時消失。先理解參與者的反應，可以繼續在我們選擇的原始材料中創造意義，那我們就可以讓教學繼續往下走。

(二) 心理過程建立歸屬感

《建構戲劇：戲劇教學策略70式》一書敘述：

　　原始材料中的文字、影像或感覺，可讓學生產生想像或觸發謎般的聯想，以便呈現相關的人生經驗；這就是原始材料引發學生做出反應的一種過程。戲劇是一種集體、社群活動，所以，一群學生就能夠集思廣益地匯聚各人的反應，並從中提煉繼續發展的元素（尼蘭德斯、古德，2005: 33）。

　　孩子們對文字、影像或感覺的反應不同，所以剛開始會先設計類似鬼抓人之類的劇場遊戲，先讓孩子放鬆互動；接著設計了幾種劇場遊戲習式，針對文字、影像或感覺的反應去發揮。例如：「集體雕塑」，將圖畫書中的某個影像，以身體當成雕塑，再從雕塑形象中返回，探討文本圖像傳達的意念、情境和情緒等內容。「變身野獸」遊戲，首先提問各種動物的叫聲，再整理出十種，依較溫馴到兇猛的程度排列，分別以數字1至10代表，之後讓孩子們在教室自由走動，老師喊到哪個數字，孩子們就要變身成為那個數字代表的動物並發出叫聲。

(三) 積極想像從反應至採取行動

　　此階段因為有前面累積激發的反應或共識，可以更深入讓學生把經驗帶進行動和情境。在我們的《野獸國》演出劇本中，另增加圖畫書原

作沒有的爸爸一角,為了瞭解孩子平日在家與爸爸媽媽的互動,以及阿奇與爸爸媽媽的互動,尤其親子面對爭執衝突時的問題與狀況解決,運用了「教師入戲」方法,由老師適時扮演爸爸或媽媽,和孩子進行情境想像與反應。

(四) 戲劇結構產生意義

「所謂結構,是指戲劇的不同階段之間顯露的流動關係,即戲劇發展時習式與習式之間的關係。」(尼蘭德斯、古德,2005: 35)此階段開始考量舞臺表現時,各物件、身體動作及空間運用的關係,讓孩子進一步瞭解表演中的氣氛、張力營造,練習講故事(說書)的節奏。

四個建構戲劇階段完成,劇本選角也底定,自願擔任幕後舞臺、道具和服裝設計的孩子亦確定,幕前幕後各自分工,為演出的創作就此展開。

四、《野獸國》演出注入的創意

(一) 舞臺道具和服裝設計

《建構戲劇:戲劇教學策略70式》一書強調,建構戲劇的過程須把學生引導向一種主動探究模式的學習,以求發掘更多人類經驗和戲劇美感(2005: 39)。FunSpace一向主張讓孩子主動積極的學習,老師僅從旁協助引導,所以藝術課的陳妙音老師指導孩子們製作舞臺道具和服裝設計時,要孩子們自己先提出一個想像的野獸模樣,把圖畫下來,拋開桑達克原著的圖像造型,不要去複製。再進一步討論要為野獸戴面具或頭套,最後多數孩子贊成頭套,於是開始用氣球為本體,或另尋不要的帽子等物件,慢慢創作出有趣又有創意的野獸頭套。頭套上的頭髮、五官、造型全不假他人之手,由孩子自行創造。有了頭套,又覺不足,接著以硬卡紙等材料,製作野獸又尖又長的指甲(**圖46**)。

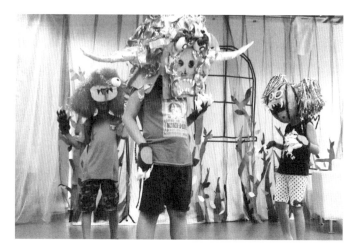

圖46　FunSpace孩子演出《野獸國》。（圖片提供／謝鴻文）

　　《野獸國》原著有樹生長的動態畫面，劇本遂又延伸創造出三個樹精靈的角色。同樣的，樹精靈身上的藤蔓、頭飾，也都是孩子們自行搜尋網路許多戲劇造型後決定的。

　　服裝設計亦全以孩子們的討論意見為主，演員加入的討論過程中，紛紛表示自己家中有怎樣現成的服裝可以拿來改造使用，完全投入角色去設想。飾演媽媽這個角色的孩子，五年級的她已經發育得頗高䠷，在原著裡媽媽從頭到尾沒現身，所以媽媽是怎樣的職業、身分、穿衣品味都討論很久，最後是園長謝月玲表示可以借到陸軍女教官的服裝，孩子可以接受，於是一個嚴格如虎媽的形象就此確立。

(二) 舞蹈設計

　　由於FunSpace 2013年夏天有紐西蘭遊學營的經驗，姜冠群主任提議可以加入紐西蘭原住民毛利族的舞蹈，但部分孩子沒參與遊學營，於是再把遊學營的錄影，以及網路YouTube搜尋的相關影片，一一讓孩子觀賞。幾經討論後決定學習兩種舞蹈：迎賓舞和戰舞。迎賓舞用在野獸國的野獸初次出場時跳，戰舞則用在阿奇要野獸大鬧一場時跳。如此一來，也讓這

齣戲拓展出多元文化的視野，增進孩子對紐西蘭文化、毛利舞蹈的瞭解與
應用。

(三) 音樂設計

既然有了毛利族的舞蹈，所以這齣戲的音樂，尤其到了野獸國開始
便瀰漫著毛利原住民音樂的風味，同時搭配現場的擊鼓伴奏；與之對照的
現實世界，則是比較現代明朗、清亮的鋼琴等音樂。

更有趣的是，孩子在排練過程中，創意湧現，有孩子自行將臺灣流
行的兒歌〈兩隻老虎〉歌詞做更改變成：

老大太肥，老大太肥，

戴不上，戴不上，

一定要減肥，一定要減肥，

才健康，才健康。

會有這段靈機一現的有趣歌詞創作，是劇中第三場描述到野獸從四
面八方出來，其中一隻野獸撿到海邊的一串垃圾，拿給野獸老大。不知
道那是什麼東西的野獸老大大聲命令：「拿給我！」小野獸拿去要繫在野
獸老大的腰，結果繫不住一直掉。六個演野獸的孩子就在這加入改編的歌
詞，曲子則延用〈兩隻老虎〉的曲調，演出效果意外逗趣。

也是第三場戲中，飾演野獸戊的孩子，亦展現了一段可讚美的創意：

△森林音樂。舞臺後方樹林間，五隻野獸正在玩捉迷藏。阿奇划船
出來，做下船動作。

野獸戊：（眼睛矇著布，抱住阿奇，興奮大叫）我捉到你了！

阿奇：放開我，你這個小野獸！

△野獸戊驚慌的拿下布條，其他野獸也走出圍靠過來。

> 眾野獸：（發出吼聲）你是誰？為什麼跑到我們野獸國來？（張開
> 　　　　嘴巴）有沒有看到我們又尖又可怕的牙齒，（伸出手）我
> 　　　　們的爪子也是非常尖非常可怕喔！
> 阿奇：（鎮定的瞪著野獸）哼！不准動！
> 野獸乙：（對野獸甲）老大，他好像不怕我們。
> 野獸甲：我們剛剛吼叫不夠兇，所以他不怕我們，所以我們再來叫
> 　　　　一次，一、二、三……
> 野獸戊：（溫柔的叫著）喵～喵～

　　野獸戊溫柔得像小貓叫時，孩子自己想到套用貝多芬的古典音樂《命運交響曲》的樂曲哼著喵喵～喵～喵～喵……，又製造了另一個驚喜。演出絕對不是教育戲劇的最主要目的，當我們選擇用一本圖畫書來改編演出，一方面是想檢視孩子們的閱讀深化學習與跨學科延伸應用；一方面嘗試讓孩子們自我挑戰製作一齣戲的過程，在藝術經驗中學習成長。從教學到創作過程與結束，除了看見孩子們展現的創意，更具體看見戲劇在孩子們身上產生的變化效應。

　　此次演出《野獸國》主人翁阿奇的孩子，右耳有聽覺障礙，在左耳聽力可感知的範圍內，有時他會對外界顯得較敏感。因為他的敏感，有時會誤解了其他孩子的行為，而容易引發爭執。然而這次演出《野獸國》的團隊工作中，可以看見這個一年級的孩子好不容易爭取到主角擔綱重任，所以格外努力用心，是最早將臺詞全背熟的人，也會對夥伴更多包容與等待，爸爸說他在家裡還天天找家人對戲。練習與演出過程中，從未看過他有一絲絲驕傲自滿顯現，相反的，他總是十分乖巧規律的參與。演出後的分享，他說：「這次的演出讓我變得更有自信勇敢，也學習到和同學一起合作，很好玩，下次我還要再演戲。」

　　還有一個可以特別提及的孩子，他有亞斯伯格症傾向，這次也勇敢無畏站上舞臺，飾演樹精靈。他之前的身心狀況，很難和其他孩子玩成一片，總是靜靜地在自己位置上，偶爾會自言自語。在參與演出的過程中

發現，他有時會和另外兩位飾演樹精靈的女孩說話，每次練習都會看見他認真的數拍子走位，可是眼神又會不安的注意左右兩邊。一遍又一遍的嘗試、鼓勵之後，雖然眼神飄忽狀況沒變，但至少能看見他臉上多了天真的笑容，享受著表演當下的樂趣。

　　當一個老師讓孩子全然信任，放心在戲劇教育中表現自己，他的內在發展體驗，往往是教科書無法給予的經驗，如同尼蘭德斯在他另一本著作《透視戲劇：戲劇教學實作指南》（*Making Sense of Drama: A Guide to Classroom Practice*）說的：

　　　　就某種意義來說，戲劇可以視為一種幫助啟發、界定真實經驗的扮演活動。孩子們經由故事來理解世界的程度，遠比透過與現實脫節，以及受教科書束縛的方法要大得多（Neelands, 2010: 42）。

　　舉出這兩個孩子在戲劇教育中的改變，格外讓人感動與憐惜。大衛‧宏恩布魯克（David Hornbrook）從他長期推行戲劇教育的經驗中，肯定戲劇教育性質類似治療過程，在於促進兒童審美與人格成長需要（Hornbrook, 1998: 8）。此話印證在FunSpace孩子身上所言不假，《野獸國》首演後的座談，舞臺上侃侃而談的孩子，和臺下的家人哭成一團的場面一直令人印象深刻。戲劇之美，在生命留下的美好印記，就在那一瞬間深深烙印住。

*本章根據〈在圖畫書裡建構戲劇教育的創意與實踐──以FunSpace兒童創意表演團《野獸國》為範例討論〉修改，原發表於「TEFO戲劇教育會議2015」，香港教育劇場論壇主辦，2015年5月2日。

§祕密花園尋花指南§

一、什麼是圖畫書（繪本）？怎樣的圖畫書適合改編成戲劇？

二、本章的範例，如何建構戲劇教育的過程？

三、發揮你的想像力與創造力，還可以為《野獸國》的改編演出注入什麼
　　創意？

結語：攀上兒童戲劇的魔豆

一、尋找兒童戲劇「神聖的喜悅」

二、看見兒童戲劇與社會文化的脈動

三、巡禮兒童戲劇花園的感動

> 探索孩子的宇宙，會帶領我們走向對自己世界的探索。
>
> ——河合隼雄《小孩的宇宙》

一、尋找兒童戲劇「神聖的喜悅」

相信許多人都聽過《傑克與魔豆》（*Jack and the Beanstalk*）的故事。這個1890年由英國作家約瑟夫·雅各（Joseph Jacobs, 1854-1916）根據1734年《傑克·史普林金與魔豆的故事》（*The Story of Jack Spriggins and the Enchanted Bean*）修改流傳至今的古典童話，仍然受許多兒童喜愛，滿足了幻想。本書不是心理輔導書籍，所以不多討論故事中傑克與母親情感疏離，被剝奪的感受，以及他用偷竊等行為意圖討母親歡心，想要修復關係，得到關愛的偏差意識。筆者想借用故事中具有魔法的物件豌豆，形容兒童戲劇的創作猶如種下神奇的豌豆，待豌豆發芽生長，幻化成直入雲霄的魔豆，攀上去的孩子會看見不一樣的寬闊世界。兒童戲劇的世界裡，不只住著巨人，有仙靈，有幻想出來的各種妖精和異獸，也有更多擬人的動物和平凡的小人物，一起匯集在戲裡，呈現創作者對現實的觀照，以及思索兒童身心發展特質的需求。

符合兒童身心發展需求，正是兒童戲劇與成人戲劇最大的不同，也是這兩者必須分家的主因。成人戲劇創作者可以只為自我，為藝術而藝術；可是兒童戲劇創作萬萬不能，我們必須心中有兒童。這是兒童戲劇不可違逆的原則，也是重視兒童主體性，重視兒童人權和權利的表現。兒童戲劇就像一面鏡子，映照兒童的想像、生活和生命軌跡；同時，也映照成人對兒童的態度與想像。兒童應該在戲劇教育中展現自我與創意，兒童應該有權利接受成人為他們而作的兒童戲劇。兒童天性本質如詩，所以兒童戲劇藝術內蘊著詩性直觀的想像、遊戲精神的實踐和教育涵養的期盼，這是兒童戲劇三種突出的美學特徵。

　　因為有教育涵養的期盼，所以讓兒童戲劇總是具備「寓教於樂」的教育功能。然而有「樂」，並非任嬉鬧搞笑充斥，把兒童戲劇當作兒戲，把劇場當遊樂場，走向低俗綜藝化。長期耽溺於此，是害兒童戲劇被貼上幼稚標籤的原因之一。兒童戲劇既然是藝術，有它必須提供的美感教育功能，美感需要建立在能夠自由浪漫幻想，啟發無限創造力，感知萬物法則，以和諧方式相應的態度，使情感和思想有所依托的感動之上。美，絕對不只是做表面功夫，空有舞臺表象景觀的富麗豪華。真正的美，除了帶來審美的愉悅，更有靈性的啟迪。就像《小王子》中說沙漠之美麗，是因為在某個地方藏著一口井。兒童體驗藝術，就是為了去尋找到那美麗甘冽之井（**圖47**）。

圖47　《小王子》的玩具劇場。（圖片提供／謝鴻文）

　　席勒說審美還給人的能力可視為高貴的贈禮，更可將之視為「人性的贈禮」。美是否可能使我們具有人性，端看我們的自由意志想實現到哪種程度（席勒，2018: 178）。既然如此，執行兒童戲劇的教育和創作的決策，最要緊的共識，就是把兒童戲劇帶往史萊德所呼籲的「崇高的藝術形

式」，奉此為圭臬，找回或維繫人性本來的純真自然，看見善美的力量。

斯坦尼斯拉夫斯基曾經被問到成人戲劇和兒童戲劇的區別，這位偉大的戲劇家這樣簡潔有力的回答：「只有一個重要的區別，就是給兒童的戲劇，應該更好一點。」（Goldberg, 1974: 23）懷著這種態度，彷彿也宣告兒童戲劇的魔豆，能帶領著我們超越有形的天地邊境，與「神」虔敬相遇，召喚出「神性」。用尼爾・唐納・沃許（Neale Donald Walsch）的話形容，神就是生命的本體能量，我們可以把這能量稱為純淨的智慧（沃許, 2009: 132）。在這地球上，除了覺悟得道之人，能有純淨智慧的生命本體就屬兒童了；有此明辨了悟，我們怎能把兒童的神性剝離，讓他們一再去接受俗鬧喧嘩，甚至常常是愚昧反智的表演？如果兒童戲劇只在乎互動遊戲，只在乎歡樂氣氛，那孩子去遊樂場，去玩玩具不就夠了，又何須劇場呢？既然要有劇場存在，要有兒童戲劇，就應該讓它的存在意義發揮無窮大，謙遜接收神聖召喚追求。

不過，這神聖是超越宗教的身分、教義、儀禮、皈依等限制。兒童戲劇的神聖，是一種崇高精神與美的呼喚；是所有創作者許諾謙卑敬慎以對，而不是輕慢隨便取悅兒童；是認清兒童戲劇不是服務業，絕對不是為服務兒童逗他們笑那麼簡單而已。如果這般隨便看待兒童與創作，也算是輕忽兒童人權，充滿著成人的不智。找回靈性，看見神聖，以「神聖的喜悅」一詞來提高兒童戲劇的藝術價值，期盼兒童戲劇的審美，不但是「人性的贈禮」，更是「靈性的賦予」，在「神聖的喜悅」中成長，是讓兒童生命豐盛美麗的不二法門。

沃許祈願我們看清此本質，找到比神更快樂的真相：

> 所有的生命都是神聖的；當我們以神聖來對待所有的生命，我們將會改變一切。因為只要還有任何其他的個別體是完全不快樂的，神性的單一個別體（或面向）如何能夠完全的快樂呢？答案是，它做不到。所以，我們將要彼此提升，讓我們可以全部體驗我們自己，一個接一個的，「比神更快樂」（2009: 191）。

二、看見兒童戲劇與社會文化的脈動

華滋華斯的詩句：「孩童是成人的父親。」啟迪我們尊重兒童、看見兒童宛如奧祕小宇宙的獨特，也學習返回兒童的純真自然，自由無偏見。就算不熟悉兒童發展心理，至少也要拋開成人的權威身分，貼近、觀察、理解兒童的想像力、情緒、語言、感知、經驗和行為，然後以愛孩子的心出發，真誠地擁抱孩子，以這份「初心」，和兒童相似的純真爛漫童心和幽默去創作，才能創作出適合兒童的藝術作品。

綜觀世界各地，兒童戲劇的發展活不活絡，與當地教育文化的素養水平息息相關，更和社會政治經濟結構的成熟完善與否有密切關聯。為兒童創作現代定義的兒童戲劇，至二十世紀初才誕生，代表兒童的主體權益被漠視好幾個世紀，「兒童」從無到有的兒童觀演進，才推動兒童戲劇逐漸成形，現今更進一步發展出為0–3歲嬰幼兒創作的寶寶劇場，證明了我們對兒童主體的認識已經更周全。兒童／童年既然被社會建構而成，也證明兒童戲劇發展必然和社會文化相互依存。

隨著時代巨輪轉動、思潮更迭，新的戲劇美學不斷碰撞、實驗，在跨文化、跨領域成為主流的劇場生態中，兒童戲劇並不像成人戲劇那般前衛激進，不斷變形，我們期待對兒童戲劇的解讀，會是自由寬闊無疆界的，不被積習已久的錯誤迷思綁架，以為兒童戲劇只能被規範構築成某種樣式。處於科技掛帥的時代，我們也必須承認，當代兒童的生存處境，肇因於電視、網路等各種媒體的滲透，淺碟式的幼稚膚淺弱智現象，使得人文精神蒼白枯萎，快速步上尼爾·波茲曼所說的「童年的消逝」的憂慮。

兒童的純真自然必須被守護，兒童戲劇的神聖必須被守護，把「崇高的藝術形式」、「神聖的喜悅」當作至高無上的信仰，兒童戲劇才能繼續蓬勃發展。董維琇正面肯定藝術的社會轉向（social turn），創作者不再只關注用什麼創作呈現給觀者，而是有更多社會參與性的藝術（socially-engaged art）產生。她觀察：

　　當代藝術的社會實踐具體的擴大了藝術影響的範疇，不管是透過參與性藝術，或是用各種方式來介入公共（眾）空間（也包括虛擬的網路空間），不僅帶來了更多藝術的解放和自由、人與人的連結，也打破了藝術與生活的藩籬，使藝術的生產成為社群生活的表達。更進一步的來說，藝術的社會實踐也間接或直接地成為改變的力量，從個人的自我意識、文化認同乃至對人與環境議題的醒覺到引發公眾參與所帶來的社會政治議題的挑戰與改革，不但顛覆了藝術的傳統對技術與材質的考量，也將過去非藝術的領域也涵納進來（董維琇，2019: 30）。

　　前面介紹過九歌兒童劇團的「迷你故事劇場——幸福家家遊」（圖48）、沙丁龐客劇團訓練紅鼻子醫生的行動，以及無獨有偶工作室劇團在利澤國際偶戲村的社區營造等，這些都是藝術社會實踐正在發生的案例，且已見成效，為兒童戲劇帶來更多的可能與改變，也把人與藝術的連

圖48　九歌兒童劇團的「迷你故事劇場——幸福家家遊」演出。

（圖片提供／九歌兒童劇團）

結共同依傍於社會的脈動，創造社會更多美好。

　　兒童戲劇開始有社會實踐絕對是好現象，但實踐路線基本上是溫和的，畢竟接收主體是為兒童，激進的改革手段未必合適。兒童戲劇的樣貌，筆者向來主張不能只定型在一個「可愛」的模樣，更糟糕的是，可愛過頭變成幼稚。兒童戲劇的內容與形式如何拓展，取決於對它的認知與態度。從美育的立場來說，劇場要繼續為兒童安然造夢，用生命美育來引導兒童教育，最關鍵的就是要引導兒童在生命的快樂中自由發展，珍愛生命本身，珍愛生命的存在。美是對生命的肯定，它不僅體現了生命的價值，也是生命至高至善的境界。生命美育是治癒當下人性弊病的一劑良藥（金雅、鄭玉明, 2017:38）。此良藥去除愚黯、弱智、膚淺、俗鬧等種種兒童戲劇的病症，讓兒童體會一種「存在於存在」的美感經驗——一種「真實的真實」；而且這種「真實的真實」是很深刻雋永的共鳴感動，而成為黃彥文所謂的「共鳴的美感經驗」（黃彥文, 2019: 106），「共鳴的美感經驗」重視的不在於提出普世皆準的「美的原則」，而是關注「美感經驗」如何透過互動關係「交互具現」（inter-embodied）。是一種「心有戚戚焉」認同感受的浮現，是活力十足、充滿喜悅的心靈狀態，也是一種天地有情的仁義情懷，更能帶來基於詮釋循環的創造性理解（2019: 137）。

　　把握此原則，正是本書一再重申的，兒童戲劇固然帶有遊戲精神而創造，但絕不表示要充斥互動遊戲的遊樂場。兒童戲劇須以美為藥方，引導兒童身心靈安住，體驗「神聖的喜悅」，朝著深刻的「共鳴的美感經驗」去創造，創作者或兒童之間，彼此生命的涵攝心流會更充實圓滿有靈性智慧，方能從此洗刷兒童戲劇等於幼稚的污名。

三、巡禮兒童戲劇花園的感動

　　本書始於定義、思考「兒童」開始，以求更清楚理解兒童的真實，有助於理解兒童戲劇的創作與教育。接著沿用以往大部分戲劇理論對戲

劇起源於遊戲、儀式的概念，細究它們與兒童之間的關聯，尤其是兒童表演的成分，視它們為兒童戲劇的原生型態，嘗試理出脈絡，思考它們對後世兒童戲劇的影響。最後，從現代定義的兒童戲劇出發，探究其範疇、構成要素、美學特徵，提出一個很簡明卻重要，可是又常被遺忘的觀念：「兒童戲劇是戲劇」。藉以正本清源，導正兒童戲劇被當作兒戲、遊戲的操作謬誤。針對由專業人士創作給兒童欣賞的兒童劇場部分，除了分析兒童劇場各種類型，更著力將兒童劇場創作的扭曲迷思拆解，還兒童戲劇作為藝術應有的美感要求。

本書亦從歷史發展的角度，彙整西方與臺灣的兒童戲劇演進，從摸索草創，開拓茁壯，到花木茵茵繁盛，從中可以看見創作形式的美學觀如何求新求變，特別是進入全球化時代，東西方之間藝術的融通跨域，示現跨文化劇場的多元風貌。本書第三部分，則是從自身戲劇教育的實踐經驗，去反思教學策略，以及兒童戲劇對孩子身心的正面效益。一言以蔽之，本書即架構在理論、創作和教育三大基礎上開展論述。以栽種植物的經驗過程比喻，就是先建造沃土，灌溉苗圃生長，再持續播種，這個過程恰是浪漫主義思維對藝術作品生成的習慣解讀。浪漫主義詩人對兒童純真自然天性的熱切讚揚，正呼應我們所看見的兒童戲劇的內涵，以及思想本源。

兒童戲劇對兒童至為重要，它的價值不在於讓兒童站上舞臺表演，英國集合戲劇創作者和戲劇教育教師組成的國家戲劇協會（National Drama）明白的宣示：「通過戲劇學習是人類的自然過程，我們的大腦要與此『連接』（wired）。……通過它，我們瞭解成為人類的意義。」（National Drama官網）兒童戲劇創作有其難度，絕非想像中的簡單，然而，這是一份非常有意義值得去做的事。再引坎伯的一段話，與凡是真誠願意為兒童付出的讀者，互相鼓勵共勉：

追隨自己內心的喜悅、做你自己的存在（existence）所推你去做的事，可不一定是輕鬆愉快的。即便如此，那仍然是你的祝福，而且

會有極樂在你遇到的痛苦背後等著你。如果你追隨內心的喜悅而行，
門就會為你開啟。這些門，會在你想都沒想過的地方開啟，而它們也
只會對你開啟，不會對其他人開啟（柯西諾主編，2001: 375）。

　　追隨內心的喜悅，覺察生命的實相，我們才能把體驗領悟到的平靜
美好分享給孩子，以心傳心，讓生命與生命在藝術中相親。那時我們攜
手漫步所見的兒童戲劇花園，定是草木蓁蓁，奇花異卉，果實累累，還有
蜂蝶成群，鶯啼宛轉，生機暢旺，被清新純淨籠罩著，每一處的景象盡是
美麗豐饒，每一步所見皆值得大聲讚嘆！要想收穫這美麗豐饒，容筆者再
分享一個看法：兒童戲劇不只要funny（有趣），更要fine（美好），所以
Just to find（去找到美好）。帶著這把信念之鑰，歡迎走進兒童戲劇的祕
密花園，拈一片馨香芳郁，一探驚喜與感動！

參考文獻

一、中文部分

Bayes, Honour著，蔡蘇東譯（2016）〈英國兒童劇場：從內容到形式之路〉。《ART.ZIP》。15期。

Bruce, Tina著，李思敏譯（2010）《幼兒學習與發展》。臺北：心理出版社。

Davis, David編著，黃婉萍、舒志義譯（2014）《蓋文伯頓：教育戲劇精選文集》。臺北：心理出版社。

Dixon, Neill, Davies, Anne & Politano, Colleen著，張文龍編譯（2007）《讀者劇場：建立戲劇與學習的連線舞臺》。臺北：財團法人成長文教基金會。

Heathcote, Dorothy & Bolton, Gavin著，鄭黛瓊、鄭黛君譯（2006）《戲劇教學：桃樂絲‧希斯考特的「專家外衣」教育模式》。臺北：心理出版社。

Indick, William著，井迎兆譯（2011）《編劇心理學：在劇本中建構衝突》。臺北：五南圖書公司。

Jennings, Sue著，張曉華、丁兆齡、葉獻仁、魏汎儀譯（2013）《創作性戲劇在團體工作的應用》。臺北：心理出版社。

Johnson, James E.等編著，華愛華、郭力平譯校（2006）《遊戲與兒童早期發展》。上海：華東師範大學出版社。

Kissel, Stanley著，陳碧玲、陳信昭譯（2000）《策略取向遊戲治療》。臺北：五南圖書公司。

Lynch-Brown, Carol & Tomlinson, Carl M.著，林文韵、施沛妤譯（2009）《兒童文學：理論與應用》。臺北：心理出版社。

Montessori, Maria著，吳玥玢、吳京譯（2001）《發現兒童》。臺北：及幼文化。

MoNTUE北師美術館（2019）〈「山鉾」是什麼？京都的大學這樣說祇園祭故事〉。《BIOS monthly》。2月12日。網址：https://www.biosmonthly.com/article/9892。瀏覽日期：2020/04/04。

Neelands, Jonothan著，陳仁富、黃國倫譯（2010）《透視戲劇：戲劇教學實作指南》。臺北：心理出版社。

Thacker, Deborah Cogan & Webb, Jean著，楊雅捷、林盈蕙譯（2005）《兒童文學導論：從浪漫主義到後現代主義》。臺北：天衛文化出版公司。

Townsend, Dabney著，林逢祺譯（2008）《美學概論》。臺北：學富文化公司。

UNESCO（2013）〈印尼偶戲〉。《文化部文化資產局》。網址：https://twh.boch. gov.tw/non_material/intro.aspx?id=174。瀏覽日期：2020/01/14。

Winston, Joe & Tandy, Miles著，陳韻文、張鐙尹譯（2008）《開始玩戲劇4–11歲：兒童戲劇課程教師手冊》。臺北：心理出版社。

Wood, David & Grant, Janet著，陳晞如譯（2009）《兒童戲劇：寫作、改編、導演及表演手冊》。臺北：華騰文化公司。

Wyness, Michael著，王瑞賢、張盈堃、王慧蘭譯（2009）《童年與社會：兒童社會學導論》。臺北：心理出版社。

Yang, I.（2019）〈從動畫片到音樂劇 一窺全球最賺錢娛樂產品製作幕後〉。《BeautiMode創意生活風格網》。7月13日。網址：https://www.beautimode.com/ article/content/86603。瀏覽日期：2020/01/07。

上笙一郎著，郎櫻、徐效民譯（1983）《兒童文學引論》。成都：四川少年兒童出版社。

于平（1999）《風姿流韵：舞蹈文化與舞蹈審美》。北京：中國人民大學出版社。

土女時代編輯部（2018）〈土耳其皮影戲Karagöz-Hacivat Oyunu介紹〉。《土女時代》。網址：http://tkturkey.com/kg，瀏覽日期：2020/01/13。

山形文雄講、蔡惠真記述（1992）〈日本兒童戲劇的歷史〉。《美育月刊》，第30期，12月。

不著撰人（1924）〈萬華慈惠義塾開學藝會〉。《臺灣民報》，第2卷第8號，5月11日。

不著撰人（1963）《臺灣文獻叢刊清職貢圖選》。臺北：臺灣銀行經濟研究室。

中島竹窩、秋澤烏川、川上沈思、西岡英夫著，杉森藍、鳳氣至純平、許倍榕譯（2019）《日治時期原住民相關文獻翻譯選集：探險記・傳說・童話》。臺北：秀威資訊。

中國戲曲研究院編著（1959）《中國古典戲曲論著集成（第一集）》。北京：中國戲劇出版社。

卞曉平、申華明譯《西方兒童史（下卷：自18世紀迄今）》。北京：商務印書館。

壬維詰（1992）〈從《無鳥國》談兒童劇的創作與演出〉。《表演藝術》，第1期，11月。

尹世英（1983）〈默劇〉。《中華百科全書‧藝術類》。網址：http://ap6.pccu. edu.tw/Encyclopedia_media/main-art.asp?id=6538&lpage=1&cpage=1，瀏覽日期： 2020/03/01。

尹德民（2001）〈孔子廟庭祀典故事之八——祀孔釋典衣冠〉。《臺北文獻》， 第136期，6月。

巴爾梅,克里斯多夫著，白斐嵐譯（2019）《劇場公共領域》。臺北：書林出版公 司。

方先義（2018）《兒童戲劇》。北京：中國人民大學出版社。

比林頓,邁可等編著，蔡美玲譯（1986）《表演藝術》。臺北：好時年出版公司。

王丹主編（2019）《嬰幼兒心理學》。臺北：崧燁文化公司。

王友輝（1987）〈臺北市兒童劇展十一年〉。《文訊》，第31期，8月。

王友輝（1988）〈讓想像飛翔〉。收入鄭明進主編《認識兒童戲劇》。臺北：中 華民國兒童文學學會。

王友輝（2001）《獨角馬與蝙蝠的對話（劇場童話）》。臺北縣：天行國際文 化。

王生善（1999）〈從「森林七矮人」談臺灣兒童劇〉。《復興劇藝學刊》，第28 期，6月。

王白淵（1947）〈臺灣演劇之過去與現在〉。《臺灣文化》，第2卷第3期，3月。

王任君（2004）〈腳下的地理有情的人生——黃春明先生訪談錄（下）〉。《國 文天地》，第19卷第9期，2月。

王克芬（1991）《中國舞蹈史》。臺北：南天書局。

王邦雄、曾昭旭、楊祖漢（1983）《論語義理疏解》。臺北：鵝湖出版社。

王添強（2001）〈中國戲偶簡史〉。《明日藝術教育機構兒童戲劇教育專門 網》。網址：http://www.kidstheater.org/feature/childrenoversea.asp，瀏覽日期： 2020/04/09。

王添強（2020）〈從《怕怕很好玩》論述嬰幼兒劇場藝術——嬰幼兒看得懂戲劇 嗎？他們需要劇場嗎？（上）〉。《明日藝術教育機構》。網址：http://www. mingri.org.hk/doc/2467，瀏覽日期：2020/03/30。

王添強、朱曙明（2016）《兒童戲劇魔法棒》。烏魯木齊：新疆青少年出版社。

王添強、麥美玉（2002）《戲偶在樂園：幼兒戲劇教學工具書》。臺北：財團法 人成長文教基金會。

王瑞祥（2006）《兒童文學創作論》。杭州：浙江大學出版社。

王瑞賢（2013）〈現代兒童形式的省思及新興童年社會學之批判〉。《臺灣教育社會學研究》，第13卷第2期，12月。

王夢鷗註譯（1970）《禮記今註今譯》（下冊）。新北：臺灣商務印書館。

王灝（1992）《臺灣人的生命之禮》。臺北：臺原出版社。

世阿彌著，王冬蘭譯（1999）《風姿花傳》。北京：中國社會科學出版社。

卡爾森，馬文著，趙曉寰譯（2019）《戲劇》。南京：譯林出版社。

司徒萍（1979）〈兒童戲劇的分類和年齡興趣之關係〉。《現代文學》，復刊第9期。11月。

尼蘭德斯，強納森、古德，東尼著，舒志義、李慧心譯（2005）《建構戲劇：戲劇教學策略70式》。臺北：財團法人成長文教基金會。

左涵潔（2017）《黑暗中就已經開始──寶寶劇場探究》。高雄：國立高雄師範大學跨領域藝術研究所碩士論文。

布羅凱特著，胡耀恆譯（2001）《世界戲劇藝術欣賞》。臺北：志文出版社。

弗烈齊阿諾娃，瑪編，李珍譯（1990）《斯坦尼斯拉夫斯基體系精華》。北京：中國電影出版社。

弗雷勒，保羅著，方永泉譯（2007）《受壓迫者教育學》。臺北：巨流圖書出版社。

皮亞傑著，吳福元譯（1987）《兒童心理學》。臺北：唐山出版社。

石婉舜（2002）《一九四三年臺灣「厚生演劇研究會」研究》。臺北：國立臺灣大學戲劇研究所碩士論文。

石婉舜（2008）〈川上音二郎的《奧瑟羅》與臺灣──「正劇」主張、實地調查與舞臺再現〉。《戲劇學刊》，第8期，7月。

石婉舜（2010）《搬演「臺灣」：日治時期臺灣的劇場、現代化與主體型構》。臺北：國立臺北藝術大學戲劇學系博士論文。

任二北（1973）《教坊記箋訂》。臺北：宏業書局。

任德耀（1979）〈兒童戲劇縱橫談〉。《戲劇藝術》，第3/4期。

伊拉姆，基爾著，王坤譯（1998）《符號學與戲劇理論》。臺北：駱駝出版社。

伊瑟爾，沃爾夫岡著，朱剛、谷婷婷、潘玉莎譯（2008）《怎樣做理論》。南京：南京大學出版社。

列維-斯特勞斯，克洛德著，張祖建譯（2008）。《面具之道》。北京：中國人民大學出版社。

吉爾著，郭玢玢譯（2013）《為什麼你的故事被打╳》。臺北：典藏藝術家庭。

安徒生、葉君健著（1999）《遇見安徒生：世界童話大師的人、文、圖》。臺北：遠流出版公司。

朱光潛（2009）《維科的《新科學》及其對中西美學的影響》。香港：香港中文大學。

朱自強（2015）《日本兒童文學導論》。長沙：湖南少年兒童出版社。

朱自強（2016）《朱自強學術文集2》。江西：二十一世紀出版社。

朱靜美（2015）〈老戲法、新活用：義大利藝術喜劇之「拉奇」與好萊塢早期的動畫表演〉。《戲劇學刊》，第21期，1月。

江玉祥（1992）《中國影戲》。成都：四川人民出版社。

江武昌（1990）《懸絲牽動萬般情：臺灣的傀儡戲》。臺北：臺原出版社。

米德，瑪格麗特著，宋踐等譯（1995）《三個原始部落的性別與氣質》。臺北：遠流出版公司。

艾布拉姆斯著，酈稚牛、張照進、童慶生譯（1989）《鏡與燈——浪漫主義文論及批評傳統》。北京：北京大學出版社。

艾思林，馬丁著，羅婉華譯（1981）《戲劇剖析》。北京：中國戲劇出版社。

艾略特著，徐佩芬譯（2019）《貓就是這樣》。臺北：麥田出版公司。

伯格，約翰著，吳莉君譯（2010）《觀看的世界》。臺北：麥田出版公司。

伽達默爾，漢斯-格奧爾格著，鄭湧譯（2018）《美的現實性：藝術作為遊戲、象徵和節慶》。北京。人民出版社。

何伯豪斯，芭芭拉、漢森，李著，鄧琪穎譯（2009）《兒童早期藝術創造性教育》。南寧：廣西美術出版社。

何翠華（1986）〈編者的話〉。《青青實小》，第5期。臺北：臺北市國語實驗小學。

何德蘭，泰勒、布朗士，坎貝爾著，王鴻涓譯（2011）《孩提時代：兩個傳教士眼中的中國兒童生活》。北京：金城出版社。

余秋雨（2005）《觀眾心理學》。上海：上海教育出版社。

佛格勒，克里斯多夫著，蔡鵑如譯（2011）《作家之路：從英雄的旅程學習說一個好故事》。臺北：商周出版。

克萊恩，梅蘭妮著，林玉華譯（2005）《兒童精神分析》。臺北：心靈工坊文化公司。

克龍，莉薩著，王君譯（2019）《怎樣寫故事：小說與劇本創作的6W原則》。蘭州：讀者出版社。

克羅齊, 貝內德托著, 朱光潛譯（2007）《美學原理》。上海：上海人民出版社。

吳若、賈亦棣（1985）《中國話劇史》。臺北：行政院文化建設委員會。

吳靖國（2004）《詩性智慧與非理性哲學：對維科《新科學》的教育學探究》。臺北：五南圖書出版公司。

吳鼎編著（1965）《兒童文學研究》。臺北：臺灣教育輔導月刊社。

呂智惠（2004）《說故事劇場研究——以臺灣北部地區兒童圖書館說故事活動為例》。臺北：國立臺灣大學戲劇學研究所碩士論文。

呂訴上（1961）《臺灣電影戲劇史》。臺北：銀華出版部。

坎伯, 喬瑟夫、莫比爾著, 朱侃如譯（1995）《神話》。臺北：立緒文化公司。

坎伯, 喬瑟夫著、朱侃如譯（1997）《千面英雄》。臺北：立緒文化公司。

希克思, 尼爾·D著, 廖澺蒼譯（2016）《編劇的核心技巧》。北京：北京聯合出版公司。

李文, 米爾著, 蕭德蘭譯（2004）《心智地圖：帶你了解孩子的八種大腦功能》。臺北：天下遠見。

李永豐（1993）《哪吒鬧海》。臺北：周凱劇場基金會。

李佳卉、傅欣奕（2009）〈國立中央圖書館臺灣分館藏日文舊籍《第一教育》雜誌（1924-1935）題解〉。《臺灣學研究》，第8期，12月。

李皇良（2003）《李曼瑰》。臺北：國立臺北藝術大學。

李若文、杜劍峰（1998）《高雄市立歷史博物館典藏專輯·文獻篇2：戰火浮生錄》。高雄：高雄史博館。

李崗主編（2017）《教育美學：靈性觀點的藝術與教學》。臺北：五南圖書公司。

李曼瑰（1979）《李曼瑰劇存》第四冊。臺北：正中書局。

李學斌（2010）《童年審美與文本趣味》。安徽：安徽少年兒童出版社。

李學斌（2011）《兒童文學與遊戲精神》。南昌：二十一世紀出版社。

李躍忠（2006）《燈影裡舞動的精靈：中國皮影》。哈爾濱：黑龍江人民出版社。

杜定宇編（1994）《英漢戲劇辭典》。臺北：建宏出版社。

杜松柏（2007）《論藝術原委與形象思維》。臺北：臺灣學生書局。

杜威, 約翰著, 單文經譯注（2015）《經驗與教育》。臺北：聯經出版公司。

杜威, 約翰著, 高建平譯（2019）《藝術即經驗》。臺北：五南圖書出版公司。

汪其楣（1984）〈牽著春天的手——兒童劇場，參一個〉。《牽著春天的手節目

手冊》。

汪俊彥（2018）〈沉浸式場域中的表演與觀眾角色變遷〉。《藝術地圖》。網址：http://www.artmap.xyz/tw/index.php/features1/feature/item/2018-12-27-07-20-20/493.html，瀏覽日期：2020/03/28。

沃許，尼爾‧唐納著，謝明憲譯（2009）《比神更快樂》。臺北：方智出版社。

沈琪芳、應素玲（2009）《兒童詩性邏輯與中國兒童文化建設》。杭州：浙江大學出版社。

沈雁冰（1956）〈祝中國兒童劇院成立——在中國兒童劇院成立大會上的講話〉。《戲劇報》，7月號。

貝奇，艾格勒著（2016）〈20世紀〉。收入艾格勒‧貝奇、多明尼克‧朱利亞主編，卞曉平、申華明譯《西方兒童史（下卷:自18世紀迄今）》。北京：商務印書館。

里德，赫伯特著，呂廷和譯（2007）《透過藝術的教育》。臺北：藝術家出版社。

亞里斯多德著，劉效鵬譯（2008）《詩學》。臺北：五南圖書出版公司。

亞隆，歐文著，易之新譯（2002）《生命的禮物：給心理治療師的85則備忘錄》。臺北：心靈工坊文化公司。

周伶芝（2011）〈法蘭克‧索恩樂與偶共舞詩意劇場〉。《表演藝術雜誌》，第221期，5月。

周伶芝（2012）〈虛實動靜開啟詩的空間——偶戲劇場新趨勢〉。《表演藝術》，第230期，2月。

周華斌（1991）〈南宋《百子雜劇圖》考釋〉。《戲劇》，第3期。

季秀珍（2011）《兒童閱讀治療》。南京：江蘇教育出版社。

東默農（2018）《週末熱炒店的編劇課：零經驗也學得會！前所未見的小說式編劇教學書》。臺北：如何出版社。

松井紀子著，蔡越先譯（2017）《紙戲劇表演法》。北京：北京聯合出版公司。

林文茜（2002）《日據時期的臺灣兒童文學發展研究》。臺北：財團法人國家文化藝術基金會。

林文寶、徐守濤、陳正治、蔡尚志（1996）《兒童文學》。臺北：五南圖書出版公司。

林如章（2000）〈紙芝居〉。《教育大辭書》。網址：http://terms.naer.edu.tw/detail/1308719/?index=3，瀏覽日期：2020/01/08。

林安弘（1988）《儒家禮樂之道德思想》。臺北：文津出版社。

林克歡（2018）《戲劇表現的觀念與技法》。北京：北京聯合出版公司。

林良（2000）《淺語的藝術》。臺北：國語日報社。

林孟寰（2014）《無獨‧遊偶：無獨有偶與臺灣當代偶戲十五年》。桃園：國立中央大學黑盒子表演藝術中心。

林玫君（2005）《創造性戲劇理論與實務：教室中的行動研究》。臺北：心理出版社。

林玫君（2017）《兒童戲劇教育之理論與實務》。臺北：心理出版社。

林玫君、盧昭惠（2008）〈臺灣近現代表演藝術教育篇〉。收入鄭明憲總編輯《臺灣藝術教育史》。臺北：國立臺灣藝術教育館。

河竹登志夫著，陳秋峰、楊國華譯（2018）。《戲劇概論》。成都：四川人民出版社。

河竹繁俊著，郭連友、左漢卿、李凡榮、李玲譯（2002）《日本演劇史概論》。北京：文化藝術出版社。

河原功著，張文薰、林蔚儒、鄒易儒譯（2017）。《被擺布的台灣文學：審查與抵抗的系譜》。臺北：聯經出版公司。

芭芭，尤金諾、沙娃里斯，尼可拉著，丁凡譯（2012）《劇場人類學辭典：表演者的祕藝》。臺北：書林出版公司。

表演藝術編輯部（1992）〈五彩繽紛的想像國度──第一屆牛耳國際兒童藝術節〉。《表演藝術》，第1期，11月。

邱一峰（2003）《臺灣皮影戲》。臺北：晨星出版公司。

邱少頤（2003）《強盜的女兒》。九歌兒童劇團，未刊稿。

邱各容（2007）《日治時期臺灣兒童文學發展研究》。臺東：國立臺東大學兒童文學研究所碩士論文。

邱各容（2013）《臺灣近代兒童文學史》。臺北：秀威資訊公司。

邱坤良主編（1998）《臺灣戲劇發展概說（一）》。臺北：行政院文化建設委員會。

金雅、鄭玉明（2017）《美育與當代兒童發展》。杭州：浙江少年兒童出版社。

阿利埃斯，菲力浦著，沈堅、朱曉罕譯（2013）《兒童的世紀：舊制度下的兒童和家庭生活》。北京：北京大學出版社。

阿契爾，威廉著，吳鈞燮、聶文杞譯（2004）《劇作法》。北京：中國戲劇出版社。

阿恩海姆，魯道夫著，孟沛欣譯（2008）《藝術與視知覺》。長沙：湖南美術出版

社。

阿恩海姆,魯道夫著,郭小平、翟燦譯(1992)《藝術心理學新論》。臺北:臺灣
　商務印書館。

侯家駒(1987)《周禮研究》。臺北:聯經出版公司。

前田愛著,張文薫譯(2019)《花街・廢園・烏托邦:都市空間中的日本文
　學》。臺北:臺灣商務印書館。

哈里斯,馬文著,蕭秀珍、王淑燕、沈台訓譯(1998)《人類學導論》。臺北:五
　南圖書出版公司。

哈里森,簡・艾倫著,劉宗迪譯(2008)《古代藝術與儀式》。北京:生活・讀書
　・新知三聯書店。

哈根,烏塔、弗蘭克爾,哈斯克爾著,胡因夢譯(2013)《尊重表演藝術》。北
　京:世界圖書出版北京公司。

姚一葦(1978)《美的範疇論》。臺北:臺灣開明書局。

姚一葦(1992)《戲劇原理》。臺北:書林出版公司。

威爾森,埃德溫著,朱卓爾、李偉峰、孫菲譯(2019)《認識戲劇》。成都:四川
　人民出版社。

宮川健郎著,黃家琦譯(2001)《日本現代兒童文學》。臺北:三民書局。

施泰因,艾迪特著,張浩軍譯(2014)《論移情問題》。上海:華東師範大學出版
　社。

柏格森,亨利著,徐繼增譯(1992)《笑:論滑稽的意義》。臺北:商鼎出版公
　司。

柯西諾,菲爾主編,梁永安譯(2001)《英雄的旅程》。臺北:立緒文化公司。

洛克波頓,巴特著,鄭嘉音譯(1999)〈非常"傳統"在美國──美國偶戲概述〉。
　《無獨有偶工作室劇團》。網址:http://www.puppetx2.com.tw,瀏覽日期:
　2016/06/17。

畏冬(1988)《中國古代兒童題材繪畫》。北京:紫禁城出版社。

科恩,羅伯特著,費春放主譯(2006)《戲劇》。上海:上海書店出版社。

紀家琳(2019)《創作性戲劇:理論、實作與應用》。新北:揚智文化公司。

胡安妮(1978)〈蛋〉。《月光光》,第11集,11月。

胡寶林(1994)。《戲劇與行為表現能力》,二版。臺北:遠流出版公司。

胡寶林(1986)〈不是低俗的開心果,是一場神奇的喜宴〉。《魔奇夢幻王國節
　目冊》。

胡耀恆（2016）《西方戲劇史（下）》。臺北：三民書局。

范煜輝（2012）〈回顧與反思：兒童戲劇的發生期〉。《浙江師範大學學報》，
　　第37卷第5期。

唐君毅（1953）《中國文化之精神價值》。臺北：正中書局。

溫尼考特，唐諾著，朱恩伶譯（2009）《遊戲與現實》。臺北：心靈工坊文化公
　　司。

孫文輝（2006）《巫儺之祭：文化人類學的中國文本》。長沙：岳麓書社。

孫成傑（2009）〈臺灣現代偶戲的發展（1986-2009）〉。未刊稿。

容淑華（2007）〈兒童戲劇──理性的藝術〉。《美育》第159期。9／10月。

容淑華（2013）《另類的教育：教育劇場的實踐》。臺北：臺北藝術大學。

島嶼柿子文化館編著（2004）《台灣小學世紀風華》。臺北：柿子文化公司。

席格，麥克著，張新立等譯（2009）《奇妙的心靈：兒童認知研究的新發現》。北
　　京：中國輕工業出版社。

席勒，弗里德里希著，謝宛真譯（2018）《美育書簡》。臺北：商周出版。

徐馨（2016）《戰馬：皆有可能》。深圳：海天出版社。

涂爾幹著，芮傳明、趙學元譯（1992）《宗教生活的基本形式》。臺北：桂冠圖
　　書公司。

秦振安、洪傳田（2004）《皮影戲珍藏圖典》。臺北：知識風。

特拉斯勒，西蒙著，劉振前、李毅、康健譯（2006）《劍橋插圖英國戲劇史》。濟
　　南山東畫報出版社。

索爾，伊拉、弗雷勒，保羅著，林邦文譯（2008）《解放教育學：轉化教育對話
　　錄》。臺北：巨流圖書出版社。

索爾索，羅伯特著，周豐譯（2017）《嬰幼兒心理學》。鄭州：河南大學出版社。

酒井隆夫（2004）〈日本的傳統偶戲〉。收於林明德等編《臺灣偶戲藝術：2004
　　雲林國際偶戲節學術研討會論文集》。雲林：雲林縣政府文化局。

馬克林著，宋維科譯（1999）〈中國地方戲曲改編莎士比亞〉。《中外文學》，
　　第28卷第1期，6月。

馬修斯著，王靈康譯（1998）《童年哲學》。臺北：毛毛蟲兒童哲學基金會。

馬森（2000）《戲劇：造夢的藝術》。臺北：麥田出版公司。

高肖梅（2002）〈臺灣的天空──臺灣廣播事業的發展與演變〉。《臺灣文
　　獻》，第53卷第4期，12月。

高普妮克，艾利森著，陳筱宛譯（2010）《寶寶也是哲學家：幼兒學習與思考的驚

奇發現》。臺北:商周出版。

高麗芷(2018)《感覺統合:修練腦部》。臺北:信誼基金出版社。

常勝利(2017)《世界各國皮影藝術》(電子書版)。臺北:崧博出版。

張文龍(2004)〈讀者劇場——戲劇運用於語文課程的好幫手〉。收入跨界文教基金會編《2004臺灣「教育戲劇與劇場」研討會論文集》。臺北:跨界文教基金會。

張嘉驊(2016)《兒童文學的童年想像》。福州:福建少年兒童出版社。

張曉華(2003)《創作性戲劇教學與原理實作》。臺北:財團法人成長文教基金會。

張曉華(2004)《教育戲劇理論與發展》。臺北:心理出版社。

張麗玉、羅家玉(2015)《遊「戲」童年:扮戲×看戲×陪孩子玩出潛實力》。臺北:大好書屋。

梅維恆著,王邦雄、榮新江、錢文忠譯(2000)《繪畫與表演》。北京:北京燕山出版社。

莊惠雅(2001)《臺灣兒童戲劇發展之研究(1945-2000)》。臺東:國立臺東師範學院兒童文學研究所碩士論文。

莫波格,麥克著,蔡青恩譯(2011)《戰馬喬伊》。臺北:遠流出版公司。

許佩賢(2005)《殖民地臺灣的近代學校》。臺北:遠流出版公司。

許佩賢(2015)《殖民地臺灣近代教育的鏡像:一九三〇年代臺灣的教育與社會》。臺北:衛城出版。

許瑞芳(2008)〈T-I-E在臺灣的發展與實踐——以台南人劇團教習劇場之經營為例,探討教習劇場的未來與展望〉。《戲劇學刊》,第8期,7月。

許嘉芬(1997)〈捷克的偶戲〉。《表演藝術》,第53期,4月。

許榮哲(2019)《故事課:3分鐘說18萬個故事,打造影響力》。臺北:遠流出版公司。

郭千尺(1981)〈臺灣日人文學概觀〉。《臺灣新文學雜誌叢刊》。臺北:東方文化書局復刻本。

郭士榛(2019)〈給偶一個獨立生命的鄭嘉音〉。《傳藝Online》,第125期,8月。網址:https://magazine.ncfta.gov.tw/onlinearticle_145_674.html,瀏覽日期:2019/11/26。

郭亮廷(2014)〈在身邊的世界旅行〉。《ARTALKS》。網址:https://talks.taishinart.org.tw/event/talks/2014122404,瀏覽日期:2020/01/03。

郭慶亮（2015）〈論壇劇場的美學思辨與操作技術〉。《美育》，第203期，1/2月。

郭靜晃（2006）《兒童心理學》。臺北：洪葉文化公司。

陳雨柔（2018）《殖民地臺灣「童心主義」的移植與變貌——以日治時期新文學運動中的兒童形象為中心（1914-1943）》。臺北：國立政治大學臺灣文學研究所碩士論文。

陳信茂（1983）《兒童戲劇概論》。嘉義：台大文化事業出版社。

陳思琪（2006）《日據時期臺北地區初等教育之研究》。臺北：國立臺北市教育大學社會科教育研究所碩士論文。

陳柏年（2017）〈審美經驗——從杜威美學論自我實現〉。收入李崗主編《教育美學：靈性觀點的藝術與教學》。臺北：五南圖書出版公司。

陳晉卿（2018）《紙芝居在臺灣之實踐與推廣》。臺東：國立臺東大學兒童文學研究所博士論文。

陳晞如（2015）《臺灣兒童戲劇的興起與發展史論（1945～2010）》。臺北：萬卷樓圖書。

陳曉萍編著（2013）《圖說中國非物質文化遺產：中國最美木偶》。武漢：湖北美術出版社。

陳龍廷（2007）《臺灣布袋戲發展史》。臺北：前衛出版社。

陳韻文（2006）〈英國教育戲劇的發展脈絡〉。《戲劇學刊》第3期。1月。

陳躍紅、徐新建、錢蔭榆（2008）《中國儺文化》。北京：中央編譯出版社。

麻國鈞（1999）〈中、越水傀儡漫議——歷史與現狀〉。《戲劇》。第1期。

傅林統（1990）《兒童文學的思想與技巧》。臺北：富春文化。

凱里，丹著，劉中華譯（1994）《長不大的男人》。臺北：遠流出版公司。

單偉儒（1990）《蒙特梭利教學理論與方法簡介》。臺北：蒙特梭利文化公司。

彭斯、布雷克、華茲華斯、柯立芝、拜倫、雪萊、濟慈著，董恆秀選譯（2019）《明亮的星，但願我如你的堅定——英國浪漫詩選》。臺北：漫遊者文化公司。

惠特曼，愛德蒙著，洪麗珠等譯（2000）《藝術教育的本質》。臺北：五觀藝術管理公司。

斯叢狄，彼得著，王建譯（2006）《現代戲劇理論（1880-1950）》。北京：北京大學出版社。

曾永義（2016）《戲曲學（一）》。臺北：三民書局。

曾西霸（1993）〈臺灣地區兒童戲劇發展概述〉。《中華民國兒童文學學會會訊》，第9卷第2期，4月。

曾西霸（2002）《兒童戲劇編寫散論》。臺北：富春文化。

游珮芸（2007）《日治時期臺灣的兒童文化》。臺北：玉山社出版公司。

童心編輯部（1936）《童心》，第3號，4月。

童慶炳（2000）《文學審美特徵論》。武漢：華中師範大學出版社。

舒志義（2012）《應該用戲劇：戲劇的理論與教育實踐》。香港：香港公開大學出版社。

舒勒, 瑪格麗特、哈勒, 史蒂芬妮著，李亦男譯（2015）《表演藝術基礎》。北京：中國戲劇出版社。

鈕心慈（1993）〈當代兒童劇特性、特色及導演素質與修養之探析〉。《戲劇》。第1期。

閆廣林（2005）〈歷史與形式：西方學術語境中的喜劇、幽默和玩笑〉。上海：上海社會科學院出版社。

黃小峰（2018）〈公主的婚禮：《百子圖》與南宋嬰戲繪畫（上）〉。《美術觀察》，第11期。網址：https://www.cnki.com.cn/Article/CJFDTotal-MSGC201811084.htm，瀏覽日期：2019/05/14。

黃文博（2000）《臺灣民間藝陣》。臺北：常民文化。

黃文進、許憲雄（1986）《兒童戲劇編導略論》。臺南：復文圖書。

黃武雄（1994）《童年與解放》。臺北：人本教育基金會出版部。

黃俊傑（1991）《中國古代儒家思維方式Ⅰ：身體思維》。臺北：行政院國家科學委員會專題研究計畫。

黃彥文（2019）《讓美感開始共鳴：展望臺灣美感教育的未來》。臺北：五南圖書出版公司。

黃春明（2000）〈小李子不是大騙子〉。收入曾西霸主編《粉墨人生：兒童文學戲劇選集1988～1998》。臺北：幼獅文化公司。

黃秋芳（2005）《兒童文學的遊戲性：灣兒童文學初旅》。臺北：萬卷樓圖書公司。

黃美序（1997）《戲劇欣賞》。臺北：三民書局。

黃美滿（2007）〈兒童劇導演的思維圖像初探──探索臺北市兒童藝術節得獎劇本呈現的導演觀點〉。《香港戲劇學刊》，第7期，10月。

黃庭堅（2019）〈題前定錄贈李伯牗二首〉。《詩詞鑑賞》。網址：http://www.

shicijs.com/ portal.php?mod=view&aid=29668，瀏覽日期：2020/01/01。

黃瑞祺、黃金盛（2015）〈宗教理性的意義與實踐：哈伯馬斯論後世俗社會的宗教問題〉。收入許嘉猷主編《藝術與文化社會學新論》。臺北：唐山出版社。

黃衛霞（2016）《清代嬰戲圖研究》。江蘇：江蘇大學出版社。

黃寶生（1999）《印度古典詩學》。北京：北京大學出版社。

新屋公學校（1933）《學校經營案》。桃園：新屋公學校。

楊陽編著（2016）《以戲劇促進心靈成長：應用戲劇在心理健康教育中的運用實踐手冊》。長春：長春出版社。

楊儒賓（1996）《儒家身體觀》。臺北：中央研究院中國文哲研究所籌備處。

楊壁菁（1997）〈瞌睡蟲不見了──傳統戲劇與兒童的另類接觸〉。《表演藝術》，第58期，10月。

葉怡均（2007）《我把相聲變小了：兒童相聲劇本集》。臺北：幼獅文化公司。

葉明生（2000）〈古代水傀儡藝術形態考探〉。《戲劇藝術》。第1期（總93期）。

葉明生（2005）《千秋梨園之古愿傀儡》。福州：海潮攝影藝術出版社。

葉長海（2010）《戲劇：發生與生態》。上海：百家出版社。

葛羅托斯基著，鍾明德譯（2009）〈邁向貧窮劇場〉。《戲劇學刊》。第9期。4月。

董每戡（1983）《說劇》。北京：人民文學出版社。

董維琇（2019）《美學逆襲》。臺北：藝術家出版社。

詹益川（2000）〈日月潭的故事〉。收入曾西霸主編《粉墨人生：兒童文學戲劇選集1988～1998》。臺北：幼獅文化公司。

跨界文教基金會編（2004）《2004臺灣「教育、戲劇與劇場」研討會論文集》。臺北：跨界文教基金會。

雷曼,漢斯-蒂斯著，李亦男譯（2016）《後戲劇劇場》（修訂版）。北京：北京大學出版社。

廖順約（1997）《「出將入相」兒童傳統戲劇劇本《老鼠娶親》》。臺北：行政院文化建設委員會。

廖韻奇（2006）〈新興的文化創意產業──兒童故事館的經營與發展〉。《美育》，第154期，11/12月。

熊秉真（2000）《童年憶往：中國孩子的歷史》。臺北：麥田出版公司。

管衛民（2002）〈重解陳進興案〉。《CTWANT》2月20日。網址：http://www.

ctwant.com/article/34833，瀏覽日期：2020/04/06。

維柯著，朱光潛譯（1997）《新科學（上）》，北京：商務印書館。

維基百科編（2019）〈Alice Minnie Herts〉。《維基百科》。網址：https:// en.wikipedia.org/wiki/Alice_Minnie_Herts，瀏覽日期：2020/01/05。

臺灣省文獻委員會編（1971）《臺灣省通志・卷六・學藝志》第一冊。臺北：臺灣省文獻委員會。

蒙特梭利, 瑪麗亞著，陳恆瑞、賴媛譯（1993）《蒙特梭利幼兒教學法》。臺北：遠流出版公司。

蒙特梭利, 瑪麗亞著，梁海濤譯（2017）《童年的秘密》。臺北：五南圖書出版公司。

赫伊津哈, 約翰著，何道寬譯（2007）《遊戲的人：文化中遊戲成分的研究》。廣州：花城出版社。

趙慶華（2001）〈劇場魔術師李永豐〉。《新觀念》，第158期，10月。

鳳氣至純平（2006）《中山侑研究——分析他的「灣生」身分及其文化活動》。臺南：國立成功大學臺灣文學研究所碩士論文。

劉仲倫（2010）〈生產戲劇的空間——談麵包傀儡劇團的農場〉。《戲劇學刊》，第12期，7月。

劉仲倫（2019）《故事到劇場的循徑圖》。臺中：臺中市立圖書館。

劉克華（2019）《《孔融不讓梨》之接受分析》。新北：國立臺灣藝術大學戲劇學系碩士論文。

劉良壁（1977）《重修臺灣府志》。臺中：臺灣省文獻委員會。

劉芳如（2010）《丹青之間：美的修復與名畫論壇》。臺北：國立故宮博物院。

劉鳳芯（2006）〈導讀：彼得潘，你到底是誰？〉。收入詹姆斯・馬修・巴利著，李淑珺譯《彼得潘》。臺北：繆思出版公司。

樂寇, 賈克著，馬照琪譯（2005）《詩意的身體》。臺北：桂冠圖書公司。

潘乃德, 露絲著，黃道琳譯（1976）《文化模式》。臺北：巨流圖書公司。

蔡錦堂（2001）〈從日本時代始政紀念日談起〉。《臺灣歷史學會》。網址：http://www.twhistory.org.tw/20010618.htm。瀏覽日期：2019/09/07。

鄧志浩口述，王鴻佑執筆（1997）《不是兒戲：鄧志浩談兒童戲劇》。臺北：張老師文化公司。

鄭大樞（1963）〈風物吟〉。收入陳培桂《淡水廳志》第三冊。臺北：臺灣銀行。

 兒童戲劇的祕密花園

鄭明進（1999）《傑出圖畫書插畫家／歐美篇》。臺北：雄獅美術公司。

鄭明進主編（1988）《認識兒童戲劇》。臺北：中華民國兒童文學學會。

鄭淑芸（2009）〈Labapalooza偶戲實驗室派對想像與熱情起舞〉。《表演藝術》，第195期，3月。

鄭黛瓊（2015）〈靈性的回歸——在九歌兒童劇團的故事劇場裡看故事、生活與心靈轉化〉。《美育》，第204期，3/4月。

魯剛主編（1998）《世界神話辭典》。遼寧：遼寧人民出版社。

魯賓遜，傑里米、蒙戈萬，湯姆著，曹琳琪譯（2019）《打草稿：編劇思維訓練表》。福州：海峽文藝出版社。

盧梭著、魏肇基譯（1991）《愛彌兒》。臺北：臺灣商務印書館。

蕭萍主編（2018）《玩轉兒童戲劇——小學戲劇教育的理論與實踐》。杭州：浙江出版聯合集團。

諾德曼，培利著，楊茂秀、黃孟嬌、嚴淑女、林玲遠、郭鍠莉譯（2010）《話圖：兒童圖畫書的敘事藝術》。臺東：兒童文化藝術基金會。

諾德曼，培利、萊莫，梅維斯著，劉鳳芯、吳宜潔譯（2009）《閱讀兒童文學的樂趣》。臺北：天衛文化圖書公司。

鴻鴻（2016）《新世紀臺灣劇場》。臺北：五南圖書出版公司。

戴嘉余（2011）《鞋子兒童實驗劇團演出劇目之研究（1987-2010）》。臺北：中國文化大學戲劇學系碩士論文。

戴維斯，大衛著，曹曦譯（2017）《想像真實：邁向教育戲劇的新理論》。北京：中國人民大學出版社。

謝心怡（2012）〈伊莉莎白時期的弔詭童年：變形中的男童演員與約翰·黎里的《愛之變形》〉。收入蔡淑惠、劉鳳芯主編《在生命無限綿延之間——童年·記憶·想像》。臺北：書林出版公司。

謝如欣（2018）《被壓迫者劇場發展史：波瓦的民眾劇場之路》。臺北：新銳文創。

謝瑞蘭（1988）〈由「魔奇」談兒童劇推展〉。鄭明進主編《認識兒童戲劇》。臺北：中華民國兒童文學學會。

謝鴻文（2007）〈故事劇場與兒童的互動學習——以《The Little Mouse, The Red Ripe Strawberry, and The Big Hungry Bear》為例〉。《2007「教與學」研討會論文集》。花蓮：慈濟大學幼兒教育系。

謝鴻文（2008）〈思考兒童戲劇簡約的意境——黃大魚兒童劇團《稻草人與小麻

雀》〉。《國語日報》，兒童文學版，6月15日。

謝鴻文（2011）〈圖畫書的戲劇性解析〉。《國語日報》，兒童文學版，5月22日。

謝鴻文（2012）〈2011年台灣兒童劇場觀察〉。《表演藝術評論台》，2月16日。網址：https://pareviews.ncafroc.org.tw/?p=1631，瀏覽日期：2019/07/12。

謝鴻文（2016a）。〈欣欣向榮發展的寶寶劇場〉。《中華戲劇學會文藝會訊》，5月16日。網址：https://sites.google.com/site/chattaipeitheatre2016/xie-hong-wen-wen-zhang/xinxinxiangrongfazhandebaobaojuchang，瀏覽日期：2019/07/12。

謝鴻文（2016b）〈光影的奇幻魔法：光影戲在當代臺灣兒童劇場中的表現〉。《國際演藝評論家協會（香港分會）藝評筆陣》，8月22日。網址：http://www.iatc.com.hk/doc/90527，瀏覽日期：2019/10/01。

謝鴻文（2017）〈前瞻的創造與實踐行動——匈牙利葛利夫偶劇院「寶寶劇場概念研習營」暨演出觀察〉。《表演藝術評論台》，11月15日。網址：https://pareviews.ncafroc.org.tw?p=26882，瀏覽日期：2020/01/12。

謝鴻文（2018a）《兒童劇《蝸牛傳奇》改編記》。桃園：大真文化創意出版公司。

謝鴻文（2018b）〈文化脈絡下的情境想像《城鄉河粉》〉。《表演藝術評論台》。網址：https://pareviews.ncafroc.org.tw/?p=30386，瀏覽日期：2020/04/16。

謝鴻文（2019）〈2019亞洲兒童青少年藝術節及劇場聯盟大會觀察〉。《ARTiSM藝評》，9月號。網址：http://www.iatc.com.hk/doc/106114?issue_id=106108，瀏覽日期：2019/12/28。

鍾明德（1999）《臺灣小劇場運動史：尋找另類美學與政治》。臺北：揚智文化公司。

簡秀珍（2002）〈觀看、演練與實踐——臺灣在日本殖民時期的新式兒童戲劇〉。《戲劇學刊》，第15期，1月。

簡秀珍（2005）《環境、表演與審美：蘭陽地區清代到一九六〇年代的表演活動》。臺北：稻鄉出版社。

羅仕龍（2012）。〈十九世紀下半葉法國戲劇舞台上的中國藝人〉。《戲劇研究》，第10期，10月。

羅悠思, 高斯著, 李素蓮譯（2004）《奇妙戲偶》。高雄縣：高雄縣政府。

羅達立, 喬安尼著, 楊茂秀譯（2008）《幻想的文法》。臺北：財團法人成長文教基金會。

藝術觀點編輯部整理（2017）〈現代偶劇場與偶動畫交匯——飛人集社劇團〉。
　　《藝術觀點》，第71期，7月。

譚志湘（1987）〈兒童戲曲創作淺探〉。收入中國兒童戲劇研究會編《兒童戲劇
　　研究文集》。北京：中國戲劇出版社。

邊霞（2006）《兒童的藝術與藝術教育》。江蘇：江蘇教育出版社。

蘭西，大衛著，陳信宏譯（2017）《童年人類學（下）》。臺北：貓頭鷹出版公
　　司。

二、外文部分

Barba, E. (1995) *The Paper Canoe: A Guide to Theatre Anthropology*. London & New
　　York: Routledge.

Bennett, S. ed. (2005) *Theatre for Children and Young People: 50 Years of Professional
　　Theatre in the UK*. Twickenham: Aurora Metro Publications.

Black, A. & Stave, A. M. (2007) *A Comprehensive Guide to Readers Theatre: Enhancing
　　Fluency and Comprehension in Middle School and Beyond*. Newark: International
　　Reading Association.

Blumenthal, E. (2005) *Puppetry and Puppets: An Illustrated World Survey*. New York:
　　Thames & Hudson.

Brosius, P. C. (2001) Can Theater+Young People=Social Change? The Answer Must Be
　　Yes. *Theater*, 31(3).

Crum, R. (1994) *Eagle Drum*. New York: Four Winds Press.

Davis, D. (1981) *Theatre for Young People*. New York: Beaufort Books.

Davis, J. H. & Behm, T. (1978) Terminology of Drama/Theatre with and for Children: A
　　Redefinition. Children's *Theatre Review*, 127(1).

De la Casas, D. (2005) *Story Fest: Crafting Story Theater Scripts*. Westport: Teacher
　　Ideas Press.

Eek, N., Shaw, A. M. & Krzys, K. (2008) *Discovering a New Audience for Theatre: The
　　History of ASSITEJ.Vol. I (1964-1975)*. New Mexico: Sunstone Press.

Eggers, K. & Eggers, W. (2010) *Children's Theater: A Paradigm, Primer, and Resource*.
　　Maryland: Scarecrow Press.

Eluyefa, D. (2017) Children's Theatre: A Brief Pedagogical Approach. *ArtsPraxis*, 4(1).

Fletcher-Watson, B. (2013) Child's Play: A Postdramatic Theatre of Paidia for the Very

Young. *Platform*, 7(2).

Foley, K. (2014) Object Theatre. UNIMA. https://wepa.unima.org/en/object-theatre. Accessed: 2019/05/19.

Fordyce, R. (1989) Aurand Harris: Playwright and Ambassador, in Roger L. Bedard & C. John Tolch (Ed.) *Spotlight on the Child: Studies in the History of American Children's Theatre*. Wesport, Connecticut: Greenwood Press.

Goldberg, M. (1974) *Children's Theatre: A Philosophy and a Method*. NJ: Prentice-Hall.

Goldfinger, E. (2011) Theatre for Babies: A New Kind of Theatre?, in S. Schonmann, (Ed.) *Key Concepts in Theatre/Drama Education*. Netherlands: Sense Publishers.

Gross, K. (2011) *Puppet: An Essay on Uncanny Life*. Chicago & London: The University of Chicago Press.

Gruhn, L. A. (2019) Interview: Paul Sills Reflects on Story Theatre. https://www.paulsills.com/biography/interview-paul-sills-reflects. Accessed: 2020/01/23.

Hammond, N. (2015) *Forum Theatre for Children: Enhancing Social, Emotional and Creative Development*. London: Institute of Education Press.

Hornbrook, D. (Ed.) (1998) *On the Subject of Drama*. London & New York: Routledge. https://www.theguardian.com/stage/theatreblog/2015/sep/22/theatre-babies-arts-babyday-belfast. Accessed: 2020/02/11.

Kott, J. (1978) *Shakespeare, Our Contemporary*. London: Methuen & Co.

Major, C. T. (1930) *Playing Theatre: Six Plays for Children*. New York: Oxford University Press.

Malone, T. & Jackman, C. J. (2016) *Adapting War Horse: Cognition, the Spectator, and a Sense of Play*. London: Macmillan Publishers.

Markogiannaki, A. (2016) *Children's Perceptions of Participation: A Study Using Forum Theatre*. Lisboa: Lisbon University Institute Erasmus Mundus Master's. Program in Social Work with Families and Children.

McCarroll, S. (2015) The "Boy" Who Wouldn't Grow Up: Peter Pan and the Dangers of Eternal Youth. *Theatre Symposium*. Alabama: The University of Alabma Press. Volume 23.

McCaslin, N. & Harris, A. (1984) Aurand Harris: Children's Playwright. *Children's Literature Association Quarterly*, 9(3). Maryland: Johns Hopkins University Press.

McCaslin, N. (1984) *Creative Drama in the Classroom and Beyond*. 4ed. New York:

Longman.

McCaslin, N. (1987) *Historical Guide to Children's Theatre in America*. Westport: Greenwood Press.

Newell, A. (2015) To the Theatre Born: Why Babies Need the Arts. https://www.theguardian.com/stage/theatreblog/2015/sep/22/theatre-babies-arts-babyday-belfast. Accessed: 2020/03/01.

Omoera, O. S. (2011) Repositioning Early Childhood Education in Nigeria: The Children's Theatre Approach. *Academic Research International*, 1(2).

Pammenter, D. (1993) Devising for TIE, in Tony Jackson (Ed.) *Learning through Theatre: New Perspectives on Theatre in Education*. London: Routledge.

Pizzi, K. (2011) *Pinocchio, Puppets, and Modernity: The Mechanical Body*. U.K: Routledge.

Reason, M. (2010) *The Young Audience: Exploring and Enhancing Children's Experiences of Theatre*. London: UCL Institute of Education Press.

Robinson, K. (Ed.) (1980) *Exploring Theatre and Education*. London: Heinemann Educational.

Rosenberg, H. & Prendergast, C. (1983) *Theatre for Young People: A Sense of Occasion*. New York: Holt, Rinehart and Winston.

Slade, P. (1954) *Child Drama*. London: University Press.

Slade, P. (1995) *Child Play: Its Importance for Human Development*. London: Jessica Kinsley.

Schechner, R. (1985) *Between Theatre and Anthropology*. Philadelphia: University of Pennsylvania Press.

Schechner, R. (1993) *The Future of Ritual*. New York: Routledge.

Schechner, R. (2003) *Performance Theory*. London & New York: Routledge.

Schulman, M. (2016) Theatre for Babies. The New Yorker. https://www.newyorker.com/culture/culture-desk/theatre-for-babies. Accessed: 2019/12/27.

Shaddock, J. (1997) Where the Wild Things Are: Sendak's Journey into the Heart of Darkness. *Children's Literature Association Quarterly*, 22(4).

Stavru, W. N. (1996) Second City and Story Theater Founder Paul Sills. http://www.paulsills.com/biography/city-story-theater-founder-paul. Accessed: 2019/11/14.

Taylor, P. (2001) *The Drama Classroom*. London & New York: Routledge.

Thanegi, M. (2008) *Myanmar Marionettes*. Yangon: Asia House.

Turner, V. (1969) *The Ritual Process: Structure and Anti-Structure*. New York: Aldin De Gruyter.

Van de Manon, W. (2004) Russian Drama and Theatre in Education: Perestroika and Glasnost in Moscow Theatres for Children and Youth. *Research in Drama Education*, 9(2).

Violette, M. & McCormick, J. (2012) Humanette. UNIMA. https://wepa.unima.org/en/humanette. Accessed: 2019/12/24.

Ward, W. (1939) *Theatre for Children*. KY: Children's Theatre Press.

Weinert-Kendt, R. (2010) Baby Theatre Comes of Age. *America Theatre*, 9(10).

石山幸弘（2008）《紙芝居文化史：資料で読み解く紙芝居の歴史》。東京：萌文書林。

大笹吉雄（1985）《日本現代演劇史（明治・大正篇）》。東京：白水社。

大澤貞吉編（1942）《紙芝居の手引》。臺北：皇民奉公會中央部。

日本放送協會編（1931）《ラヂオ年鑑昭和6年》。東京：大空社重印。

中山侑（1939）〈TRCAの立場から〉。《兒童街》，創刊號，6月。

不著撰人（1931）〈拍手の嵐を呼んだ 臺中童謠劇公演〉。《臺灣青年》，第3號，6月。

市古貞次編（1994）《日本文學全史（增訂版）》，第二版。東京：學燈社。

片岡德雄編著（1982）《劇表現を教育に生かす》。東京：玉川大學出版部。

早稻田大學演劇博物館編（1998）《日本演劇史年表》。東京：八木書店。

岡田陽、落合聰三郎監修（1984）《玉川學校劇辭典》。東京：玉川大學出版社。

宮尾慈良（1987）《アジア舞踊の人類學》。東京：株式會社PARCO出版局。

牧山遙（1935）〈童話に於ける非現實に就て〉。《童心》，創刊號，10月。

河原功編（2003）《臺灣戲曲・腳本集二》。東京：綠蔭書房。

堀田穣（2005）〈紙芝居研究之課題──從文化史的視角開始〉。子どもの文化研究所編《紙芝居演じ方のコツと基礎理論のテキスト》。東京：一聲社。

淵田五郎（1940）〈臺灣の兒童文化運動點描〉。《兒童街》，第2卷第1期。

塘翠子（1932）〈童話行腳所感臺中州下を旅して（下）〉。《第一教育》，第11卷第8號。

名古屋柳七郎短期大學學前教育研究所（2007）〈紙芝居の歷史〉。《名古屋柳

七郎短期大學學前教育研究所デジタル紙芝居》，網址：http://www.kamishibai.
net/know/story.html，瀏覽日期：2020/02/03.

三、官方網站

Babyopera. http://www.babyopera.no/mago. Accessed:2020/02/06.

Contakids. http://www.contakids.com. Accessed: 2020/02/16.

Creative Europe. http://www.creativeeuropeuk.eu/funded-projects/small-size-performing-
arts-early-years. Accessed: 2020/02/23.

Dalija Acin Thelander. https://www.dalijaacinthelander.com. Accessed: 2020/02/26.

Le Grand Espace Historique Urbain de Lyon. https://www.patrimoine-lyon.org/index.
php. Accessed:2020/04/22.

National Drama. http://www.nationaldrama.org.uk. Accessed:2020/04/20.

Polyglot Theater. About Us. https://www.polyglot.org.au/about-us. Accessed:
2019/12/26.

Snuff Puppets. https://snuffpuppets.com/about. Accessed: 2020/04.11.

Teater Fot. The Birdsong Trilogy (2012). http://teaterfot.no/english/the-birdsong-
trilogy-2012/. Accessed: 2020/01/28.

WOW Black Light Theatre. https://www.wow-show.com/the-story-of-wow/history.
Accessed: 2019/01/31.

ブリタニカ国際大百科事典小項目事典。https://kotobank.jp/word/%E7%AB%A5%
E8%A9%B1-104472. Accessed: 2020/01/29.

劇場風景

兒童戲劇的祕密花園

作　　　者／謝鴻文
出　版　者／揚智文化事業股份有限公司
發　行　人／葉忠賢
總　編　輯／閻富萍
特約執編／謝依均
地　　　址／新北市深坑區北深路三段 258 號 8 樓
電　　　話／(02)8662-6826
傳　　　真／(02)2664-7633
網　　　址／http://www.ycrc.com.tw
　E-mail　／service@ycrc.com.tw
　I S B N　／978-986-298-363-8
初版一刷／2021 年 4 月
定　　　價／新台幣 480 元

國家圖書館出版品預行編目（CIP）資料

兒童戲劇的祕密花園／謝鴻文著. -- 初版. --
　　新北市：揚智文化事業股份有限公司，
　　2021.04
　　　面；　　公分
　　ISBN 978-986-298-363-8（平裝）

　　1.兒童戲劇　2.劇場藝術
985　　　　　　　　　　　　　　　110005247